本研究承资助

贵州民族大学中国语言文学学科建设经费资助出版。

2020年贵州省教育厅高等学校人文社会科学研究资助项目"贵州世居少数民族传统音乐文化介入乡村振兴的价值及其实践机制研究(2020GH036)"。

2019年贵州民族大学人文社科基金科研资助项目"当代侗族传统音乐名家史料搜集整理与研究[GZMUSK(2019)YB18]"。

文化人类学视域下的侗族器乐研究

非物质文化遗产研究与保护丛书
FEI WUZHI WENHUA YICHAN YANJIU YU BAOHU CONGSHU

吴远华 著

苏州大学出版社
Soochow University Press

图书在版编目(CIP)数据

文化人类学视域下的侗族器乐研究／吴远华著．——苏州：苏州大学出版社，2020.8
ISBN 978-7-5672-3273-0

Ⅰ．①文… Ⅱ．①吴… Ⅲ．①侗族－民族乐器－研究－中国 Ⅳ．①J632

中国版本图书馆 CIP 数据核字(2020)第 141294 号

文化人类学视域下的侗族器乐研究
吴远华 著
责任编辑 薛华强

苏州大学出版社出版发行
(地址：苏州市十梓街 1 号 邮编：215006)
镇江文苑制版印刷有限责任公司印装
(地址：镇江市黄山南路 18 号润州花园 6-1 号 邮编：212000)

开本 700 mm×1 000 mm 1/16 印张 18 字数 259 千
2020 年 8 月第 1 版 2020 年 8 月第 1 次印刷
ISBN 978-7-5672-3273-0 定价：68.00 元

若有印装错误，本社负责调换
苏州大学出版社营销部 电话：0512-67481020
苏州大学出版社网址 http://www.sudapress.com
苏州大学出版社邮箱 sdcbs@suda.edu.cn

序 言

当今时代，对于一个民族、地区，乃至一个国家综合实力的评估，不仅要评估其政治、经济、科技等"硬实力"，还要综合考察其物质文化、非物质文化等"文化软实力"。作为一个民族、一个国家文化"活化石"的印记，作为一个地区历史发展的"活态"见证，非物质文化遗产是构成"文化软实力"不可或缺的重要方面。所谓"非物质文化遗产"，就是包括口头传统、传统表演艺术、民俗活动和礼仪与节庆、有关自然界和宇宙的民间传统知识与实践、传统手工艺技能等以及与上述传统文化表现形式相关的文化空间。它们既是我们国家的宝贵财富，也是全人类共同的精神家园。

湖南地处我国大陆中部、长江中游，这里是楚湘文化的发源地，历史悠久、人杰地灵、钟灵毓秀、物华天宝；这里创造了光辉灿烂的历史文化，既有蔚为壮观的物质文化遗产，也有博大精深的非物质文化遗产。湖南非物质文化遗产源远流长、形式丰富，目前入选国家级、省级项目达320多项。它们是湖南各族人民引以为荣的精神财富，彰显了湖湘文化的道德传统和精神内涵，灿若星河、光照寰宇。我们有责任和义务去保护、传承、发展好这些非物质文化遗产，这不仅是人类文化自觉的必然要求，是我们必须担当的历史使命，更是实现伟大复兴的"中国梦"的文化根基。

湖南师范大学非物质文化遗产保护与开发中心成立后，与湖南师范大学音乐学院部分从事传统音乐、舞蹈、戏曲、曲艺表演艺术研究的教

师合作，在他们各自研究的基础上，将目光投向湖南省传统音乐表演艺术的非遗类项目研究。这些研究成果的出版将展现湖南非物质文化遗产的独特魅力，同时，这是努力践行保护使命的见证，功在当代、利在千秋。旨在将我们祖辈流传下来的传统音乐文化守望好；将代表湖南传统文化的音乐品种发展好、保护好；将寄托着湖南广大人民群众喜怒哀乐的音乐文化传播好。

虽然，自我国非物质文化遗产保护工作开展以来，"保护为主、抢救第一、合理利用、传承发展"的方针得到了推广，中国非遗保护工作逐步规范化，湖南非遗保护走向常态化；但是，随着城市化的快速到来和网络媒体的高速发展，加之年轻一代的审美趣味和审美诉求的改变，民间流传了几百年的传统文化样式受到了强烈的冲击。"非遗"保护中仍存在着诸如重申报、轻保护，重数量、轻质量，重利益、轻投入，重成绩、轻管理等问题。

非物质文化遗产作为既定的形态存在，不是孤立的；就其内部结构来说，它是混生性的；就其表现方式来看，它与多种文化表征又是共生的。湖南传统音乐表演类项目是具体的存在，是混生性结构，又有共同的特点。我们不可能用一般的、抽象的原则去对待完全不同质的、具体的对象。从湖南传统音乐表演类项目保护现状来说，不能就保护谈保护，更不能就开发谈开发，还不能将保护与开发由同一主体完成和评价，而必须将保护与开发变成一种第三者的话语主体，这样才能得到有效保护。对此，我们提出以下对策：第一，政府部门要积极响应、行动起来，投入人力、物力，建立抢救保护组织，制定抢救保护措施，有效推动"非遗"保护工作的顺利进行；第二，建立"非遗"保护评估监督机制，以有效整合各类信息，实现资源共享；第三，建立政府与民间公益性投入"非遗"保护机制，有的放矢地进行保护；第四，建立湖南传统音乐博物馆和保护区，作为一份历史见证和文化传播的载体被越来越多的人所欣赏和熟知。

概而言之，对于非物质文化的发展、传承进行研究，需要集结多方

面的社会力量才能做到，并非一人和几个人所能及。同样一种非物质文化遗产的传承所依赖的是一片可以孕育它的土地和一群懂得欣赏并懂得如何去保护它的人。弗兰西斯·培根在《伟大的复兴》一书序言中"希望人们不要把它看作一种意见，而要看作是一项事业，并相信我们在这里所做的不是为某一宗派或理论奠定基础，而是为人类的福祉和尊严……"我满怀真挚的情感，将这段话献给该丛书的读者。正如朱熹《观书有感》诗所说"问渠那得清如许，为有源头活水来"，愿该丛书成为湖南师范大学非遗研究与开发事业的活水源头。我们将与社会各界一道携手，为保护、传承、发展好湖南非物质文化遗产，为推动湖南文化的繁荣发展、续写中华文化绚丽篇章做出贡献！

<p align="right">湖南师范大学副校长、

湖南非物质文化遗产研究与发展中心主任</p>

目 录

绪论 ·· (001)

第一章 侗族器乐的生存时空 ······································ (007)

第一节 自然生态 ·· (007)

第二节 人文景象 ·· (014)

第二章 侗族器乐的历史脉络 ······································ (024)

第一节 唐代以前的侗族器乐 ····································· (024)

第二节 唐宋元时期的侗族器乐 ·································· (033)

第三节 明清时期的侗族器乐 ····································· (039)

第四节 民国时期的侗族器乐 ····································· (056)

第五节 中华人民共和国成立以来的侗族器乐 ················ (059)

第三章 侗族乐器的主要类型 ······································ (072)

第一节 侗族的特色乐器 ··· (072)

第二节 汉族传入的乐器 ··· (090)

第四章 侗族器乐的音乐形态 ······································ (099)

第一节 侗族芦笙音乐 ·· (099)

第二节 侗族琵琶音乐 ·· (113)

第三节 侗族牛腿琴音乐 ··· (124)

第四节　侗笛音乐 …………………………………………（130）

　　第五节　侗族唢呐音乐 ……………………………………（140）

第五章　侗族器乐的传人与传曲 …………………………………（145）

　　第一节　技艺精湛的传承人 ………………………………（146）

　　第二节　丰富多彩的传承曲目 ……………………………（158）

第六章　侗族器乐的功能与审美 …………………………………（180）

　　第一节　侗族器乐的四大功能 ……………………………（180）

　　第二节　侗族器乐的五个价值 ……………………………（189）

　　第三节　侗族器乐的审美层面 ……………………………（204）

第七章　侗族器乐的传承与创新 …………………………………（219）

　　第一节　侗族器乐的保护现状 ……………………………（220）

　　第二节　侗族器乐的传承危机 ……………………………（230）

　　第三节　侗族器乐的创新策略 ……………………………（243）

结语 …………………………………………………………………（261）

参考文献 ……………………………………………………………（265）

后记 …………………………………………………………………（274）

绪 论

文化人类学（Cultural Anthropology）是 20 世纪产生并发展起来的新兴学科，属于人类学的分支之一。它以人类创造的各种文化事项为研究对象，综合运用历史学、考古学、民族学、民俗学、语言学、人种学和社会学等理论与方法，研究人类文化的发生、发展、行为、功能和特征，以探寻和揭示人类文化的共性、个性和本质规律为宗旨。文化人类学的产生为深入探讨人类文化提供了新的视角和借鉴，被广泛应用于各国、各民族文化研究之中。

我国是有悠久历史、灿烂文化的世界文明古国。勤劳智慧的中华民族凭着非凡的创造力创生并延续了蔚为壮观、博大精深的文化样式，既有物质文化，也有非物质文化。它们都是民族智慧的结晶、民族性格的显现和民族精神的标识，承载着民族文化的固有基因，孕育着民族文化的发展动力，彰显出民族文化的独特魅力。

在中华民族大家庭里，侗族是聚居在贵州、湖南和广西三省毗连及湖北西部区域的少数民族之一。侗族的历史悠久、文化绚丽。说它历史悠久，是指从先秦的"百越""黔首"，秦汉时的"黔中蛮""武陵蛮""五溪蛮"，魏晋至隋唐的"僚""乌浒"，宋代的"仡伶"，到元明清的"峒蛮""峒苗""峒人""洞家"等，都能找到侗族文化的遗存和踪迹。中华人民共和国成立后，"侗族"得以确立，成为中华五十六个民族大家庭中的一员。说它文化绚丽，是指侗族境内独特的自然景观、人文历史、文化遗址、村落民居、语言习俗、民歌谣曲、歌舞器乐、戏

曲说唱、民俗生活和宗教信仰等，构成了多姿多彩的侗族文化景观。

侗族器乐是侗族文化的重要组成部分，是侗族音乐的重要形式。通过研究发现，侗族器乐不是一个封闭独立、自约自为的存在对象，而是与侗族民歌、歌舞、戏曲、曲艺及宗教仪式紧密关联，并与侗族的民俗生活、宗教信仰和审美追求等融于一体的文化价值体系。这一文化价值体系承载着侗族文化的发展基因和历史记忆，彰显着侗族人的性格特征和审美表达，反映着侗族人的勤劳勇敢和情感态度，蕴含着侗族人的道德规范和生命哲思。不论从弘扬与传承侗族文化的角度讲，还是从深化和充实中国音乐文化的视角论，系统研究侗族器乐文化，揭示侗族器乐的精神内涵都具有重要的学术意义和现实价值。然而，由于侗族在历史上"虽入版图，但仍为外化之民"，也没有自己的民族文字，侗族器乐长期以来"藏在深山人未识"，并没有引起学术界应有的关注，更没有得到系统的研究，仅有零星的记述散见于《老学庵笔记（卷四）》《贵州图经新志（卷七）》等古籍和《辰州府志》《晃州厅志》等地方志里。直到中华人民共和国成立后，才有部分专家学者将目光投向侗族器乐领域，并取得了一些理论成果。

在侗族器乐的综合研究方面，代表性成果有1953年薛良发表的《侗家民间音乐的简单介绍》，这是较早向学术界推介侗族音乐文化的学术论文。文中指出："侗家所用的乐器，有芦笙、牛腿琴、琵琶、二胡、月琴、箫、扬琴、锣、鼓等，其中以芦笙、牛腿琴、琵琶为主，像二胡和箫等都是自外传入的，不属于侗家特有的乐器。"① 自此，包括侗族器乐在内的侗族音乐文化逐步引起学术界的关注。1958年，萧家驹在《侗族大歌·嘎老》一书的序言中论述侗族南部方言区的音乐时，介绍了侗族芦笙、琵琶和牛腿琴的特征。1959年洪滔发表论文《湖南通道侗族的民间音乐》，文中指出湖南通道侗族区域流传的乐器有芦笙、侗笛、琵琶、唢呐、横笛、胡琴、月琴、锣、鼓、钹、海螺、牛角

① 薛良. 侗家民间音乐的简单介绍［J］. 人民音乐，1953（12月号）：44.

等，并对芦笙、唢呐、侗笛、琵琶和牛腿琴的形制、演奏及其代表曲目做了总体介绍。① 1978 年，曾杜克基于自身改革侗笛的实践，发表了《双管侗笛》② 一文。该文对侗笛的发音原理、侗笛的改革、双管侗笛的性能，以及未来侗笛改革的思路做了有益的探索。20 世纪 80 年代以来，在国家文化部门和侗族音乐艺人的共同努力下，各级各类"文艺汇演"陆续举行，侗族歌舞常常参与展演，而为侗族歌舞伴奏的乐器和乐曲也借此得以展示，逐步产生社会影响。1983 年周宗汉撰文《中国少数民族乐器分类初探》③ 指出，侗族乐器与侗族人民生产生活联系紧密，是侗族风俗的构成部分，并对侗族区域流传的芦笙、侗笛、叶子笛、木叶、唢呐、琵琶、牛腿琴、锣、鼓、钹等乐器的形制、音乐特点、流传地域、功能作用等做了专题论述。④ 何洪、蒋一民、杨秀昭、善诚、立早、周恒山、孔宪钊等发表的侗族民间音乐论文中均有侗族芦笙、牛腿琴和侗笛的渊源、流传区域、形制、音乐与演奏等方面的介绍。⑤ 贵州人民出版社 1985 年出版的《贵州侗族音乐（南部方言区）》以专题方式介绍了南部侗族琵琶、牛腿琴、侗笛和芦笙的形制、音乐特点与演奏技巧，并收录了相应的代表作品，是较为全面介绍侗族南部方言区民间器乐的代表著作。类似的成果，如《中国民族民间器乐曲集成（贵州卷、湖南卷、广西卷）》《中国少数民族乐器志》《广西少数民族乐器考》《中国少数民族乐器大观》《贵州少数民族乐器 100 种》等也有侗族乐器的介绍和相应的器乐曲。

在侗族民间器乐专题研究方面，代表性成果有朱咏北的《非遗保

① 洪滔. 湖南通道侗族的民间音乐 [J]. 音乐研究，1959（04）.
② 曾杜克. 双管侗笛 [J]. 乐器科技，1978（02）.
③ 周宗汉. 中国少数民族乐器分类初探 [J]. 乐器，1983（04、05）.
④ 周宗汉. 侗族乐器 [J]. 乐器，1981（03、04）.
⑤ 何洪. 牛腿琴 [J]. 乐器，1981（06）；蒋一民. 黔东南侗族音乐印象记 [J]. 音乐艺术，1982（03）；何洪，杨秀昭. 侗笛 [J]. 乐器，1983（03）；周恒山. 侗族牛腿琴与牛腿琴歌 [J]. 中国音乐，1989（01）；善诚，立早. 侗笛 [J]. 贵州民族研究，1990（01）；孔宪钊. 低音牛腿琴 [J]. 乐器，1993（04）。

护与通道侗族芦笙研究》①，取非物质文化遗产保护的研究视角，在文献搜集阅读和田野调查掌握第一手资料的基础上，围绕通道侗族芦笙的历史文化背景、发展历程、音乐特征、表演场域、代表性传承人与传承曲目、社会功能、保护与发展等方面，立体综合地反映出通道侗族芦笙的历史面貌、文化内涵和发展现状。蒋筝筝的《论侗族牛腿琴的特点及其民俗学特征》②一文从民族乐器发展史的角度出发，运用民俗学、音乐学等学科方法，对侗族牛腿琴的生成背景、分布地域、形制结构、音乐特点、演奏方式、代表曲目、民俗特质、保护传承等方面做了较为系统的论述。郝亚男的《贵州从江侗族唢呐音乐探究》③一文以从江县侗族唢呐为对象，通过对唢呐的生存背景、形制构造、音乐特点、演绎方式、文化内蕴、传承发展等方面的论述，架构出从江县侗族唢呐的宏观图景。鉴于侗族民间器乐复杂而独特的存在方式，张中笑的《〈侗族音乐志〉编写构想》④一文认为侗族乐器及其乐曲在侗族人民生活中有着重要作用，是侗族音乐体系中的大类。他建议"采取 SH 分类法及杜亚雄提出的中国乐器分类方案，对侗族乐器分类确定构架和编号"。他还撰文《歌乐——民族音乐学分类中的新成员》⑤，创新性地提出了"歌乐"概念，并被应用于《中国民间器乐曲集成·贵州卷》"侗族音乐部分"，这为侗族民间音乐的分类提供了新的视角，符合侗族民间音乐的实际状况。此外，侗族学者张勇、义亚等在贵州从江、榕江等地陆续发现了几种不同的侗族传统芦笙谱式，并撰文进行专门阐述⑥，为深化侗族民俗音乐研究提供了鲜活的史料。

通过相关成果的研读发现，学术界对于侗族乐器与器乐的搜集整理

① 朱咏北. 非遗保护与通道侗族芦笙研究［M］. 苏州：苏州大学出版社，2015.
② 蒋筝筝. 论侗族牛腿琴的特点及其民俗学特征［D］. 贵阳：贵州师范大学，2015.
③ 郝亚男. 贵州从江侗族唢呐音乐探究［D］. 贵阳：贵州民族大学，2017.
④ 张中笑.《侗族音乐志》编写构想［J］. 中国音乐，1989（01）.
⑤ 张中笑. 歌乐——民族音乐学分类中的新成员［J］. 中央音乐学院学报，2006（02）.
⑥ 张勇. 高硐侗族芦笙谱及"芦笙乐板"调查报告［J］. 中国音乐，1999（01）；义亚. 榕江侗族芦笙谱调查叙事［J］. 贵州艺术高等专科学校学报，2000（Z1）.

研究，主要以侗族南部方言区传统乐器芦笙、牛腿琴、琵琶和侗笛为对象，在一定程度上忽视了对侗族北部方言区流传的锣、鼓、海螺、牛角等乐器及其音乐文化的研究，也缺乏对侗族传统乐器与其他民族乐器之关系的论述。从侗族器乐文化专题研究的角度说，这些成果略显局部，缺乏整体性和系统性，既不能全面呈现侗族器乐文化发展的历史面貌，也不能充分反映侗族器乐独特的文化品格；侗族器乐文化的内涵和地位没有得到如实反映，侗族民间器乐艺人对发展侗族器乐文化所做出的贡献也没有得到应有的评价。已有学术成果的研究对象欠缺整体性、研究内容欠缺连续性，史料发掘有待深化、研究方法有待拓展。

侗族器乐是侗族文化的载体，凝结着侗族社会、历史、文化以及科学和技术等多种因素，同时，这些因素也在一定程度上制约和影响着侗族乐器及器乐的生成与发展。直面侗族器乐文化悠久的历史、广泛的分布、丰富的意涵和多样的形式，本书以马克思辩证唯物主义为指导，坚持理论与实践相结合、历史与逻辑相统一的方法论原则，综合运用文化人类学、历史学、音乐学、人文地理学等理论与方法，通过文献研究和田野调查掌握的第一手资料立论，并借鉴语言学、民俗学和宗教学等成果，将散落在侗族历史中的器乐文化碎片一一捡起，进而在侗族器乐文化的历史展衍中围绕侗族器乐的生存时空、主要类型、音乐形态、形制、传承人与传承曲目、文化蕴涵、功能价值、保护传承和开发利用等展开宏观有机整体的研究。一是运用历史学原理，对卷帙浩繁的侗族器乐文献、考古发掘及活态遗存的资料进行全面搜集和有序梳理，厘清侗族器乐衍变的历史轨迹，并结合侗族地区自然地理和历史人文背景的分析，揭示侗族器乐文化生存的自然与人文生态环境。二是运用人文地理学、文化生态学等理论与方法，将侗族器乐文化置于侗族社会发展的历史背景中进行整体综合的"文化关联性"研究。因为侗族器乐文化不是孤立的存在对象，而是涉及侗族地区自然与人文生态、政治制度、经济发展、民俗生活等方面的文化价值体系，围绕这一体系展开历时态的纵向梳理和关联性的横向拓展，其目的就在于揭示侗族器乐的独特存在

方式和文化品格。三是运用音乐学、人类学和社会学等理论与方法，解读侗族器乐的音乐形态，阐释侗族器乐与侗族社会生活、政治制度、经济发展等的相互关系，揭示侗族器乐的价值与审美意蕴；同时，论述侗族器乐的传承保护和开发利用等问题。

西方哲人雅斯贝尔斯曾说："对我们的自我认识来说，没有任何现实比历史更为重要的了。它向我们显示人类最广阔的天地，给我们带来生活所依据的传统的内容，指点我们用什么标准衡量现世，解除我们受自己时代所加予的意识的束缚，教导我们要从人的最崇高潜力和不朽的创造力来看待人。"[①] 我国学者张汝伦指出："人类的文化遗产，需要得到保存和发扬光大；也许这些并非狭义的现代化的直接目标，但却是人类文明得以生存和健康发展的基本条件，也是现代化能否真正给人类带来全面发展的幸福的先决条件。"[②] 围绕侗族器乐文化展开综合立体的研究，对于完成侗族器乐文化的历史叙事及其"文化关联性"阐发，补足中国音乐史上的侗族器乐研究等有着积极的理论价值；对于展示侗族器乐文化艺术成就、丰富侗族民间音乐文化生活、促进侗族区域经济发展、增强侗族文化自信、提升侗族文化影响力等有着广泛的应用价值。

① 转引自田汝康，金重远. 西方现代史学流派文选［M］. 上海：上海人民出版社，1982：36.

② 张汝伦. 思考与批判［M］. 上海：上海三联书店，1999：535.

第一章　侗族器乐的生存时空

法国哲学家丹纳曾说："艺术的品种和流派只能在特殊的精神气候中产生。"① 意思是说任何一种文化都是在特定的时空环境中，为适应特定人群的需求而创生和发展起来的。"不同的时间和空间，人们所处的自然条件不同，物质生产方式、生活方式和社会组织结构亦不同，因而创造出了各具特色的文化，其体现的精神、表现的特点和发展的态势各不相同。"② 侗族器乐文化是在侗族社会生活中孕育、生成和发展起来的。侗族社会生活是侗族器乐文化不断创新发展的园地，也是侗族器乐文化传承和展衍的舞台；而侗族器乐文化则是侗族人"感于哀乐、缘事而发"的精神载体，是侗族文化的精神标识，也是侗族社会生活的精神表达。

第一节　自然生态

自然生态（Natural Environment）是指存在于人类社会周围，对人类的生产生活产生直接或间接影响的各种天然形成的物质和能量的总和。这是由自然界中生物群体和一定空间环境共同组成的具有一定结构

① 丹纳. 艺术哲学 [M]. 傅雷, 译. 合肥：安徽文艺出版社, 1995：33.
② 夏日云, 张二勋. 文化地理学 [M]. 北京：北京出版社, 1991：67.

和功能的生态系统。夏日云、张二勋在《文化地理学》一书中指出："在人类社会历史的发展过程中,世界各民族生活的社会和自然环境有着明显的差异,在这不同的环境中,各民族形成了各自不同的生产、生活方式,形成了不同的语言、文字、心理、交往方式和风俗习惯,从而形成了不同的文化传统。"① 可见,侗族区域自然生态对侗族人的生存和发展具有重要作用,是侗族器乐文化赖以生成和发展的环境基础。

一、地理地貌

侗族主要聚居在中国西南腹地以"三省坡"为中心的贵州、湖南和广西三省毗连区域,以及湖北省西部(图1-1)。侗族是一个爱好和平

图1-1　侗族分布图(蔡凌供图)

① 夏日云,张二勋. 文化地理学[M]. 北京:北京出版社,1991:59.

的民族，长期以来，它与汉、苗、瑶、水、壮、布衣、土家等兄弟民族共生共荣，共同为国家的建设贡献着自身的智慧和力量。

在贵州省，侗族主要聚集在黔东南苗族侗族自治州①。境内地势西高东低，自中部向北、东、南三面倾斜，平均海拔约1 100米，属典型的山地、丘陵地貌。侗族人口在贵州的分布以黎平县、从江县、榕江县最多，其中，黎平县侗族人口占全县人口总数的71%以上，是中国侗族人口分布最多的县，是中国侗族文化的发祥地之一。

在湖南省，侗族人口集中在怀化市新晃侗族自治县、通道侗族自治县、芷江侗族自治县、靖州苗族侗族自治县以及鹤城区、会同县、溆浦县等地，地处武陵山脉和雪峰山脉相交之处，多山地、丘陵与河谷；境内西通贵州玉屏、天柱，南连广西三江，是我国中东部通往大西南的"桥头堡"，有"湖南的西大门""黔滇门户""全楚咽喉"等之称。湖南的侗族人口除聚居在怀化市外，邵阳市绥宁县、武冈县、城步县等也有分布。邵阳市处于云贵高原向江南丘陵的过渡地带，多以山地、丘陵为主，也有平地和山岗，境内北、西、南三面高山环绕，中、东部丘陵起伏，平原镶嵌其中，呈现出由西南向东北倾斜的盆地地貌。

在广西壮族自治区，侗族人口主要分布在三江侗族自治县、龙胜各族自治县、融水苗族自治县等地，地处我国云贵高原东南边缘、两广丘陵西部，境内山岭连绵、山体庞大、岭谷相间，四周多被山地、高原环绕，地势西北高、东南低，由西北向东南倾斜。

在湖北省，侗族人口主要是清代由湖南、贵州等地迁徙而来，聚居在湖北省恩施市、宣恩县和咸丰县等地，地处巫山山脉、武陵山脉和齐跃山脉的交接地带，三山鼎立。境内地貌呈阶梯状，大面积隆起成山，局部断陷，山间河谷相间，地势由北部、西北部和东南部逐渐向中、南部倾斜。

① 1956年7月设立，今辖凯里1市和麻江、丹寨、黄平、施秉、镇远、岑巩、三穗、天柱、锦屏、黎平、从江、榕江、雷山、台江、剑河15县，州府凯里市。

二、气候温度

贵州省侗族区域气候温暖湿润，属亚热带湿润季风气候，冬暖夏凉，气候宜人。年最高气温出现在7月，最低气温出现在1月，平均气温为15℃～23℃。大部分区域雨量充沛，尤其是夏季，但夏季的降水量变化较大，常有洪涝发生，有时也有干旱。湖南省侗族区域气候四季分明，根据湖南省各县气象站的资料统计，春、秋两季平均气温大多为16℃～19℃，秋温略高于春温。夏秋季节降雨量较少，降水多集中在4月中上旬至7月上旬。广西侗族区域气候属亚热带季风气候，光照充足，雨水充沛，但由于受西南方向暖湿气流和北方变性冷气团的影响，境内暴雨、干旱、大风、冰雹、热带旋风、低温冷冻等一些气象自然灾害时有发生。年平均气温17.5℃～23.5℃。湖北侗族区域冬冷夏热，平均气温为15℃～17℃，1月最冷，7月最热，其中，最低的平均气温为2℃～4℃，最高的平均气温为27℃～29℃。

总之，侗族境内"雨水充沛，春少霜冻，夏无酷暑，秋无苦雨，冬少严寒。晨昏多雾，雨后晴朗"①。适宜的气候温度，为侗族人民开发山区、从事农林牧渔生产和文化艺术创作提供了环境条件。

三、山川河流

从世界范围来看，所有古老文化的发祥几乎都与自然环境有密切关联，如埃及文化与尼罗河，印度文化与恒河，中国文化与长江、黄河，等等。勤劳聪慧的侗族人世居长江水系和珠江水系的交界处，地域连片、居住集中，民族内部交往密切。侗族聚居区内有汉族、苗族、水族、瑶族、土家族、壮族等民族杂居，他们在群山环抱、河流密布的自然环境中和睦相处、相互学习，共同开发着这片富饶的土地，共同创造了灿烂的文化。

① 《侗族简史》编写组，《侗族简史》修订本编写组. 侗族简史 [M]. 北京：民族出版社，2008：3.

黑格尔曾说:"水性使人通,山性使人塞;水势使人合,山势使人离。"① 任何一种文化都依托于特定的地域环境,无论是山川河流,还是花鸟鱼虫,它们总是对其域内文化的生成、发展产生着影响。

侗族区域"东有雪峰山,西有苗岭支脉,北有武陵山、佛顶山,南有九万大山和越城岭"②,四面环山,为侗族文化的形成和发展提供了天然的屏障。东部雪峰山脉位于湖南省西部和沅江、资水之间,呈南北走向。雪峰山脉是湖南最大的林材基地,这里气温低,云雾多,有利于耐寒喜湿竹、杉等多种林木生长。西部苗岭山脉自贵州贵定向西部延伸,东部至锦屏、天柱直达湘黔边境地区。苗岭山脉的主峰是雷公山,史称牛皮大箐,地跨雷山、剑河、台江、榕江四县,总面积47 300公顷,位于黔东南苗族侗族自治州中部,地表有大片原始森林涵养,动植物资源丰富,堪称天然的氧吧。罗雨峰作《浪淘沙·雷峰烟雨》咏赞:"四百里纵横,雾锁云吞,出头敢说众山惊。五岳移来休比峙,空负虚名。原始有森林,烟雨沉阴,长年障目不知春。反是冬来气候暖,顶上晴明。"③ 南部九万大山位于广西壮族自治区境内,地跨融水、罗城、环江三县,延伸至贵州境内。九万大山森林茂盛、水源丰沛,自然资源丰富,2007年被国务院设立为国家级自然保护区。越城岭位于广西桂林、湖南邵阳和永州相交地带,这里有丰富的水源,有极为丰富的动植物资源,山水景观奇丽。北部武陵山脉位于湖南省西北部及湖北、贵州两省边界。该山脉作为舞阳河与乌江的分水岭,其山体范围由贵州东北部及湘黔交界地区向南延至舞阳河以北地区,风景优美、资源丰富,也是全国重点自然保护区之一。

水是人类生命的源泉,也是一种文化的象征。侗族人民依山傍水居住,区域内山河秀丽,水波灵动,成就了侗族气韵生动的文化艺术样

① 黑格尔. 历史哲学[M]. 北京:商务印书馆,1972:124.
② 《侗族简史》编写组,《侗族简史》修订本编写组. 侗族简史[M]. 北京:民族出版社,2008:3.
③ 转引自龙向日,黄连忠. 雷山诗词选[M]. 北京:团结出版社,2011:15.

式。不仅有影响世界的侗族大歌，而且有灵动多样的琵琶歌、牛腿琴歌、侗笛歌；不仅有弥足珍贵的建筑及其铸造技艺，而且有丰富多彩的民俗生活。

侗族境内东部有沅水和渠水，中部有清水江，西有清江，南部有都柳江和浔江等。沅水源自贵州东南部，由发源于都匀市斗篷山的龙头江和发源于麻江县平越间大山的重安江合流而成。两江于岔河口汇合后，称清水江。清水江经贵州都凯里、台江、剑河、天柱等地，流入湖南芷江境内，并在湖南黔城与渠水汇合后得名为沅水，后流经常德汉寿县注入洞庭湖。渠水又称渠江，古称叙水。其源头可追溯到发源于贵州省黎平县地转坡的播阳河（也称洪州河），由贵州黎平向东流入湖南通道、靖州、会同，后于湖南洪江市汇入沅水。清江发源于湖北恩施州利川县齐岳山，流经恩施、宣恩、建始、长阳等地，并于宜都汇入长江。都柳江发源于贵州省独山县，流经三都、榕江、从江和广西三江等地，其中在三江县老堡口处与浔江汇合，称为融江。浔江发源于广西资源县海棠越城岭，流经龙胜县，到三江县老堡口汇入融江。

四、资源禀赋

贵州省侗族区域植被类型多样，既有中国亚热带型的地带性植被常绿阔叶林，又有近热带性质的沟谷季雨林、山地季雨林；既有寒温性亚高山针叶林，又有暖性同地针叶林；既有大面积次生的落叶阔叶林，又有分布极为少见的珍贵落叶林。还有较多的植被在空间分布上表现出明显的过渡性特征，从而使各种植被类型在地理分布上相互重叠、交错，各种植被类型组合变得复杂多样。湖南省侗族地区生物资源丰富多样，有华南虎、云豹、麋鹿等13种国家一级保护动物，是全国乃至世界珍贵的生物基因库之一；境内分布有维管束植物1 089属、5 500多种，占热带性属的47.9%，其中包括南方红豆杉、资源冷杉、绒毛皂荚等国家重点保护野生植物64种。广西侗族区域不仅动植物种类较多，而且起源古老，迄今仍保存有不少珍贵、稀有孑遗动植物。国家级保护植

物有水杉、珙桐、秃杉、香果树、水青树、连香树、银杏、杜仲、金钱松、鹅掌楸、秦岭冷杉、垂枝云杉、穗花杉、金钱槭、领春木、红豆树、厚朴等丰富的植物树种。境内鸟类、兽类、两栖类和爬行类动物丰富，其中属于国家保护鸟类有金鸡、寒鸡，国家保护动物类有猕猴、大灵猫、苏门羚、穿山甲水獭等。湖北侗族区域动植物资源也很丰富，其中两栖类、鸟类以及哺乳动物的数量种类较多，有金丝猴、白鹳等保护动物；有水杉、珙桐、秃杉、香果树、水青树、连香树、银杏等名贵树种。此外，鱼苗资源丰富，集中在长江干流地区。

　　侗族器乐文化就是在侗族区域自然生态中孕育、形成和发展起来的一种特殊的文化现象，自然生态对其形成与发展有着深远影响。侗族区域地处我国西南腹地，境内相对闭塞的自然地理环境为侗族器乐文化保持自身特色提供了天然的屏障；境内属亚热带季风湿润气候，适宜于农林作物生长，为侗族传统乐器制作提供了天然的材质；境内秀丽的山川、河流，以及丰富的物产资源则是侗族器乐重要的描绘对象和表现内容。侗族地区自古以来就是典型的以农业、林业为主的农耕文明和林业文化地区，侗族区域至今留存的器乐活动尚有鲜明的农林业生产的地域文化特色，特别是生产劳动民俗、日常生活民俗、社会组织民俗、岁时节日民俗、人生礼仪习俗、民间游艺习俗中的侗族器乐活动。这些器乐活动分散于民间，世代传承，相沿成俗，有的庆贺丰收，有的祭祀神灵，有的娱乐众生……这说明，侗族器乐文化的形成、发展与其自然生态以及在此基础上形成的独特的生产、生活有着千丝万缕的联系。由此可见，侗族的自然生态是侗族器乐赖以生成和发展的基础，它对侗族器乐的制作材质、表现内容和功能作用的发挥有着深刻的制约作用，而侗族器乐的生成和发展又以器乐观念、器乐行为反过来影响着人们对自然生态的利用和改造。

第二节 人文景象

德国艺术史家格罗塞曾说:"艺术的起源,就在文化起源的地方。"① 而任何一种"历史文化现象发生、发展及其地理格局的形成,首先会受到自然条件、行政区划沿革、人口发展、民族分布变迁及生产方式演进等因素的影响"②。因此,探讨侗族器乐的起源及其地理格局的形成,必须回到侗族的人文历史背景这一根本问题上来。关于侗族的渊源、形成和发展,学术界已有深入探讨。研究表明,侗族渊源于中国古代越人,又在历史的展衍中,历经氏族、部落和族群的分化与融合,并于宋代形成和发展起来的一个具有鲜明民族性格和独特文化品格的原住型民族实体。

一、侗族的历史考源

(一) 族称的由来

侗族是一个古老的民族,侗族这个名称是在中华人民共和国成立之后才确立的,在此之前侗族自称为"干"(aeml)或"更"(geml)或"金"(jeml)。其他民族将侗族称为"金佬""金绞""金坦"等,汉族称之为"侗家"("侗"通"洞""峒"等),苗族称侗族为"故呆",至于侗族在古代的名称是什么,这个还需要考证。

根据学术界的研究成果,史书记载的一些称谓、姓氏、居地、习俗都与侗族有关。如《宋史·西南溪洞诸蛮》记载:"乾道七年靖州有仡伶杨姓,沅州生界有仡伶副峒宫吴自由。"③ 经考证,这里说的"仡伶"

① [德]格罗塞. 艺术的起源 [M]. 北京:商务印书馆,1987:26.
② 张晓虹. 文化区域的分异与整合 [M]. 上海:上海书店出版社,2004:14.
③ 转引自陆中午,吴炳升. 做客大观(上册)[M]. 北京:民族出版社,2004:126.

是侗族的自称,"杨"和"吴"都是侗族的大姓。《老学庵笔记》(卷四)中载:"沅、辰、靖州等地,有仡伶……农隙时,至一二百人为曹,手相握而歌,数人吹笙在前导之。"① 此外,在《小方壶斋舆地丛钞》《粤西笔述》《广西通志·诸蛮》以及榕江县车江的《祭祖歌》中都有与此相仿的相关记载。这标志着至迟于宋代时期,侗族已经成为单一民族被载入史册,迄今已有千年历史。

(二)族源的探寻

所谓族源,是指某一民族形成之前,与它有直接承继关系或密切关联的人们。尽管侗族作为一个民族实体正式定名于1953年,但毫无疑义的是侗族有悠久的历史传统。然而,由于侗族长期以来没有自己的民族文字,历代史籍文献对于侗族的记载一鳞半爪,加之侗族自身又在历史中不断变化,致使侗族的族源呈现出多元看法,存在较大争议。② 从前人研究文献来看,侗族的族源大致有古越说、百越说、干越说、骆越说、瓯越说、荆越说及越为僚说、武陵蛮说等,他们争论的核心不外乎"土著说"和"外来说"。"土著说"认为今湘黔桂三省区的侗族是土著民族;"外来说"则认为侗族的祖先来自外地。上列诸说,旁征博引,或利用汉文文献,或利用民间传说和实地调查资料,或利用考古资料,都试图论证自身观点的正确性。尽管存在争议和分歧,但种种说法均指向百越民族集团,也没有超出岭南涵盖的地理空间,这充分说明侗族是百越民族集团的后裔。这一观点,也得到分子人类学研究成果的进一步验证。"侗族人群中,在Y染色体双等位基因单倍型分布上,以单倍型O1、O2为主要分布,与百越系后裔民族的相吻合。"③ 分子人类学还通过Y染色体DNA的分析,证明了距今1万年前,带有M119遗

① 转引自靖州苗族侗族自治县县志编纂委员会. 靖州县志 [M]. 生活·读书·新知三联书店,1994:784.
② 参见张民. 侗族研究述评 [J]. 贵州民族研究,1987(03);冯光位. 侗族通览 [M]. 南宁:广西人民出版社,1995.
③ 徐杰舜,李辉. 岭南民族源流史 [M]. 昆明:云南出版集团,云南人民出版社,2014:68.

传突变的黄种人就已经广泛分布在今江浙到越南北部一带，后被称为百越民族（古越人）。经千百年分化，从中诞生出黎族、侗族、水族、仫佬族、仡佬族、壮族、傣族等。① 古越人是远古时期分布于"今江浙到越南北部一带"的民族集团，而不是当时若干民族的泛称，也非真正意义上统一的民族实体。因其分布广泛、支系众多，战国末期又被称为"百越""扬越"。② 战国时期，百越中的一些人与华夏、巴、楚、蜀等地人融合形成汉族。"百越"在历史的发展中逐渐分化为东瓯、西瓯、南越、闽越、骆越等几个较大的支系。东瓯分布于今浙江温州一带；西瓯分布在今广东中部、东部、北部和贵州南部；南越在今广东省境内、广西及其以南地区；闽越在今福建福州一带；骆越分布于今广西西部、北部，云南东部和越南北部。其中，西瓯、骆越是百越民族中语言、文化较为接近，区域分布彼此交错、部分重叠的两个支系。③ 结合今侗族分布区域来看，侗族的来源应与西瓯、骆越有着紧密联系。李锦芳依据古今残留具有百越语言背景的地名及其存在的密集程度进行了考证分析，结果表明，今苏南、浙北、两广为百越之腹地；贵州中南、东南部和云南南部都是百越密集聚居区；徽南、赣北、湘中、湘西南、川南、滇北有百越活动与居住，但非该地的主体民族，可能与其他族群混合杂居。④ 这一考证，进一步强化了侗族与百越民族中西瓯、骆越之间的密切渊源关系。

那么，侗族究竟源于古越人的哪一支系？侗族是不是土著民族呢？从考古资料来看，今侗族区域有考古实物证明侗族与百越有渊源关系。1987年，新晃县兴隆镇柏树林发现一处古文化遗址，该遗址下层出土一件打制石器、一件石制砍砸器，均被鉴定为旧石器时代的文物。同年，怀化地区文物普查队又在该县"发现更新世中晚期的古脊椎动物

① 李辉. 百越遗传结构的一元二分迹象 [J]. 广西民族研究，2002（04）.
② 冯光位. 侗族通览 [M]. 南宁：广西人民出版社，1995：29.
③ 参见冯光位. 侗族通览 [M]. 南宁：广西人民出版社，1995：29；梁敏. 论西瓯骆越的地理位置及壮族的形成 [J]. 民族研究，1996（03）：273.
④ 李锦芳. 论百越地名及其文化意蕴 [J]. 贵州民族研究，1995（01）.

化石点1处，先秦文化遗存25处，古窑址10处，古城址1处，古墓葬5处，碑刻4块，摩崖石刻2处，古建筑5处，革命纪念建筑8处，并征集和登记了一大批流散文物"①。其中，有大桥溪、沙田、沙湾、白水滩、长乐坪、曹家溪、新村、十家坪共8处旧石器地点，有姑召溪、大洞坪、沙子坪、百洲滩、柏树林共5处新石器遗址。1988年，芷江县小河口确认旧石器遗址一处。② 1993年，芷江县境内发现柑子坳、张家浪、细米溪、泥塘坪、狮子坪、新屋、沈家坪、池塘坪、摇橹滩、衙门口、铁桥脚、潘家共12处旧石器地点。③ 2004年，黔东南天柱县白市、江东、远口和锦屏县茅坪、三江等地发现11处旧石器时代遗址。④石器时代的遗址在湖南靖州、通道、会同、洪江，广西三江等地均有发现。这些发现，确切地证明早在旧石器时代就有原始人民在今侗族区域生产劳作、繁衍生息了。1977年，新晃县发掘出五代、北宋墓各1座，考古学者结合墓葬所在环境及两墓出土罍瓶上的龙、蛇附加堆纹进行考证，认为墓葬是侗墓，而附加堆纹是古越人图腾崇拜的遗留。说明了侗族与古越人有直接渊源关系。

从考古乐器的角度说，铜鼓是南方越人普遍使用的乐器，而侗族区域铜鼓的发掘，也为侗族渊源于古越人提供了实物例证。如1936年天柱县邦洞掘得铜鼓一面，20世纪50年代黔东南榕江县、从江县各征得铜鼓一面，1979年新晃林冲发掘一枚铜鼓等，这些考古资料与乐器，也可以证明侗族是古越人的后裔。但侗族区域先秦时期的原始人民是不是越人的一支呢？答案是肯定的。这不但有古歌为证，也可从历史文献中找到线索。古歌《祖宗上河》中唱道："从前我们的祖先，原居在宜

① 舒向今. 湖南新晃石器时代文化遗存调查［J］. 考古，1992（03）：273.
② 湖南省怀化地区文物管理处，芷江侗族自治县文物管理所. 湖南芷江小河口旧石器遗存［J］. 南方文物，1997（04）.
③ 怀化市文物管理处. 芷江蟒塘溪水电站淹没区旧石器地点调查发掘［A］//湖南考古（上）［C］. 长沙：岳麓书社，2002：1-31.
④ 黔东南苗族侗族自治州教育科学研究所. 黔东南历史［M］. 北京：中国林业出版社，2007：1.

州，从宜州徙到贵州，我们都是越王——杜襄的子孙。"① 从历史文献记载来说，今侗族的大部分区域，周代以前属荆州南境，春秋战国属秦、属楚巫黔中郡；秦军攻打岭南，进军西瓯、骆越，设置桂林、象郡、南海三郡。西汉元凤五年（公元前76年）秋，"罢象郡，分属郁林、牂柯"二郡，镡城县改隶武陵郡，地处"武陵西，南接郁林"，范围包括今湘西、桂北、黔东和黔东南区域，境内居民被称为"武陵蛮"；魏晋南北朝时期，被称为"武陵蛮"的居民被改称为"僚""僚浒""乌浒"。北魏郦道元《水经注》说：武陵有五溪（雄溪、樠溪、辰溪、酉溪、武溪），夹溪悉是蛮夷所居，故称"五溪蛮"。宋代朱辅《溪蛮丛笑》说："五溪蛮皆盘瓠种也。聚落区分，名亦随异。源其故壤，环四封而居者今有五：曰苗、曰瑶、曰僚、曰㺀、曰仡佬。"② 这说明，五溪是个多民族聚居地。西晋张华《博物志·异俗篇》载："荆州极西南至蜀，诸民曰僚。"南北朝时期盛弘之《荆州记》载："舞溪僚、浒之类，其县人但羁縻而已。溪山阻绝，非人迹所履。又无阳乌浒万家，皆咬蛇鼠之肉，能鼻饮。"③ 至唐代的史籍，多将无阳县一带的居民称为"峒蛮"。宋代以来，随着封建王朝对五溪地域民族的深入管控，侗族在频繁的民族交流、分化与融合中逐渐形成为一个独立的民族共同体，开始以"仡伶"为民族自称。

此外，越人的遗迹、遗物和墓葬都在侗族地区有所发现，而且越人居住环境的选择、语言风俗习惯、渔猎采集经济的特点等也在当今的侗族中留有遗迹。如郭子章《黔记》载，"（峒人）溽暑男女常浴于溪"。《三江少数民族概况》说："侗族女子，热天喜冷水浴，每至黄昏，在工作之余，结队到溪边卸衣裙入溪浴，欢声沟谷，上下游泳，虽有男子，不相侵犯。"④ 这一习俗与《汉书·贾捐之传》中的"骆越之人，

① 杨盛中. 侗族叙事歌 [M]. 贵阳：贵州人民出版社，1992：85.
② 朱辅. 溪蛮丛笑 [M]. 北京：中华书局，1991：叶钱序.
③ 转引自何光岳. 百越源流史 [M]. 南昌：江西教育出版社，1989：239. 其中"无阳"为汉代的县名，管辖范围大致为今侗族区域.
④ 转引自徐杰舜，李辉. 岭南民族源流史 [M]. 昆明：云南人民出版社，2014：320.

父子同川而浴"以及《尚书大传》所载"吴越之俗，男女同川而浴"有密切渊源关系。

上列史料表明，先秦时期的西瓯、骆越，秦汉时期的"黔中蛮""武陵蛮"，魏晋南北朝时期的"僚""乌浒"都包括侗族在内。同时，也说明侗族是土著民族，属古越人的一支，约于宋代正式发展成为一个独立的民族实体。由此，一条清晰可辨的侗族源流路线图呈现在我们眼前：先秦的百越民族及其衍化出来的"西瓯""骆越"—秦代的"黔中蛮"—汉代的"武陵蛮""五溪蛮"—魏晋南北朝的"僚""僚浒""乌浒"—唐代的"峒蛮"—宋代的"仡伶"—明清时期的"洞苗""洞家""洞人"等—中华人民共和国成立后的"侗族"。

二、侗族的人口分布

2010年全国第六次人口普查数据显示，全国侗族人口有 2 879 974 人，名列全国民族人口第 11 位，占全国总人口的 0.216 1%。石慧发表的学术论文《从"五普"到"六普"看侗族人口数量及地区分布变化》，以全国第五次、第六次人口普查数据为基础，对侗族人口分布、人口数量的变化及其成因做了分析，作者指出"侗族人口由经济不发达地区向经济较发达地区扩散……侗族人口是从分布在农村到分布到城市的扩散"①，以及一些外出务工人员在人口普查时改换了自己的民族成分，是造成侗族人口出现负增长的主要原因。

侗族人口分布广泛，全国大多数省市都有侗族人口分布，但主要聚居在贵州、湖南、广西和湖北。其中贵州省侗族人口 1 431 928 人，占全国侗族人口的 49.72%；湖南省侗族人口 854 960 人，占全国侗族人口的 29.69%；广西壮族自治区侗族人口 305 565 人，占全国侗族人口的 10.61%；湖北省侗族人口 52 121 人，占全国侗族人口的 1.81%；散

① 石慧. 从"五普"到"六普"看侗族人口数量及地区分布变化［J］. 贵州民族大学学报（哲学社会科学版），2014（02）.

居全国其他省市的侗族人口235 400人,占全国侗族人口的8.17%。①侗族聚居区现行的行政区划为自治州、县或自治县、乡或民族乡三级建制。其中有贵州省黔东南苗族侗族自治州、玉屏侗族自治县,广西壮族自治区三江侗族自治县、龙胜各族自治县,湖南省通道侗族自治县、新晃侗族自治县、芷江侗族自治县、靖州苗族侗族自治县,还有湖北鄂西土家族苗族自治州宣恩县晓关侗族乡、长潭河侗族乡,恩施市芭蕉侗族乡,以及湖南绥宁县东山侗族乡、在市苗族侗族乡、乐安铺苗族侗族乡、鹅公岭侗族苗族乡与枫木团苗族侗族乡等。侗族区域人口分布具有依山傍水、集群聚居、与兄弟民族杂居的特点。

第一,依山傍水,风光秀丽。各地侗族总是傍水而居,有"水上民族"和"水稻民族"之称。侗族村寨前、寨后以及村寨左右均有田园阡陌,翠绿山林,还有竹林或古老的樟树、枫树,溪河穿寨而过或绕寨而行,风光秀丽。

第二,集中聚居,内聚力强。第六次全国人口普查数据显示,贵州省、湖南省、广西壮族自治区、湖北省居住的侗族居民分别有143万人、85万人、30万人、5万人。他们在上述区域集群居住,形成极具特色的侗族村寨,创造并传承了匠心独运的侗族文明。

第三,与兄弟民族杂居。侗乡境内,杂居的兄弟民族主要有汉、苗、壮、瑶、仫佬、水、布依、土家等,他们相互交流、相互学习,共荣共生。各族人民彼此交往,团结友爱,结成了深厚的友谊,共同为建设我们伟大的祖国贡献着智慧和力量。

三、侗族的语言特征

长期以来,侗族是一个只有语言没有文字的民族。侗语属汉藏语系壮侗语族侗水语支,分为南北两个方言区。以贵州省锦屏县南部的启蒙到湖南省靖州苗族侗族自治县西部烂泥冲一带为界,南部方言区以锦屏

① 国务院人口普查办公室,国家统计局人口和就业统计司. 中国2010年人口普查资料[M]. 北京:中国统计出版社,2012.

的"启蒙话"为代表，主要包括贵州省的黎平县、榕江县、从江县和锦屏南部，湖南省的通道侗族自治县以及广西壮族自治区的三江侗族自治县、龙胜各族自治县等地。南部方言区可分三个土语区，第一土语区包括榕江县车江乡、通道侗族自治县陇城镇、龙胜各族自治县平等镇、三江侗族自治县林溪乡程阳村、锦屏县启蒙镇、黎平县洪州镇等地；第二土语区包括黎平县水口镇、榕江县寨蒿镇、从江县贯洞镇、三江侗族自治县良口乡和里村等地；第三土语区包括镇远县报京乡、融水苗族自治县安太乡等地。北部方言区以锦屏"大同话"为代表，主要包括贵州省的天柱县、三穗县、剑河县、玉屏侗族自治县和锦屏县北部以及湖南省的新晃侗族自治县、芷江侗族自治县、靖州苗族侗族自治县等地。北部方言区也可分三个土语区，第一土语区包括天柱县石洞镇、三穗县款场乡、剑河县磻溪乡小广侗寨等地；第二土语区包括天柱县注溪乡、新晃侗族自治县中寨镇等地；第三土语区包括锦屏县大同乡、靖州苗族侗族自治县藕团乡新街村烂泥冲等地。

侗族人民在日常生活中主要使用侗语，很多地方中小学校的教学中使用侗语和汉语，实施双语教学。汉族是我国拥有人口最多的主体民族，在多民族共同发展的过程中，汉语逐步成为我国各民族之间共同的交流工具。侗族有很多人学会了汉语。汉语不仅是侗族人民和汉族以及其他民族的交际工具，还是民族内部方言差别较大的地区之间使用的交际工具。大多数民族干部、知识分子都直接用汉语文学习政治理论、科学技术，阅读书刊、报纸、文件资料等。侗族北部方言区人民受汉语的影响程度较深，甚至有部分人只会讲汉语不会讲侗语；而南部方言区，过去懂汉语的人较少，一般都是靠近城镇的、出过门的、参加工作的或有一定文化程度的人。在侗族聚居区内，侗语仍然是侗族人民的主要交流工具。

中华人民共和国成立以来，党和政府十分重视发展少数民族语言文字，积极帮助无文字的民族解决文字问题。1953年，中央民族学院（今中央民族大学）开始培养侗语文干部，开展侗语文研究。1956年中

国科学院少数民族语言调查第一工作队正式着手设计侗文，为此，他们对14个县22个点的侗语进行普查。在调查研究的基础上形成了侗文的基础方言、标准音和文字方案。侗文以侗族南部方言音韵为基础，以榕江县章鲁话为标准语音，用拉丁字母为文字符号。1958年经中央民委批准，侗文在侗族区域试点推行，深受广大群众欢迎，遗憾的是没有得到全面推广。

四、侗族的民俗风情

侗族区域人口分布具有依山傍水、集群聚居、与兄弟民族杂居的特点，形成了极具特色的民间生活习俗。这些民俗生活，不论婚丧嫁娶、节日庆祝，还是宗教祭祀、日常劳作，都有歌舞乐相伴。"音乐与民俗有一种天然的亲缘关系，许多民俗（特别是婚、丧、生、祭等四大礼俗）离不开音乐，音乐也很少游离于特定的民俗。民俗是孕育音乐的土壤，音乐是民俗的外延，民俗以自身的生命力延续着音乐的传播及其发展。"① 可以说，侗族民俗生活是侗族民俗音乐创生的园地、展演的舞台，是侗族民俗音乐传承发展的重要场所。

如美国文化学家克罗伯所言，文化是一种架构，包括各种内隐或外显的行为模式，通过符号系统习得或传递；文化的核心信息来自历史传统。侗族器乐文化发展是一种历史现象，必定脱离不了历史的成因与机缘。侗族的历史、侗族的人口、侗族的语言和侗族的习俗不仅影响着侗族器乐文化的形成与发展，而且作为知识的层累凸显出侗族器乐文化的厚重感和独特性。

综上所述，侗族是世居于湘、黔、桂毗连区域的古老民族之一，自古以来依山傍水而居，与汉、苗、土家、水、瑶等兄弟民族和谐相处，共同为缔造我们祖国的伟大文明贡献着自己的智慧。侗族境内群山环绕，河流纵横，资源丰富，风景秀丽。深厚的人文历史激发了侗族人的

① 乔建中. 浅议民俗音乐研究［J］. 人民音乐，1991（07）：38.

灵感，优美的自然环境陶冶着他们的心性，他们在自由自在地创造美的音乐、享受美的生活、规划诗意人生。生命的繁衍中无不透露着他们对这片土地的眷恋，无不显露出他们对音乐的执着。不论是婚丧嫁娶、节日庆祝，还是宗教祭祀、日常劳作，都有歌舞乐相伴，显现出他们对人生终极价值的宣扬。侗族人的生活就在群山秀水的怀抱中历史地展开着，在丰富多彩的社会交往和劳动生活中，生发出侗族人特有的文化选择，创生和承续了一套具有鲜明民族特质和文化品格的侗族器乐文化体系及其运行机制。

第二章 侗族器乐的历史脉络

侗族器乐的生成与发展"并非仅仅是音乐艺术内部规律自身演变的结果"①，它既与侗族民俗生活密切关联，又与中国音乐的历史进程联系紧密。笔者在搜集整理阅读分析文献史料和通过田野调查获取第一手资料的基础上，结合侗族的历史分期和器乐发展实际，将侗族器乐史分为唐代以前、唐宋元时期、明清时期、民国时期和中华人民共和国成立以来五个阶段，展开"历史整体性"叙事和"文化联系性"阐发，呈现侗族器乐的历史脉络和文化品格。

第一节 唐代以前的侗族器乐

唐代以前，侗族处于原始社会时期。尽管这一时期侗族民俗音乐及其历史缺乏相应的文献记载，但我们不能因此否认其存在的事实。"事实上，每一个族群都有它自在的、可以被无限解读的关于音乐的'过去'。这个完整的过去在时过境迁之后散落成历史的'声音碎片'，并以各种'历史记忆'形式封存在不同类型的历史载体中。"② 唐代以前，

① 冯长春.20世纪上半叶中国音乐思潮研究［D］.北京：中国艺术研究院（博士论文），2005：7.

② 杨晓.记忆、观念与表述：少数民族音乐历史书写三论［J］.音乐研究，2015（04）：8.

侗族人民在生产、生活实践中创生了原始的侗族文化,当然也包括侗族器乐。

尽管唐代以前的侗族人民与其他民族部落多杂居在一起,并在历史进程中有"西瓯""骆越""僚""峒人"等不同称谓,但结合考古资料和学术界的研究成果来看,从岭南古越人到僚人、峒人、仡伶再到侗族,这条脉络及其分布区域是清晰的。因此,今侗族区域内出土或搜集到的与古越人、僚人等音乐文化相关的考古乐器和文献记载中的相关论述也与侗族音乐的渊源有一定关联。

一、考古乐器

(一) 镈

镈是中国古代形似大钟的青铜乐器之一,产生于商代。商代,南方古越人的一支"骆越"生活在岭南洞庭湖、沅水、湘江一带。今考古发现,这一带出土有古越人乐器——镈数十枚。其中,1985年邵东县毛荷殿乡民安村出土的一枚保存完整的四虎纹铜镈,史称民安镈(图2-1),通高42.8cm,纽高9.8cm,重13.4kg。其年代约为殷商末期①,今藏湖南省博物馆(20575)。民安镈出土时表面呈浅绿色,器身修长,腔体横断面为圆角长方形,外部为梯形环纽;舞部中央有一小方孔与内腔相通;两侧扉棱各由两只倒立的扁身老虎构成,虎张口卷尾;正中扉棱上部饰有一高冠凤鸟,下有钩形装饰4个;腔面主纹为倒立的夔龙组成的兽面,兽面上下有两排共8个乳钉,环纽、虎身、兽面均布满云纹。经考古证明,其产地为湘水流域及其附近区域的越人居住地。② 据此,可以认为镈是古越人使用的

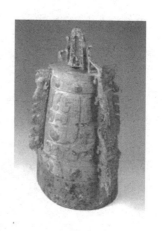

图2-1 民安镈

① 高至喜. 商周铜镈概说 [N]. 中国文物报,1989 – 11 – 10.
② 高至喜,熊传薪. 中国音乐文物大系Ⅱ湖南卷 [M]. 郑州:大象出版社,2006:53.

乐器之一,与侗族人的音乐活动有一定关联。

(二) 钟

钟是中国古代打击乐器,也是中国古代象征权力和地位的礼器。钟多为青铜制造,兴起于商代。春秋战国时期生活在今湘西、湘中及湘南区域的古越人是土著民族部落,后世在这一地域出土或搜集到的钟,经考古证明,有些就是春秋战国时期古越人铸造和使用的。

复线S形云纹甬钟(图2-2),表面呈绿色,形制纹饰保存较为完整,通高37.9cm,甬长11.3cm,重4.1kg。甬部有破洞,甬作椭圆柱形,甬端收敛,旋和旋虫均较窄小;钟腔面以阳纹框隔钲、篆、枚、鼓各部;腔体呈合瓦形,于口弧曲;腔面置平头柱状长枚36个;平舞直铣,舞的一侧有一小方孔,钲间、篆间及背面均无纹。因正鼓一面施多重复线构成的S状云纹饰而得名,当是春秋时期楚人进入湘中、湘南以前,当地土著民族——越族的乐器。今存湖南省博物馆(22237)。①

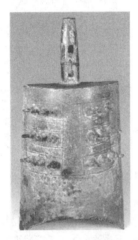
图 2-2 复线 S 形云纹甬钟

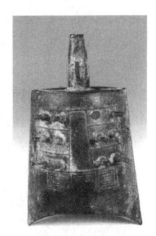
图 2-3 单面纹甬钟

单面纹甬钟(图2-3),铜质,表面呈褐色,形制纹饰保存基本完整,通高24cm,甬长7cm,重0.95kg。腔体呈合瓦形,于口弧曲较大;钟腔面以阳纹框隔钲、枚、鼓部,无篆;平舞直铣,甬为圆柱形,实

① 高至喜,熊传薪. 中国音乐文物大系Ⅱ湖南卷[M]. 郑州:大象出版社,2006:87.

心，无旋，有方形旋虫；腔体正面有三方雷纹和12个枚，背面无纹饰。制作粗糙，是春秋时期古越人铸造的乐器。今藏湖南省博物馆（25355）。①

横8字纹编钟（3件，图2-4），表面呈浅绿间土褐色，保存基本完整，纹饰略有残蚀。腔体呈合瓦形，铣棱斜直，于口稍稍弧曲，形制介于扁钟和甬钟之间；甬扁椭圆形，实心，甬上无旋，有旋虫，旋虫上有仿自双股绳索的8字形连环；腔体修长，有36个长枚，细且不圆，三钟的枚长短不一；舞部饰阳线云纹，钲间饰雷纹，篆间和鼓部饰8字形纹；正鼓加饰乳钉9枚，分3排。这是楚人进入湖南之前当地土著民族越人约在春秋时期铸造的乐器。今藏湖南省博物馆。②

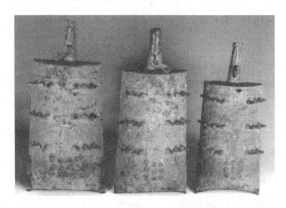

图2-4　横8字纹编钟

东周甬钟（4件），于1980年2月在芷江（侗族自治县）新店坪发掘，青铜质，4件甬钟纹饰基本相同。舞面和篆间饰云雷纹；钲用云纹组成蝉纹，鼓部饰饕餮纹；篆和鼓部有突出的粗边间隔，器壁厚重，中空，与腹相通。其中，最大的一件通高44cm，鼓间10cm，铣间20cm，舞修17cm，舞广12cm，甬柄长11cm，重7.5kg。③

战国甬钟（图2-5），1998年出土于岑巩县新兴小学。该甬钟为青

① 高至喜，熊传薪. 中国音乐文物大系Ⅱ湖南卷［M］. 郑州：大象出版社，2006：87.
② 高至喜，熊传薪. 中国音乐文物大系Ⅱ湖南卷［M］. 郑州：大象出版社，2006：88.
③ 马本立. 湘西文化大辞典［M］. 长沙：岳麓书社，2000：479.

图 2-5　战国甬钟

铜质，出土时残高 33.3 厘米，今存岑巩县文物管理所。①

此外，1980 年在芷江还发掘出西周时期的四个铜甬钟和春秋时期的铜编钟，也是古越人的音乐遗存。②

（三）钲

钲是中国古代打击乐器，铜质，形状像钟，钟体狭长，有柄可执，口向上，击之而鸣。1962 年考古工作队搜集到春秋时期湖南地区古越人乐器——二列枚钲（图 2-6），表面呈褐色，保存基本完整，略有残蚀。通高 18.6cm，甬长 4.9cm，重 0.95kg。造型似钟，制作粗糙。腔体呈合瓦形，平舞直铣，于口弧曲；甬为圆柱形，舞上有 3 孔；腔面有"士"字形纹饰代替篆、钲间；"士"字中间有一竖复线三角云纹，上下两横是各由三条复线组成的横 8 字纹。这类甬钟形钲当是春秋时期湖南古越人的乐器。今藏湖南省博物馆（25077）。③

春秋时期湖南区域古越人使用的钲还有 24 枚钲（图 2-7），今藏湖南省博物馆（25076）。青铜质，表面呈浅绿色。通高 24.8cm，甬长 8.3cm，重 1.65kg。腔体呈合瓦形，平舞直铣，于口弧曲；甬为柱状，实心；舞的一侧有一长方形小孔；腔面主纹酷似"士"字形，代替篆、钲间；"士"字中间有一竖复线三角云纹，上下两横是各由三条复线组成的横 8 字纹；有 2 排三叠圆台状枚，共 24 枚。这件 24 枚钲纹饰较为特殊，是春秋时期楚人入湖南之前越族人的乐器。④

① 安成祥. 历史遗珍 [M]. 贵阳：贵州民族出版社，2012：3.
② 《中国民族民间舞蹈集成》湖南省卷编辑部，怀化地区编写组. 湖南民族民间舞蹈集成·怀化地区卷 [M].（内部资料），1984：3.
③ 高至喜，熊传薪. 中国音乐文物大系 II 湖南卷 [M]. 郑州：大象出版社，2006：132.
④ 高至喜，熊传薪. 中国音乐文物大系 II 湖南卷 [M]. 郑州：大象出版社，2006：132.

图 2-6　二列枚钲　　　　图 2-7　24 枚钲

此外，今侗族区域出土的钲，还有 1998 年在镇远县涌溪乡出土的一枚东周时期的铜钲（图 2-8），通高 31 厘米，柄长 9.5 厘米，柄径 3 厘米，宽 12 厘米，厚 6 厘米，今藏镇远县文物局。①

（四）錞于

錞于也称錞釪、錞，是我国古代铜质军中打击乐器，多见于吴越和百越地区。錞于产生于春秋时期，兴盛于汉代。

今侗族区域也出土有侗族人使用的錞于。1980 年，村民在靖县（今靖州苗族侗族自治县）飞山公社春明大队段桥生产队取土烧砖时发现一件虎纽錞于，器壁较薄，出土时已铜锈，虎纽头部，器身已残损，残通高 38cm，肩部横径 24cm，纵径 2.4cm，口部横径 2cm，纵 18.6cm，其年代为东汉初期，很可能是战国后期从中原随军事征战流传到境内的。②

图 2-8　东周铜钲

① 安成祥. 历史遗珍 [M]. 贵阳：贵州民族出版社，2012：3.
② 熊传新. 记湘西新发现的虎纽錞于 [J]. 江汉考古，1983（02）.

图 2-9　靖州桥纽錞于

湖南省博物馆馆藏有从靖县（今靖州苗族侗族自治县）征集到的战国时期錞于一件——桥纽錞于（26212）（图 2-9）。铜质，呈灰绿色，形制纹饰保存基本完整，表面锈蚀，肩部有一破洞，通高 41cm，肩径 30.4～29.0cm，盘径 30.4～20.5cm，底口径 22.7～20.0cm，壁厚 0.3cm，重 8.7kg。肩部圆鼓，束腰，下端外撇，底部口沿向内平成唇，宽 3.6cm；横剖面近抹角长方形，顶置侈口平底盘，盘底缘饰弦纹一周，中部铸桥形纽，纽两端有座，纽高 2.6cm，长 10.1cm，宽 2.4cm，纽座宽 4.0cm；顶盘内纽座上饰蟠螭纹，器身底部口沿外表饰一周 7.0cm 高的纹带，纹饰从上往下依次为凸弦纹、云雷纹、绳索纹，其中云雷纹为主纹，宽 4.6cm，腰间饰有重环纹，其环内饰六瓣花纹。①

（五）铜鼓

中国是世界上发现铜鼓数量最多，铸造和使用铜鼓时代最早、历史最长的国家。所谓铜鼓，是一种多功能为用、具有特殊社会意义的铜器，它不仅是一种打击乐器，而且是权力、地位和财富的象征。约春秋时期开始出现，由古代濮人首先制造，战国以后，逐渐东移，传播至百越地区，为骆越人铸造和使用②，广泛流行于今广西、广东、云南、贵州、四川、湖南等少数民族地区。

侗族区域今靖州、通道县于乾隆十九年（1754）掘得铜鼓，1936 年天柱县邦洞镇转水挖得一面铜鼓；20 世纪 50 年代，在榕江、从江两县，各征得铜鼓一面；1965 年中国科学院民族研究所与广西少数民族社会历史调查组在广西融水县安太乡寨怀村侗寨发现 4 面铜鼓；1979

① 高至喜，熊传薪. 中国音乐文物大系 II 湖南卷 [M]. 郑州：大象出版社，2006：162.
② 杨秀昭，卢克刚，何洪，等. 广西少数民族乐器考 [M]. 桂林：漓江出版社，1989：75.

年，新晃县林冲公社掘得铜鼓一面；其他如三江、通道、靖州等地亦有之①，今贵州省博物馆馆藏的6244号铜鼓是从广西三江征集而来。

今侗族区域不仅有出土铜鼓的实物，而且也有与侗族先民骆越、僚人等使用铜鼓相关的文献记载。《后汉书·马援列传（卷二十四）》载："援好骑，善别名马，于交趾得骆越铜鼓，乃铸为马式。还，上之。"② 晋裴渊《广州记》（转引自郑师许《铜鼓考略》）称："俚僚铸铜为大鼓，鼓唯高大为贵，面阔丈余，初成，悬于庭，克晨置酒，招致同类，来者盈门，豪富子女，以金银为大钗，执以叩鼓，叩竟，留遗主人也。"③《隋书·地理志》曰："俚僚贵铜鼓，岭南二十五郡，处处有之。"④

二、文献记载里的乐事

（一）祭祀乐器与乐舞

原始社会时期，生产力低下，人们无力抵御自然灾害。他们崇拜自然、崇拜图腾、信仰鬼神和祭祀祖先亡灵以禳灾，巫风盛行。他们寄望于祭祀仪式，达到驱鬼逐疫、除病去邪、降灾纳祥的目的。傩祭是侗族人民驱鬼除魔、祈福降灾的原始宗教祭祀活动，是侗族傩文化的早期形态。它渊源于古代社会侗族人的原始宗教崇拜，是带有神秘宗教色彩的巫文化。

南朝梁代任昉《述异记》说："越俗祭防风神，奏防风古乐，截竹长三尺，吹之如嗥，三人披发而舞。"⑤ 早在两千多年前，屈原就在《楚辞·九歌》中已有与朱熹《楚辞集注》中"沅、湘之间，其俗信鬼而好祀，其祀必使巫觋作乐，歌舞以娱神"⑥ 的相似记载。其中的

① 《侗族简史》修订本编写组. 侗族简史（修订本）[M]. 北京：民族出版社，2008：16.
② 《后汉书·马援列传》（标点本）[M]. 北京：中华书局，1965：840.
③ 陈卫业. 中国少数民族民间舞蹈选介 [M]. 北京：人民音乐出版社，1987：197.
④ 转引自《壮族百科辞典》编纂委员会. 壮族百科辞典 [Z]. 南宁：广西人民出版社，1993：34.
⑤ 任昉. 述异记//商浚辑. 稗海 [M]. 台北：大化书局，1985：132.
⑥ [宋] 朱熹. 楚辞集注（卷二）[M]. 上海：上海古籍出版社，1979：29.

"歌"就是傩歌，而"舞"就是傩舞。

《魏书·僚（卷一百一）》说："（僚）其俗畏鬼神，尤尚淫祀，所杀之人，美鬓髯者，必剥其面皮，笼之于竹，及燥，号之曰'鬼'，鼓舞祀之，以求福利。"① 这一记载反映的是僚人"鼓舞祀之，以求福利"的原始巫术宗教活动，也是僚人求愿酬神、驱魔逐疫的原始巫傩乐舞祭祀仪式活动。

这一活动渊源于上古之世，《商书》曰："恒舞于宫，酣歌于室，时谓巫风。"② 春秋战国时期，傩祭仪式活动盛行于各地。《沅州府志》曰："至春秋大赛，行傩逐疫，尚在行之，此又古礼之未坠者。"③ 说明居住在沅州境内的侗族人于春秋时期已有巫傩活动。汉代王逸在《楚辞章句·九歌序》中说："昔楚国南郢之邑，沅、湘之间，其俗信鬼而好祀。其祀，必作歌舞以乐诸神。"④ 则表明战国时期傩祭仪式活动广泛盛行于沅水、湘江流域，成为今侗族傩戏萌芽的渊源。

由此可见，侗族区域傩文化的历史至少可以追溯到春秋前期。上面列举的出土实物和文献记载，均表明侗族人使用乐器有悠久的历史。

(二)《魏书》中的僚人乐舞

僚人是今侗族、壮族、布依族、仡佬族等民族的祖先，这已经得到史学界的认定。魏晋至隋代，生活在南方的古越人逐渐被僚人取代。僚人的生活记载陆续出现在典籍中。

《魏书·僚（卷一百一）》载："僚者，盖南蛮之别种也……僚王各有鼓角一双，使其子弟自吹击之。用竹为簧，群聚鼓之，以为音节。"⑤

这一记载中所谓"鼓角"是铜鼓和牛角号，"用竹为簧"即在竹管中装上簧片制作而成的芦笙，而"以为音节"则指为歌唱（音）和舞

① 转引自王颖泰. 贵州古代表演艺术 [M]. 贵阳：贵州人民出版社，2004：46.
② 转引自王国维，吴梅. 中国戏曲史 [M]. 南昌：江西教育出版社，2014：3.
③ 曲六乙. 中国少数民族戏剧通史（上卷）[M]. 北京：中国民族摄影艺术出版社，2014：394.
④ 转引自郑若良，刘鹏. 湖南稻作 [M]. 长沙：湖南科学技术出版社，2006：244.
⑤ 转引自王颖泰. 贵州古代表演艺术 [M]. 贵阳：贵州人民出版社，2004：46.

蹈（节）伴奏。可以说，这则记载是僚人乐舞生活的形象描述。今侗族、苗族、布依族等都有铜鼓、牛角号等遗存或出土物，芦笙更是在侗乡苗寨鲜活地演奏着。由此推定，侗族的芦笙踩歌堂、苗族的铜鼓祭祀舞等，都是它的遗传。

第二节　唐宋元时期的侗族器乐

唐宋元时期，中央王朝深化了对侗族区域的统治。在中央王朝政治、经济、文化的影响下，侗族从原始社会向封建社会过渡，并且在与中原及其周边民族的不断交融与分化中，逐渐凸显出自身民族特性，以民族自称"仡伶""伶"等为标志，开始作为一个自觉的民族共同体出现在历史舞台上。这一时期，汉族乐器锣、鼓、钹及戏曲、曲艺音乐等流入侗族区域，并广泛运用于侗族民俗生活，对侗族民俗音乐文化发展产生了巨大影响，催生了运用乐器的芦笙舞和宗教仪式剧音乐文化。

一、芦笙舞

芦笙舞是侗族民间一种古老的只跳不唱的传统舞蹈形式，最初用于民间祭祀萨神及祖先的仪式活动，并作为祭"萨"、哆耶等活动的引导。每当春节至春耕农忙之前，侗族人都要身着盛装，齐聚在鼓楼、款坪等地，举行祭神活动。祭祀时，摆上香烛，供奉猪、牛、羊三牲，就开始跳芦笙舞。每个村寨都有一至三个芦笙队，芦笙队队员规定为单数，每队至少五人至七人，通常为三四十人，多则上百人。芦笙队领头者身着红彩衣，背红纸伞，怀内藏罗盘，以示引路；第二人男扮女装，身佩宝剑；第三人男装，也佩宝剑；其后为芦笙队员，头缠白色头巾，头巾上一边插有野鸡毛，一边插银饰，上身着绣有各色图案的背挂，下身穿红、黄、蓝、绿、白等各色布条裙子，裙子下摆系有鸡毛，脚穿白

色袜子。"领队的带头进场，先绕场一周，领队和卫队站中间，芦笙队围一圈。中间地上书写子、丑、寅、卯、辰、巳、午、未、申、酉、戌、亥十二个时辰的字样，用纸覆盖，然后由领头人打开红伞，左脚扫腿转圈，以停止时脚踏在'子'时上为吉利，随之芦笙队吹笙起舞。如踏不到'子'时上，围观者就会打吆喝，领头人则转圈再踏。三次踏不到，视为不祥之兆，就会不欢而散。因此这种跳芦笙又称'踩子午'或'踩罗盘'。"①

芦笙舞开始之前，还要事先推选出一名十二三岁的少年出来宣读款约。款约宣读完毕，芦笙队吹奏反映一年十二个月农事生产内容的《十二时曲》，边吹边舞，绕圈行进。在这一庄重的祭祀活动中，借助神灵之威来保证村规民约的履行，也借此祈求神灵的庇佑，同时还表达着村民对神灵的感恩及对幸福生活的向往。

唐宋元时期，侗族跳芦笙舞已不完全用于祭祀活动，而发展成为社交活动的一部分，具有了娱乐的成分和社交的功能。每逢祭祀结束，就开始踩芦笙。村寨之间会相互邀请芦笙队进行芦笙舞表演，既能相互切磋技艺，又增进了彼此的友谊。若某寨将邀请客寨芦笙队来进行芦笙踩堂活动，就要吹奏《约吹曲》，表示预约联络。若客寨接受邀请参加活动，客寨芦笙队领头者就会登上鼓楼吹《同哽（召集曲）》（也称《进堂曲》），号召芦笙队员前来集合，此时村寨姑娘们也要精心打扮一番，组成舞队，一同参加活动；集合完毕，领头者就吹《同拜（上路曲）》，带队出发；队伍路过其他村寨时，要吹《同打（借路曲）》，以示路过；到达主寨时，吹奏《劳堂（通报曲）》，以示到来；主寨听到后，姑娘们出寨门来迎接，主寨芦笙队列队吹奏《引伦（迎宾曲）》，欢迎客队进寨。客队进寨后，主队用油茶招待，客队吹奏《谢情曲》，随后，围成一圈，进入"踩芦笙"环节。

踩芦笙由客队单独表演，主队的姑娘手提油灯，沿着客队围成一大

① 湖南省文化厅.湖南民族民间舞蹈集成（四）[M].长沙：湖南文艺出版社，2009：1918.

圈。三个身着金鸡尾羽衣裙的芦笙手吹奏《轮定（开始曲）》，踩芦笙开始，他们绕圈边吹边舞。表演结束，吹奏《散堂曲》，当客队离开主寨时，吹奏《告别曲》。踩芦笙不仅是村寨之间团结友好的象征，同时也是村寨男女青年定情的媒介。踩芦笙结束后，青年男女便会邀约自己相中的人相互对歌，倾诉爱慕之情。

踩芦笙以芦笙为主要道具和伴奏乐器，因其舞蹈动作幅度较大，故其音乐曲调较为简单。芦笙舞曲旋律婉转，柔和优美，"这也和侗家生活环境有关，侗家依山傍水，建寨聚居，所以曲调如流水一般悠扬起伏"①。音乐节拍较为自由，曲式多为二句、四句，音乐旋律多从"徵""羽"音开始，也有从"角""商"音开始，但较为少见；旋律进行多以"徵""羽"交替，偶尔见有"角""商"音穿插；乐曲基本结束于"徵"音。例如《轮定（开始曲）》②：

轮　　定

$1 = C \dfrac{2}{4}$　　　　　　　　龙明瑞、石道能　传授
　　　　　　　　　　　　　　　罗瑞龙、董金美　记谱

悠扬的

（曲谱略）

① 湖南省文化厅. 湖南民族民间舞蹈集成（四）[M]. 长沙：湖南文艺出版社，2009：1923.

② 湖南省文化厅. 湖南民族民间舞蹈集成（四）[M]. 长沙：湖南文艺出版社，2009：1953–1954.

二、宗教仪式器乐

唐宋元时期，侗族民间祭祀歌舞的推广，铜鼓、芦笙等乐器在民间仪式活动中的运用，民间曲艺"君"的形成，以及中原文化、周边民族（荆楚）文化的渗透，为这一时期侗族宗教仪式剧的孕育奠定了基础。

唐宋元时期，不断有汉族移民进入侗族区域，他们不仅带来了生产技术，也带来了文化艺术。随着中原傩祭、傩舞等的传入，与区域内巫风融合，逐步演变为一种具有民族性、地域性的傩文化。民间巫师在祭祀活动中，不仅载歌载舞，而且还掺杂一些故事情节。巫师的祭祀活动不仅具有娱神的仪式感，而且有娱人的世俗性。可见，巫傩与侗族宗教仪式剧的产生有紧密的渊源关系。这不仅有文献记载，而且有出土文物为证。

1980年，今侗族区域芷江县公坪镇一墓葬中发掘了一件陶罍坛（图2-10），《湖南民族民间舞蹈集成·怀化地区资料卷》记载，这件陶罍坛为五代时期的器物。器物表面有六层，其中第四层为乐舞场面，有吹笙、笛、篪、竽等乐师6人，打锣、鼓、钹等乐师6人，还有数名女巫翩翩起舞，乐舞场面宏伟壮观。无独有偶，1978年在怀化胡天桥也出土了一件陶罍坛（图2-11），为北宋时期的墓葬品。这一陶罍坛表面分上下六层，其中第三层、第五层为女巫舞蹈场面，第四层为演奏钟鼓箫笙的乐队，描绘着墓主生前观赏"巫觋作乐、歌舞"的生动情景。①不论是五代时期的陶罍坛还是北宋时期的陶罍坛②，它们都与春秋战国时期沅、湘间巫傩祭祀活动有着密切的关联，也在一定程度上为今存包括侗族傩舞在内的湘西、黔东傩堂戏的历史渊源提供了物态的见证。

图2-10　五代时期陶罍坛

图2-11　北宋时期陶罍坛

由此，唐宋元时期侗族民间古老的"傩祭"活动，在唐代以前"驱魔逐疫""求愿酬神"等原始宗教祭祀功能的基础上，融入神话、传说、故事及现实生活内容，发展成祀神娱人的宗教仪式剧形式。这种宗教仪式剧，被称为"戏剧活化石"，最初多为巫师在傩堂、田间地头的平坝进行表演，后来随着佛教、道教传入侗族区域，以及侗族民间鼓楼、戏台

① 《中国民族民间舞蹈集成》湖南省卷编辑部，怀化地区编写组．湖南民族民间舞蹈集成·怀化地区资料卷［M］．（内部资料），1984：2．

② 陶罍坛是商晚期至春秋中期广为流行的大型盛酒器和礼器。

的建立，而转为在庙堂、戏台、鼓楼等场所表演。因此说，侗族民间傩歌傩舞掺杂故事表演，大致在五代时期已经有了"傩戏"的雏形。

此外，唐宋以来，笛子、木鱼、铜钹、洞箫及法曲、儒家雅乐、宴乐等随着佛教、道教传入侗族区域。紧接着又有奚琴、轧琴、曲项琵琶、箜篌、方响等传入，并以方响取代了商周时代的铜编钟和石制的编磬。① 这些乐器被广泛应用于民间祭祀与娱乐表演活动，如侗族民间丧葬仪式歌《三皈依》②（谱例如下）中的一段：

① 郑流星．怀化地区民间器乐探论［J］．怀化师专学报，1995（03）．
② 《中国民间歌曲集成》编辑委员会．中国民间歌曲集成·贵州卷（下）［M］．北京：中国 ISBN 中心，1995：1 488．

第三节　明清时期的侗族器乐

随着唐宋元时期以来汉族文化不断传入侗族区域，至明清时期，深受汉族文化影响的侗族北部方言区天柱、三穗、新晃、芷江、黔阳、会同、绥宁、靖州等地民间与祭祀习俗紧密关联的哆耶和芦笙舞逐渐被汉族歌舞取代；而受汉族文化影响较小的侗族南部方言区黎平、榕江、从江、通道、三江等地的哆耶和芦笙舞等民间歌舞活动保存较好，并得以延续至今。通过对相关文献史料的梳理，明清时期的侗族器乐文化主要有芦笙舞、薅秧鼓舞、鼟锣、琵琶歌、牛腿琴歌、侗笛歌、木叶歌和考古乐器等。

一、芦笙舞

芦笙舞是流行于西南少数民族区域的一种集体舞蹈。明清以来，主要流传在侗族南部方言区，延续至今。邝露《赤雅》中说："侗亦僚类……吹六管……顿首摇足，为混沌舞。"[1] 这是对明代侗族芦笙舞表演场景的形象描绘。清人陆次云在《峒溪纤志》中描绘："笙节参差吹且歌，手则翔矣，足则扬矣，睐转肢回，旋神荡矣。初则欲接还离，少则酣飞畅舞，交驰迅速还矣。"[2] 乾隆年间《柳州府志·瑶僮》云："侗人，所居谿峒，又谓之峒人，锥髻，首插雉尾，卉衣，善音乐，弹胡琴，吹六管，长歌闭目，顿首摇足为混沌舞，众歌以倚之。"[3] 道光

[1] ［明］邝露. 赤雅［M］. 北京：中华书局，1985：58.
[2] 转引自应有勤，孙克仁. 中国乐器大词典［Z］. 上海：上海世纪出版集团教育出版社，2015：243.
[3] 转引自中国民族民间舞蹈集成编辑部. 中国民族民间舞蹈集成·广西卷（下）［M］. 北京：中国 ISBN 中心出版，1992：1 223.

年间的《靖州直隶州志》载:"侗每于正月内,男女成群,吹芦笙各寨游戏。彼此往来,宰牲款待,曰'踏歌堂',一日皆歌。中秋节,男女相邀成集,赛芦笙,声震山谷。"① 光绪五年(1879)的《靖州乡土志》说:"正月十六、七月十六日,合芦笙唱歌,以会男女……颇合葛天投足以歌,所谓遂草木奋五谷也。"② 靖州牛筋岭款碑记载:"光绪三十三年(1907)靖州正堂金蓉镜到牛筋岭观看芦笙场,赏赐上锹九寨银牌20块,以示鼓励。"③ 金蓉镜曾作诗咏靖州苗侗芦笙舞活动的盛况,其中一首曰:

佳日无过春与秋,芦笙场在四山头。
前寨逢迎后寨送,一生不解离别愁。④

前文说道,唐宋元时期的侗族芦笙舞与哆耶活动密切相关,不仅作为哆耶活动的前导,而且也具有了娱乐表演的性质。至明清时期,侗族芦笙舞明显地分化出芦笙踩堂舞、普通芦笙舞和表演芦笙舞。其中,芦笙踩堂舞是侗族村寨群众之间带有社交性质的集体舞蹈,通过"踩芦笙堂"活动,以增进村寨友谊,加强民族团结。芦笙踩堂舞通常在春节、秋收后的农闲时间举行,活动开始都要先进行祭祀活动,其演奏的乐曲依次为《进堂曲》《转堂曲》《散堂曲》;普通芦笙舞也称芦笙集体舞或赛芦笙,是侗族民间群众手捧芦笙,自吹自跳,自我娱乐,或是侗族村寨之间进行芦笙比赛时的一种集体舞蹈,若是参加比赛,其程式、演奏曲目与唐宋元时期的赛芦笙一致,但无须有祭祀环节;表演芦笙舞主要为双人芦笙表演,技巧性动作较多,"有表现生产的,如种瓜、点豆、舂米等,有表演生活的,如喂鸡、纺纱、织布等,有表现动

① 转引自应有勤,孙克仁. 中国乐器大词典 [Z]. 上海:上海世纪出版集团教育出版社,2015:243.
② 转引自怀化大辞典编辑委员会. 怀化大辞典 [Z]. 北京:改革出版社,1995:586.
③ 靖州苗族侗族自治县县志编纂委员会. 靖州县志 [M]. 北京:三联书店,1994:679.
④ 转引自湖南省文史研究馆. 湖湘文化述要 [M]. 长沙:湖南人民出版社,2013:582.

物的，如鸡打架、斑鸠拣谷、赶虎、天鹅飞等，共十二套"①。其中"斗鸡"表演者真实细腻地表现了两只公鸡从远处走来一起觅食，突然飞来一只蝗虫，两只公鸡相互争夺、打斗的情节，深得大众喜爱。由于侗族民间家家户户都有养鸡的传统，鸡打架也是侗族民间传统的文娱习俗。为了养出善打斗的公鸡，村民会给鸡喂大量的粮食。民间把鸡当作五谷丰登的象征、人畜兴旺的征兆。所以，芦笙表演《斗鸡》② 在侗族民间有较大影响。

谱例：《斗鸡》

斗　鸡

$1 = {}^{\flat}A \quad \frac{2}{4}$

稍快

（乐谱）

此外，在三江县还流传一种类似于哆耶舞、芦笙舞的集体祭祀歌舞——"款舞"。"款舞"通常于正月初一至十五期间，在鼓楼坪里进行表演。活动时，鼓楼坪中央放有四方高桌一张，"款首"（款师）在

① 《中国民族民间舞蹈集成》湖南省卷编辑部，怀化地区编写组．湖南民族民间舞蹈集成·怀化地区资料卷［M］．(内部资料)，1984：576．
② 湖南省文化厅．湖南民族民间舞蹈集成(4)［M］．长沙：湖南文艺出版社，2009：1925－1926．

芦笙音调中，上桌诵唱"款词"，众人则以方桌为中心围成圆圈，或站或坐，与"款师"符合，边歌边舞。

不论是哆耶、踩芦笙还是"款舞"，村民们"在一种动机，一种情感之下，为一种目的而活动"①。他们"在围圈歌舞中祭祀、祈祷、庆贺和娱乐，获得归属感和安全感，感受到强烈的生命力和族群的凝聚力，享受着舞蹈所能带来的极大欢欣和愉悦，娱神的初衷变为神人共舞的狂欢"②。

二、薅秧鼓舞

薅秧鼓舞也称薅田鼓舞、薅草锣鼓，是在田间地头薅草时一边打击锣鼓一边唱民歌的传统歌舞形式。薅秧锣鼓由先秦时期"祭祀田祖"③仪式活动演变而来，历代文献不乏记载。宋代诗人苏轼《眉州远景楼记》说："岁二月，农事始作。四月初吉，谷稚而草壮，耘者毕出。数十百人为曹，立表下漏，鸣鼓以致众。择其徒为众所畏信者二人，一人掌鼓，一人掌漏，进退作止，惟二人之听。鼓之而不至，至而不力，皆有罚。"④ 明人何宇度《益部谈资》云："以木为桶，腰用篾束二三道，涂以土泥，两头用皮幪之，三四人横抬杠击。州郡献春，及田间秧种时，农夫皆击此，复杂以巴渝之曲。"⑤ 这些都是薅田锣鼓活动场景的记载。

明清时期，黔阳、怀化、芷江、新晃、石阡等地侗族区域也有薅田鼓舞的记载。乾隆三十年（1765）《辰州府志·卷十四·风俗》载："刈禾既毕，群事翻犁，插秧芸草，间有鸣金击鼓歌唱以相娱乐者，亦

① ［德］格罗塞. 艺术的起源［M］. 蔡慕晖，译. 北京：商务印书馆，1984：171.
② 杨秀芝. 侗族审美文化［M］. 北京：中国社会科学出版社，2017：146.
③ 《周礼·春官》载："凡国祈年于田祖，吹豳雅，击土鼓，以乐田畯。国祭腊，则吹豳颂，击土鼓，以息老物。"
④ 缪天瑞. 音乐百科辞典［M］. 北京：人民音乐出版社，1998：112.
⑤ ［明］何宇度. 益部谈资［M］. 北京：中华书局，1985：8.

古田歌遗意。"① 乾隆五十五年（1790）《沅州府志·卷十九·风俗》载："农人连袂步于田中，以趾代锄，且行且拔，塍间击鼓为节，疾、徐、前、却，颇以为戏。"② 这一记载与清代道光五年（1825）的《晃州厅志》记载相同，都说明了清代侗族民间薅田鼓舞的活动特点。

此外，清代《黔阳县志》中也有相同记载。可见，清代"击鼓为节"，有"疾、徐、前、却"等动作的薅秧鼓舞流传范围之广。薅秧鼓舞的音乐曲调多采用当地田歌、山歌、小调、号子等，代表作品有《插田歌》《薅秧歌》《溜溜歌》《翻山歌》等。

三、鼟锣

鼟锣，有锣鼟、闹年锣等称谓，是流传于万山、三穗、新晃、芷江、宣恩、绥宁等地侗族区域的民间歌舞形式。所谓"鼟"[tēng]，《辞海》解释为"象声词，击鼓的声音"。"鼟"在侗族语音中读[tèng]，可作名词，有"台阶""级数"的意思；也可作动词，有"比试""较量"的含义；还可作形容词，用来形容鼓声。所谓"锣"，即没有固定音高的打击乐器。由此，"鼟锣"含有锣鼓比赛的意味。

鼟锣的历史渊源久远，唐宋以来不乏文献记载。唐代元稹的《纪怀赠李六户曹、崔二十功曹五十韵》诗中有"闲随人兀兀，梦听鼓鼟鼟"；唐人张鷟的《朝野佥载》中也有"五溪蛮"击鼓唱歌习俗的记载③；元代刘永之在《酬寄伍朝宾》中也曾写道"候鸡晨喔喔，警鼓夜鼟鼟"；等等。明清时期，大批从江南来到侗族区域的汉族军民，将江南民间的锣鼓乐带到侗族区域。"据黄道侗族乡刘、罗、肖三姓族谱记载，明朝洪武年间，刘贵、罗文受、肖子章三人奉旨带兵镇守南方，后长期定居于此。随军作战的铜锣逐渐用于驱逐野兽、祭祀祈福，而后演

① 《中国民族民间舞蹈集成》湖南省卷编辑部，怀化地区编写组. 湖南民族民间舞蹈集成·怀化地区资料卷[M].（内部资料），1984：8.
② 转引自游修龄，曾雄生. 中国稻作文化史[M]. 上海：上海人民出版社，2010：270.
③ 转引自王义，沈洪竹. 古思州的抟锣[J]. 贵州文史丛刊，2006（01）：66.

变成节日盛典中使用的锣。"① 可见，鼟锣是汉族锣鼓乐同侗族各地民间音乐相融合，逐渐形成的具有地方风格的音乐艺术形式。由于侗族各地民间音乐和生活习惯等的差异，鼟锣形成了各自的艺术特色和称谓，如新晃、芷江、宣恩称"锣鼟"，万山称"鼟锣"，岑巩称"古思州抟锣"，绥宁称"耍锣钹"，等等。

新晃、芷江、宣恩等地的鼟锣，其乐器由桶鼓、大锣、班锣、包包锣和铙钹五种乐器组合而成，并在历史的发展中形成了《花钹》《斗牛》《龙摆尾》《斗画眉》《闹年锣》《懒龙过江》《喜鹊串梅》《疾风暴雨》等曲目。这些曲目主要通过乐器的不同奏法来模仿自然界的节奏和声响，达到刻画形象、表达情感的目的。鼟锣多在祭祀、欢庆节日时表演，其"表演是在农历正月初一至十五，祈求一年的五谷丰登，六畜兴旺，阖寨平安。还有为乞求神灵保佑驱病、祛邪、消灾的表演，一般在农历的六七月进行"②。表演前，村民备好祭祀用品；表演时，阖寨老幼焚香化纸，在鼟锣的伴奏下，众人围在平地上一边唱敬神歌，一边手舞足蹈，场面庄重热烈。

万山黄道侗族乡的鼟锣，其乐器主要由鼓、锣、钹、长号、唢呐和牛角号等组成，彼此之间相互配合、协同作业，通过不同演奏方式和呈现的多样节奏，传达不同的情感和意义。万山鼟锣的曲牌，依据表现内容的不同，可分三类："其一，以锣鼓点命名，如《一槌锣》《二槌锣》《三槌锣》《四槌锣》《五槌锣》。其二，以生活事项命名，如《开路锣》《拜年锣》《好快活》《利水锣》等。其三，以动物命名，如《一条龙》《懒龙过江》《鸡啄米》等。"③ 万山鼟锣主要在春节（腊月二十三到次年正月十五）及各种民俗节日、各种庆典活动中表演，旨在祭祀神灵，庆祝丰收，祈求平安。

鼟锣在岑巩县称"古思州抟锣"，所用乐器有苏锣、包包锣、筛精

① 杨路勤. 黄道侗族鼟锣文化［J］. 寻根，2018（04）：77.
② 符姗姗. 怀化侗族歌舞鼟锣艺术表现形式初探［J］. 北京舞蹈学院学报，2009（03）：48.
③ 杨路勤. 黄道侗族鼟锣文化［J］. 寻根，2018（04）：79.

锣和大铜锣四种。这是古思州①境内侗族、苗族、土家族、仡佬族及汉族人民共同创造并延续下来的传统乐舞形式，其历史渊源可上溯到宋代，明清时期最为流行，迄今有 800 多年历史。②《岑巩县志》记载，古思州各民族的"扽锣"有近百种锣鼓谱（俗称锣鼓点），代表作品有《公鸡啄米》《雄鸡拍翅》《八哥洗澡》《喜鹊做窝》《懒龙过江》等。

绥宁县东山、鹅公岭、朝仪等地侗寨苗乡也流传有打闹年锣的传统，俗称"耍锣钹"，起源于清乾隆年间巫师做道场时跳的宗教性舞蹈。

此外，明清时期侗族民间还有新晃的龙舞与巫师舞，芷江的扦担舞、板凳舞和孽龙舞，通道的竹筒舞，天柱与会同县的斗牛舞，榕江县的玩龙灯、耍狮子，绥宁与岑巩县侗族的打金钱棍舞，等等，它们都是汉族文化传入侗族区域后，与侗族民间音乐、民俗生活、审美习性相结合而发展起来的多元文化活动。

例如，流行于芷江县的孽龙舞表演伴奏乐器通常由桶鼓、大锣、班锣、包包锣和铙钹组成，演奏的曲牌主要为《闹年锣》《龙摆尾》《懒龙过江》《喜鹊串梅》等，曲调节奏多来自民间小调。例如《龙摆尾》③：

龙 摆 尾

| 囝囝 | 0 囝 | 0 囝 | 0 囝 | 咚咚咚 咚咚 | 咚咚咚 咚咚 |
| 恰恰 | 恰恰 | 恰恰 | 恰恰 | 恰恰 | 恰恰 | 恰恰 |

| 咚 0 | 框. 啦 | 咚咚 | 框 | 咚咚 | 框. 啦 | 咚咚 |
| 恰 0 | 恰恰恰 | 恰恰 | 恰恰恰 | 恰恰 | 恰恰恰 | 恰恰 |

① 唐武德元年置思州，辖地包括今铜仁地区全部、黔东南大部及川东、湘西等地，直至广西边境。
② 王义，沈洪竹. 古思州的扽罗 [J]. 贵州文史丛刊，2006（01）：66.
③ 杨果鹏，李强. 芷江侗族"孽龙"舞的音乐文化特征 [J]. 中国音乐，2013（01）：212.

| 框. 咚咚 | 框 - | 框 咚 | 框 - |
| 恰恰 恰恰 | 恰 - | 0 恰 | 0 恰 | 0 恰 | 0 恰 |

| 框. 啦 咚咚 | 框 咚 | 框 - | 框. 咚 |
| 0 恰 0 恰 | 0 恰 0 恰 | 恰 恰 | 0 恰 0 恰 |

| 框 - | 框. 啦 咚咚 | 框 咚 | 框 - ‖
| 0 恰 0 恰 | 0 恰 0 恰 | 0 恰 0 恰 | 恰 - ‖

擎龙舞的伴奏乐器除锣鼓外，也有用唢呐、牛角号、土号等乐器伴奏的。这一伴奏形式与新晃侗族民间龙舞的伴奏完全一致，并且都形成了一套唢呐曲牌，如接龙时演奏《接龙调》《接灯调》《龙灯调》，舞龙时吹奏《满堂红》——这是春节期间舞龙队进入农户家表演时必须演奏的曲目，送龙时演奏《送龙调》。

又如，流行于天柱县境内（包含侗族）的文龙舞，起源于明末清初。相传，明末清初，中原地区大量汉民逃往湖南湘西和贵州东部、东南部、西南部等地，其中有些难民定居在天柱境内。他们饱受战乱摧残，承受着背井离乡之苦，希望安居乐业，平安生活。他们组织寨上青年，传授汉族龙舞技艺，并于春节及农闲时进行表演，以寄托对家乡的思念，又寓意着祈求上天保佑的良好心愿。文武龙队配备武术表演及大鼓、大号、锣、钹等乐器伴奏，"每条龙由一龙宝指挥，单龙表演滚、盘、翻、转、舞，双龙有二龙抢宝、盘、戏、滚等等"[1]，活灵活现，花样繁多。文武龙表演从正月初一开始，走村入户，诵唱贺词、恭贺新春："黄龙今日贺新春，此时来到贵府门。来到你家打一望，五谷丰登

[1] 杨家清. 天柱文武龙 [A] // 天柱县非物质文化遗产宝库 [C]. 贵阳：贵州大学出版社，2009：450.

好收成。今日黄龙游过后，家也发来人也兴，家发人兴福满门。"① 到了正月十五，文武龙队在自己寨上舞耍并表演精彩武术，后请道家先生到江河边举行祭祀活动，在锣鼓喧闹中，把龙烧掉，称为"送龙归海"。

四、乐歌

"乐歌"这一概念源于1999年8月5日在贵州省毕节召开的《中国民族民间器乐曲集成·贵州卷》编辑工作会议。在那次会议上，面对贵州少数民族特别是侗族民间器乐的复杂存在方式，张中笑提出了"歌乐"的概念，引起了与会者的浓厚兴趣。在讨论中，有人提出到底叫"歌乐"好，还是叫"乐歌"好。他认为既然是在为"民间器乐曲的类别定名"，那么落脚点就应该在"乐"上。所谓"歌乐"，"它既不是人们熟知的歌唱加伴奏，更不是纯器乐曲，而是一种歌、乐互动，歌、乐相融的多声音乐艺术形式"②。从此，"歌乐"成为"民族民间音乐中的一个新乐类"或新乐种，被写入《中国民族民间器乐曲集成·贵州卷》。

据此推理，针对侗族民间这种"歌、乐互动，歌、乐相融"的艺术形式，若从歌曲分类的视角看，将其归为"乐歌"也是可以成立的。乐歌就是乐器与歌唱融为一体的多声部歌种。就侗族民歌而言，历史文献中已有记载。明弘治年间《贵州图经新志·黎平府·风俗》载："（峒人）暇则吹笙、木叶，弹琵琶、二弦琴，牵狗臂鹰以为乐。"③描绘了明代侗族盛行芦笙、木叶、琵琶、二弦琴等乐器。经学术界考证，"二弦琴"侗语称果吉（oh is），又被译为"牛腿琴"沿用至今。同一时期，侗笛（jigc dongc）、土号等乐器也被广泛使用。由于乐器的出现，产生了歌、乐融为一体的歌种——乐歌，如琵琶歌、果吉歌、木叶歌、侗笛歌等，尤以琵琶歌影响最大。琵琶歌（嘎比巴、嘎背八，gal

① 杨家清. 天柱文武龙 [A] //天柱县非物质文化遗产宝库 [C]. 贵阳：贵州大学出版社，2009：450.

② 张中笑. 歌乐——民族音乐学分类中的新成员 [J]. 中央音乐学院学报，2006（02）：83.

③ 转引自黎平县文体广电局. 侗族琵琶歌 [M]. 北京：中国文史出版社，2014：5.

bic bac）是琵琶与人声合一的主要歌种，广泛流传在侗族南部方言区。各地琵琶歌演唱形式不一，有的用真嗓唱，有的用假嗓唱，有的是自弹自唱，有的是男弹女唱。清代李宗昉的《黔记》中记载"车寨苗（侗族村寨）在古州……男弦女歌，最清美"①，说的就是侗族琵琶歌男弹女唱。琵琶歌表现内容、旋律曲调、语言音调等各地不同，风格各异。通常依据流传地域来命名，较有影响的是三宝琵琶歌、六洞琵琶歌、洪州琵琶歌、四十八寨琵琶歌、三江琵琶歌、车江琵琶歌、溶江琵琶歌和浔江琵琶歌等。琵琶歌演唱，通常用于两种场合：一种是青年男女行歌坐夜时弹唱，故又称为"坐夜歌"，又因此类琵琶歌多为抒情而得名为抒情琵琶歌。其内容除传统的歌外，往往即兴创作而成，多用小、中琵琶演唱，婉约柔美，悦耳动听；另一种是歌师在鼓楼或喜庆场合弹唱，内容多为叙事、劝世、苦情等长歌，并用大琵琶弹唱，格调低沉，深厚感人，故称叙事琵琶歌。②叙事琵琶歌又分为只唱不说的嘎常（gal xangc）和说唱相间的嘎君（gal jenh）。

《通道县志》记载，清咸丰同治年间，坪坦乡高步村杨成旺教私塾，编创耶歌近千首；陇城乡中步村杨发林编创有琵琶歌《挑担歌》《十劝》《五子行孝》等数十首，其"《被拆散的情人》（侗语称《银情枉》）被誉为传世之作"；坪坦乡高步村吴国宝善弹唱琵琶歌，曾编创有《陈胜元》《八反歌》《劝病》《病情人》等数十首琵琶歌，流传于湖南、广西和贵州侗族区域。③

明清时期的抒情琵琶歌以"银情歌"（gal senc nyic）流传范围较广、影响较大。"银情歌"作品主要有《新情人》《旧情人》《远路的情人》《本寨的情人》《离散的情人》《聪明的情人》《美丽的情人》《高傲的情人》《好心的情人》《别人的情人》《逃脱的情人》《十四岁

① 转引自黎平县文体广电局.侗族琵琶歌［M］.北京：中国文史出版社，2014：63.
② 龙耀宏，龙宇晓.侗族大歌琵琶歌［M］.贵阳：贵州人民出版社，1997：9.
③ 湖南省通道侗族自治县县志编纂委员会.通道县志［M］.北京：民族出版社，1999：893－894.

情人》等。抒情琵琶歌歌词语言生动，讲究韵律，情感真挚，旋律柔美，扣人心弦，感人肺腑，反映青年男女恋爱生活各个阶段的不同遭遇和思想情感，深受广大青年喜爱。而叙事琵琶歌则有《勉王起兵又重来》《金银王歌》《李源发带兵歌》《龙银团妹》《秀银与吉妹》《卖女歌》《放排歌》等代表作品。琵琶歌不仅深受青年人的喜爱，而且中老年人也喜欢。每当琵琶弹唱时，听众都会聚精会神，听到伤心情动之处，常常有人泪流满面。它是侗家人借以表达衷情的有效媒介。

果吉歌（嘎果吉，gal oh is）也称牛腿琴歌，因用牛腿琴拉唱而得名，主要流传于侗族南部方言区黎平、从江、榕江、三江、融水等地。果吉歌，因其应用场合及表现内容的不同，可分为抒情果吉歌和叙事果吉歌。抒情果吉歌用于男女青年"行歌坐夜""爬窗探妹"时对唱，而叙事果吉歌则用于拉唱故事。果吉歌多为"上下句"反复吟唱的多句体结构，少则二句，多则四、八、十句，乃至数十句不等，但需成偶数，构成长短不一的乐段。① 各地果吉歌调式不一，各具特色。黎平、从江等地的果吉歌为五声羽调式，榕江地区为宫、徵调式。

侗笛歌（嘎滴，gal jigc），因用侗笛伴奏而得名。主要流行于三省坡周围的通道、黎平、三江等地侗族区域，多用于青年男女行歌坐夜时一人伴奏二人演唱。侗笛歌内容丰富，有起头歌、试探歌、赞颂歌、结情歌、相恋歌、私奔歌、谜语歌、散堂歌等，曲调悠扬，徐缓舒畅。

木叶歌（嘎罢每，gal bav meix），因用木叶伴唱而得名，普遍流行于侗族区域，多见于青年男女玩山活动中或村民的自娱自乐，多数侗家人都能信手拈来木叶，吹出优美的曲调，结构短小。

五、考古乐器

侗族区域出土的明清时期的乐器主要有铜鼓、铜锣和铁钟等。1979年新晃县林冲公社出土了太阳纹铜鼓1枚（图2-12），黄铜质；鼓面直

① 周恒山. 侗族牛腿琴与牛腿琴歌［J］. 中国音乐，1989（01）.

径58cm，高29cm，重15kg。鼓面平整，颈部突出，鼓中空，无底；腰间收束，有长扁形双耳。鼓面中心为12芒太阳纹，芒间缀有双线心状纹；还有10晕，晕间有乳钉纹、兽形云纹、游旗纹；腰间铸有乳钉纹、回纹、如意纹和三角状纹。经考古鉴定，这枚铜鼓为明代遗物。

图2-12 太阳纹铜鼓①

侗族区域出土的明清时期铜鼓还有榕江县出土的清代太阳纹铜鼓（图2-13）和芒纹铜鼓（图2-14），均藏榕江县文物管理所。其中，太阳纹铜鼓鼓面直径46.8cm，高26cm，重13.2kg；芒纹铜鼓鼓面直径50cm，高28cm，重15.3kg。两面铜鼓除鼓面纹路有区别外，其形制基本一致，鼓面为圆形平面，腰部收束，装有四耳，空底。

图2-13 太阳纹铜鼓②

图2-14 芒纹铜鼓③

此外，在今锦屏县发掘有清乾隆年间的"文昌阁庙钟"、榕江县发掘有清代铜钹等，以及从岑巩县征集的铜鼓等，均为研究明清时期侗族音乐文化提供了实物。

① 新晃侗族自治县志编纂委员会．新晃县志［M］．北京：三联书店，1993：677．
② 安成祥．历史遗珍［M］．贵阳：贵州民族出版社，2017：7．
③ 安成祥．历史遗珍［M］．贵阳：贵州民族出版社，2017：9．

六、"百苗图"里的侗族乐事

清嘉庆年间，陈浩受命担任八寨理苗同知期间，受乾隆《皇清职贡图》①的影响，在整理典籍的基础上，结合实地调查掌握的资料，撰著了《八十二种苗图并说》（这里的苗并非苗族，而是少数民族的泛称），"将当时已知的贵州高原各民族分为82类，系统介绍了他们的分布、历史变迁、风俗习惯，及其与中央王朝的关系，是一部珍贵的历史民族志专著"②。这为研究清代贵州少数民族历史文化提供了重要史料，在国内外产生了深远影响，被广泛传抄、收藏和研究。据统计，世界各地流传的抄本有百种之多。③ 学术界将《八十二种苗图并说》及其系列抄本称为"百苗图"。

李宗昉的《黔记》中载："《八十二种苗图并说》，原任八寨理苗同知陈浩所作。闻有板刻存藩署，今无存矣。"④ 据此，《八十二种苗图并说》原版已经散佚。虽无法查到《八十二种苗图并说》原稿，但从学术界的研究成果来看，"百苗图"中却有清代贵州少数民族音乐生活的相关史料。

邓钧从音乐史研究的视角出发，通过对《八十二种苗图并说》成书背景、产生时间及多个抄本的比较考证后，指出《八十二种苗图并说》中，"题注文字涉及民族音乐的共有十八条，图像部分绘有乐器的有十幅。毫无疑问这些资料以直观的形态，成为研究西南少数民族的珍贵史料"⑤。其中，也有关涉清代侗族民间音乐生活的图像及题注文字。

① 由乾隆亲自督导、大学士傅恒主持的《皇清职贡图》，以300幅规模，绘600余人物图像，范围囊括了当时清政府所辖藩地和周边地区的人物风情。图中内容以我国少数民族占多数，其中贵州42种，广西23种，四川158种，云南36种，湖南6种。
② 马国君，张振兴.近二十年来"百苗图"研究文献综述［J］.中央民族大学学报（哲学社会科学版），2011（4）.
③ 李德龙.清代贵州《百苗图》研究［D］.北京：中央民族大学（硕士学位论文），2004.
④ ［清］李宗昉.黔记［M］.北京：中华书局，1985：30.
⑤ 邓钧.《百苗图》音乐史料探［J］.中华文化画报，2007（12）：74.

现以《百苗图抄本汇编》①为例，其中与侗族音乐相关的记述有"车寨苗"和"黑楼苗"两个条目。

"车寨苗"这一条目的名称，取自地名。依据李宗昉《黔记》中的记述：车寨苗位于"黎平、古州，今上里各寨"②。即以今榕江县车江乡车寨侗族村落为中心的都柳江沿岸，为侗族南部方言区。"车寨苗"条目中记载了侗族青年男女"玩山赶坳""行歌坐月"时唱歌、弹琴的场景：

> 未婚者，于平旷之所为月场。男弦而女歌，其清音不绝，与诸苗不同。相悦者，自行配合，亦名"跳月"。虽父母在旁观之，亦不为意也。③

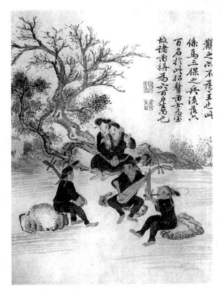

图 2-15　车寨苗·行歌坐月（博甲本）

① 杨庭硕.百苗图抄本汇编（上、下）[M].贵阳：贵州人民出版社，2004.该书汇编有 11 个抄本，其中有刘雍收藏的 3 本，贵州省博物馆收藏的 2 本，贵州民族学院提供 1 本，贵州省图书馆提供 1 本，贵州师范大学提供 1 本，台湾地区历史研究所提供 2 本，法国博物馆提供 1 本，并对其文字、图像等做了考辨。

② 转引自李汉林.百苗图校释[M].贵阳：贵州民族出版社，2001：185.

③ 杨庭硕.百苗图抄本汇编（上、下）[M].贵阳：贵州人民出版社，2004：543.

第二章
侗族器乐的历史脉络

图 2-16　车寨苗·行歌坐月
（I. H. E. C，Paris 本）

图 2-17　车寨苗·行歌坐月
（刘乙本）

图 2-18　车寨苗·行歌坐月（民院本）

图 2-19　车寨苗·行歌坐月（台甲本）

上列 5 幅图中，博甲本（图 2-15，贵州省博物馆提供的《黔苗图说》）与 I. H. E. C.，Paris 本（图 2-16，刘雍提供的 Institut des hautes etudes chinoise，Parics）两图的背景为山间旷野，反映的应当是整个侗族或者侗族北部方言区男女青年"玩山赶坳"对歌的场景；而刘乙本（图 2-17，刘雍提供的《黔苗图说四十幅》）、民院本（图 2-18，贵州民族学院提供的《百苗图》）和台甲本（图 2-19，台湾地区历史研究所提供的《苗蛮图册》）中男女青年对歌的场所离家近，符合南部侗族方言区"行歌坐月"的场景。从图中人物所用的乐器来看，刘乙本中一男子拉二胡、一男子弹三弦；其他四本中都是芦笙、琵琶和三弦。但少见有文字资料表明，明清时期有二胡、芦笙用于"玩山赶坳"和"行歌坐月"的情况。因此，这些图像很有可能是依据传抄者的理解配上去的。

"黑楼苗"这一条目"介绍的内容并非指侗族南部支系的特定群体，而是集中介绍了侗族中共有的社会文化事实（即鼓楼文化）"[①]。条

[①] 刘锋. 百苗图疏证［M］. 北京：民族出版社，2004：212.

目中说:"黑楼苗,清江、八寨有之。邻近诸寨于高坦处造一楼,高数层。用一木杆,长丈余,空心,悬于层顶,名'长鼓'。凡有不平之事,即登楼击之。各寨相闻,俱带长镖、利刃,齐至楼下,听寨长判之。有事之家备牛酒,如击鼓不到,罚牛一只,以作公用。"①

这是对古州、清江、八寨及其周边区域侗族村民"击鼓"聚众议款、解决纠纷、抵抗外侵等事宜的记载。这也是侗族民间的"习惯法",庄严神圣。《三江县志》称:"鼓楼,侗村必建……楼必悬鼓立座,即该村之会议场也。凡事关规约,及奉行政令,或有所兴举,皆鸣鼓集众会议于此。"② 如卡西尔所说:"当一定的区域从空间的其余部分划分出来时,当它跟其他地方区别开来时,神圣化就开始了,并且也就树立了某种程度上是神圣的栅栏。"③

这一记载反映了鼓楼的神圣功能,鼓楼成为一个宗族的象征和具有"法庭"属性的场所。同时,"长鼓"即"木鼓"的形制、敲击的部位和主要功能等也得以鲜活地呈现。

值得注意的是,图中敲击木鼓的两端,说明木鼓是蒙皮制成的,这与百越民族传统的"长鼓"的形制、奏法基本一致。而"凡有不平之事,即登楼击之"说明鼓楼里的木鼓(图2-20)不可随意敲击,并且"敲时急徐多寡,皆有定则,鼓声'统!统!

图2-20 黑楼苗·鼓楼聚众(刘乙本)

① 杨庭硕. 百苗图抄本汇编(上、下)[M]. 贵阳:贵州人民出版社,2004:568.
② 转引自刘锋. 百苗图疏症[M]. 北京:民族出版社,2004:212.
③ 转引自胡志毅. 世界艺术史·建筑卷[M]. 北京:东方出版社,2003:8.

可闻及数里,击第一度,是表示有事召集,那时寨人都放下工作侧耳细听;接着击第二度,是表示催告速来鼓楼:到后听第三度,是表示马上就要开会了。大凡击鼓三度之后,各寨有一代表,齐集于鼓楼不误"[1]。这表明,鼓楼里的木鼓,其意义已经远远超出了仅仅作为"通知"的工具,而且是承载着庄严、神圣的有"意味的形式"[2]。

第四节 民国时期的侗族器乐

民国时期,侗族器乐在明清时期器乐的基础上,一方面深入吸收与融合汉族器乐,一方面继承和创新本民族器乐,共同推动着侗族器乐的发展。民国时期,汉族传入侗族的乐器,如唢呐、锣、钹等,已为侗族民众所接受,并广泛应用于民间礼俗仪式活动中,打上了侗族的烙印;侗族传统器乐芦笙、琵琶、果吉、侗笛等经艺人的传习和创新,也有了进一步发展,出现了一些知名歌师及乐器制作师。

一、侗族区域的汉族器乐

自唐宋以来,已有汉族吹奏乐传入侗族区域,逐渐被侗族人民所接受。尤以唢呐、箫笛的发展最具代表性。

唢呐为侗族民间常见的乐器,能吹奏上百种曲调,表现力强。在民间礼俗仪式活动中,常吹奏《大开门》《小开门》《满堂红》《过街调》《蜜蜂过江》《迎风接驾》等。在侗族民间,唢呐除用于独奏、合奏外,结合自身民族文化特点,形成了词曲结合的"红白喜事唢呐歌",这是

[1] 吴泽霖. 贵州苗夷社会研究 [M]. 北京:民族出版社,2004:158.
[2] "有意味的形式",英国克莱夫·贝尔1913年在其著作《艺术》中提出的概念,所谓有意味的形式,指能够引起人们产生与日常生活体验不同的一种具有特殊的、高尚的"审美情感"的事物的结构关系。

一种具有侗族特色的多声结构"乐歌"形式。唢呐歌言辞质朴、音调典雅、内容丰富，对人很有教益。

箫笛自明代传入侗族区域以来，延续至今，尤以郑氏（维藩）玉屏箫笛最具影响。清咸丰年间，郑氏第十代孙郑汝秀（号芝山）因家境贫寒、生活困难，遂转向箫笛制作、销售行业，挂出"贵州省玉屏县郑芝山祖授仙师秘传精制雅颂贡箫"招牌营业。至民国时期玉屏箫笛流传的乐曲较少，主要吹奏唢呐曲牌和民间歌调，如《满江红》《梅花三弄》《苏武牧羊》等；但制作技艺却已闻名中外。民国二年（1913），郑汝秀之子郑步青、郑丹青兄弟所制"平箫"，在英国伦敦国际工艺品展览会上获银质奖章；民国四年（1915），在美国旧金山召开的巴拿马太平洋万国博览会上获金质奖章。民国十九至二十一年，玉屏箫笛在南京、重庆、桂林、贵阳等地巡展，分别获得奖章奖状。① 玉屏箫笛做工精细、制作精美、样式新颖别致。抗战前夕，郑步青取当地水竹制作竹笛，并依据其父郑汝秀所著《和声鸣盛》中的"音律图说"理论，将箫笛配对，合成"平箫玉笛"。② 抗战时期，平箫玉笛产品畅销北京、上海、南京、重庆等地，县内箫笛店铺多达30余家。民国三十五年（1946）后，销路受阻，生产渐衰。

此外，民国时期以来，侗族民间流传的汉族鼓吹乐以唢呐和锣、鼓、钹合奏为主，民间俗称"吹打乐"，多用于民间节日庆典、婚俗和祭祀活动中，也是佛教、道教做法事场合常见的器乐形式。

二、侗族区域的传统器乐

民国时期，侗族传统器乐芦笙、果吉、琵琶和侗笛等曲目、演奏形式在沿用明清音乐的基础上，在侗族民间"为也"、节日喜庆、青年男

① 玉屏侗族自治县志编纂委员会. 玉屏侗族自治县志［M］. 贵阳：贵州人民出版社，1993：232.

② 玉屏侗族自治县志编纂委员会. 玉屏侗族自治县志［M］. 贵阳：贵州人民出版社，1993：233.

女"行歌坐夜"等民俗活动中继续流传,并获得一定发展。

侗族芦笙及芦笙曲最先用于祭祀,后发展为娱神娱人的器乐形式。至明清以来,侗族区域陆续产生了芦笙谱和知名芦笙师,为侗族芦笙文化的传承做出了重要贡献。民国时期(约1925),三江县独洞乡干冲村吴元清利用汉字笔画"、""一""丨""丿"等,代表芦笙的基本音阶及其组合形式,被称为"干冲芦笙谱"(图2-21)。例如 [踩地]①:

[踩地](祭祀性曲目)

丿一一丿丿フ丨丿一一一丶丶丶Ⅲ丶一一一
丿丿フ丨丿一一一丶丶丶Ⅱ丶丨丶丿一一一
丶丶丿丶丶丨丶丶丶丶丨丶丨丨丨丨丨丨丨丨
一一丶丶丶丶Ⅱ丿几几个Ⅲ丶几丶一一一丶一フ丨
一一一一丿一一一个一フ丨一一一丿一一丿
个丶几几丨一丶丶丨丿个丨丿丨丶丶丨丨丨
丶丨一一ㄨ丨几几一一丶丨一ㄨ丨几一フ.

图 2-21 干冲芦笙谱

民国时期,出现了有记载的知名芦笙制作师,如永从县洒洞人(今从江县洛香镇新安村)梁茂兴(1885—1959),从15岁拜师梁补跟学芦笙制作,20岁出师,先后为从江、黎平、榕江、通道等地300余个村寨500多个芦笙队制作芦笙,他制作的芦笙音色悠扬悦耳,很受群众喜爱。在制作芦笙期间,梁茂兴将芦笙制作技艺传授给梁茂珍、梁茂隆、梁茂禹等徒弟。从江县贯洞镇岑引村人梁家显(1905—1979)也是民国时期以来著名的芦笙制作师。他12岁学吹笙奏笛,15岁拜师梁庭修学芦笙制作。他天资聪慧,芦笙制作技艺精湛。"民国十六年(1927),有人到岑引订制芦笙,随带两支旧笙,寨上制笙

① 陈国凡. 广西三江侗族芦笙谱 [M]. 南宁:广西民族出版社,2010:5.

工匠都修不好,家显却找到了簧片和竹管的毛病,一修即响。"① 大家都夸他技术高。黎平县肇兴乡诚格下寨村人蓝仕玉(1898—1956)也是民国时期有名的芦笙制作师。他 15 岁拜师罗邦正学习芦笙制作技艺,20 岁出师收徒传艺,在黎平、从江、三江等地侗乡苗寨为 200 多个芦笙队制作芦笙,小有名气。他制作的芦笙技艺精良,声音洪亮,优雅动听。

侗族果吉及其音乐,在民国时期经从江县高增寨艺人吴令(1897—1956)加工改造后,为侗族果吉音乐增加了抒情歌腔、哭腔,大大丰富了果吉音乐的表现力。

此外,民国时期从江县洛香乡老寨人陆美亮(1873—1936)和黎平县洪州镇阳平村人石美发(1895—1970)等都为侗族琵琶及其音乐的发展做出了自己的贡献。其中,陆美亮出身于贫苦家庭,从小受祖父陆达船(歌师)的熏陶,自学侗歌创编与演唱,23 岁已成为著名女歌师。她学习和编创的侗歌,以说理论事见长,涉及古歌、踩堂歌、拦路歌、山歌、琵琶歌、祝酒歌等歌种,在六洞、肇洞、东郎等地广为传唱。今洛香及邻近村寨青年男女所唱的琵琶歌,基本上都是陆美亮创编的。

第五节 中华人民共和国成立以来的侗族器乐

中华人民共和国成立以来,侗族民俗音乐在继承传统的基础上,有所创新,并获得发展,涌现出一批知名艺人,产生了一批歌唱党、歌唱新生活的民歌、戏曲、曲艺和民族器乐作品,为侗族民俗音乐注入了活

① 张子刚. 从江县文化志(1951—2000)[M]. (内部资料),2010:245.

力。各种音乐形式也发生了显著变化：侗族大歌不仅一改此前单一歌调的运用，出现了一首大歌中采用多种歌调组合的表现形式，而且废除了此前男女歌队按性别组合的旧俗，实行男女歌队混合编制，出现了混声大歌表演形式；侗戏唱腔不仅在原有的基础上增加了"歌腔""客家腔""新腔"，而且一改此前没有女演员的传统，开创了男女同台演出的先河；侗戏流传范围进一步扩大，传播到湖南通道、靖州和新晃等地，深受侗族民众欢迎；与此同时，在乐器制作艺人和音乐专业工作者的努力下，侗族乐器芦笙、琵琶、果吉和侗笛等的制作及其音乐革新均取得显著成效。

一、侗戏音乐的革新

随着政治、经济和文化的发展，侗戏的传播范围不断扩大。1951年秋，侗戏从广西林溪、马鞍等地传入通道坪坦、阳烂一带，因其用侗语道白及演唱，通俗易懂，深受当地民众欢迎。侗戏很快在通道坪阳、甘溪、黄土、双江、牙屯堡、独坡等地流传开来。"据调查，1954年全县有90多个农村俱乐部（侗戏团），其中坪阳、甘溪、陇城、坪坦、马龙、双江、牙屯堡、团头、独坡等乡的绝大部分村寨都建立有业余侗戏剧团，逢年过节或群众集会都有侗戏看，既丰富了广大侗族人民的文化生活需要，又推动了侗戏艺术在农村的发展。"①

与此同时，侗戏音乐也进入了不断改革和兴旺发展的阶段。一些侗族戏师开始借用侗歌和汉族小调来丰富侗戏唱腔音乐，逐渐形成了侗戏的"歌腔""客家腔""新腔"。所谓"歌腔"，即依据剧情的需要，选用侗族民歌曲调作唱腔。如"剧中人物谈情说爱时用抒情果吉歌或抒情琵琶歌；剧中人物是小孩时，多用儿歌；剧中热闹的场面，多用踩堂歌等等"②。"客家腔"指的是侗戏音乐中采用汉族小调编创的唱腔，这类唱腔通常出现在汉族题材的剧目音乐中。"新腔"是"文化大革命"

① 陆中午，吴炳升. 侗戏大观（上册）[M]. 2辑. 北京：民族出版社，2006：11-12.
② 李瑞岐. 贵州侗戏 [M]. 贵阳：贵州民族出版社，1989：127-128.

时期，侗戏被禁演而移植"样板戏"时，为保持侗戏剧种的特色，由音乐工作者和侗戏艺人根据剧情发展的需要，以侗族民歌或传统侗戏音乐为素材，设计出来的侗戏唱腔。

此外，侗戏表演程式、伴奏乐器和打击乐也得以改进。1983年，榕江县文化馆张勇把李仕明编创的现代小戏《买薄膜》移植为侗戏《买塑料薄膜》，并设计音乐唱腔。该剧对侗戏改革进行了多方面的探索。该剧"在保留横'∞'字传统表演方式的同时，进行了必要的舞台调度；在保留传统唱腔的同时，又设计了部分新的唱腔；伴奏乐器，改二胡主奏为改良果吉'牛腿琴'主奏"①，赢得了广大同人和观众的赞赏。而"天柱县文艺工作队在《清江春月夜》表演中，采用本地山歌做音乐基调，表演上借鉴阳戏、京剧等剧种艺术手法，融会贯通，形成侗族北部方言区侗戏风格"②。

随着侗戏音乐改革的深入推进，侗戏表演除使用二胡伴奏外，逐渐加入侗族乐器果吉、琵琶、侗笛、牛腿琴和木叶等；器乐曲牌也在原有"闹台调"的基础上，增加了"转台调"；打击乐则在"开台锣鼓""尾声锣鼓"的基础上增加了"过门锣鼓"和"气氛锣鼓"。所谓"转台调"即演员进出场时的伴奏音乐；"过门锣鼓"是侗戏唱腔过门时由乐师即兴演奏的锣鼓经；而"气氛锣鼓"则是乐师依据剧中人物表演需要即兴演奏的锣鼓经，主要用于渲染情绪气氛。侗族乐器的加入、器乐曲牌和打击乐的丰富，在增强侗戏民族特色的同时，也拓展了侗戏的艺术表现力。

二、侗歌剧伴奏音乐

侗歌剧是中华人民共和国成立以来，侗族区域一些专业文艺团体，以侗族区域民俗音乐为素材编曲、设计剧目唱腔而发展起来的新型戏剧形式。起初，这种新型的戏剧在侗族北部方言区被称为"山歌剧"，而

① 李瑞岐.贵州侗戏[M].贵阳：贵州民族出版社，1989：79.
② 李瑞岐.贵州侗戏[M].贵阳：贵州民族出版社，1989：203.

在南部方言区被称为"侗歌剧",于20世纪70年代末统一定名为"侗歌剧"。

侗歌剧唱腔主要依据侗族民歌、民族器乐、侗戏音乐及汉族花灯、彩调等音乐改编、创作而成。吴宗泽主编的《中国侗族戏曲音乐》中将侗歌剧音乐创编手法归结为四类①:

其一是民歌组合联唱,代表作品为从江县民族文工队创演的侗歌剧《蝉》。其音乐采用南部侗族区域流传的琵琶歌、牛腿琴歌、河歌、大歌及侗戏过场音乐曲牌等,依据剧情的需要进行裁剪、组合而成。

其二是照搬原民歌作为表现特定环境的唱腔。例如新晃县歌舞剧团创演的侗歌剧《尕娜》,运用玩山歌、赶坳歌等来反映侗族北部方言区青年男女玩山赶坳、谈情说爱的情景;从江县民族文工队创演的侗歌剧《良山传奇》,采用琵琶歌来表现侗族南部方言区青年男女歌堂对歌的场景;而三江县侗族艺术团创演的侗歌剧《白天鹅》,则使用哆耶、拦路歌来表现侗族青年男女"踩歌堂"的景象。

其三是改编原民歌音乐,创编新唱腔。这时,新唱腔的艺术表现不再受原民歌内容和场景的限制,编创者只需依据剧目表现内容的需要进行创编即可。例如在一些剧目中依据玩山歌、坐夜歌等改编来的唱腔,已不再受侗族青年男女玩山、坐夜谈情说爱这一特定场景的限制,而是赋予了更为广阔的表现力,甚至成为体现侗歌剧自身民族特性的重要因素。

其四是运用原民歌素材设计、创作新唱腔。例如新晃县歌舞剧团创演的侗歌剧《茶花妹》中的唱段《三月三把神祷》采用南部侗族流传的侗笛歌为基调创作而成;而三江县侗族艺术团创演的侗歌剧《助郎与娘梅》中娘梅的唱段《大海难灭我心头火》则包含了侗族大歌、琵琶歌、侗笛歌和侗戏[平腔]音调。

① 吴宗泽. 中国侗族戏曲音乐[M]. 北京:文化艺术出版社,1997:291-293.

谱例：《大海难灭我心头火》①

大海难灭我心头火

《助郎与娘梅》娘梅［女］唱

过 伟 吴居敬 吴贵敬 编剧
苏甲宗 陈国凡 编曲
赖桂秋 演唱

1 = F
慢板
【集曲】

（娘梅哭呼："助郎！娘梅我找你来了！"）

自由地

长 剑 坡，

长 剑 坡，

为 我 助 郎（呃） 我 进 山 窝（啊），

不 怕 你 林 木

———

① 吴宗泽. 中国侗族戏曲音乐［M］. 北京：文化艺术出版社，1997：351 – 353.

苍苍遮黑了天（嗨），不怕你虎狼成群吞吃了我，纵然把铁鞋来踏破（哟），定要找到我的助郎哥助郎哥。（呼喊："助郎！助郎！"）（女声伴唱）千呼万唤不见人（啊），只闻空谷传回声。空谷回声声声远，但愿助郎听得清，听得清。

谱例中"自由地"唱段为侗戏[平腔]音调;"女声伴唱"部分带有浓郁的侗笛歌色彩,也有琵琶歌、牛腿琴歌的意味;最后的双声部合唱,显然是侗族大歌的特色;而曲中的过门则具有侗族琵琶、牛腿琴、侗笛等乐器独奏曲的特征。

侗歌剧的伴奏乐器使用混合乐队编制形式,其中,打击乐主要有锣、鼓、钹、定音鼓等;管器乐主要有芦笙、唢呐、侗笛、小号、单簧管等;弦乐器有牛腿琴、二胡、高胡、小提琴、大提琴等;弹拨乐器有琵琶、扬琴等;甚至有些文艺团体还运用电声乐器为侗歌剧伴奏,极大地丰富了侗歌剧的艺术表现形式,又凸显了侗歌剧的民族风韵。这说

明，侗歌剧音乐的产生是侗族主动吸收汉族音乐文化，并将其融化为具有侗族审美习惯的艺术表现方式，而不是简单地照搬照抄。这也彰显出侗族音乐吸收、融化他者的强大生命力。

三、侗族乐器的改良与演奏

中华人民共和国成立以来，在民间乐师和专业音乐工作者的共同努力下，侗族琵琶、牛腿琴、果吉、侗笛等乐器制作及其音乐改良取得一定成效，涌现出一些乐器制作师和演奏名艺人。

潘申华（1927— ），榕江县乐里乡本里寨人，他从小随父亲潘再光学木工。十七岁时开始自己动手研制琵琶。经过持续的探索，他研制出造型美观、音色优美的五弦琵琶，备受业界称赞。

石国兴（1933— ），黎平县水口镇新寨村人，民族乐器制作师、改良者。他从小受父亲的影响，喜爱音乐，十多岁就学会了侗笛循环呼吸技巧，掌握了琵琶、芦笙、二胡等乐器演奏技艺。1958 年，他被黎平县侗族民间合唱团吸收为乐器演奏员。期间，他与著名歌师潘老替、吴金松等研究民族乐器演奏、制作及改革提高等问题。不久，他就创造出两支侗笛合在一起演奏的新方法，并学会了果吉演奏。1960 年，黎平县侗族民间合唱团解散，石国兴回乡务农，仍致力于乐器制作、演奏，传唱侗歌，为活跃家乡音乐文化活动、传承侗族音乐文化做出了积极贡献。他不仅乐器演奏技艺精湛，而且对乐器进行了大胆改革。他改革创制的六孔侗笛深受群众喜爱；他对琵琶的改革"弥补了琵琶只注重节奏而旋律较不独立的弱点，丰富了曲谱的内容而不失原味，已成为部分地区侗族琵琶爱好者效仿的楷模"[1]。他先后将芦笙改革为九管、十管、十四管和十八管，受到省内外芦笙专业团体和爱好者的赞誉。1979 年第 12 期《民族画报》对其乐器制作与改革的成就做了专题报道。

[1] 黔东南苗族侗族自治州文学艺术研究室. 民间艺人小传 [M]. （内部资料），1985：108.

胡汉文（1942—　），三江县人，中国音乐家协会会员，曾任三江侗族艺术团团长等职。他自幼酷爱侗笛，8岁开始学吹侗笛，青年时已是出色的侗笛演奏能手。他独奏的《侗寨的早晨》于1989年在中日文化交流中广受赞誉；他自编自奏的作品《侗家儿女运肥忙》《鼓楼笛声》等已被多家电视台录音录像，公开播放。他对侗笛的贡献还表现为对传统侗笛进行改良，创制了双管侗笛、三管侗笛等。

姚茂禄（1946—　），玉屏箫笛制作师。他从小随叔父姚源锡学习箫笛制作、雕刻、设计等，1961年入玉屏箫笛厂工作，从事雕刻、校音等工艺，开始改革箫笛制作。他发明创造了尺八箫、埙箫，改革了二节笛、玉屏竹根箫等产品，制作精良、音色优美，畅销海内外。

廖群金（1951—　），榕江县古州镇人，曾为榕江县文工团骨干演奏员，精通侗族乐器演奏与维修。1979年开始从事侗族乐器制作与改良。他将传统侗族琵琶改良为23品，拓展了侗族琵琶的音域范围和演奏曲目，丰富了侗族琵琶的艺术表现力。此外，他还对侗族牛腿琴进行改革，使牛腿琴在原有两弦的基础上增加两根低音弦，弥补了侗戏演唱缺乏低音乐器伴奏的缺憾。廖群金的乐器制作除侗族琵琶、牛腿琴外，还有古筝、小提琴等。他制作的乐器工艺精湛、音质俱佳，远销海内外，深受客户欢迎。2006年，廖群金获得榕江县高级工艺师资格证。

石喜富（1953—　），通道县陇城镇人。从小受民族文化熏陶，喜爱文艺，常跟随村寨里的芦笙艺人学习吹芦笙。1969年入通道县文工团接受系统学习，他勤学好问，芦笙演奏技艺得以迅速提升。1974年回乡务农，立志传承侗族芦笙。他熟练掌握侗族芦笙演奏技艺，精通侗族芦笙传统曲牌，记录、谱写有芦笙曲牌几十首，并利用农闲时节传授芦笙技艺、参与各类芦笙比赛、组织村寨"为也"活动等，在增进村寨之间友谊、强化邻里和睦的同时，为传承侗族芦笙做出了自己的贡献，现为侗族芦笙国家级代表性传承人。

杨枝光（1954—　），通道县独坡乡上岩坪寨人，他是湘、桂、黔侗族地区远近闻名的侗族芦笙制作师、芦笙演奏能手，侗族芦笙国家级

代表性传承人。他8岁开始跟随村寨芦笙手学习吹芦笙,1974年开始跟杨保贵学习芦笙制作技艺,23岁成为远近闻名的芦笙制作师。他对芦笙制作技艺了如指掌,制作的芦笙质地优良、响声洪亮,影响广泛。湘、桂、黔侗乡苗寨的芦笙,很多都由他和徒弟们制作。不仅如此,他们还长期为全国各地的文工团提供6管、8管、11管、15管、18管、21管等各种不同型号的芦笙。杨枝光不仅是有名的芦笙制作师,他的芦笙演奏技艺也是一绝,经常组队参加湘、桂、黔区域举办的芦笙比赛,并多次获奖。他的芦笙制作和芦笙演奏技艺,备受同行赞许,他家里挂满了锦旗和各种比赛获奖证书。

蒋步先(1954—),贵州榕江县人,中国音乐家协会会员,早年毕业于中央民族学院音乐舞蹈与作曲系,曾任黔东南苗族侗族自治州侗族大歌艺术团团长。著名牛腿琴演奏家、国家级代表性传承人。他创作表演的作品多次获奖。1984年参加全国首届"建设者之歌"音乐创作活动,作品《侗乡歌声美》获二等奖;1991年参加全国少儿歌曲创作大赛,作品《我跟妈妈学纺纱》获一等奖;2007年参加国际华人民族器乐大赛,他的牛腿琴独奏《梁祝》获最高演奏奖等。

石威(1958—),黎平县水口镇新寨村人。他从小受父亲石国兴的影响,酷爱民族乐器演奏。曾随父亲到省内外演奏芦笙、侗笛、果吉等,广受赞誉。1975年,他进入黎平县文艺宣传队任演奏员,后为黎平县文工团演奏员。随后广泛学习各类乐器和作曲技术,对二胡、扬琴、钢琴、长笛、大管、小号等了如指掌,成为文工团有名的乐器演奏"多面手"。工作之余他承袭父亲教授的芦笙、侗笛制作技艺,他成功研制的芦笙,突破了传统单调的音域,形成了新型的大组合音和小组合音,满足了大型芦笙比赛的需要,备受欢迎。他制作的芦笙、侗笛、琵琶、果吉和葫芦丝等,音色优美、做工精细,广为畅销。鉴于他在民族乐器制作方面的成就,2005年,黎平县授予他"民族乐器制作师"荣誉称号。

此外,在侗笛改良方面做出突出贡献的还有广西歌舞团的吴申刚,

他在上海民族乐器一厂的协助下,为侗笛"加长了管身,增添了音孔、音键,扩充了音域",改用铜片制作的笛头吹口,在笛头和音孔之间的管体上增加调音铜套,增设喇叭口,并将其他管乐器"抹""滑""打"等演奏技巧吸收到侗笛演奏中来,① 大大提升了侗笛的表现力和艺术价值;在侗族芦笙制作与演奏方面较有影响的有广西三江县独峒乡人张海(1954—),以及来自被誉为"芦笙制作第一村"的贵州从江县贯洞镇今影村芦笙制作师梁荣新、梁本先等;在侗族牛腿琴方面有贵州榕江县宰荡村杨秀森(1951—);在侗族琵琶领域有贵州从江县庆云镇培岩村人石秀安、贵州榕江县朗洞镇色边村人石芳庆(1949—)、贵州黎平县永从乡三龙侗寨吴国齐(1970—)、湖南通道县坪坦乡石敏帽(1973—)等;而贵州从江县丙妹镇敖里村吴老郎精通制作芦笙、苗笛、二胡、牛腿琴等乐器;三江县梅林乡车寨村人潘甫金德(1942—)也是侗族琵琶、牛腿琴等乐器制作师、演奏能手;等等。

四、侗族器乐理论成就

中华人民共和国成立以来,在党和国家政策的引领下,侗族民俗音乐搜集整理工作逐步深入,理论研究初见成效。侗族器乐领域产生了一批具有重要史料价值的成果,涌现出一批有学术价值的理论著述。

在侗族器乐资料搜集整理方面,代表性成果有《侗族民间器乐曲选》(通道侗族自治县文化局民族民间歌舞乐戏调查组编,1982年,图2-22)、《中国民族民间器乐曲集成·湖南卷》(中国 ISBN 中心,1996年)、《中国民族民间器乐曲集成·贵州卷》

图2-22 侗族民间器乐曲选

① 何洪,杨秀昭. 侗笛 [J]. 乐器,1983 (03).

（中国 ISBN 中心，2006 年）、《中国民族民间器乐曲集成·广西卷》（中国 ISBN 中心，2007 年）、《广西三江侗族芦笙谱》（广西民族出版社，2010 年）等。

在侗族器乐专题研究方面，代表性成果有薛良（郭可谞）的《侗家民间音乐的简单介绍》。该文以作者在黎平等地 20 余个侗族村寨深入调查掌握的资料为基础，对侗歌种类、艺术特点、侗族器乐、侗戏音乐及其文化内涵等做了深入论述。该文是迄今所见最早向学术界推介侗族音乐的学术成果。贵州省民族事务委员会文教处编的《侗族曲艺音乐》① 在总体论述侗族曲艺文化背景、分布地域、曲种类型、唱词结构与韵律、唱腔结构、节拍与调式、演唱方式、运用乐器与伴奏等特征的基础上，辑录了琵琶弹唱、果吉拉唱、多声说唱、腊洞说唱的代表性传统曲目和新编曲目，并撰有侗族曲艺名家吴令、潘老替、杨昌全、陈国凡等人的传记，堪称侗族曲艺研究的奠基之作。

张勇著的《侗族艺苑探寻》② 是其多年来在侗族音乐理论研究方面成果的汇编，收录了他在侗歌、侗戏、侗族曲艺、侗族乐器、侗族史志以及侗学研究领域的代表性成果，内容涉及侗族音乐田野调查、音乐教育、历史发展、文化内涵等。其中作者发掘的芦笙谱等重要史料及相关研究的主要观点，对于深入研究侗族音乐具有重要学术价值。

张中笑编著的《贵州少数民族音乐文化集粹·侗族篇·侗乡音画》③ 在广泛搜集史料与田野调查掌握资料的基础上，突破单一的区划限制，从侗族音乐整体的视野出发，选取侗族区域有影响的歌种、乐种为叙事对象，通过深入细致的描绘，并以图文并茂的方式呈现，较为全面地解读了侗族音乐事项的历史文化内涵，又通俗易懂地展示了侗族音乐文化的魅力。

① 贵州省民族事务委员会文教处. 侗族曲艺音乐 [M]. 贵阳：贵州民族出版社, 1997.
② 张勇. 侗族艺苑探寻 [M]. 贵阳：贵州民族出版社, 2010.
③ 张中笑. 贵州少数民族音乐文化集粹·侗族篇·侗乡音画 [M]. 贵阳：贵州人民出版社, 2010.

侗族器乐学术研究的代表性成果还有周宗汉的《侗族乐器》（《乐器》，1981年03期）及《中国少数民族乐器分类初探》（《乐器》，1983年04、05期），其中均有侗族琵琶、牛腿琴、侗笛等乐器的介绍；张勇的《侗族芦笙文化概述》（《民族文化艺术交流》，1990年03期）、陈国凡的《侗族芦笙风情及其音乐特点》（《中国音乐》，1993年02期）、吴培安的《侗族芦笙略论》（《贵州民族学院学报·哲学社会科学版》，2004年05期）、吴媛姣和陈燕鸣的《从侗族芦笙复调音乐看侗族音乐文化的发展》（《贵州文史丛刊》，2005年04期）等分析了侗族芦笙的音乐形态、文化内涵及传承与发展问题；普虹的《高传侗族芦笙谱》（《中国音乐》，1997年02期）、张勇的《高硐侗族芦笙谱及"芦笙乐板"调查报告》（《中国音乐》，1999年01期）、义亚的《榕江侗族芦笙谱调查叙事》（《贵州艺术高等专科学校学报》，2000年Z1期）、赵晓楠的《南部侗族芦笙谱的不同谱式及其历史发展轨迹》（《音乐研究》，2002年02期）等，是侗族芦笙谱研究的代表；杨秀昭和何洪的《侗族琵琶》（《乐器》，1982年05期）、杨国仁和王承祖的《侗族琵琶及琵琶歌》（《中国音乐》，1985年04期）、何洪的《牛腿琴》（《乐器》，1981年06期）、周恒山的《侗族牛腿琴与牛腿琴歌》（《中国音乐》，1989年01期）、曾杜克的《双管侗笛》（《乐器科技》，1978年02期）、何洪和杨秀昭的《侗笛》（《乐器》，1983年03期）、善诚和立早的《侗笛》（《贵州民族研究》，1990年01期）等则是侗族琵琶、牛腿琴、侗笛乐器研究的专论。

综上所述，侗族器乐一方面以其特有的方式参与侗族民俗生活的建构，并在与侗族民歌、歌舞、戏曲、曲艺和宗教仪式音乐的紧密关联中逐渐形成了侗族的器乐音乐观和音乐行为，发展成侗族文化的象征符号和侗族人民的精神表达方式；另一方面又在侗族民俗生活的建构中与汉族及周边民族音乐文化相互交流、吸收和借鉴，表现出一种安身立命、融化他者的顽强生命力，从而实现自身不断完善的发展诉求。

第三章 侗族乐器的主要类型

侗族是在土著居民的基础上，融合其他族民众逐渐发展起来的具有自身特色的民族。在漫长的侗族历史进程中，侗族文化以强大的包容力容纳了外来文化，并将其转化为具有侗族特征的文化样式。就侗族乐器而言，既包括具有本民族特色的乐器，也包括其他民族传入侗族后呈现出侗族特点的乐器。

第一节 侗族的特色乐器

每个民族必须有自己的特色文化，这是一个民族身份的标识，否则必将成为外来文化的附庸，终将从世界上消失。薛良在《侗家民间音乐的简单介绍》中指出："侗家所使用的乐器，有芦笙、牛腿琴、琵琶、二胡、月琴、箫、扬琴、锣、鼓等，其中以芦笙、牛腿琴、琵琶为主，像二胡和箫等都是自外传入的，不属于侗家特有的乐器。"[①] 侗族人民在长期的生产生活实践中创造了具有自身特色的传统乐器——芦笙、琵琶、牛腿琴和侗笛。它们不仅丰富了侗族文化生活，而且也给中华文明增添了光彩。

① 薛良. 侗家民间音乐的简单介绍 [J]. 人民音乐, 1953 (12月号): 44.

一、侗族琵琶

侗族琵琶（图3-1），侗语古称"言"（yeenc），近代以来借用汉语谐音称"比巴"（bic bac）。尽管学术界认为侗族琵琶的汉文文献始见于明弘治《贵州图经新志》（黎平府·风俗）所载"侗人……弹琵琶"，明嘉靖田汝成《炎徼纪闻》也有此说，但是，究其历史，可谓久矣。

（一）侗族琵琶的起源

在中国历史上，琵琶的起源很早。《宋书·乐一》（卷十九）载："琵琶，傅玄《琵琶赋》曰：'汉遣乌孙公主嫁昆弥，念其行路思慕，故使工人裁筝、筑为马上之乐。欲从方俗语，故名曰琵琶。'"① 汉代应劭《风俗通义·声音·批把》称"此近世乐家所作，不知谁也。以手批把，因以为名，长三尺五寸，法天地人与五行，四弦象四时"②。《旧唐书·音乐志》说："琵琶，四弦，汉乐也。初，秦长城之役，有弦鼗而鼓之者。及汉武帝嫁宗女于乌孙，乃裁筝、筑为马上乐，以慰其乡国之思。推而远之曰琵，引而近之曰琶，言其便于事也。今《清乐》奏琵琶，俗谓之

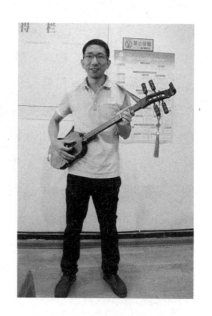

图 3-1　笔者与侗族琵琶
（摄于绥宁）

'秦琵琶'，圆体修颈而小，疑是弦鼗之遗制。其他皆充上锐下，曲项，形制稍大，疑此是汉制。兼似两制者，谓之'秦汉'，盖谓通用秦、汉

① 转引自邓之诚. 中华二千年史　两晋及南北朝（卷二）[M]. 北京：东方出版社，2013：326.

② [汉] 应劭. 风俗通义校释 [M]. 天津：天津人民出版社，1980：245.

之法。"① 又见《乐录》载："琵琶本出于弦鼗，而杜挚以为秦之末，苦于长城之役，百姓弦鼗而歌之。"②《辞源》曰："琵琶，乐器名，也作'批把''枇杷'。有四弦，六弦之别。桐木制，曲首长颈，下椭圆，平面背圆。旧皆用木拨，至唐始废拨用手，谓之擙琵琶。"③ 由此可知，琵琶有汉琵琶和秦琵琶之分，二者起源不同，形制各异。汉琵琶来源于"汉武帝嫁宗女于乌孙"，"使工人裁筝、筑"，其形制"曲首长颈，下椭圆，平面背圆"；秦琵琶来源于秦时之"弦鼗"，其形制"圆体修颈而小，疑是弦鼗之遗制"。

《侗族简史》中说，侗族琵琶"音箱呈圆形或椭圆形，颈长像三弦。分大、中、小三种。大者三尺许，腹如小面盆大，多用牛筋作弦，音色低沉浓重；小者只有尺许，腹比碗口稍大，多用铜丝或钢丝作弦，声音响亮悦耳。这些琵琶大都是四根弦，角、徵、羽定音，中间两根同度。也有少数地区如洪州一带，只用三弦"④。这反映出侗族琵琶的形制、名称和用弦与《乐录》中的"弦鼗"以及《旧唐书·音乐志》中的"秦琵琶"相同。如果这种推论可以成立的话，那么，侗族琵琶与"秦琵琶"有密切的渊源关系。或许，侗族琵琶就是在"秦琵琶"的基础上发展起来的。

（二）侗族琵琶的形制、构造与演奏

侗族琵琶依据流行区域和演奏曲调的不同分为小琵琶、中琵琶和大琵琶三种。

小琵琶，侗语称"比巴腊"（bic bac lac），音色清脆明亮，适用于伴奏轻松愉快的乐曲，有高音琵琶和次高音琵琶两种。高音琵琶用老杉

① 耿相新，康华. 标点本二十五史（五）旧唐书［M］. 郑州：中州古籍出版社，1996：207.
② ［唐］段安节. 乐府杂录，校注［M］. 亓娟莉，校注. 上海：上海古籍出版社，2015：191.
③ 转引自李连祥. 唐诗常用语词［M］. 天津：百花文艺出版社，2009：425.
④ 《侗族简史》编写组，《侗族简史》修订本编写组. 侗族简史［M］. 北京：民族出版社，2008：227.

木桠枝制作，琴身细长，琴盆为椭圆形，定弦 $\dot{5}$、$\dot{6}$、3，常用和音有 $\dot{6}\dot{1}$、$\dot{6}\dot{3}$、$\dot{5}5$，主要用于黎平、从江、榕江、通道等地伴奏情歌、酒礼歌和拦路歌；次高音琵琶用老杉木桠枝制作，琴身细长，琴盆挖空后胶上薄板，并开两孔，定弦 $\dot{5}$、$\dot{6}$、$\dot{6}$、3，主要用于南部侗族区域"行歌坐月"中伴奏情歌。小琵琶演奏时多位坐姿，琴头向左上方倾斜，音箱放于右腿，左手按弦，右手持牛角或竹片制成的拨片弹奏。

中琵琶，也称中音琵琶，侗语称"嘎窘"（gal jenh），其琴身用硬木制作，琴头弯曲呈半圆形，琴盆为椭圆形或圆形。中琵琶定弦 $\dot{5}$、$\dot{6}$、$\dot{6}$、3，音色饱满、圆润，适合于伴奏柔美抒情的曲调。主要流行的地区为贵州榕江县的东江、晚寨和黎平县的顺寨、孟彦等地，用于自弹自唱，或伴奏女声叙事歌、女声大歌。

大琵琶，也称低音琵琶，侗语称"比巴劳"（bic bac laoc），可分叙事低音琵琶、大歌低音琵琶和情歌低音琵琶三种。叙事低音琵琶是歌师独唱叙事歌时使用的琵琶，老杉木桠枝制作，琴身细长，琴盆挖空后胶上薄板，并开两孔，定弦 $\dot{5}$、$\dot{6}$、$\dot{6}$、3，音色低沉洪亮；大歌低音琵琶形制与叙事低音琵琶相似，但琴盆比叙事低音琵琶大一倍，定弦 $\dot{5}$、$\dot{6}$、3，音色底鸣洪亮，主要用于黎平、从江等地男声大歌伴奏；情歌低音琵琶，其形制、构造和音色与叙事低音琵琶相同，主要用于情歌伴奏。

二、侗族芦笙

芦笙，"少数民族吹管乐器（气鸣簧振）。历史文献中曾作'卢沙'。流行于我国南方苗、瑶、侗、壮、彝、畲、水、仡佬、德昂、拉祜等族聚居区"[①]。芦笙的起源很早，春秋时期我国第一部诗歌总集《诗经》中就有"鼓瑟吹笙""吹笙鼓簧"的记述，"而江川李家山出

① 缪天瑞. 中国音乐词典（修订版）[M]. 北京：人民音乐出版社，2016：483.

土的两件战国时期的葫芦笙,则被证明为我国最早的笙类乐器之一"①。

(一) 侗族芦笙的渊源

图 3-2 侗族芦笙 (摄于通道)

芦笙(图 3-2),侗语称"伦"(lenc),是侗族有悠久历史传统的乐器之一。侗族民间流传的款词《龠登》②《吹芦笙祭词》③ 及传说中均有侗族芦笙制作的起因、制作过程等的描述,为我们了解侗族芦笙的历史提供了线索。但这只是民间的说辞,还得从文献着手考证。杨进飞在《侗族芦笙考》中指出,侗族芦笙是由古代越族的乐器——龠,传承而来。他以《龠登》为基础,结合文献考证,从芦笙的名称、用途、诞生地、分布地区等方面进行考证,从而得出这样的结论。

侗族款词《龠登》中称芦笙为"龠",并将大芦笙称为"同哽"、中芦笙称为"啦俄"、小芦笙称为"格列"。这些称谓是怎么来的?《风俗篇·声音》说:"龠,乐之器也,竹管三孔,所以和众声也。"④《说文解字·竹部》曰:"籁,三孔龠也。大者谓之笙,中者谓之籁,小者谓之筠。"⑤ 进一步追查,见《吕氏春秋·遇合篇》有"客有以吹籁见越王者,羽、角、宫、徵、商不谬,越王不善,为野音而反善之"⑥ 的

① 马正新. 试论苗族的芦笙文化 [A]. 中共凯里市委宣传部,凯里国际芦笙节组委会办公室编. 中国凯里国际芦笙文化研讨会论文集 [C]. 2000:119.
② 杨进飞. 侗族芦笙考 [J]. 广西民族研究,1988(01).
③ 普虹. 侗族文学资料(第5集)[M]. 贵州省文联民研会编印,1985:156-163.
④ 转引自 [日] 林谦三. 东亚乐器考 [M]. 北京:音乐出版社,1962:338.
⑤ 转引自 [日] 林谦三. 东亚乐器考 [M]. 北京:音乐出版社,1962:338.
⑥ 转引自刘正国. 中国古龠考论 [M]. 北京:生活·读书·新知三联书店,2015:173.

记载。这一记载表明侗族芦笙与越人喜欢吹的"籁"("龠")有直接的渊源关系,这一事实说明侗族芦笙不是后来发明的,而是在越人所用"龠"的基础上发展起来的。同时,也为侗族是"越王子孙"提供了明证。

那么,芦笙是如何传到湘黔桂毗连区域的侗族来的呢?《广州通志·列传》中载:"枚铟,其越王勾践子孙,避楚走丹阳皋乡,更姓梅,因名皋乡曰梅里。周末,复散居沅湘,及秦并六国,越复称王,自皋乡遂喻零陵至南海,铟从之,至台岭家焉。"① 枚铟是谁?《湖南通志·人物志》说,枚铟是益阳人,(汉)高祖以铟率百越从入武关,有功……徙为长沙王。这说明,由于征战,越人于周代末年就已来到"沅湘",芦笙也随着越人的迁徙而流传到"沅湘之间",进而演变形成侗族芦笙。湖南怀化群众艺术馆的吴宗泽老师家所藏族谱就详细地记载了侗族吴氏家族从吴国迁徙至沅水流域的经过。② 自宋代以来,已有汉文文献记载侗族芦笙,如《老学庵笔记》中的"吹笙",《赤雅》中的"吹六管"等都是例证。明清时期,侗族芦笙获得进一步发展。清代《绥宁县志》中有诗云:

地僻蛮烟聚,林深犷鸟通。
群苗欣跳月,庶草自成风。③

清乾隆年间《城步县志·民俗》载:"苗(包括侗)人喜欢吹芦笙,略为雅致……且跳且吹,其声呜呜,且状蝶蝶……笙歌如潮,舞姿如浪。"④ 形象地描绘了明清时期湖南城步、会同、靖州、通道等地侗族、苗族吹芦笙的场景。

① 转引自许志新,刘清生,黄德群. 千年雄州 [M]. 广州:广州出版社,2011:65.
② 杨进飞. 侗族芦笙考 [J]. 广西民族研究,1988 (01).
③ 转引自孙文辉. 蛮野寻根·湖南非物质文化遗产源流 [M]. 长沙:岳麓书社,2015:439.
④ 转引自湖南省文化厅. 湖南民族民间器乐曲集成 (2) [M]. 长沙:湖南文艺出版社,2010:1 177.

清人俞蛟《梦厂杂著》中说："苗（包括侗）多在穷岩绝壁间，其地生芦，大逾中指，似竹而无节，截短长共六管，束列瓠中为笙，大者长丈余，小者亦五六尺，每管各一孔，吹时手指互相启按，亦成声调。每于农隙稷登黍场后，合寨中老幼数百人吹之，且吹且舞，为赛神之乐，声振陵谷。"① 这则记载清晰地说明了苗族、侗族芦笙的形制、演奏技艺、演奏场景和艺术功用。

（二）侗族芦笙的形制、制作与表演

侗族芦笙由四部分组成，即笙斗、笙管、簧片、共鸣筒。笙斗由松木或者杉木制成，似纺锤，笙斗内部挖制气道和内腔。笙管中装有铜簧片，笙管上方即与笙斗相近的部位有音孔，来控制音高。芦笙长短不一，长管的芦笙大约有 3～4 米，短管的芦笙大约有 20 厘米。侗族芦笙都装有 6 根管，但只有三根发音，其余三根为装饰。各地侗族芦笙主要有以下类型：

特大号芦笙即低音笙，侗语称"伦老"（lenc laox），管长 3～4 米，六管置 3 簧或 5 簧不等，发 $\dot{6}$、1、2 或 $\dot{6}$、1、2、5、6 音，倾斜立地演奏。

大号芦笙即次低音笙，侗语称"伦娄"（lenc louk），管长 1～2.5 米，六管置 3 簧或 5 簧不等，发 $\dot{6}$、1、2 或 $\dot{6}$、1、2、5、6 音，立地演奏。

中号芦笙即中音笙，侗语称"伦略"（lenc lioc），管长 1～1.5 米，六管置 3 簧，发 $\dot{6}$、1、2 音。

次中号芦笙即次中音笙，侗语称"伦蛾"（lenc ngox），管长 0.65～1 米，六管置 3 簧，发 $\dot{6}$、1、2 音。

小号芦笙即高音笙，侗语称"伦嘿"（lenc heis），管长 0.2～0.4 米，六管置 5 簧，发 $\dot{6}$、1、2、5、6 音。

① ［清］俞蛟. 梦厂杂著［M］. 北京：文化艺术出版社，1988：163.

侗族芦笙制作工艺十分考究、程序严格。第一步是选材，材料必须选用十年以上的杉木和两年以上的竹子，集中在秋季取材。因为这时候的木材、竹材没有虫蛀。第二步是定型，砍来的竹子经过烘烤、定型、冷却后，放入阴干室内保存；制作笙斗、吹口、笙管，并刷上桐油。第三步为制作簧片、安装簧片，试音、调音，最终完成制作。

侗族芦笙表演"吹喜不吹丧"①，并且伴有芦笙舞。多在逢年过节、踩堂及农闲时分表演。表演时，大、中、小芦笙配置，参与人数多、场面壮观。侗族芦笙传承人张海说："大、中、小芦笙配置中，还有阴阳学说的内涵……，是按八卦图中的天、地、人三个方面进行配音。大、次大芦笙为天音；地筒、小芦笙为地音；中、次中芦笙为人音。即大、次大芦笙为高、远位音；中、次中芦笙为次高、次远位音；小芦笙、地筒为低、近位音，高、远、次高、次远、低、近位音合成一体。"② 这体现着侗族民间人与人、人与自然和谐统一的生命整体观，在增强侗族人的凝聚力，维系侗族人的身份认同方面起着重要作用。

侗族芦笙演奏时，表演者口含吹嘴，双手拿着芦笙的底部，拇指、食指、中指按左右两排管孔，左摇右晃，顿首投足。低音芦笙音色厚重，中音芦笙音色圆润，高音芦笙音色明亮。

（三）侗族芦笙谱

为了传授芦笙，侗族民间创造了一些特殊的符号来记录芦笙乐谱，这就是芦笙谱，侗语称为"勒伦"（leec lenc），汉译为"芦笙字"。芦笙谱通常"写在公共场所的柱头或板壁上，供芦笙队学习；有的制作成'乐板'，芦笙师随身携带，流动传授"③。现有资料表明，目前发现的明清时期的侗族芦笙谱有从江高传芦笙谱、从江高增芦笙谱、从江小黄芦笙谱、榕江七十二寨芦笙谱、榕江高硐芦笙谱、榕江仁里芦笙谱、榕江评定芦笙谱等。

① 侗族人认为芦笙是喜庆的象征，不宜用于丧葬场合。
② 潘琼阁. 侗族芦笙传承人——张海[M]. 北京：民族出版社，2012：46.
③ 张勇. 高硐侗族芦笙谱及"芦笙乐板"调查报告[J]. 中国音乐，1999（01）：31.

1985年，榕江县民族文化艺术研究所侗族音乐研究专家张勇（普虹）陪同贵州省民族研究所的学者，到从江县停洞区信地乡（今往洞乡）进行民族调查时，发现当地人家的板壁上画着一些符号，还有小孩子拿着芦笙对着符号吹奏，这些符号就是"高传侗族芦笙谱"（图3-3）。

图3-3　高传侗族芦笙谱①

1987年1月，张勇通过对当地芦笙艺人王光华、王什儒的详细调查，得知高传芦笙谱符号共10个，"是按高传芦笙的音位设计的。一个符号有的只代表一个和弦音，有的代表二至三个和弦音，记谱时，有的是一个符号，有的又是几个符号的组合"②。虽然，张勇没有得到高传芦笙产生的确切时间，但是从艺人的口述中可以判断出高传侗族芦笙谱为"指位谱"。

1997年11月，黔东南电视台记者孙舞阳到高硐采访当地一位进京接受表彰的"见义勇为"好青年时，发现高硐存留有一块"芦笙乐板"③，并在电视和《黔东南日报》上做了报道。1998年5月19日，榕江县文管所所长杨远松、文物员杨国勇和侗族音乐研究专家普虹（张勇）一行，专门前往调查。这块"芦笙乐板"为杉木制作，长192cm，宽16.5cm，厚1.4cm。乐板两面用毛笔写乐谱，正面两行，背面两行，

① 贵州省民族事务委员会. 侗族文化大观［M］. 贵阳：贵州民族出版社，2016：28.
② 普虹. 高传侗族芦笙谱［J］. 中国音乐，1997（02）：68.
③ "芦笙板"发现的经过，参见义亚. 榕江侗族芦笙谱调查叙事［J］. 贵州艺术高等师范专科学校学报，2000（01）（02）. "芦笙板"现藏于黔东南苗族侗族自治州文化局.

每行为一首乐曲，正面上端写有"高酮"二字。① "芦笙乐板"的发现，为研究侗族芦笙记谱提供了实证资料。他们从芦笙艺人吴学豪、杨通成以及杨享文等的口述中，确认高酮"芦笙乐板"最早产生于康熙五年（1666），而高酮侗族芦笙谱（图3-4）产生的时间还要更早。

图3-4　高酮侗族芦笙谱②

此次调查发现"芦笙乐板"上有四首曲子，共12个符号，符号均写在一条线上或线的两侧。据此，高酮侗族芦笙谱应为"指位谱"。

义亚在《榕江侗族芦笙谱调查叙事》③中记述了1998年8月，他与王进、吴培安到榕江调查芦笙谱的详情。他们在高酮和小利的调查中一共得知有八块芦笙乐板，现有实物两块；又从芦笙手的回忆中获知大利至少有六块以上芦笙乐板，遗憾的是没有找到实物。

图3-5　评定芦笙谱④

① 张勇. 高酮侗族芦笙谱及"芦笙乐板"调查报告［J］. 中国音乐，1999（01）：31.
② 贵州省民族事务委员会. 侗族文化大观［M］. 贵阳：贵州民族出版社，2016：29.
③ 义亚. 榕江侗族芦笙谱调查叙事［J］. 贵州艺术高等专科学校学报，2000（Z1）.
④ 贵州省民族事务委员会. 侗族文化大观［M］. 贵阳：贵州民族出版社，2016：29.

此外,《侗族文化大观》中还刊载有评定芦笙谱(图3-5)。

赵晓楠在《南部侗族芦笙谱的不同谱式及其历史发展轨迹》中,通过实地调查发现了小黄寨的"唱谱"和高增寨的"汉字谱",并将小黄寨芦笙唱名、指位和音高做了对应分析(表3-1)。

表3-1 小黄寨芦笙唱名、指位和音高①

小黄寨唱名	En	Ai ni	Ai neng	Ai nen	Ai ni	Ai nie
芦笙指位	●○●○ ●○○○ ○●○○	●●●○ ●○○○ ○●○○	●●●○ ●●○○ ○●○○	○●●○ ●●○○ ○●○○	●●●○ ●●○○ ○●○○	○●●○ ●●○○ ○●○○
对应简谱	6 5 1 $\dot{6}$ 1	6 5 1 $\dot{6}$ 2	6 6 5 1 1 $\dot{6}$ $\dot{6}$ 1	6 6 5 2 2 $\dot{6}$ $\dot{6}$ 1	6 6 5 1 1 $\dot{6}$ $\dot{6}$ 2	6 6 6 2 1 $\dot{6}$ $\dot{6}$ $\dot{6}$

赵晓楠指出,小黄寨芦笙"唱谱"与张勇先生介绍的高传寨、七十二寨、高硐寨的芦笙谱的构成原理和学习方法一样,似乎处在一种乐谱的萌芽阶段,并通过文献及田野调查掌握的资料进行分析,认为"汉字谱"和"口头谱"的出现可上推到明代,而"符号谱"则可能产生于清代。②

根据目前掌握的资料发现的侗族芦笙谱有十余种,大致可分为"汉字拟音字谱""指位谱""符号谱"。③ 其中,"汉字拟音字谱"的出现最早不超过唐代汉语汉字传入侗族区域之后,就榕江、黎平和从江等地的"汉字拟音字谱"而言,其产生的时间可判定在明末清初,因为清雍正八年(1730)古州(今榕江)始有义学,推行汉文化,为"汉字拟音字谱"的产生提供了条件。

① 赵晓楠. 南部侗族芦笙谱的不同谱式及其历史发展轨迹 [J]. 音乐研究, 2002 (02).
② 赵晓楠. 南部侗族芦笙谱的不同谱式及其历史发展轨迹 [J]. 音乐研究, 2002 (02).
③ 义亚. 贵州侗族"芦笙乐谱"之研究 [J]. 贵州大学学报(艺术版), 2000 (04).

汉字拟音芦笙谱①

从江西山：言迷迷　言罗啊言　言迷迷……

榕江仁里：也也言也　也夜夜言也……

榕江乐里：播鲁鲁　播鲁鲁　播鲁鲁……

由于"汉字拟音字谱"无节拍、无节奏、无音高也无旋律，除了使用者，其他人很难知道其内涵。于是一种简单易记的芦笙谱在有识之士的心中酝酿，以清末吴家财为代表的芦笙艺人，以符号与运指相结合，创制了"指位谱"。如高硐芦笙谱和仁里芦笙谱（图3-6）。

谱例中，小表示左、右手的食指做按孔运作；ᅧ表示左手的两个手指（大指除外）运作；卜表示右手拇指运作；√表示左手拇

图3-6　仁里芦笙谱②

指、食指同时运作；ᄂ表示右边手指连弹二次。③ 与汉字拟音谱相比较，指位符号确有简单、易记、易学等优点。④

再就是"符号谱"，目前发现两种。一种流传在榕江往里，其符号为 O、δ、Y、X、ǎ 等；另一种流传在从江高船，其符号为 一、l、U、△、⌐、工、⌒ 等，它把运指、立体音响拟声词、符号集于一身，已初步走上了符号体系之路，⑤ 发展成为以一种符号表示一个两音结合的音乐片段的记谱方式。

不论是"汉字拟音字谱""指位谱"还是"符号谱"，都是侗族人民的创造，当然也离不开汉族文化的渗透。侗族芦笙谱的发现对于侗族

① 义亚. 贵州侗族"芦笙乐谱"之研究［J］. 贵州大学学报（艺术版），2000（04）.
② 贵州省民族事务委员会. 侗族文化大观［M］. 贵阳：贵州民族出版社，2016：29.
③ 义亚. 贵州侗族"芦笙乐谱"之研究［J］. 贵州大学学报（艺术版），2000（04）.
④ 义亚. 榕江侗族芦笙谱调查叙事［J］. 贵州艺术高等专科学校学报，2000（Z1）.
⑤ 义亚. 贵州侗族"芦笙乐谱"之研究［J］. 贵州大学学报（艺术版），2000（04）.

芦笙的传承发展功不可没，也对丰富侗族文化史乃至中国音乐史研究有积极作用。

三、侗族牛腿琴

牛腿琴，侗族人称其为果吉（oh is），侗语同"戈吉""格以"等，是流传于贵州、广西和湖南属于侗族南部方言区的拉弦乐器，因其形似牛腿，故而得名"牛腿琴"，也称"牛巴腿"。

（一）牛腿琴的渊源

说到牛腿琴的起源，流传于榕江车江侗寨的一首古歌《祖公上河　破姓开亲》中唱道：

> 从前无歌堂，姑娘在家守爹娘。
> 后生无处玩，有歌无处唱，惯公来指点：
> 砍杉做琴身，捻纱做琴线，
> 砍竹做弓杆，刷棕做弓弦，
> 擦上松树油，"戈吉戈吉"响。
> 后生拉戈吉串寨，姑娘坐歌堂织纺。
> 姑娘后生相会，拉琴唱歌言谈。①

果吉是否如歌中所说为"惯公"（传说中法术高、计策多的人）指点下创制的呢？如果是这样的话，那么果吉就是侗族人的创造。据此，有人认为侗族果吉的名称、形制、音色均与唐代段安节《乐书要录》中记载的"忽雷"一致，并将其视为侗族文化对汉族文化的影响，② 这是有一定道理的。

但遗憾的是，目前还没有其他史料可证明侗族果吉为"惯公"指点下创制。若从《乐书要录》中的"忽雷"算起，则说明侗族果吉至

① 杨成林，记译；张勇，整理．祖公上河　破姓开亲 [J]．贵州民族研究，1980（02）：96.
② 黎从榕侗族曲艺交流研究会资料汇编．侗族有曲艺 [M]．（内部资料），1985：59.

迟于唐代兴起,并被引入宫中藏于内阁。① 但这也只是一家之言,还得进一步考证。

学术界研究表明,侗族果吉是明弘治《贵州图经新志》中的"二弦"琴。关于"二弦"琴,明代田汝成《行边记闻·蛮夷》中也有与《贵州图经新志》同样的记述:"男子科头、跣足或跂木履,出入持镖架弩,遐则吹笙、木叶,弹琵琶、二弦琴,牵狗臂鹰以为乐。"② 这说明,明代以来,侗族果吉已经广泛流传。

(二)牛腿琴的形制与演奏

牛腿琴(图3-7)用桐木或者其他硬木制成,琴体长约55cm,琴头长约7cm,琴杆长约22cm。琴杆由上端往下端逐渐加宽,与音箱相连,音箱长度约26cm,宽约9.5cm,高约5cm。面板下右侧有一个小圆孔,面板与背板之间斜插一根圆木音柱,通过移动音柱来调节音色和音量。

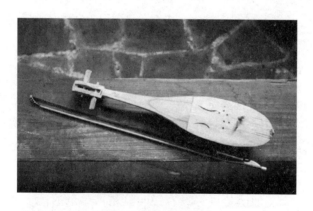

图3-7 侗族牛腿琴

果吉装有金属或丝质弦两根,"小竹系马尾为弓,弓在弦外,竹制琴马呈桥形"。果吉可分小果吉、大果吉两种。小果吉分布在榕江三宝侗寨一带,声音清脆,多用于情歌伴奏;大果吉分布在从江、黎平一

① 黎从榕侗族曲艺交流研究会资料汇编.侗族有曲艺[M].(内部资料),1985:59.
② [明]沈庠修,赵瓒纂:《贵州图经新志》弘治刻本,贵州省图书馆影印本.转引自纳日碧力戈,龙宇晓.中国山地民族研究集刊[M].北京:社会科学文献出版社,2014:177.

带，声音浑厚，多用于叙事歌和说唱伴奏。

果吉一般采用五度定弦，也可以四度或小三度定弦，常见定弦为 5̣2、1̣5、2̣6、2̣5、3̣5。演奏时，琴下端放置于左胸，左手抚琴，食指、中指、无名指、小指按弦，右手拿弓。

四、侗笛

图3-8　侗笛

侗笛（图3-8），侗语称"己"（jigx），竹制，直吹管乐器，主要流行于黎平、从江、榕江、通道和三江等地侗族南部方言区。

关于侗笛的由来，传说有一对侗族男女坠入爱河，时常对歌表达爱慕之情，生活得十分愉快。由于女方长得太漂亮，依财主看到后动了邪念，想把这位女子占为己有，于是想方设法要拆散这对恋人。每次两人约会时，依财主都会偷偷潜伏在草丛中，学猫头鹰叫，发出特别凄惨、诡异的声音，吓唬他们。没想到，男子捡起一根禾秆，挖了几个孔，就吹响了，而女子则用杨梅树叶吹起木叶歌，二人合力，用优美的音乐遮盖了依财主的惨叫声。美丽的音乐在山谷中回荡，依财主实在想不出拆散二人的办法，只好放弃。后人根据男子的做法进行仿制，创造了侗笛。

这只是一个美丽的传说，没有说明侗笛产生的时间、地点和制作情况。那么，侗笛究竟起源于何时呢？侗族民间流传的一首古歌《"杭年"吹笙》唱道：

芦笙哪里出？
根源在古州。
虎坪金富造侗笛，

美嘎霞应造侗歌。①

侗笛是不是"金富"创制？无史可稽。郑流星指出，"唐宋时期，随着道教的发展和佛教的传入，横吹（笛子）、木鱼、法铃、铜钱、引磬、坐磬、洞箫等多种乐器以及法曲、儒家'雅乐'、唐代'宴（燕）乐'"② 等，也随之传入侗族区域。那么侗笛是否在"横吹"的基础上改造而来的？这也只是一种猜测。又见清代《三江县志》中记载一位诗人在《韵合水乡各村》诗中写道："牛郎归来天已晚，数声牧笛下西坡。"也有人据此认为"牧笛"就是侗笛。由于史料匮乏，侗笛的具体起源时间的确不可考，至少目前还没有更具说服力的依据。

侗笛由竹子制成，上端略粗于下端，管径约为 2cm，全长约为 30cm。侗笛常用在侗族"行歌坐月"的风俗活动中，为情歌伴奏。演奏时，含哨口竖吹，其指法为左手食指、中指、无名指依次按上面的三个音孔，右手食指、中指、无名指按下边的三个音孔。音色在平吹音区比较清脆明朗，在超吹音区较为紧张、焦躁。侗笛分为高音笛、中音笛和低音笛，高音 C 调笛仅有 22cm 长，而低音 C 调笛却长达 50cm，使用最多的是 G 调侗笛和 F 调侗笛。

五、土号与树皮号

土号（图 3-9）和树皮号（图 3-10）是典型的北侗乐器，流传在湖南新晃侗族自治县中寨等地。土号在侗语中称为"号筒"，是一种长管乐器，身长 1.5～2m，由白瓜皮、光个银、竹管三部分组成。白瓜皮去心取上部即为土号的喇叭部分。吹管由光个银制作，光个银是侗语，是一种植物，长为 1～2m，内部空心。光个银的表皮粗糙，不好吹奏，侗家人使用竹管作为吹口，因竹管光滑便于吹奏。树皮号是用树皮制作的号，因其主要用树皮和竹管制成，因此而得名。

① 普虹. 侗族文学资料（第5集）[M].（内部资料），1985：158.
② 郑流星. 怀化地区民间器乐探论 [J]. 怀化师专学报, 1995（03）：82-83.

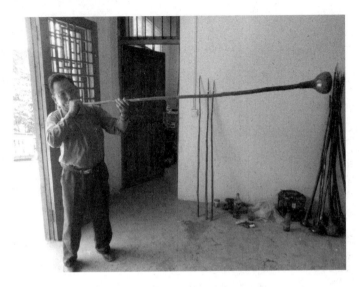

图3-9　土号传承人杨华品吹奏土号

图3-10　树皮号（杨华品制作）

　　树皮号最初选用侗族一种名为"每古温"的带刺树的树皮制作而成，现在只要是可以剥皮的树皮即可制作。制作树皮号，首先将树皮切成条，卷成和喇叭形状一样的筒，卷树皮时要均匀，同样用光滑的小竹管作为吹口。树皮号的长短不一，长的树皮号可以达到2～3m，短的

树皮号为 10～20cm。常见的树皮号长度在 1m 左右，树皮号受季节限制，春夏两季可做。

土号和树皮号在以前是作为集合战斗、传递信号的工具，凝聚着侗族人民的智慧。土号和树皮号也会在祭祀中鸣响以祭奠先祖。现在的土号、树皮号不仅在隆重节日或者活动中扮演着重要角色，并且在日常娱乐活动中也可见其身影。

六、木叶与竹膜管

木叶，也称吹树叶，侗语称"巴眉"（bal meix）。关于吹叶，古代文献已有记载，也有出土文物与之相印证。唐代杜佑《通典》载："衔叶而啸，其声清震，桔叶尤善，或云卷芦叶为之，形如笳。"① 唐代诗人白居易有诗云："苏家小女旧知名，杨柳风前别有情。剥条盘作银环样，卷叶吹为玉笛声。"② 成都出土的五代前蜀皇帝王建墓伎乐浮雕中也有吹叶形象。③ 这说明，木叶在唐代颇为盛行。

湖南绥宁、芷江、新晃、会同，贵州天柱、锦屏，广西三江等地侗民在劳动之余或男女幽会时，也能用摘来的树叶，吹出优美的曲调。木叶所用的树叶一般是就地取材，因地制宜，只要树叶光滑、嫩脆、适中，即可用来吹奏。木叶有两种吹法，即握吹式和含吹式，握吹式又可分为双手握和单手握。双手握是指将树叶折叠的一边放入口中，并以双唇衔之以固定，用气息吹动叶片使其振动发声，音高的调整则靠叶片入口的深浅以及双唇给予的压力和吹气的大小。双手握还可以不将叶片折叠，只将叶片一边放入口中即可。单手握是指用手的拇指和食指固定叶片，多用单片叶面，不折叠。含吹式即不用手握，只需双唇衔住树叶，吹气振动发声。

木叶的曲调，音色尖细、明亮，演奏者如果技巧高超的话，还可以

① 转引自薛艺兵．中国乐器志（体鸣卷）[M]．北京：人民音乐出版社，2003：225.
② [唐] 白居易．白居易集（全四册）[M]．北京：中华书局，1979：715.
③ 岸边成雄，樊一．王建墓棺床石刻二十四乐伎 [J]．四川文物，1988（04）.

吹奏出滑音、颤音、花舌音等，并且可以吹出多声部。吹木叶多用于闲暇时解闷娱乐，亦用于男女之间互诉衷肠。

竹膜管也是较有侗族特色的乐器，流传于湖南、贵州、广西毗连的侗族民间。竹膜管由竹子制成，制作时，竹子一头留节，另一头为空管，并将空管劈出六分之一的竹皮，保留竹膜。竹膜管不开孔，也无簧片，是典型的闭管吹奏乐器。常见的竹膜管身长约 30～40cm，外径约 1.2～1.8cm，内径约 1～1.6cm。竹膜管多在劳动休息、茶余饭后等闲暇时间吹奏。吹奏时，手拿竹膜管，口含管头，吹气使竹膜振动发声，多发颤音，音色明亮。

第二节　汉族传入的乐器

自秦汉以来，不断有汉族民众迁入侗族区域，汉族文化也随之流入。到了明清时期，汉族传入的唢呐、二胡、京胡、三弦、四胡、大筒、瓮琴、月琴、渔鼓等乐器开始运用于侗族歌舞、戏曲、曲艺等伴奏或独奏。这些乐器传入侗族区域后与侗族民俗生活、民间音乐元素相融合，逐渐被赋予了侗族文化的品格。

一、唢呐

唢呐是双簧振管类气鸣吹奏乐器，全世界均有分布。我国古代已有唢呐的记载，如《纪效新书》《清史乐志》《皇朝礼器图式》《续文献通考》等，有的称"喇叭"，有的称"金口角""唢呐"。此外，云冈石窟第十洞壁画中演奏唢呐的雕刻，新疆拜城克孜尔石窟寺第三十八窟演奏唢呐的壁画等，均说明唢呐在我国有悠久的历史和广泛的分布。

各少数民族的唢呐和汉族唢呐没有什么区别，这在明代王圻的《三才图会·器用》中得以证实，记载称"唢呐，其形制如喇叭，七

孔,首尾以铜为之,管则用木。不知起于何代,当军中之乐也。今民间多用之"①。

唐宋以来,唢呐随儒教、佛教和道教传入侗族区域。侗族唢呐由哨子、芯子、气盘、木杆和铜碗五部分组成。哨子用芦苇或麦秆茎制成;铜芯即铜质的喇叭状管,细的一端插入哨座,粗的一端插入木杆;气盘是由薄铜、塑料或木片制成的圆片,中间有孔,穿在铜芯上,用以支撑双唇;木杆即木管,由硬木制作,上细下粗,呈喇叭状,管身开八个音孔,前四个称下把音孔,后四个称上把音孔;铜碗,即铜质喇叭口,用于调节音色和音量。

明清时期,侗族唢呐有两种使用方式,其一是与小锣、小鼓合奏,民间俗称"鼓吹乐",常用在婚丧嫁娶、节日庆典及送礼、报喜等民间礼俗活动中;其二是与锣、鼓、钹等乐器合奏,多用于民间佛、道法事活动。侗族唢呐曲牌较多。主要曲牌有《小开门》《大开门》《喜调》《喜迎门》《接担调》《迎客调》《进屋调》《送客调》《哀调》《抬葬调》《送行调》等。这些曲牌节奏平稳,多用特殊音型和典型音调重复的旋律发展手法。不同于西方音乐体系中以调式主音结束的情况,侗族唢呐音乐结构大多可分为引子、主体、主体反复、结束四个部分,调式常见五声羽调式、五声徵调式,多非主音结束。如《汉书·礼乐志》载"精健日月,星辰度理,阴阳五行,周而复始"②。这体现出中国传统文化中自然界万物周而复始、循环往复的规律。

二、锣

锣是汉族和各少数民族常用的打击乐器之一。目前,学术界认为最早的"锣"的实物,是广西壮族自治区贵县罗泊湾一号墓出土的西汉锣。唐代杜佑《通典》载:"自宣武以后,始好胡音,洎于迁都……打

① 转引自应有勤,孙克仁. 中国乐器大词典[Z]. 上海:上海世纪出版集团教育出版社,2015:369.

② 转引自何伟渔. 汉语成语词典(世纪版)[M]. 上海:上海教育出版社,2004:1 084.

沙锣。"① 其中所言沙锣，极有可能就是锣的一种。锣，铜制，形状如盘，边上有孔，可系绳，用手提或悬挂于木架，用棒槌敲击，或托置于手掌击奏。锣的分布广泛，类型多样。流传于侗族区域的锣主要有如下几类。

（一）单打

单打，即手锣，流行于广西壮族自治区西部和南部各县。形状呈圆盘，没有孔和耳，由铜制作而成。表面直径为14cm，边高位2.5cm，壁厚为0.3cm，击仗是由木头制作而成，头部弯曲似"ㄱ"形。主要是师公使用，发音短而尖，演奏时左手掌心托单打，面朝上，右手持仗敲击。

（二）碗锣

碗锣流行于广西壮族自治区等地，在侗语中称为"斯依锣"、壮语中称为"亮"，壮族地区称碗锣为八音锣。碗锣由铜制作而成，在大小方面没有统一规定。比较常见的大小是直径约为10.8cm，高约为2.2cm，锣边打孔系绳。碗锣在侗族常用于民间乐队中。演奏时，演奏者左手提绳，右手持槌，声音明亮清脆。

（三）土锣

土锣在侗语中称为"拉"，是侗族、壮族、汉族等民族的打击乐器。流行于广西壮族自治区和全国各地。由铜制作而成，没有大小规定，常见的大小是直径约为30cm，高约为5cm，头部有布块，槌为木制。多用于民间乐队中，声音比较浑厚、沉闷。

（四）狮子锣

狮子锣（图3-11），侗族打击乐器，在壮、瑶、毛南、京、汉等族也比较流行。侗

图3-11　狮子锣②

① 转引自王秀萍. 中国民族乐器简编［M］. 北京：新华出版社，2013：10.
② 中央民族学院少数民族文学艺术研究所. 中国少数民族乐器志［M］. 北京：新世界出版社，1986：314.

语中称为"筛",分布于广西壮族自治区以及全国各地。由铜制作而成,整个锣面比较宽,直径一般约为60cm,边高约为6cm,锣边打孔系绳。声音浑厚,音量大,演奏时,挂置于木架,用木槌敲击,一般在舞狮、舞龙或者师公、道公的道场活动中用于伴奏。

(五) 三星锣

三星锣(图3-12)是侗族打击乐器,侗语称为"沙能拉"或者"叮当夺",分布于贵州省黎平、从江、榕江和湖南省通道侗族自治县等地区。三星锣呈"品"字形状,边框为铁或者竹制作而成,边框下带有长柄,柄长度约为35cm。三面小锣是由铜制作而成,直径依次增大,第一面小锣直径约为9.1cm,第二面小锣直径约为9.5cm,第三面小锣直径约为10cm。其发音依次为

图3-12 三星锣①

"mi""re""do",木槌带有钩,常用于节日期间的民间乐队中。演奏时,演奏者左手持柄,右手拿槌敲击。

三、鼓

鼓,打击乐器,即在坚固的圆桶形鼓身双面蒙上拉紧的膜,用手或鼓杵敲击发声。鼓在全国范围流行,形制、用途不一。侗族区域常见的鼓主要有如下几类。

(一) 单皮鼓

单皮鼓,打击乐器,在侗族、纳西族、蒙古族、土家族以及汉族中都有使用,流行范围较广,如湖南、湖北、河北、内蒙古、广东、广西、云南、贵州等地。单皮鼓的鼓面蒙以牛皮或者猪皮,鼓框由木头制作而成。上宽下窄,底部的直径约为21cm,鼓面呈山坡状,内高外低,

① 中央民族学院少数民族文学艺术研究所. 中国少数民族乐器志[M]. 北京:新世界出版社,1986:316.

上部宽约 16cm，高约 7cm。置于木架中，用一两支竹棍敲击演奏。单皮鼓声音高亢，常用于侗族吹打乐队演奏中，在我国戏曲乐队中也占有重要位置。

（二）小鼓

小鼓，击打乐器，流行于贵州省黎平县等地。鼓面蒙皮，直径约22.3cm，高约5.5cm，鼓框由杉木制作而成，上下钉有两排铜钉作为装饰。小鼓是侗族民间乐队主要的打击乐器，主要用于婚丧嫁娶，或者每年六月六的"踩歌堂"伴奏等。

（三）大鼓（工）

大鼓（工），打击乐器，流行于广西、湖南、贵州等地。鼓框由长约100cm 的"梅香雪"木制作而成。鼓直径大约50cm，两面都蒙有牛皮，两边侧面钉有竹钉，两侧安有大铁环，腰部比较大。平常横放于鼓楼中，在遇到大事或者重大节日时敲击，声音浑厚、通亮，可以响彻整个村落。

（四）铜鼓

中国是世界上发现铜鼓数量最多，铸造和使用铜鼓时代最早、历史最长的国家。所谓铜鼓，是一种多功能为用、具有特殊社会意义的铜器，它不仅是一种打击乐器，而且是权力、地位和财富的象征。约春秋时期开始出现，由古代濮人首先制造，战国以后，逐渐东移，传播至百越地区，为骆越人铸造和使用[①]，广泛流行于今广西、广东、云南、贵州、四川、湖南等少数民族地区。

四、钹

钹（图3-13），铜质体鸣乐器，也称作铜钹，在南方少数民族中都有流行。钹虽然是外来物，但在我国已经有很长的历史。

① 杨秀昭，卢克刚，何洪，等．广西少数民族乐器考［M］．桂林：漓江出版社，1989：75．

图 3-13 钹

林谦三在《东亚乐器考》中对钹的语源问题进行论述,"至于传入中国的肇始,虽无确证,至少作为乐器之名,是在东晋时代就已经知道了"①。也就是说钹在我国东晋时期就已经存在。

关于钹的形制,古代文献也有相关的记载,比如,《旧唐书·音乐志》中这样写道:"铜钹,亦谓之铜盘,出西戎及南蛮。其圆数寸,隐起若浮沤,贯之以韦皮,相击以和乐也。"② 钹是由铜铸造而成,整体圆形,类似于钵,中间有凸起,开孔以穿绳、布等,便于手执。钹是由音高、音色、大小等完全相同的两片圆形物构成,两者互相撞击发声。钹的大小规格并不统一,小钹直径约为 10cm,中间凸起部分的直径为 6~8cm,凸起的高度为 4~5cm。大钹直径可达到 35~40cm,中间凸起部分可以达到 30~35cm,凸起部位的高度在 10 厘米左右。演奏时,演奏者可以通过控制轻重、摩擦等来调节音响音色,通常情况下,大钹声音沉稳,用于师公道场,小钹声音清脆,用于各种节日、乐队、戏曲中。

此外,在今锦屏县发掘有清乾隆年间的"文昌阁庙钟"、榕江县发掘出清代铜钹等,为研究明清时期侗族器乐文化提供了实物。

① [日] 林谦三. 东亚乐器考 [M]. 钱稻孙,译. 北京:音乐出版社,1962:28.
② 转引自刘乾先. 中华文明实录 [M]. 哈尔滨:黑龙江人民出版社,2002:269.

五、玉屏箫笛

箫笛是中华民族传统乐器之一，历史悠久、影响广泛。《中国箫笛史》记载，8 000多年前，河南舞阳和浙江余姚地区已有箫笛流传，时有"籁""籥""篪""篴"等多种称谓。汉代已有"刘邦巧施月夜弄箫吹奏楚曲之计，瓦解敌军"的故事。历代文人以此吟诗作赋的也大有人在，如李白："谁家玉笛暗飞声，散入春风满洛城。此夜曲中闻折柳，何人不起故园情。"①

据考，玉屏笛箫也称平箫，于明洪武年间随军传入玉屏（时称平溪），盛行于清代。据乾隆《玉屏县志》载："平箫，邑人郑氏得之异传，音韵清越，善音者谓不减凤笙。"② 今考，"郑氏"渊源于明建文年间因在战争中屡立战功被授平溪卫掌印指挥使的郑忠，山东籍人。乾隆《玉屏县志》中记载的"郑氏"是郑忠的第六代子孙郑维藩（明万历年间人）。"得之异传"，即得之于与郑维藩同时云游玉屏的"鹿皮道人"张三丰。③ 清钱塘人吴振棫《黔语》中载："去玉屏十五里，曰羊坪，产美竹。有郑氏，辨其雌雄，制为箫材，含吐宫徵，清越微妙，是天下之言'箫者，必首郑氏'。郑氏世守其业，名为平箫，值亦倍常箫焉。"④ "平箫"也称"贡箫"。"鹿皮道人"云游平溪卫时一病不起，经郑维藩近三个月的照顾，终于好转，为了答谢，"鹿皮道人"把制作箫的技艺传授给郑维藩，之后游到北京，住在紫禁城旁的一座庙里。是夜，他拿出一管在郑家制作的箫吹奏良宵仙音，惊动了万历皇帝。第二天，万历皇帝派人前去打听，"鹿皮道人"已不知去向，但获悉此箫出自平溪卫郑氏之手。皇帝派钦差大臣到平溪卫查访实情后，便命郑氏制箫进贡，故而得名"贡箫"。

① 黄勇. 唐诗宋词全集（第二册）[M]. 北京：北京燕山出版社，2007：536.
② 转引自汪兴. 玉屏箫笛[M]. 北京：中国戏剧出版社，2012：15.
③ 汪兴. 玉屏箫笛源流考[J]. 乐器，2013（10）.
④ 顾久. 黔南丛书·点校本（第10辑）[M]. 贵阳：贵州人民出版社，2010：325.

因此,"鹿皮道人"传授制作箫的技艺于郑氏的时间在明万历年间。此后,郑家为感谢"鹿皮道人"传艺之恩,收徒传艺,并于雍正五年创制玉屏笛,开始了郑家世代创制"平箫玉笛"的事业,不断传承、不断创新。玉屏箫笛制作精良,工艺精美,今已远销海内外。玉屏箫笛传统曲目,民间流传较少,清代郑芝山作《和声鸣盛》,曾有部分合奏曲,后逐渐散佚,仅演奏一些唢呐曲牌和民歌小调。①

六、师刀

师刀(图 3-14),也称为"令刀",是侗族、瑶族、壮族等使用的金属质体鸣乐器,由刀体、刀柄、刀环、响片四部分组成。演奏时,手持刀柄,上下左右晃动,响片随之相互碰撞发声。师刀通常为民间师公做法驱邪的法器,广泛运用于民间宗教祭祀活动,边奏边舞。

图3-14 师刀

七、三叉

三叉,广泛流行于广西各地区,不仅流行于侗族中,而且在壮族、瑶族、汉族中都有流行。由叉头、木柄两部分组成,叉头为铁质,叉头根部有活动铁环;木柄长度约150cm,硬木制成。演奏时,手持木柄,晃动,铁环相互撞击发声。

八、角胡

角胡(图3-15),是擦奏弦鸣乐器,流行于侗、苗、仡佬族地区。角胡的形制与胡琴类似,因此有人认为,角胡是在受到古代奚琴类

① 玉屏侗族自治县志编纂委员会. 玉屏侗族自治县志 [M]. 贵阳:贵州人民出版社,1993:533.

乐器以及其他胡琴的影响下制造出来的一种乐器。角胡由琴筒、琴杆、琴弦、弦轴、琴马、千斤以及琴弓七个部分组成。琴筒用牛角制作而成，牛角的底部直径为 6~7cm，并以蛇皮蒙之；角身中间部位开若干出音孔，角尖朝上。琴杆用硬质木头制作，长约 70cm，顶端雕刻有牛头；两个弦轴长约 14cm，木制，从琴杆顶部后方横插。琴弦为金属制品，琴马为木制或竹制，琴弓为竹制，并栓以马尾，长约 60cm，千斤是线。角胡可用于自娱自乐，也可用于节日等喜庆场合。

图3-15　角胡

此外，明清时期以来，侗族民间还流传有汉族二胡、京胡等乐器，主要随汉族曲艺、戏曲表演而传入，并逐渐被用于侗族阳戏、侗戏等伴奏之中。而其他民族传入的牛角号、锣、钹、木鱼、铜铃、海螺等多作唱诵的伴奏乐器，用于民间宗教仪式的法事场合。

第四章　侗族器乐的音乐形态

所谓形态（Formes）是指事物存在的样貌，或在一定条件下的表现形式。就音乐而言，音乐形态则是音乐作品的存在样态。本章以侗族芦笙、琵琶、牛腿琴、侗笛、侗族唢呐曲为研究对象，就其音乐形态特征展开分析，以揭示其存在样貌和主要特征。

第一节　侗族芦笙音乐

芦笙，侗族传统的吹管乐器之一。时至今日，侗族的芦笙音乐已在悠久的岁月中形成了独特的音乐风格，这种独特性在侗族芦笙乐曲的节奏节拍、旋律旋法、调式调性及音乐结构等多个方面均有体现。

一、节奏节拍

侗族人口较多、分布较广，由于各地生产生活的环境存在差异，分布在湖南、广西及贵州各地的侗族人在演奏芦笙时也形成了不同的音乐风格。在笔者搜集的广西区域的侗族芦笙器乐曲中，较为常见的是前十六后八、前八后十六节奏型以及2/4拍；贵州地区侗族芦笙曲的节奏节拍较之更为丰富，常见八分音符、附点等节奏型以及2/4拍、3/4拍等节拍类型，但切分、三连音等节奏型与4/4、8/3等节拍也偶有出现。

此外，湖南的侗族芦笙曲常用四分音符、十六分音符附点与前八后十六等节奏型，常见的节拍为 2/4 拍。

为了更清晰地展现侗族芦笙曲的节奏节拍形态，笔者在分析整理不同区域侗族芦笙器乐曲后，将各地侗族芦笙曲的节奏节拍采录如表 3-2。

表 3-2　各地侗族芦笙曲的节奏节拍

曲谱名称	节拍类型	节奏形态	曲谱出处	流传地域
《踩堂曲》	2/4 拍	八分音符、四分音符、前十六后八、前八后十六	《中国民族民间器乐曲集成·广西卷（上）》	广西省（三江县）
《比赛曲（一）》	2/4 拍	八分音符、四分音符、前八后十六、八分附点		
《比赛曲（二）》	2/4 拍 3/4 拍	八分音符、四分音符、八分附点音符、前十六后八、前八后十六、切分		
《新化场曲（一）》	3/4 拍 2/4 拍 3/8 拍 5/8 拍	八分音符、四分音符、八分附点音符、前十六后八	《中国民族民间器乐曲集成·贵州卷（上）》	贵州省（黎平县）
《新化场曲（二）》	2/4 拍	四分附点音符、十六分音符、四分音符、三连音、切分		
《集会曲》	2/4 拍	八分音符、四分音符、十六分音符、四分附点音符、切分		
《对赛曲（一）》	2/4 拍	八分附点音符、四分音符、前八后十六		
《对赛曲（二）》	2/4 拍 1/4 拍 3/4 拍	八分音符、四分音符、八分附点音符、前八后十六、十六分音符		
《高船场曲》	4/4 拍 3/4 拍 2/4 拍	八分音符、四分音符、十六分音符、四分附点音符、前十六后八		
《古邦场曲（一）》	2/4 拍	八分音符、四分音符、十六分音符、四分附点音符		
《古邦场曲（二）》	2/4 拍	八分音符、四分音符		

续表

曲谱名称	节拍类型	节奏形态	曲谱出处	流传地域
《古邦场曲（三）》	2/4拍	八分音符、四分音符、八分附点音符、三连音、前十六后八	《中国民族民间器乐曲集成·贵州卷（上）》	贵州省（黎平县）
《古邦场曲（四）》	2/4拍	四分音符、八分附点音符、前十六后八、前八后十六、十六分音符		
《古邦场曲（五）》	2/4拍	八分音符、四分音符、八分附点音符、切分、十六分音符		
《古邦场曲（六）》	2/4拍 1/4拍	八分音符、四分音符、八分附点音符、十六分音符、切分、前十六后八		
《古邦场曲（七）》	1/4拍 2/4拍	八分音符、四分音符、八分附点音符、前十六后八		
《古邦场曲（八）》	3/4拍 2/4拍	八分音符、四分音符、八分附点音符、十六分音符		
《往洞合奏曲》	2/4拍 3/4拍	八分音符、四分音符、八分附点音符、四分附点音符、切分节奏		贵州省（从江县）
《你喜谷答》	2/4拍	八分音符、四分音符、十六分音符		贵州省（镇远县）
《引轮》	3/4拍	四分音符、十六分音符、四分附点音符	《中国民族民间器乐曲集成·湖南卷（上）》	湖南省（通道县）
《同梗》	2/4拍	四分音符、四分附点音符		
《同拜》	2/4拍	八分音符、四分音符、四分附点音符、前八后十六		
《同打》	2/4拍	八分音符、四分音符、十六分音符、四分附点音符、八分附点音符		

二、旋律旋法

在旋律旋法方面，《中国民族民间器乐曲集成·广西卷》《中国民族民间器乐曲集成·贵州卷》《中国民族民间器乐曲集成·湖南卷》中

收录的侗族芦笙曲也表现出各自的特征性。如《中国民族民间器乐曲集成·广西卷》中收录有三首流传于三江县的侗族芦笙曲，即《踩堂曲》《比赛曲（一）》《比赛曲（二）》，三首乐曲音域较窄，其旋律为单声部，呈波浪形态势，采用1—2级进、$\underset{.}{6}$—1三度跳进、$\underset{.}{6}$—2四度跳进等主要发展手法。

谱例：《比赛曲（一）》①

比赛曲（一）

三江县
吴甫金花　演奏
陈国凡　记谱

$1 = F$　$\frac{2}{4}$

中板 ♩=80

$\underset{.}{6}$ $\underset{.}{6}$ $\underset{.}{6}\cdot 1$ | $\underset{.}{6}$ $\underset{.}{6}$ 2 1 0 | $\underset{.}{6}$ $\underset{.}{6}$ $\underset{.}{6}\cdot 1$ | $\underset{.}{6}$ $\underset{.}{6}$ 2 1 0 | 2 $\overset{\frown}{2}$ |

$\underset{.}{1}$ $\underset{.}{6}$ 2 1 | 2 $\overset{\frown}{2}$ | $\underset{.}{1}$ $\underset{.}{6}$ 1 2 | $\underset{.}{6}$ $\underset{.}{6}$ $\underset{.}{6}\cdot 1$ | $\underset{.}{6}$ $\underset{.}{6}$ 1 2 0 |

$\underset{.}{6}$ $\underset{.}{6}$ $\underset{.}{6}\cdot 1$ | $\underset{.}{6}$ $\underset{.}{6}$ 1 2 0 | 2 $\overset{\frown}{2}\cdot 1$ | $\underset{.}{6}$ $\underset{.}{6}$ $\underset{.}{6}$ 0 | 2 $\overset{\frown}{2}\cdot 1$ |

$\underset{.}{6}$ $\underset{.}{6}$ $\underset{.}{6}$ 0 ‖

说明：全曲可多次反复。

谱例：《比赛曲（二）》②

比赛曲（二）

三江县
吴甫金花　演奏
陈国凡　记谱

$1 = F$

自由地
领奏

廾 $\overset{tr}{\underset{.}{2}}$ - - - 1 2 2 1 2 2 1 2 2 1 2 2 $\overset{\frown}{2}$ - - - 1 2 2

①《中国民族民间器乐曲集成》全国编辑委员会，《中国民族民间器乐曲集成·广西卷》编辑委员会. 中国民族民间器乐曲集成·广西卷（上）[M]. 北京：中国ISBN中心，2007：584.
②《中国民族民间器乐曲集成》全国编辑委员会，《中国民族民间器乐曲集成·广西卷》编辑委员会. 中国民族民间器乐曲集成·广西卷（上）[M]. 北京：中国ISBN中心，2007：584.

[乐谱:《引轮》前段，中板♩=80 齐奏]

相对于《中国民族民间器乐曲集成·广西卷》中收录的侗族芦笙曲而言，《中国民族民间器乐曲集成·湖南卷》中收录的通道县境内流传的侗族芦笙曲《引轮》《同梗》《同拜》《同打》等，则较为复杂。通道县境内流传的侗族芦笙曲为两个声部，上方声部为和声，下方声部为旋律，旋律发展呈波浪式延展，全曲采用1—2级进与反复的发展手法。

谱例：《引轮》[①]

引　轮

通道县
欧　敏　演奏
郑流星　记谱

[乐谱:《引轮》1=C 快板♩=160 号角般地 较自由，分"和音"与"旋律"两声部]

[①] 《中国民族民间器乐曲集成》全国编辑委员会，《中国民族民间器乐曲集成·湖南卷》编辑委员会. 中国民族民间器乐曲集成·湖南卷（下）[M]. 北京：中国 ISBN 中心，1996：1 144.

与上述两地的侗族芦笙曲不同,《中国民族民间器乐曲集成·贵州卷》收录的侗族芦笙曲数量较多。贵州的侗族芦笙曲节奏复杂多样。值得一提的是,贵州省黎平县、从江县的侗族芦笙曲,有的是高音芦笙、次中芦笙等不同型号的芦笙合奏曲。如黎平县的《高船场曲》、从江县的《往洞合奏曲》等,便是贵州侗族多声部芦笙曲的代表。

谱例:《高船场曲》①

高船场曲

黎平县
高船芦笙队 演奏
王承祖 吴定国 采录
王承祖 钟 放 记谱

1 = F
(六管芦笙音列 6 1 2 3 5 6)
中板 ♩=90 自由地

① 《中国民族民间器乐曲集成》全国编辑委员会,《中国民族民间器乐曲集成·贵州卷》编辑委员会. 中国民族民间器乐曲集成·贵州卷(上)[M]. 北京: 中国 ISBN 中心, 1992: 779 – 781.

第四章
侗族器乐的音乐形态

文化人类学视域下的侗族器乐研究

第四章
侗族器乐的音乐形态

谱例：《往洞合奏曲》①

往洞合奏曲

从江县
往洞芦笙队　演奏
王承祖　吴定国　采录
王承祖　钟　放　记谱

1 = C　　中板 ♩=90

① 《中国民族民间器乐曲集成》全国编辑委员会，《中国民族民间器乐曲集成·贵州卷》编辑委员会. 中国民族民间器乐曲集成·贵州卷（上）[M]. 北京：中国 ISBN 中心，1992：788 - 790.

第四章
侗族器乐的音乐形态

三、调式调性

作为在侗族人民生产生活中具有重要地位与作用的吹奏乐器，侗族芦笙音乐以其多样的音乐形态散发着自身独特的音乐魅力。《中国民族民间器乐曲集成·湖南卷》中的侗族芦笙曲以和声形式呈现，多见五声 C 宫调式；《中国民族民间器乐曲集成·贵州卷》中的侗族芦笙曲以不同型号芦笙合奏的情形呈现，其调式丰富多彩，多见五声 C 宫调式、五声 C 徵调式，也有五声 D 商调式、五声 D 徵调式、五声 G 徵调式、五声 A 羽调式和五声 E 角调式等；《中国民族民间器乐曲集成·广西卷》中的侗族芦笙曲以单声部的形式得以展现，乐曲的篇幅较为短小，多为五声 D 羽调式。为了更明晰地把握侗族芦笙曲的调式调性特征，笔者在整理分析各地侗族芦笙谱后，列表如表 3-3。

表 3-3　各地侗族芦笙曲的调式调性特征

曲谱名称	调式调性	调式音阶	曲谱出处	流传地域
《踩堂曲》	民族五声 D 羽调式	F、G、D	《中国民族民间器乐曲集成·广西卷（上）》	广西省 （三江县）
《比赛曲（一）》	民族五声 D 羽调式	F、G、D		
《比赛曲（二）》	民族五声 D 羽调式	F、G、D		
《新化场曲（一）》	民族五声 D 商调式	C、D、A	《中国民族民间器乐曲集成·贵州卷（上）》	贵州省 （黎平县）
《新化场曲（二）》	民族五声 C 徵调式	A、C、D		
《集会曲》	民族五声 G 徵调式	C、D、E、G、A		
《对赛曲（一）》	民族五声 C 宫调式	C、D、A		
《对赛曲（二）》	民族五声 C 宫调式	C、D、A		
《高船场曲》	民族五声 C 徵调式	F、G、A、C、D		
《古邦场曲（一）》	民族五声 A 羽调式	D、E、G、A		
《古邦场曲（二）》	民族五声 C 徵调式	F、C、D		
《古邦场曲（三）》	民族五声 C 徵调式	F、A、C、D		
《古邦场曲（四）》	民族五声 G 徵调式	C、D、E、G、A		
《古邦场曲（五）》	民族五声 C 徵调式	F、A、C、D		
《古邦场曲（六）》	民族五声 C 徵调式	A、C、D		
《古邦场曲（七）》	民族五声 G 徵调式	C、D、E、G、A		
《古邦场曲（八）》	民族五声 C 徵调式	A、C、D		

续表

曲谱名称	调式调性	调式音阶	曲谱出处	流传地域
《往洞合奏曲》	民族五声 E角调式	C、D、E、G、A	《中国民族民间器乐曲集成·贵州卷（上）》	贵州省 （从江县）
《你喜谷答》	民族五声 D徵调式	G、A、D、E		贵州省 （镇远县）
《引轮》	民族五声 C宫调式	C、D、A	《中国民族民间器乐曲集成·湖南卷（上）》	湖南省 （通道县）
《同梗》	民族五声 C宫调式	C、D、A		
《同拜》	民族五声 C宫调式	C、D、A		
《同打》	民族五声 C宫调式	C、D、A		

四、音乐结构

通过对相关谱例的分析发现，侗族芦笙曲的结构基本采用变化再现的三段体结构。例如《中国民族民间器乐曲集成·广西卷》中的《比赛曲（一）》的曲式结构如表3-4。

表3-4 《比赛曲（一）》曲式结构

乐段划分	第一乐段 （1—7小节）	第二乐段 （8—12小节）	第三乐段 （13—16小节）
乐句划分	乐句一 （1—7小节）	乐句二 （8—12小节）	乐句三 （13—16小节）
小节数	7	5	4

由表3-4可知，这首三江县的侗族芦笙曲采用了变化再现的三段体结构形式，其中，1—7小节为第一乐段，由一个乐句构成；8—12小节为第二乐段，这一乐段出现了由两个八分音符构成的新的音乐材料；13—16小节是第三乐段，这个乐段是第一乐段的变化再现。

《中国民族民间器乐曲集成·湖南卷》所收录的第一首侗族芦笙曲

《引轮》的曲式结构如表 3-5。

表 3-5　《引轮》曲式结构

乐段划分	第一乐段 （1—7 小节）	第二乐段 （8—11 小节）	第三乐段 （12—21 小节）
乐句划分	乐句一 （1—7 小节）	乐句二 （8—11 小节）	乐句三 （12—21 小节）
小节数	7	4	10

如表 3-5 所示，这首侗族芦笙曲也采用了变化再现的三段体结构，其中，1—7 小节为第一乐段，由一个乐句构成；8—11 小节为第二乐段，是第一乐段的变化发展；12—21 小节是第三乐段，为第一乐段的变化再现。

《中国民族民间器乐曲集成·贵州卷》所收录的第十二首侗族芦笙曲谱《古邦场曲（六）》的曲式结构如表 3-6。

表 3-6　《古邦场曲（六）》曲式结构

乐段划分	第一乐段 （1—8 小节）	第二乐段 （9—15 小节）	第三乐段 （16—20 小节）
乐句划分	乐句一 （1—8 小节）	乐句二 （9—15 小节）	乐句三 （16—20 小节）
小节数	8	7	5

这首侗族芦笙曲也采用了变化再现的三段体结构，其中，1—8 小节为第一乐段；9—15 小节为第二乐段，由第一乐段变化发展而来，其中的切分节奏为新的音乐材料；16—20 小节为第三乐段，是第一乐段的变化再现。

第二节　侗族琵琶音乐

侗族琵琶多用于伴奏侗歌，也可用于独奏或配合乐队演奏。作为伴

奏的侗族琵琶，其音乐与侗歌一致。通过搜集整理发现，侗族琵琶也有一些独奏曲，这些独奏曲目反映出侗族琵琶音乐的特征。

一、节奏节拍

从节奏节拍的角度说，广西的侗族琵琶曲多用2/4与3/4两种节拍交替，常见四分音符、八分音符以及前八后十六节奏型组合，如《中国民族民间器乐曲集成·广西卷》中的《侗族琵琶独奏曲（一）》《侗族琵琶独奏曲（二）》等。而《侗族琵琶独奏曲（三）》的节奏节拍形态较为丰富，运用的节拍类型有四种，分别是2/4拍、3/4拍、3/8拍及5/8拍。此外，该曲的节奏型也较为多样。除了上述提及的节奏型外，这首乐曲还运用四十六节奏型单独为一拍来填充乐曲。为了更加清晰地展现这几首侗族琵琶独奏曲的节奏节拍类型，笔者将其列表如表3-7。

表3-7 三首侗族琵琶独奏曲的节奏节拍类型

曲谱来源地区	曲谱名称	节拍类型	节奏型态	曲谱出处
广西省（三江县）	《侗族琵琶独奏曲（一）》	2/4拍、3/4拍	四分音符、八分音符、前八后十六	《中国民族民间器乐曲集成·广西卷（上）》
	《侗族琵琶独奏曲（二）》	2/4拍、3/4拍	四分音符、八分音符、八分附点、前八后十六	
	《侗族琵琶独奏曲（三）》	3/4拍、2/4拍、3/8拍、5/8拍	四分音符、八分音符、八分附点、十六分音符、前八后十六	

二、旋律旋法

从旋律发展手法的层面讲，侗族琵琶独奏曲音域不宽，旋律发展手法以级进和跳进为主，多为主题动机的重复，乐曲情绪活泼、欢快。如《中国民族民间器乐曲集成·广西卷》中收录的三首侗族琵琶独奏曲，它们的旋律发展手法就较为相似。其中《侗族琵琶独奏曲（曲一）》的

节奏型单一，旋律走向呈波浪型态势。整首乐曲的音域不宽，主要集中在$^{\#}f^{1}—^{\#}c^{2}$之间，旋律多为主题动机的重复，具有一定的规律性和程式化特征。

谱例：《侗族琵琶独奏曲（曲一）》[1]

侗族琵琶独奏曲（曲一）

三江县
罗锦明　演奏
何　洪　采录
杨秀昭　卢克刚　记谱

1 = A （侗族小琵琶定弦 5 6 6 $\dot{3}$ = $e^1 {}^{\#}f^1 {}^{\#}f^1 {}^{\#}c^2$）

中板 ♩=90

[简谱乐谱]

[1] 《中国民族民间器乐曲集成》全国编辑委员会，《中国民族民间器乐曲集成·广西卷》编辑委员会. 中国民族民间器乐曲集成·广西卷（上）[M]. 北京：中国ISBN中心，2007：261.

```
‖: 6̇ 2̇ 1̇ | 1̇ 1̇ 2̇ 3̇ 3̇ 1̇ | 2̇ 3̇ 3̇ 3̇ 2̇ | 6̇ 6̇ 1̇ 6̇ 2̇ |
   0 5 6 | 6 6    6 6   | 5 0   6 5 | 5 0   0 5 |

   1̇ 2̇ 1̇ 2̇ | 3̇ 0 | 3̇ 3̇ 1̇ 2̇ 3̇ 3̇ | 3̇ 2̇ 1̇ 1̇ 2̇ | 1̇ 1̇ 2̇ 3̇ |
   6 5 6    | 6 0 | 6 6    5 0     | 6 0 6 0   | 6 0   6  |

   2̇ 3̇ 3̇ 3̇ | 3̇ 2̇ 1̇ 3̇ 1̇ | 3̇ 2̇ 3̇ 3̇ 1̇ | 3̇ 2̇ 1̇ |
   6 6 5 0  | 6 5    6 6   | 6 5 6 6    | 6   5   |

   1̇ 1̇ 2̇ 3̇ 2̇ 1̇ | 3/4 2̇ 3̇ 3̇ 3̇ 2̇ 6 3̇ | 2/4 3̇ 2̇ 3̇ 1̇ |
   6 6    6 6      | 3/4 5 0    6 0 0 5   | 2/4 6 0   6  |

   1̇ 1̇ 2̇ 3̇ | 1̇ 3̇ 2̇ 3̇ 3̇ | 3̇ 2̇ 6 1̇ | 3̇ 2̇ 1̇ | 1̇ 1̇ 2̇ 3̇ 3̇ 2̇ |
   6 0   6  | 0 6 0       | 6 0 0 6  | 6 5 6  | 6 6    6 6     |

   2̇ 3̇ 3̇ 3̇ 2̇ | 3̇ 3̇ 1̇ 3̇ 2̇ | 3/4 1̇ 1̇ 1̇ 1̇ 2̇ 3̇ |
   5 0   6 5   | 6 6    6 5   | 3/4 6 0   6 6 6   |

   2/4 1̇ 3̇ 2̇ 3̇ 3̇ | 6 2̇ 1̇ | 1̇ 1̇ 2̇ 3̇ | 1̇ 3̇ 2̇ 3̇ 3̇ |
   2/4 6 6 5 0    | 5 0 6  | 6 6    6  | 6 6 5 0     |

   3̇ 2̇ 1̇ | 1̇ 1̇ 2̇ 3̇ 1̇ | 2̇ 3̇ 3̇ 3̇ 2̇ | 1̇ 3̇ 3̇ 2̇ | 1̇ 0 :‖
   6 5 6  | 6 6    6 6   | 5 0   6 0   | 6 6 6 5   | 6 0      
```

说明：此曲用于娱乐聚会。

《侗族琵琶独奏曲（曲二）》的旋律发展手法也较为单一。旋律采用级进上行、级进下行、四度跳进、五度跳进的发展手法，旋律婉转欢

快，音域不宽，集中在 e—#f¹ 之间。

谱例：《侗族琵琶独奏曲（曲二）》①

侗族琵琶独奏曲（曲二）

三江县
罗锦明 演奏
何 洪 采录
杨秀昭 卢克刚 记谱

1 = A （侗族中琵琶定弦 ↑5 6 6 3 = ↑e #f #f #c¹）

小快板 ♩=120

① 《中国民族民间乐曲集成》全国编辑委员会，《中国民族民间器乐曲集成·广西卷》编辑委员会. 中国民族民间器乐曲集成·广西卷（上）[M]. 北京：中国 ISBN 中心，2007：262-263.

$$\begin{Bmatrix} 6 & 6 & 1 & \uparrow5 & 6 & 1 & | & 6 & 6 & 6 & | & 3 & 6 & | & 3 & 3 & 3 & 2 & | & 3 & 3 & 3 & 2 & | \\ 0 & & 0 & & & & | & 0 & 0 & & | & 6 & 0 & | & 6 & 0 & & & | & 0 & 6 & 0 & & | \end{Bmatrix}$$

$$\begin{Bmatrix} 3 & 3 & \uparrow5 & 5 & 6 & | & 3 & \uparrow5 & 3 & 3 & 2 & | & 1 & 1 & 2 & & 3 & 3 & | & \uparrow5 & 5 & 3 & 5 & | \\ 6 & 0 & & 0 & & | & 0 & & 6 & 0 & & | & \uparrow5 & 0 & & & 6 & 0 & | & 0 & & 0 & & | \end{Bmatrix}$$

$$\begin{Bmatrix} 3 & 3 & 2 & 3 & | & \tfrac{3}{4} & 6 & 6 & 6 & 6 & | & \tfrac{2}{4} & 6 & 1 & 2 & 3 & | & 6 & 3 & 3 & 2 & | \\ \uparrow5 & 0 & 5 & 0 & | & \tfrac{3}{4} & 0 & 0 & & 0 & | & \tfrac{2}{4} & 0 & \uparrow5 & 0 & & | & 0 & 6 & 0 & & | \end{Bmatrix}$$

$$\begin{Bmatrix} 1 & 3 & 2 & 6 & | & 6 & 6 & 6 & | & 6 & 6 & | & 3 & 6 & | & 3 & 3 & 3 & 2 & | & 3 & \uparrow5 & 5 & 6 & | \\ 0 & & 0 & & | & 0 & & 0 & | & \uparrow5 & 0 & | & 6 & 0 & | & 6 & 0 & & & | & 6 & 0 & & & | \end{Bmatrix}$$

$$\begin{Bmatrix} 3 & \uparrow5 & 3 & | & 2 & 0 & 3 & | & \tfrac{3}{4} & \uparrow5 & 5 & 6 & 6 & 0 & 6 & 5 & | & \tfrac{2}{4} & 3 & 3 & \uparrow5 & 5 & | \\ 6 & 0 & & | & \uparrow5 & 0 & & | & \tfrac{3}{4} & \uparrow5 & 0 & 0 & & 0 & & & | & \tfrac{2}{4} & 0 & & 0 & & | \end{Bmatrix}$$

$$\begin{Bmatrix} 2 & 3 & \uparrow5 & 5 & 6 & | & 3 & \uparrow5 & 3 & 3 & 2 & | & 1 & 1 & 2 & 3 & 3 & | & 6 & 6 & 3 & 3 & | \\ \uparrow5 & 0 & 5 & 0 & & | & 6 & 0 & 6 & 0 & & | & \uparrow5 & 0 & & 6 & 0 & | & 0 & & 6 & 0 & | \end{Bmatrix}$$

$$\begin{Bmatrix} 2 & 3 & 6 & | & \tfrac{3}{4} & 6 & 6 & 6 & 6 & | & 3 & 6 & | & 3 & 6 & | & 3 & 3 & 3 & 2 & | & 3 & \uparrow5 & 5 & 6 & | \\ 0 & \uparrow5 & 0 & | & \tfrac{3}{4} & 0 & 0 & & 0 & 0 & | & 6 & 0 & | & 6 & 0 & | & 6 & 6 & 0 & & | & \uparrow5 & 0 & & & | \end{Bmatrix}$$

$$\begin{Bmatrix} 3 & \uparrow5 & 5 & 3 & | & 2 & 0 & 3 & | & \tfrac{3}{4} & \uparrow5 & 5 & 6 & 6 & 0 & 6 & 5 & | & \tfrac{2}{4} & 3 & 3 & \uparrow5 & 5 & | \\ 6 & 0 & & & | & \uparrow5 & 0 & & | & \tfrac{3}{4} & 0 & & 0 & & 0 & & & | & \tfrac{2}{4} & 0 & & 0 & & | \end{Bmatrix}$$

$$\begin{Bmatrix} 2 & \uparrow5 & 5 & 5 & 6 & | & 3 & \uparrow5 & 3 & 3 & | & 2 & 3 & 6 & | & 6 & 6 & 1 & | & 2 & 3 & 6 & | \\ \uparrow5 & 0 & 0 & & & | & 6 & 0 & 0 & & | & \uparrow5 & 0 & 0 & | & 0 & & 0 & | & \uparrow5 & 0 & 0 & | \end{Bmatrix}$$

第四章
侗族器乐的音乐形态

说明：此曲用于娱乐聚会。

《侗族琵琶独奏曲（曲三）》同前两首侗族琵琶独奏曲一样，具有旋律婉转欢快、音域不宽的特点。

谱例：《侗族琵琶独奏曲（曲三）》①

侗族琵琶独奏曲（曲三）

三江县
吴仲儒 演奏
何 洪 采录
杨秀昭 卢克刚 记谱

1 = B（侗族大琵琶定弦 5 6 6 3 = #f #g #g #d¹）

小快板 ♩=115

① 《中国民族民间器乐曲集成》全国编辑委员会，《中国民族民间器乐曲集成·广西卷》编辑委员会. 中国民族民间器乐曲集成·广西卷（上）[M]. 北京：中国ISBN中心，2007：264.

$$\begin{Vmatrix} 1\ 1\ 2\ \ 3\ 5\ 2 & |\ 1\ 1\ 2\ \ 3\ 5\ \ 5\ 3 & |\ \frac{2}{4}\ 2\ 2\ 1\ \ 6\ 6 & |\ 6\ 6\ 5\ \ 6\ 5\ | \\ \underset{\cdot}{5}\ 0\ \ 0\ \ \underset{\cdot}{5} & |\ \underset{\cdot}{5}\ 0\ \ 0\ \ 0 & |\ \frac{2}{4}\ \underset{\cdot}{5}\ 0\ \ 0 & |\ 0\ \ 0\ | \end{Vmatrix}$$

$$\begin{Vmatrix} \frac{3}{4}\ \underset{\cdot}{6}\ \underset{\cdot}{6}\ 1\ \ 2\ 3\ \ 1\ 3 & |\ \frac{2}{4}\ 2\ \ 2\ 1\ \ 6\ \underset{\cdot}{5} & |\ 1\ \overset{\sim}{1}\ \ 6\ 1\ | \\ \frac{3}{4}\ \underset{\cdot}{0}\ \ \ \ 0\ \underset{\cdot}{5}\ 0 & |\ \frac{2}{4}\ \underset{\cdot}{5}\ 0\ \ 0 & |\ \underset{\cdot}{5}\ 0\ \ 0\ | \end{Vmatrix}$$

$$\begin{Vmatrix} 2\ 3\ \ 6\ \underset{\cdot}{5} & |\ 5\ 2\ \ 3\ 5 & |\ 2\ 3\ \ 6\ 1 & |\ 6\ 1\ \ 1 & |\ 5\ 1\ \ 6\ 5\ | \\ \underset{\cdot}{5}\ 0\ \ 0 & |\ 0\ \underset{\cdot}{5}\ 0 & |\ \underset{\cdot}{5}\ 0\ \ 0\ \underset{\cdot}{5} & |\ 0\ \ 0 & |\ 0\ \ 0\ | \end{Vmatrix}$$

$$\begin{Vmatrix} 5\ 2\ \ 3\ 5 & |\ 2\ 3\ 5 & |\ 6\ 6\ 5\ \ 3\ 1 & |\ 2\ \ 3\ 5 & |\ 6\ 6\ 5\ \ 3\ 1\ | \\ 0\ \underset{\cdot}{5}\ 0 & |\ \underset{\cdot}{5}\ 0 & |\ 0\ \ \ 0 & |\ \underset{\cdot}{5}\ 0 & |\ 0\ \ \ 0\ | \end{Vmatrix}$$

$$\begin{Vmatrix} 2\ 2\ \ 3\ 5 & |\ \frac{3}{8}\ 6\ 5\ 3 & |\ \frac{2}{4}\ 2\ 3\ \ 6\ 1 & |\ 6\ 1\ \ 1\ 3 & |\ 2\ 2\ 1\ \ 6\ \underset{\cdot}{5}\ | \\ \underset{\cdot}{5}\ \ \ 0 & |\ \frac{3}{8}\ 0 & |\ \frac{2}{4}\ \underset{\cdot}{5}\ 0\ \ 0 & |\ 0\ \ 0 & |\ \underset{\cdot}{5}\ 0\ \ 0\ | \end{Vmatrix}$$

$$\begin{Vmatrix} 1\ \overset{\sim}{1}\ \ 6\ 1 & |\ 2\ 3\ \ 6\ \underset{\cdot}{5} & |\ 3\ 2\ \ 1 & |\ \frac{3}{4}\ 1\ 1\ 2\ \ 3\ 5\ \ 2\ 3\ | \\ \underset{\cdot}{5}\ 0\ \ 0 & |\ \underset{\cdot}{5}\ 0\ \ 0 & |\ \underset{\cdot}{5}\ \underset{\cdot}{5}\ \ \underset{\cdot}{5} & |\ \frac{3}{4}\ \underset{\cdot}{5}\ 0\ \ \ 0\ \ \ \underset{\cdot}{5}\ 0\ | \end{Vmatrix}$$

$$\begin{Vmatrix} \frac{2}{4}\ 2\ 2\ 1\ \ 2\ 2\ 1 & |\ \frac{3}{4}\ 6\ 6\ 5\ \ 6\ 6\ 5\ \ 6\ 6\ 5\ | \\ \frac{2}{4}\ \underset{\cdot}{5}\ 0\ \ \ \ \underset{\cdot}{5}\ 0 & |\ \frac{3}{4}\ 0\ \ \ \ 0\ \ \ \ 0\ | \end{Vmatrix}$$

$$\begin{Vmatrix} \frac{2}{4}\ 6\ 5\ \ 6\ 5 & |\ 6\ 6\ 1\ \ 2\ 3 & |\ \frac{3}{4}\ 2\ 1\ \ 6\ 6\ 5\ \ 5\ 6\ | \\ \frac{2}{4}\ 0\ \ \ 0 & |\ 0\ \ \ \underset{\cdot}{5}\ 0 & |\ \frac{3}{4}\ \underset{\cdot}{5}\ 0\ \ 0\ \ \ \ 0\ | \end{Vmatrix}$$

$$\begin{Vmatrix} \frac{2}{4}\ 1\ 1\ 2\ \ 3\ 2 & |\ \frac{3}{8}\ 3\ 5\ 1 & |\ \frac{2}{4}\ 5\ 5\ 6\ \ 5\ 5 & |\ 5\ 5\ 5\ 5\ | \\ \frac{2}{4}\ \underset{\cdot}{5}\ 0\ \ \ 0 & |\ \frac{3}{8}\ 0\ 0\ \underset{\cdot}{5} & |\ \frac{2}{4}\ 0\ \ \ 0 & |\ 0\ \ \ 0\ | \end{Vmatrix}$$

说明：此曲用于娱乐聚会。

三、调式调性

从调式调性的视角论，收录于《中国民族民间器乐曲集成·广西卷》中的侗族琵琶独奏曲，皆采用民族五声调式，并多用转调。为了更清晰地表明侗族琵琶独奏曲的调式调性特征，在分析三江县侗族琵琶独奏曲后，将其调性调式总结如表3-8。

表 3-8　三首侗族琵琶独奏曲的调式调性

曲谱来源地区	曲谱名称	调式调性	音阶名称	曲谱出处
广西省（三江县）	《侗族琵琶独奏曲（一）》	民族五声 A 宫调式	A、B、#C、E、#F	《中国民族民间器乐曲集成·广西卷（上）》
	《侗族琵琶独奏曲（二）》	民族五声#C 角调式	A、B、#C、E、#F	
	《侗族琵琶独奏曲（三）》	民族五声 B 宫调式	B、#C、#D、#F、#G	

四、音乐结构

从音乐曲体结构的视域看，侗族琵琶独奏曲普遍采用三段体结构形式，如《中国民族民间器乐曲集成·广西卷》中的《侗族琵琶独奏曲（一）》为三段体结构（表3-9）：

表3-9　《侗族琵琶独奏曲（一）》曲式结构

段落划分	呈示段（乐段一）（1—13 小节）		展开段（乐段二）（14—21 小节）	再现段（乐段三）（22—53 小节）		
乐句划分	乐句一（1—5 小节）	乐句二（6—13 小节）	乐句一（14—21 小节）	乐句一（22—33 小节）	乐句二（34—46 小节）	乐句三（47—53 小节）
小节数	5	8	8	12	13	7

其中，第一乐段为 1—13 小节，又可分为两个乐句。该乐段的第二乐句采用了变化重复的发展手法，由呈示段第一乐句变化发展而来。第二乐段为 14—21 小节，是该曲的展开乐段，由一个乐句构成。其主题动机由第一乐段主题动机变化发展而来，独立成段。第三乐段为再现乐段，即 22—53 小节。这个乐段共由三个乐句组成，实为第一乐段的变化再现形式。全曲采用民族五声 A 宫调式，最后结束于宫音，给人以完满的终止感。

又如《侗族琵琶独奏曲（二）》，该曲也是三段体结构形式，其曲式结构如表 3-10：

表 3-10 《侗族琵琶独奏曲（二）》曲式结构

段落划分	呈示段（乐段一）(1—27 小节)		展开段（乐段二）(28—41 小节)	再现段（乐段三）(42—71 小节)	
乐句划分	乐句一(1—15 小节)	乐句二(16—27 小节)	乐句一(28—41 小节)	乐句一(42—54 小节)	乐句二(55—71 小节)
小节数	15	12	14	13	17

全曲的第一乐段为该曲的呈示乐段，共有 27 个小节。该段又可划分为两个乐句，其中乐曲的主题动机源自第一乐句。28—41 小节为这首乐曲的展开乐段，与呈示乐段有所区别，这个乐段加入了新的音乐材料，如 55 35、13 26 等。乐曲的 42—71 小节为全曲的再现乐段，这 30 小节又可分为两个乐句，是根据呈现段的乐句变化发展而来。整首乐曲采用了民族五声 #C 角调式，乐曲最后在角音上结束。

《侗族琵琶独奏曲（三）》与上述两首乐曲相同，也采用了三段体的结构形式，该曲的结构划分较为明显清晰，如表 3-11。

表 3-11 《侗族琵琶独奏曲（三）》曲式结构

段落划分	呈示段（乐段一）(1—23 小节)		展开段（乐段二）(24—45 小节)		再现段（乐段三）(46—61 小节)	
乐句划分	乐句一(1—11 小节)	乐句二(12—23 小节)	乐句一(24—37 小节)	乐句二(38—45 小节)	乐句一(46—55 小节)	乐句二(56—61 小节)
小节数	11	12	14	8	10	6

如上表所示，1—23 小节为该曲的呈示乐段，可分为两个乐句。全曲的主题动机就展现在该段的第一乐句中。24—45 小节为该曲的展开乐段，共分为两个乐句。该段是该曲呈示乐段的变化发展。46—61 小节为此曲的再现乐段，共由两个乐句组成，是该曲呈示乐段的变化再现。这首侗族琵琶独奏曲采用了民族五声 B 宫调式，全曲最后收束在宫音上，给听众一种完满终止感。

第三节　侗族牛腿琴音乐

牛腿琴主要用于为侗族民歌、侗戏伴奏，有坐姿和站姿两种演奏姿势。坐姿常用于演奏体型较大的牛腿琴，站姿用于演奏小牛腿琴。演奏时，琴面朝上，左手托持琴颈，用食指、中指和无名指按弦，右手执弓在弦上拉奏。

一、节奏节拍

经过搜集整理相关果吉独奏曲资料发现，果吉独奏曲节拍自由，节奏灵活多变，旋律多级进，曲调流畅，多用五声民族调式，抒情性强。如《中国民族民间器乐曲集成·广西卷》中的《牛腿琴独奏曲（一）》和《牛腿琴独奏曲（二）》，它们都是自由拍子，综合运用四分音符、八分音符、十六分音符、八分附点音符、切分节奏、三连音及前八后十六等节奏型，乐曲表现力丰富。为了更好地呈现这两首侗族牛腿琴独奏曲的节奏节拍类型，笔者编制了如表3-12。

表3-12　两首侗族牛腿琴独奏曲的节奏节拍类型

曲谱来源地区	曲谱名称	节拍类型	节奏型态	曲谱出处
广西省（三江县）	《牛腿琴独奏曲（一）》	自由拍子	四分音符、八分音符、十六分音符、前十六后八节奏型、八分附点音符、切分节奏、三连音节奏型	《中国民族民间器乐曲集成·广西卷（上）》
	《牛腿琴独奏曲（二）》	自由拍子	四分音符、八分音符、十六分音符、三连音节奏型、四分附点音符、八分附点音符	

二、旋律旋法

通过分析谱例，笔者发现侗族牛腿琴音乐在旋律发展方面具有一定的特点。如《中国民族民间器乐曲集成·广西卷》收录的《牛腿琴独奏曲一》，它的节奏自由，低音声部的旋律发展较为稳定，没有较大的起伏变化。而高音声部的旋律就运用了跳进、级进的发展手法，整首乐曲的旋律带有婉转的色彩，与欢快娱乐的音乐主题对称呼应。

谱例：《牛腿琴独奏曲一》①

牛腿琴独奏曲一

三江县
罗盛金 演奏
何 洪 采录
杨秀昭 记谱

① 《中国民族民间器乐曲集成》全国编辑委员会，《中国民族民间器乐曲集成·广西卷》编辑委员会. 中国民族民间器乐曲集成·广西卷（上）[M]. 北京：中国 ISBN 中心，2007：288 - 298.

第四章
侗族器乐的音乐形态

说明：此曲用于闲暇娱乐。

《牛腿琴独奏曲（二）》的节奏也较为自由，具有上下整齐对应的高低声部。低音声部的旋律起伏变化不大，较为稳定。高音声部的旋律采用三度跳进、四度跳进、级进上行、级进下行的发展手法，旋律外形呈波浪型延伸，展现出欢快活泼的情绪气氛。

谱例：《牛腿琴独奏曲二》①

牛腿琴独奏曲二

三江县
罗盛金 演奏
何 洪 采录
卢克刚 杨秀昭 记谱

① 《中国民族民间器乐曲集成》全国编辑委员会，《中国民族民间器乐曲集成·广西卷》编辑委员会. 中国民族民间器乐曲集成·广西卷（上）[M]. 北京：中国ISBN中心，2007：290.

文化人类学视域下的侗族器乐研究　128

说明：此曲用于闲暇娱乐活动。

三、调式调性

通过对《中国民族民间器乐曲集成·广西卷》中侗族牛腿琴独奏曲的分析，将其调性调式总结如表3-13。

表 3-13　两首侗族牛腿琴独奏曲的调式调性

曲谱来源地区	曲谱名称	调式调性	音阶名称	曲谱出处
广西省（三江县）	《牛腿琴独奏曲（一）》	民族七声C宫清乐调式	C、D、E、F、G、A、B	《中国民族民间器乐曲集成·广西卷（上）》
	《牛腿琴独奏曲（二）》	民族五声A角调式	F、G、A、C、D	

第四节　侗笛音乐

侗笛吹奏者有时会自由、灵活地将主题的结构做局部的变化处理，使乐曲中不同的乐段在结构、音调、节奏、音区、音域等方面形成对比，从而形成不同的情感表达，塑造立体多样的音乐形象。

一、节奏节拍

侗笛音乐多用于民间祭祀活动和道教仪典，节奏自由多变，且在速度变化与情感表现方面常有较大起伏，深受侗族音乐自由风格的影响。在侗笛音乐中，即使是引子部分也可能包含二分音符、八分音符、十六分音符等多种组合，意在增强节奏感，从而构成较为自由多变的节奏型，在各乐段主题与情绪转换过程中尽可能自然和谐。侗笛的伴奏，其节奏节拍通常呈现出极为自由的特点，且富有歌唱性，从一定程度上来说类似于散板。依据侗笛演奏者在吹奏过程中常会即兴加花的演奏习惯，曲目中一些细节之处的节奏节拍更是复杂多元，具有极强的可塑性。

二、旋律旋法

在侗笛音乐作品中，广泛使用了变奏的旋律发展手法。侗笛音乐的

产生与演奏活动很大程度上是与民间民俗紧密结合的，多用于民间祭祀活动、道教仪典活动、红白喜事等演出场合。侗笛最典型的旋律发展手法是反复手法，它是旋律发展中最常见、最基本也是最原始的手法之一。为凝聚乐曲的整体艺术风格，使旋律在发展中获得贯穿统一的音乐效果，以及加强听众对特定旋律的感知和印象，通常会将一些特殊音型和典型音调进行多次反复，并将一定的主题段落轮番进行演奏。一些技艺精湛的笛箫吹奏者在长期反复演奏过程中，往往倾向于加入即兴发挥的部分，以丰富演奏技巧，创造出各种各样的音乐色彩的变化。另外，吹奏者有时会自由、灵活地将主题结构做局部的变化处理，使乐曲中不同的乐段在结构、音调、节奏、音区、音域等各个方面形成对比，从而形成不同的情感表达，塑造更为立体多样的音乐形象。

三、调式调性

民间传承的侗笛由于规格的不同，音调也有所差异。比较常见的有 F 调（音域 c^1—f^2）、bE 调（音域 bb—$^be^2$）、D 调（音域 a—d^2）三类。侗笛音乐多属民歌，调式主要采用 la 为主音的五声调式，或少量以 do 为主音的五声调式。尤其值得注意的是，侗笛在"五度相生的五声音阶的基础上，于两个小三度间各加入一个中立音"，即筒音为 5 的情形下，一孔发音 6 与三孔发音 1 之间有二孔发音 b7；五孔发音 3 与超吹筒音 5 之间有六孔发音 $^\#4$，也就是说侗笛采用的是混合律制。

如今侗笛经过改良，比以往有了不一样的特点，如在保留传统音色和手法的基础上，将管身加长，添加音孔和音键，再把音域扩充，这样一来给转调和色彩变化提供了更多可能性。

四、音乐结构

侗笛演奏有多种形式，大致可分为侗笛独奏、侗笛合奏、侗笛伴唱三种，其中侗笛独奏的形式最为少见，侗笛伴唱的情况最多。侗笛独奏曲目较有代表性的是流传于三江县境内的《侗笛独奏曲一》《侗笛独奏

曲二》，收录于《中国民族民间器乐曲集成·广西卷》。

谱例：《侗笛独奏曲一》①

侗笛独奏曲一

$1=\flat A$（侗笛筒音作 $5=\flat e^1$）

三江县　　　
梁贯中　演奏
何　洪　采录
杨秀昭　记谱

中板

（乐谱略）

① 《中国民族民间器乐曲集成》全国编辑委员会，《中国民族民间器乐曲集成·广西卷》编辑委员会. 中国民族民间器乐曲集成·广西卷（上）[M]. 北京：中国 ISBN 中心，2007：167－168.

第四章
侗族器乐的音乐形态

说明：此曲用于节日喜庆。

谱例：《侗笛独奏曲二》①

侗笛独奏曲二

三江县
唐　豹　演奏
杨秀昭　采录
杨秀昭　记谱

$1 = {}^{\flat}A$（侗笛筒音作 $\dot{5} = {}^{\flat}e^2$）

中板　较自由

① 《中国民族民间器乐曲集成》全国编辑委员会，《中国民族民间器乐曲集成·广西卷》编辑委员会. 中国民族民间器乐曲集成·广西卷（上）[M]. 北京：中国ISBN中心，2007：169 - 170.

说明：此曲用于节日喜庆。

侗笛独奏较为少见，通常是作为歌、戏的伴奏乐器。在侗族南部方言区民歌中有一种名为"小歌"的民歌，侗语中称作"嘎腊"，它也是南部方言区民歌中单声部民歌的统称。"小歌"结构多样，多以上下句为基础变化重复后加上引子和结尾组成。"嘎腊"通常在青年男女们的社交活动中出现，在青年们进行"行歌坐夜"活动时，多以一人独唱侗歌或两人对唱侗歌助兴。青年们用小嗓的方式轻语低吟"小歌"，慢

唱情歌，曲调多短小却婉转缠绵。笛子歌则是其中一种重要伴奏形式。在侗语中，笛子歌被称为"嘎滴"，其表演形式为男子奏笛、女子和歌。笛子歌曲调流畅且华丽、动听且悠长。男子在吹奏时运用"循环换气法"使笛声绵延不绝，笛声为歌者演奏前奏与间奏，从而让乐曲结构更加完整，笛声伴奏的音域一般在一个八度之内。除此之外，还有一种以苇笛伴奏的侗歌，称作"嘎笛套"。

在侗笛演奏形式中，最常见也最重要的是以男吹女唱的"嘎滴"为主，汉语为笛子歌。在贵州黎平地区流传着一段"开头歌"，此曲节奏自由且富有歌唱性，与散板相似，曲中多使用颤音及打音技巧，在演唱前作为起头使用。主要作用是给演唱者以音高和节奏的提示。黎平地区流传的笛子歌曲调十分接近，演奏者先吹"开头歌"之后，演唱者唱而相和。先唱上句，演唱者吹奏过门，再接唱下句，演奏者再吹过门，如此反复，形成重复进行的上下句。

侗笛也有很多合奏曲目，多为高低分声部情况的乐曲。这些乐曲曲调柔和且旋律节奏舒缓，感觉就像情人们互诉衷肠，<u>丝丝缕缕不绝于耳</u>，婉转动听耐人寻味。一般侗笛多声部合奏的规律有三：一是侗笛的高低声部通常为三度和声配置，也有少量五度和声；二是两个声部节奏几乎完全相同；三是加花的音多分声部，不加花的音高低声部相同。演奏侗笛所表现出来的多声手法，与侗族大歌多声部采用羽调式，结构中低音声部每句落羽音，而高音声部每句落宫音，二声部构成小三度和声音程，只有全曲终止时，两个声部才在主音同度上结束的结构特点相符合，可见侗笛多声部合奏与侗族大歌关系十分密切。

以《风雨桥畔茶花香》一曲为例，此曲节奏主要采用八分音符和十六分音符，旋律的发展多用同音的反复手法，羽调式。小节不断反复加强了音乐的内在统一性，前十六后八的节奏形态随着模进的不断升高，音乐有一种往前推动的张力。颤音的运用大大加强了作品的表现力。这首作品告诉我们，侗笛不仅能演奏欢快的旋律，也能演奏抒情缓慢的旋律。全曲的音区多集中于中音区，很好地表现了侗笛中音区的音色特征。

谱例：《风雨桥畔茶花香》①

风雨桥畔茶花香

（侗笛独奏）

1 = G 2/4

中快

苏甲宗　作曲

① 苏甲宗. 油茶情 [M]. 南宁：广西人民出版社，2012：128.

(Sheet music - numbered notation)

第四章
侗族器乐的音乐形态

双管吹奏　激情稍快

$$\begin{cases} 2\cdot\underline{3}\ \underline{33}\ \underline{21}\ \underline{2}\ |\ 1\ 3\ -\ 3\ |\ 2\cdot\underline{3}\ \underline{33}\ \underline{21}\ \underline{2}\ |\ 1\ 3\ -\ -\ | \\ 5\cdot\underline{6}\ \underline{66}\ \underline{54}\ \underline{5}\ |\ 4\ 6\ -\ 6\ |\ 5\cdot\underline{6}\ \underline{66}\ \underline{54}\ \underline{5}\ |\ 4\ 6\ -\ -\ | \end{cases}$$

$$\begin{cases} 2\cdot\underline{3}\ \underline{3}\ \underline{2}\ \underline{1}\ \underline{2}\ |\ 1\ 3\ -\ -\ |\ 2\cdot\underline{3}\ \underline{3}\ \underline{2}\ \underline{1}\ \underline{2}\ |\ 1\ 1\ -\ 3\ | \\ 5\cdot\underline{6}\ \underline{6}\ \underline{5}\ \underline{4}\ \underline{5}\ |\ 4\ 6\ -\ -\ |\ 5\cdot\underline{6}\ \underline{6}\ \underline{5}\ \underline{4}\ \underline{5}\ |\ 4\ 4\ -\ 6\ | \end{cases}$$

$$\begin{cases} 2\cdot\underline{3}\ \underline{3}\ \underline{2}\ \underline{1}\ \underline{2}\ |\ 1\ -\ -\ -\ |\ 2\ 0\ 0\ \underline{3}\ \underline{2}\ \underline{1}\ \underline{0}\ | \\ 5\cdot\underline{6}\ \underline{6}\ \underline{5}\ \underline{4}\ \underline{5}\ |\ 4\ -\ -\ -\ |\ 5\ 0\ 6\ 0\ \underline{6}\ \underline{5}\ \underline{4}\ \underline{0}\ | \end{cases}$$

$$\begin{cases} \text{I.}\ 1\ 0\ 0\ \underline{2}\ \underline{2}\ \underline{1}\ \underline{3}\ \underline{0}\ :\|\ \text{II.}\ 1\ 0\ 0\ \underline{2}\ \underline{2}\ \underline{1}\ \underline{2}\ \underline{0}\ |\ \underline{2}\ \underline{3}\ \underline{3}\ \underline{2}\ \underline{1}\ \underline{2}\ \underline{2}\ \underline{1}\ | \\ 4\ 0\ 5\ 0\ \underline{5}\ \underline{4}\ \underline{6}\ \underline{0}\ :\|\ 4\ 0\ 0\ \underline{5}\ \underline{5}\ \underline{4}\ \underline{5}\ \underline{0}\ |\ \underline{5}\ \underline{6}\ \underline{6}\ \underline{5}\ \underline{4}\ \underline{5}\ \underline{5}\ \underline{4}\ | \end{cases}$$

$$\begin{cases} 1\ 3\ -\ 3\ |\ 2\cdot\underline{3}\ \underline{3}\ \underline{2}\ \underline{1}\ \underline{2}\ |\ 1\ -\ -\ -\ | \\ 4\ 6\ -\ 6\ |\ 5\cdot\underline{6}\ \underline{6}\ \underline{5}\ \underline{4}\ \underline{5}\ |\ 4\ -\ -\ -\ | \end{cases}$$

$$\begin{cases} \underline{1\ 3}\ \underline{3\ 3}\ \underline{3\ 3}\ \underline{2\ 3}\ \underline{3\ 3}\ \underline{3\ 3}\ |\ \underline{1\ 2}\ \underline{2\ 2}\ \underline{2\ 2}\ \underline{3\ 2}\ \underline{2\ 2}\ \underline{2\ 2}\ | \\ \underline{4\ 6}\ \underline{6\ 6}\ \underline{6\ 6}\ \underline{5\ 6}\ \underline{6\ 6}\ \underline{6\ 6}\ |\ \underline{4\ 5}\ \underline{5\ 5}\ \underline{5\ 5}\ \underline{6\ 5}\ \underline{5\ 5}\ \underline{5\ 5}\ | \end{cases}$$

$$\begin{cases} \underline{1\ 2}\ \underline{2\ 1}\ 2\ -\ |\ \underline{2\ 3}\ \underline{3\ 3}\ \underline{3\ 1}\ \underline{2\ 2}\ \underline{2\ 2}\ |\ \underline{1\ 2}\ \underline{2\ 1}\ 1\ -\ \underline{\tfrac{2}{3}}\ | \\ \underline{4\ 5}\ \underline{5\ 4}\ 5\ -\ |\ \underline{5\ 6}\ \underline{6\ 6}\ \underline{6\ 4}\ \underline{5\ 5}\ \underline{5\ 5}\ |\ \underline{4\ 5}\ \underline{5\ 4}\ 4\ -\ \underline{\tfrac{6}{3}}\ | \end{cases}$$

$$\begin{cases} \underline{2\ 3}\ \underline{3\ 3}\ \underline{1\ 2}\ \underline{2\ 2}\ |\ \underline{1\ 2}\ \underline{2\ 1}\ \overset{\vee}{\tfrac{12}{\text{匀}}}3\ -\ | \\ \underline{5\ 6}\ \underline{6\ 6}\ \underline{4\ 5}\ \underline{5\ 5}\ |\ \underline{4\ 5}\ \underline{5\ 4}\ \overset{\vee}{\tfrac{34}{\text{匀}}}6\ -\ | \end{cases}$$

$$\begin{cases} \underline{1\ 3\ 3\ 3}\ \underline{2\ 3\ 3\ 3}\ \%\ |\ \underline{1}\ \underline{3}\ \underline{2}\ \underline{3}\ |\ \underline{1\ 2\ 2\ 2}\ \underline{3\ 2\ 2\ 2}\ \%\ | \\ \underline{4\ 6\ 6\ 6}\ \underline{5\ 6\ 6\ 6}\ \%\ |\ \underline{4}\ \underline{6}\ \underline{5}\ \underline{6}\ |\ \underline{4\ 5\ 5\ 5}\ \underline{6\ 5\ 5\ 5}\ \%\ | \end{cases}$$

第五节　侗族唢呐音乐

唢呐作为侗族民间吹奏乐器和汉族唢呐在形态上基本一致，大小相同。民间一般是两只唢呐为一组进行演奏，同时也有音高相同的两支唢呐进行齐奏。侗族唢呐常用在农村的红白喜事中。侗族唢呐的曲牌名称和风格各不相同，曲牌数量也较多。代表作品有《接担调》《进屋调》《迎客调》《抬葬调》《送行调》《哀调》《喜调》《小开门》《喜迎门》

《送客调》《大开门》等。

一、节奏节拍

侗族唢呐常用于仪式活动中，从整体来看，其节奏通常呈现平稳的特点，在速度变化与情感起伏方面较为平缓，与仪式音乐的程式性和礼仪性特征相符。但受到侗族音乐自由节拍的影响，唢呐音乐呈现出了自由节拍与非自由节拍交替使用的特质。在乐曲中常出现自由节拍与非自由节拍的频繁交替，在每一次交替过程中，母声唢呐的羽音作为长音，具有铺垫效果。公声唢呐在母声唢呐的基础上行进，侗族艺人将这种特殊的表现方式命名为"拉嗓子"。实则该种艺术表现方式并非仅存在于侗族唢呐音乐之中，它最初被运用于侗族大歌。最初，侗族大歌分为上下两个部分，亦称为公母声部。对于演唱者而言，母声部的长音很难用一口气唱完，因此，通常由两个演唱组轮替演唱。

同理，在唢呐音乐中，母声唢呐的长音很难用一口气吹奏。因此，演奏者不断吸取经验，形成了一种特殊的演奏技巧，在呼吸上使用循环换气方法。这种方法有效地解决了唢呐音乐中母声的长音演奏问题，能够帮助演奏者在唢呐的某一个音上长时间持续吹奏。

当唢呐音乐被运用于丧葬乐班时，还会结合打击乐器。在侗族丧葬鼓吹乐中，通常有以下三种情况：其一是仅使用唢呐；其二是由唢呐与其他打击乐器组成；其三是单纯由打击乐组成。其中，唢呐与打击乐器组成的乐班最为常见。其节奏型有四分音符和八分音符等多种组合，通常没有后半拍和切分节奏，也几乎没有附点、三连音等节拍。

二、旋律旋法

侗族唢呐在实际演奏时，由母声唢呐首先吹出一个乐节，起到引子的作用，公声唢呐则随后加入母声唢呐所吹奏的曲调之中，可以在强拍上进入，也可以在弱拍上进入，由吹奏艺人自行寻找合适的时机。

侗族唢呐音乐最典型的旋律发展手法是反复，有时是音乐材料完全

的原样重复，有时是某个局部存在微小变化的重复。

三、调式调性

不同于西方音乐体系中以调式主音为结束音的情况，侗族唢呐音乐中最常见的曲调是徵调式，较为特殊的是乐曲中所存在的非主音结束现象，即乐曲的结束音通常不在主音上，而是落在主音上方五度的商音上。这在中国传统文化观念中体现了自然界万物周而复始、循环往复的规律。音乐的持续性与联缀性向来是中国传统音乐文化的关注之处。

与侗族特有的艺术形式侗族大歌相类似的是，侗族唢呐乐曲可以分为"公声"和"母声"两部分，公声是高声部，而母声是低声部。唢呐音乐中存在的两条旋律，亦可以分为"公声"和"母声"。当我们对侗族唢呐音乐的调式调性进行分析时，须尊崇"公声"和"母声"两条旋律的独立性。母声唢呐通常为羽调式，公声唢呐通常为徵调式，而当其与母声唢呐一起构成"拉嗓子"时会转换为羽调式，这一部分结束后重新回归为原本的徵调式。因此，侗族唢呐音乐呈现徵、羽调式交融的特点，唢呐曲中的调式交替具有自然衔接的特点。

四、音乐结构

侗族唢呐曲的音乐结构大多可分为引子、主体、主体反复、结束诸部分。引子部分常由母声唢呐首先奏出，在乐曲中具有铺垫性的作用。引子的长度通常仅为数小节，但其作用不容小视。它能起到示意曲目的作用，许多侗族唢呐曲并不具有特定的曲名，对于普通听众而言，很难明确地辨别出所奏曲目的具体名称，但对于深谙其道的演奏者来说，引子能帮助其迅速明确所奏的是何首曲目，并及时在合适的时机以公声唢呐进入。这对演奏者的技艺水平具有较高的要求，因为演奏过程中，公声唢呐的进入时机是没有明确规定的。

笔者在田野调查中发现，一些经验丰富的侗族唢呐吹奏者将诸多唢呐曲目以简单记谱的方式记录在册，每首曲目仅为开始时的几个

音。只有当吹奏者具备了极为高超的演奏技巧以及对作品本身高度熟悉时，才能凭借这几个音迅速判断曲目并寻找适宜的时机以公声唢呐跟进，公声唢呐可能会在小节的第一拍进入，亦可能在小节的第二拍进入。

侗族唢呐曲通常可分 A、B 两个部分。其中，B 部分通常采用反复手法，在结构上与 A 部分构成对比。但是 B 部分一般不会对 A 部分进行完全一致的原样重复，并且吹奏者在现场吹奏时会做即兴加花处理。如侗族唢呐曲《满堂红》中，B 部分即是对 A 部分的变化重复，其变化体现在前三个小节加入了即兴变奏部分，并且在该部分终止时增加了一个结束性乐句，起到了补充延伸的音乐效果，其结束音落在商音上。若根据侗族唢呐固有的音乐特色及其特殊的旋律特征进行划分，每个乐段与乐段之间还应加入"拉嗓子"的部分，从而使其音乐结构更加完善。

谱例：《满堂红》①

满 堂 红

新晃县
张家军 演奏
张开森 伍福之 采录
张开森 记谱

① 湖南省文化厅. 湖南民族民间器乐曲集成（2）[M]. 长沙：湖南文艺出版社，2010：1256.

说明：此曲用于婚事中，可以多次重复。

第五章　侗族器乐的传人与传曲

著名文艺家冯骥才曾说："历朝历代，除了一大批彪炳史册的军事家、哲学家、政治家、文学家、艺术家以外，各民族还有一大批杰出的民间文化传承人，后者掌握着祖先创造的精湛技艺和文化传统，他们是中华伟大文明的象征和重要组成部分。当代杰出的民间文化传承人是我国各民族民间文化的活宝库，他们身上承载着祖先创造的文化精华，具有天才的个性创造力。……中国民间文化遗产就存活在这些杰出传承人的记忆和技艺里。代代相传是文化乃至文明传承的最重要的渠道，传承人是民间文化代代薪火相传的关键，天才的杰出的民间文化传承人往往还把一个民族和时代的文化推向历史的高峰。"[①]"传承人所传承的不仅是智慧、技艺和审美，更重要的是一代代先人们的生命情感，它叫我们直接、真切和活生生地感知到古老而未泯的灵魂。"[②] 非物质文化遗产是人类的精神创造，其传承与发展都离不开传承人。侗族乐器的传承与发展也离不开历代传承人及其在传承历程中积累的曲目。

[①] 中国民间文艺家协会.中国民间文化杰出传承人调查、认定、命名工作手册[M].(内容资料)，2005：11.
[②] 冯骥才.非物质文化遗产保护理论与方法丛书·为文化保护立言[M].北京：文化艺术出版社，2017：192.

第一节 技艺精湛的传承人

传承人是指直接参与文化遗产传承、使文化遗产能够沿袭的个人或群体（团体）。"中华大地的民间文化就是凭仗着千千万万、无以数计的传承人的传衍。它们像无数雨丝般的线索，闪闪烁烁，延绵不断。如果其中一条线索断了，一种文化随即消失；如果它们大批地中断，就会大片地消亡。"[①] 不同区域地理环境中的侗族器乐文化，都有着不同类型的杰出人物，他们是不同地区、不同种类侗族器乐文化的活态载体，是保护和传承侗族器乐文化的中坚力量。

一、侗族芦笙传承人

芦笙是世界上较为古老的一件由簧片发声的乐器，自唐代起就开始流行于我国西南地区的侗族、苗族人生活之中。而今，芦笙已融入侗族人生活的方方面面，成为侗族文化的象征性符号之一。侗族芦笙的世代传承离不开侗族民间传承人的贡献。通过田野调查得知，侗族芦笙代表性传承人有杨枝光、石喜富、杨通先、张海、龙珍香、杨光彪、龙珍女、龙永三、杨焕姣、杨少权、吴新烈、龙明全、杨通平、石兰娥、吴凤荣、杨炳娥、杨柳吉、杨应兰、龙珍祥、石方意、杨新焕、龙章泽、杨兰英、潘建光、杨笑銮、杨昌识、石章浓等，他们或制作、或演奏，为传承侗族芦笙做出了自己的努力。此处，我们选择几位代表人物做如下介绍。

（一）杨枝光

杨枝光（1954— ），男，湖南通道县人，国家级非物质文化遗产

[①] 冯骥才. 活着的遗产 [N]. 农民日报，2007-06-09（005）.

项目——侗族芦笙传承人，著名"侗族芦笙制作工匠""芦笙手"。杨枝光（图5-1）的祖辈都是制作和演奏芦笙名艺人，芦笙音乐文化潜移默化地影响着他的生活。他8岁的时候就会吹芦笙，经常参加当地艺术活动并获得奖励，13岁开始跟随爷爷学习制作芦笙，23岁已成为当地小有名气的芦笙制作师。多年来他带领徒弟在广西、湖南、贵州的侗族地区制作芦笙。杨枝光的家中挂满了他为各个地方村寨制作芦笙获得的锦旗和匾牌。他制作的芦笙声音洪亮、质地优良。同时他还向全国各地文工团提供不同演奏类型的芦笙，包括6、8、11、15、18、21管芦笙。杨枝光带领徒弟制作的芦笙也为通道成为"芦笙之乡"奠定了扎实的基础，传播了侗族芦笙音乐文化，让更多的人接触到芦笙，受到国内外观众的喜爱。

图5-1 侗族芦笙传承人杨枝光

（二）杨通先

杨通先也是通道县著名的芦笙制作师，他从14岁开始学习制作芦笙，天赋聪慧的他3年后就出师了。杨通先27岁开始收徒，传授芦笙制作技艺。他曾说："学做芦笙很难呵，十多个徒弟能有三个出师就不错了。"他说，芦笙由笙管、笙斗、簧片、共鸣筒、箍等多个部件组

成,制作芦笙最关键的就是簧片,簧片的材质要好,不能用像锁头、子弹壳样的铜,必须用像舞台表演戏锣的铜材质来制作,这种铜也被称为"响铜"。而且用于熔铜的木炭也需要用松树、杉树等软木,不能用太硬的树木。打铜的时候要在比较黑暗的环境中,这样才能够清楚地看到火候,以此来保证打出更好、更薄的铜片。更重要的是要制作出音调和谐的铜片,芦笙乐器需要的铜片少则二三十片,多则上百片,并且所有铜片的声音必须要在统一的调上,这样吹奏出来的声音才能和谐。簧片制作工序对芦笙制作师的听觉要求很高,要对声音极其敏感,要能清楚地听出每一个铜片的音准和每一件芦笙的音准,此般复杂的工序也导致一些学徒学习几年都没有办法出师。

一把完整的芦笙看着很简单,但它的制作过程却很复杂。从选材上看,"芦笙竹"的材料不是每个地方都有,要在每年的农历十月至开春之前才能采到合适的"芦笙竹",采回来要经过晾干——在阴凉处风干,并要保证采来的"芦笙竹"不能裂开。从制作上看,将竹制的笙管分成两排,以 60~80 斜度插进笙斗,并在内部装上簧片,在接近笙斗的每一根竹管上开出一个音孔,后用麻线捆住。笙管在靠近底部要开一个口,放入簧片。之后还需要做插笙管、笙斗、共鸣筒等,将安装好簧片的笙管插放在笙斗,最后才是校音。杨通先师傅说每一位芦笙制作师都有一套"笙本",这是用来校音的。整个芦笙制作过程的每一步都需要经验丰富的芦笙制作师带领徒弟来做。

(三)石喜富

石喜富也是一位重要的侗族芦笙文化传承人,他于 1946 年出生在通道县陇城镇一个芦笙世家,从小在浓郁的芦笙环境中长大,耳濡目染,大部分当地的芦笙曲他都精通。其代表作品有《侗乡之春》《八斗坡下芦笙响》《五娘颂计生》等。现任通道县陇城多管芦笙艺术团总编导,个人曾获"优秀民间导演"等荣誉,带领的团队曾获"民间优秀艺术团""怀化市明星剧团"等称号。

在社会、经济快速发展中,包括侗族芦笙在内的民俗音乐文化在人

们的意识中逐渐淡化，石喜富为了不让侗族芦笙文化消失，不断地进行学习、演奏和教授。为了让更多的人了解和传承侗族芦笙，他带动周围群众积极对芦笙音乐进行创新和发展，2004年10月他和团队参加湖南卫视《快乐大本营》演出活动，2005年、2006年连续在湖南通道侗族芦笙节大赛上获得一等奖。石喜富极力推崇侗族芦笙文化，他曾说，芦笙在侗族有着广泛的运用，而且没有年龄局限，老人、小孩、妇女都可以参与，既丰富了人们的业余生活，又可提高侗族村寨之间的和睦关系。

侗族芦笙音乐文化在各个传承人的保护和发展中不断发扬光大，他们做出的贡献是有目共睹的。2005年通道县出台了《通道侗族自治县侗族原生态文化保护办法》，县委和县政府将侗族芦笙列入重点保护对象。2008年侗族芦笙文化成功地被国务院列为国家级非物质文化遗产保护名录。这些成果的取得，得益于侗族芦笙文化传承人和侗族人的共同努力。

二、侗族琵琶传承人

侗族民间流传说，"汉人有书记古典，侗家无文口相传，如传不下借汉口，免得侗家断史源"。说明侗族人已经有了向汉人学习怎样用汉字来记录侗音的现象，推动着侗族文化的发展进程。据考，明弘治年间的《贵州图经新志》记载了侗族琵琶："峒人暇则吹笙，木叶，弹琵琶，二弦……以为乐。"时到如今，侗族琵琶已形成了自身的传统，涌现出一批杰出的传承人，如吴居敬、吴仕恒、吴家兴、杨月艳、吴玉竹、黄土乡、姚成仁、吴永春、吴学清、胡官美、石志运、杨炳胜、杨昌奇、赵学开、吴学文、吴玉长娇、吴国齐等。

（一）吴居敬

吴居敬（1908—1982），男，广西三江侗族自治县林溪人，从小向叔叔、婶母学习侗族歌曲，后到桂林学习汉文及各种文史知识，1950年后长期从事侗歌、侗戏等民间文艺编创，是有名的侗族文艺家。他一

生创作了许多琵琶歌,代表作品有《长长铁龙进侗乡》《李妮和清苦情歌》《闪光的照片》《吴蓓枝》等,另有《二度梅》《赤叶河》《地保贪财》《翠香记》《刘仁人了少先队》《侗家儿女》《三家福》《十五贯》《秦香莲》《办嫁妆》《狂欢路上》《认清了高级社》《李正芬参观机耕农场》《丰收颂》等侗戏作品,影响广泛。尤其是他于1952年7月创编的侗族琵琶歌《李妮和清苦情歌》,自问世以来,一直在广西三江县和湖南通道县一带传唱,影响深远。声名远扬的吴居敬曾两次进京参加文艺会演,均受到周恩来总理的接见,之后他又陆续创作出《长长铁龙进侗乡》和《闪光的照片》等长短不一的几十首琵琶歌。他一生热爱侗歌、侗戏,临终前还嘱咐一些琵琶歌手要在他的灵前演唱几首他喜欢的琵琶歌。

(二)吴仕恒

"平生一路事无常,渐渐心中有主张。前面风霜多阻隔,后来必定享安康。"这可以说是侗族琵琶传承人吴仕恒(1919—)人生的写照。他是贵州省黔东南州黎平县尚重镇西迷村人,从小受到家庭环境的影响,其叔父吴固想是当地有名的歌师。吴仕恒14岁开始跟随叔父学习创编琵琶歌,凭借着一定的文化基础和灵性,他创编的琵琶歌曲很快被人传唱,20岁的时候就成为当地有名的琵琶歌师。现为侗族琵琶歌第三批国家级非物质文化遗产代表性项目传承人。他曾说:"歌要传唱得久,就要充满智慧,并且要有一定的时代意义。"他认为,侗族琵琶歌代表了侗族诗歌的最高水平,以口传心授的方式传承是由于侗族没有文字只有语言的缘故。现在,侗族琵琶歌要想更好地发展下去,不仅需要发展侗文,也需要依靠汉字来注音。吴仕恒在双语境的交替中,凭借自身较强的记忆力和理解能力,创编出许多音韵和谐、广为传唱的琵琶歌。他一辈子是为编歌而生,他曾说:"我只是大海里的一滴水,没有多大贡献,90多了,只编歌;100岁的时候你们来,我还在,我还编歌;等到120岁时你们来,我如果还在,我还在编歌!你问我要编多少歌,我不知道,一生呢,太长了,我只编歌。"

(三) 吴家兴

吴家兴（1942—2018），贵州省榕江县寨蒿镇晚寨村人。他 15 岁时开始学唱侗族琵琶歌，17 岁就能"踩歌堂"，27 岁成为歌师开始收徒传艺。其主要代表作有《妇女歌》《侗家高兴想唱歌》《红军长征过朗洞》《丢久不见常相思》《侗家娃娃爱琵琶》等。多年来，他义务传授侗族琵琶歌，弟子无数，其中 60 多名已成为歌师。2008 年，吴家兴（图 5-2）成为第二批国家级非物质文化遗产（侗族琵琶歌）代表性传承人。"不管是农忙还是农闲，只要弟子们想要学我都乐意教歌。"吴家兴说，"过去没有补助都这样教过来了，现在国家有传承人补助，更有责任教了，我老了，要抓紧时间把这一肚子的歌传下去。"

图 5-2 吴家兴（石庆伟 摄）

(四) 杨昌奇

"一种艺术传统的存在是以大量从事这种艺术的艺人为前提的"①，传承人是保护文化遗产的关键。侗族琵琶的传承人大部分是小时候就开始学习琵琶，黎平县洪州镇平架村的杨昌奇也是侗族琵琶的代表人物之一，他 11 岁就开始学习琵琶歌，将近 60 岁的他还在收徒。他曾说：

① 张振涛. 民间乐师研究报告——冀京津笙管乐种研究之二 [J]. 中国音乐学，1998（01）：44.

"我们寨子里流传的琵琶歌就有几百首,可以唱几天几夜不重样。"

此外,他经常会在空闲的时候给村民们表演琵琶歌,让更多的人感受到侗族琵琶的文化魅力。

(五) 杨月艳

杨月艳(1972—),贵州省黔东南苗族侗族自治州黎平县尚重镇杨类村人。吴仕恒是尚重地区最出名的侗族琵琶歌师,他不仅能唱歌,还是编写侗族琵琶歌的高手。一次偶然的机会,吴仕恒听杨月艳唱了一首《老鼠咬庞统》的侗族琵琶歌。这是一首关于母亲偏爱出嫁女儿的歌,讲述的是母亲时不时瞒着家人偷偷将米等送给女儿……听完后,吴仕恒竖起大拇指,称赞说:"你这么小,就唱得这么好,实在难得。"此后,吴仕恒主动收杨月艳为徒,对她进行编创与演唱指导。他每编好一首新歌,都要让杨月艳来试唱,年纪小小的杨月艳俨然成为吴仕恒琵琶歌的知音。吴仕恒曾说:"杨月艳是我的外甥女,更是我最得意的门生,我歌本里的歌,杨月艳都学会了,烧了它们我都不可惜。"到目前,杨月艳能够演唱的琵琶歌达到上千首。她立志将这项侗族文化遗产发扬光大,收徒传艺。她曾说:"这是我们侗族最珍贵的财富,我唱了30多年,爱了一生,我相信,千百年之后,这些美妙的旋律,还会飘荡在古老侗寨的上空。"而今,她已收了30多个徒弟,身体力行地传承着侗族琵琶歌。

(六) 吴玉竹

吴玉竹(1967—),黎平县尚重镇西迷村人。她12岁时开始学唱侗歌,不管农忙农闲总是抽出时间在家里自学弹唱琵琶歌。当时她非常仰慕同村的著名琵琶歌歌师吴仕恒先生,并于1980年

图 5-3 吴玉竹①

① http://www.zhwh365.com/article_786.html.

正式向吴仕恒拜师学艺。三十多年来，吴玉竹（图5-3）多次参加县、州、省各级各类艺术节、庆典、文艺演出等，并于2008年被评为侗族琵琶歌国家级非物质文化遗产代表性项目传承人。自1989年开始收徒传艺以来，她培养了吴兰、吴春桃、吴兴芝、吴仙叶、胡爱书等多名琵琶歌师，为侗族琵琶传承做出了自己的贡献。

（七）吴永春

吴永春（图5-4）是湖南省首批省级非物质文化遗产项目侗族琵琶歌传承人，他生于20世纪60年代，12岁开始跟爷爷吴仕余和父亲吴友怀学习弹唱琵琶歌。在前辈的熏陶和培养下，他认真学习琵琶弹唱艺术，潜心钻研琵琶歌词的创作规律和技巧，成了乡里小有名气的小琵琶歌手。20岁开始随父亲走村串寨到湖南通道县，广西龙胜县、三江县，贵州黎平县等邻近的侗族地区演唱琵琶歌。25岁后开始单独外出演唱，并创作了大量的琵琶歌。他曾说："编写琵琶歌、弹唱琵琶是我的最大爱好，几十年来从未间断过。"1991年，他参加通道县重阳歌会，荣获琵琶歌演唱会一等奖；1993年5月，参加湖南少数民族业余歌手大赛怀化赛区比赛，荣获优秀歌手奖；1991年7月，湖南省人民广播电台播放吴永春琵琶歌；2007年4月，参加湘、桂、黔边区大戊梁民族歌

图 5-4　吴永春

会情歌对唱赛，荣获二等奖；2007年6月，参加全县侗歌演唱，荣获二等奖；2008年4月，参加湘、桂、黔边区大戊梁民族歌会情歌对唱赛，荣获优胜奖。几十年的侗族琵琶歌创作、弹唱生涯中，吴永春共创作琵琶歌、侗歌400余首，演唱侗族琵琶歌500多场次，多次在比赛中获奖。近年来，吴永春利用农闲时间和借助网络技术，自编侗族琵琶歌教本、录制教学视频、开办培训班以及到学校进行教学和进行巡回演出等，积极培养下一代琵琶歌传承人200多人，为传承侗族琵琶、琵琶歌做出了自己的贡献。

（七）吴国齐

图 5-5　吴国齐

吴国齐（图5-5）（1970—　），贵州省黎平县永从镇三龙村人。他从小热爱侗族文化，尤其是侗族民歌、侗族乐器，从懂事起就跟奶奶学侗歌，跟爷爷学做琵琶。2002年2月到2002年6月到黎平参加第一届侗族文化艺术节。2002年6月至2006年在肇兴堂安进民德公司学习侗族民歌与侗族各种乐器制作。擅长制作侗族琵琶、牛腿琴、侗笛等，并积极传承侗族琵琶歌，是名副其实的侗族文化传承人。2006年黎平县授予其侗族大歌歌师荣誉证书。2006年4月到2006年8月受邀到湖南新晃晃州宾馆传授侗族大歌、琵琶歌和侗族乐器演奏；2012年到2015年受邀到湖南新晃县一小学教琵琶、传唱侗歌。2015年加入三龙侗族文文促进会并任歌师，2018年1月加入三龙龙腾侗乐团。

三、侗族牛腿琴传承人

侗族牛腿琴传承人包括本地的牛腿琴歌师以及受过专业音乐训练系

统学习过牛腿琴的艺术人士。本地的牛腿琴传承人一般在空闲时间演奏和传承牛腿琴，而专业艺术人士则以牛提琴演奏和创作为主。田野调查获悉，侗族牛腿琴较有影响的传承人有蒋步先、潘甫金德等。

（一）蒋步先

蒋步先（图5-6）（1954— ），贵州榕江县人，中国音乐家协会会员，中国少数民族音乐学会会员，牛腿琴演奏家、传承人，毕业于中央民族学院音乐舞蹈与作曲专业系，曾系统学习音乐专业知识，有很强的音乐功底。在全国、省内各刊物发表论文、歌曲作品多篇（部），并在多个舞台、多个场合演奏牛腿琴，获得佳绩，广受业内好评。

1997年，他参加国际华人民族器乐大赛，演奏的作品《牛腿琴独奏》

图5-6 蒋步先①

艺惊四座，荣获最高演奏奖。曾在中央电视台"中华民族歌舞乐盛典"节目中用牛腿琴与木叶、芦笙合奏《苗岭的早晨》；在全国少数民族器乐演奏中表演的《侗戏调》获优秀奖；创作的作品《侗乡歌声美》获全国"建设者之歌"音乐活动二等奖，该曲曾与他创作的《我跟妈妈学纺车》参加过法国国际少儿艺术节；他参与创作的六场侗戏《丁郎龙女》曾获全国优秀剧目演出奖等。

（二）潘甫金德

潘甫金德（1942— ），广西三江县人，会做牛腿琴、琵琶和二胡。据介绍，他的父亲是一位制作侗族乐器的能工巧匠，但由于缺乏相关理论知识，无法向他详细讲授具体的制作方法。于是，他17岁开始

① 图片引自牛腿琴演奏家蒋步先-玉音作坊-新浪博客。

研究父亲和他人制作的二胡，并自己动手制作，经过两次失败后，终获成功。潘普金德说，他现在已经不做二胡了，原因是二胡的共鸣筒要用三四公斤重的大蛇的皮来蒙。随着越来越多的蛇被捕杀，已经难以找到合适的蛇皮了。现在他主要制作牛腿琴，他制作的牛腿琴音色优美，造型美观，深受侗族牛腿琴爱好者的青睐。

四、侗笛传承人

侗笛是侗族独具地方特色的吹管乐器，主要流行于贵州省黔东南苗族侗族自治州榕江县、黎平县、从江县，广西壮族自治区三江侗族自治县和湖南省通道侗族自治县境内。

（一）吴申刚

侗笛的兴盛时期是20世纪四五十年代，在侗寨的木楼堂屋、鼓楼坪、风雨桥畔等处都能听到侗笛的声音。1959年，吴申刚成为广西壮族自治区歌曲团的侗笛演奏员。他曾说，早期的侗笛音域太窄，音量不高，转调不方便。于是他着手对侗笛的这些不足进行改革。他在保留侗笛传统手法和音色的基础上，增长了管身，增添了音键和音孔，扩充了侗笛的音域，给侗笛转调和增添旋律色彩提供了可能。为了使侗笛适应乐队演奏，他在侗笛的音孔和笛头之间的管体上增添了调音的铜套，并且增设喇叭口以扩大音量，并将笛头的吹口部分改用铜片制作，两边以象牙垫住，使侗笛的音色更加干净、纯美。吴申刚的侗笛改革不仅反映在侗笛的制作和设计方面，而且为侗笛增添了"滑""抹""打"等演奏技巧，提升了侗笛的艺术表现力、趣味性和艺术性。吴申刚现在是侗笛传承人。

（二）胡汉文

侗笛传承人胡汉文（图5-7）（1942— ），广西壮族自治区三江县八江乡八斗村人，中国音乐家协会广西分会会员。他自幼受到家庭影响，喜爱侗笛，经过学习到青年时已经成为一名出色的侗笛手。1965年参加三江文艺宣传队，曾任副队长。1986年任三江侗族艺术团团长。

图 5-7　胡汉文①

作为一名优秀的侗笛手，他有着扎实的舞台经验和创作功底，他的表演具有鲜明的艺术个性和浓郁的生活气息。他创作与演奏的《风雨桥畔茶花香》《侗家儿女运肥忙》《鼓楼笛声》等作品已被电视台、电台录影和录音传播到国内外，为侗笛音乐文化传播做出了自己的贡献。他曾说，他会坚持不懈地把侗笛文化传承下去，让更多的人了解侗笛、喜欢侗笛。同时，他还不断创新，不断钻研，改良侗笛，制作出双管、三管侗笛，提高了侗笛的品质，让人们感受到侗笛的魅力。

（三）胡河

胡河（1973— ），广西壮族自治区三江县八江乡八斗村人。他6岁时就在父亲胡汉文的熏陶下学习侗笛，初中毕业后考入南宁艺校。1990年师从侗笛传承人、演奏家吴申刚老师。

胡河致力于侗笛制作、演奏与教学，他曾给侗笛增加了一个塞子，使侗笛吹奏出灵动、清脆的鸟鸣声；他的演奏技艺精湛，能单口吹双管演奏，广受赞誉；为了传承侗笛技艺，他与父亲胡汉文一道，从2014年起在家开设侗笛培训班，免费向中小学生和侗笛爱好者传授侗笛。

① 图片引自 http：//1kx. liuzhou. gov. cn/xhdt/201406/t20140627_654383. htm.

侗族乐器丰富多样，除了芦笙、琵琶、牛腿琴、侗笛外，还有芒筒、木叶、木鼓、地筒以及锣鼓、钹等，侗族民间会演奏乐器并传承乐器演奏技艺的艺人非常多。在侗族芦笙领域较有影响的还有广西三江县独峒乡人张海（1954—　），以及被誉为"芦笙制作第一村"的贵州从江县贯洞镇今影村的芦笙师梁荣新、梁本先等；在侗族牛腿琴领域有贵州榕江县宰荡村杨秀森（1951—　）；在侗族琵琶领域有贵州从江县庆云镇培岩村人石秀安、贵州榕江县朗洞镇色边村人石芳庆（1949—　）、湖南通道县坪坦乡人石敏帽（1973—　）等，而贵州从江县丙妹镇敖里村吴老郎则精通芦笙、苗笛、二胡、牛腿琴等的制作与演奏。

第二节　丰富多彩的传承曲目

侗族被誉为"歌的海洋、诗的故乡"。对于侗族人民来说，歌是他们的精神食粮，存在于生活的各个方面。与侗歌一样，侗族器乐"应用场合十分广泛，如婚嫁迎娶、丧葬礼仪、祝寿挂匾、玩龙耍狮、迎宾送客、店铺开张、巫傩酬神还愿、宗教法会道场、节日庆祝、中秋赏月、龙舟赛会等所有的民俗活动，与人们的生活密切相关，受到人们的喜爱"[①]，并在世代传承中积累了丰富的曲目。

一、芦笙曲目

侗族传统的芦笙曲牌主要有《耿邓（开始曲）》《耿（召集曲）》《乌劳（进出寨）》《时沙（扫鼓楼）》《耿哈（比赛曲）》《嗯略（老鹰曲）》《勤汉（后生曲）》《灯嘎（果子曲）》《夸拉翁（狗舔缸）》《银嫩（银子曲）》《呀马（摘菜曲）》《总邓（冲圹曲）》《蓝打京（蓝绽

① 湖南省文化厅. 湖南省非物质文化遗产名录［M］. 长沙：湖南人民出版社，2009：305.

曲)》《呀盘（石头曲）》《晒丁（踩堂曲）》，这些曲牌大多只有一首曲子，只有《耿哈》和《耿邓》由五首曲子构成。在这些侗族芦笙曲中，整体的旋律没有太大变化，音域也不高，大部分是在曲调中运用1/6和2/6拍的和声音程。虽然旋律变化不大，但并不会让听众感到旋律的单调，而是通过在曲子里运用合音，使音乐织体变厚，声音变得有立体感。合音的使用还有一定的规律，多用在强拍和终止的地方，在节奏变化上也有特点，突出节拍的律动，这也是在一些芦笙比赛、演出活动中感受群体力量的效果因素，曲子的情绪越高、节奏越快，芦笙手的表演就会越有激情。

　　侗族芦笙是侗族音乐文化的重要组成部分，现今保存的侗族芦笙曲目较少。黔东南地区的侗族芦笙乐曲主要有《入场曲》《行进曲》《更哈曲》《扫荡曲》《欢迎曲》《进村曲》《报信曲》《召唤曲》《告别曲》《迎客曲》《摘菜曲》等。黔东南地区的侗族芦笙曲在不同场合有着不同的意义，如《入场曲》主要是芦笙队伍出发进入赛场的途中演奏；《行进曲》是在芦笙队伍排列进入赛场时演奏；《召唤曲》是在芦笙队伍环绕比赛场地准备比赛时，与锣鼓一同演奏，以此渲染场内情绪；《更哈曲》是在芦笙比赛的高潮时，由所有参加比赛的队伍一起合奏；《欢迎曲》由主队芦笙演奏，以示对客队表达欢迎；《报信曲》表示客队远来去往主队村寨做客，进入主队寨门时演奏；《扫荡曲》用于比赛结束时演奏；《摘菜曲》是主队欢迎客队到来时演奏；《进村曲》是客队进入主队村寨时演奏；《告别曲》是主队欢送客队时演奏，以表示期望客队下次再来。

　　除了在黔东南地区流传的芦笙乐曲外，在通道侗族自治县也有类似的侗族芦笙曲，如《前奏曲》《召唤曲》《迎宾曲》《结束曲》《狂欢曲》《告别曲》《报信曲》《对抗曲》《过路曲》《集合曲》等，每一首曲目和黔东南地区的乐曲一样，都代表了不同的演奏意义，在不同的场合和时段进行演奏。

谱例：《前奏曲》

前 奏 曲

（石敏帽　供稿）

$1\ 1\ 1\ |\ 1\ 1\ 1\ |\ 1\ 1\ 1\ |\ 2\ 1\ 2\ 2\ |\ 2\ 1\ 1\ :\|$

结 列　　结 列　　结 列　　这 内　　这 列

$1\ 1\ 1\ |\ 2\ 1\ 2\ 2\ |\ 2\ 1\ 1\ :\|$

结 列　　这 内　　这 列

$2\ 6\ 6\ |\ 1\ 2\ 2\ |\ 2\ 1\ 1\ :\|$

这 列　　嗯　　嗯 能

$6\ 6\ 6\ |\ 6\ 6\ 6\ |\ 2\ 2\ |\ 6\ 6\ 6\ |\ 2\ 6\ 6\ |\ 2\ 6\ 6\ |\ 2\ 2\ :\|$

结 列　　结 列　　哎　　结 列　　这 列　　这 列　　哎

$6\ 6\ 6\ |\ 2\ 1\ 1\ |\ 6\ 6\ 6\ |\ 1\ 6\ 6\ |\ 2\ 6\ 6\ |\ 2\ 2\ |\ 1\ 1\ :\|$

结 列　　这 嗯　　结 列　　来 列　　这 列　　这　　嗯

$6\ 6\ 6\ |\ 2\ 6\ 6\ |\ 6\ 6\ 6\ |\ 1\ 1\ 2\ 2\ |\ 2\ 1\ 0\ |$

结 列　　这 列　　结 列　　嗯 那　　哎 能

侗族芦笙由（1∶2∶6）音组成，○表示开孔，●表示按孔。

谱例：《集合曲（同梗）》

集合曲（同梗）

欧　敏　演奏
郑流星　记谱

1 = C　中板 ♩=80

（乐谱略）

说明：同梗，侗语，汉译为集合之意。当某寨芦笙队受外寨邀请要外出比赛时，必须先由领队登上鼓楼吹《同梗》，寨上芦笙手闻声赶到集合地点，准备出发。

二、琵琶代表曲目

侗族琵琶是侗族音乐文化的重要组成部分，是中国非物质文化遗产保护名录中的一员。侗族琵琶歌根据不同的地域环境、人文精神、行腔特点可以分成车江琵琶歌、七十二寨弹唱、浔江琵琶、四十八寨琵琶歌、晚寨琵琶歌、榕江琵琶歌、洪州琵琶歌等类型。每一种类型的风格特点各有不同。

车江琵琶歌流传在车江侗族地区，又称为"三宝侗族琵琶歌"，歌曲风格婉转优雅，真假声掺加别有一番韵味。以情歌为主的车江琵琶曲目繁多，有《Daoh lix sungp dung（话语相谈）》《Jiul langc danl xenp（我郎单身）》《Nuv juh nyebc fuh wenp yanc（郎打单身）》《Sungp wap suic suih（花言蜜语）》《Xais xaop nyangc daengh xangk（请你姣帮想）》《Map ocgeel juh wah（来你身边）》《Dens meix daengl juml（树下做伴）》等。

晚寨琵琶歌流传于贵州榕江、从江、黎平等相邻地区，是抒情弹唱的琵琶曲风格，旋律温柔细腻。晚寨琵琶歌的歌词内容富有深刻的意味，在字里行间能感受到侗族人丰富多彩的生活，有叙述世态人情和男女之间悲欢离合的琵琶歌，如《忆旧情》《半边月》《美貌娇容》《竹子爱笋子》等；有讲述侗家历史事件的琵琶歌，如《金银王之歌》《李元发带兵歌》《抗石官刘官歌》《勉王起兵重又来》《开天辟地》等；琵琶苦歌有《宁待都宁》《人生一世少一春》；琵琶赞歌有《布老师》（赞颂老师）、《进新家》、《布拉宽》（祝福后代子孙）等。晚寨琵琶歌相较于其他地区的琵琶歌有着突出的特点：情深意长、低沉凄婉，随字取音、押韵成歌，朗朗上口。

榕江琵琶歌是集叙事性与抒情性于一体的琵琶歌，流传地域以贵州榕江县为中心，影响范围波及贵州黎平县，广西三江县、融水县等地。

洪州琵琶歌流行于湖南通道和黎平县的洪州镇侗族地区，音色干净纯美，是抒情琵琶歌，外国人称之为"东方的美声唱法"。

浔江琵琶歌可以分为大琵琶、中琵琶、小琵琶,音色各不相同,歌曲的音乐结构是前奏—正歌—尾声。代表歌曲《娘要好好想一想》就是这样的歌曲结构,歌曲中间有道白,这首歌的道白歌词为:"啊娘听到娘美不愿意嫁表兄,心里非常着急,于是便劝道:'娘美啊!娘美!你为什么不愿意嫁到外婆家,那里说多好有多好,要什么有什么,你可不要后悔哟。'"类似的还有浔江琵琶歌《聋人自叹歌》《毛宏玉英之歌》等。

谱例:《娘要好好想一想》选段

在古老的琵琶曲中也融入了新时代的音乐文化,贵州黔东南仰冲的琵琶歌师姚希凤和姚鼎栋在1999年10月组建了"仰冲村侗歌队",创编了《"三个代表"之歌》《歌唱新时代》等琵琶歌曲,受到群众的喜爱,为侗族琵琶音乐文化注入了新鲜元素。2000年3月,侗族作家石新民与相关音乐制作人在传统的琵琶歌的基础上创作出《长征之歌》《黎平颂》《洪州赞》等优秀作品,以优美的旋律将侗族琵琶歌的文化精神传播开来,受到群众的喜爱。

侗族琵琶歌曲有着重要的艺术价值,它体现在侗族人的教育、娱乐和审美等方面。在侗族琵琶歌曲中,富有教育意义的歌曲占有一定的比例,像《孝敬老人歌》《青年都把老人敬》《侗家代代跟着共产党》

《嘎珠朗娘美》《嘎章良章妹》等就是代表。

三、牛腿琴代表曲目

侗族牛腿琴歌，侗语称为"嘎给衣"，"给衣"指牛腿琴，"嘎"指歌。牛腿琴的演奏有为他人伴奏的，有自拉自唱的，牛腿琴歌有独唱和对唱两种形式，对唱主要是男女之间互唱情歌，独唱一般是以叙事为主。在合奏中，牛腿琴一般与侗琵琶互相配合，独奏时就只是为牛腿琴歌曲伴奏。牛腿琴歌多为情歌，歌词内容多是述说情意和相思之情，曲目众多，传统具有特色的牛腿琴歌有《Yangc nyangc（央娘）》《Jeml jingl sedl eenv（花尾金鸡）》《ul menl dogl bienl（天下雨了）》《坐夜歌》等。

为了让牛腿琴更好地传承下去，侗族人在传统牛腿琴的基础上进行改良，通过更换马尾弓和钢丝，改善了传统牛腿琴音质差、音量小的不足，能够演奏更多风格类型的乐曲，提高了牛腿琴的表演价值。

牛腿琴是中国少数民族少有的按指板的弓弦乐器，也是侗族唯一的弓弦乐器。作为独奏时的牛腿琴多用于演奏叙述性的歌曲，速度缓慢，音乐结构长，要求演奏歌师有较强的记性和说书能力，代表作品有《吉金列美》《珠郎娘美》等。其中《吉金列美》的音乐结构有三百余段，演唱者边道边唱，演完大约需要60小时，现今保存较完整的版本是20世纪80年代由贵州省黎平县双江乡潘老替传唱的。这首叙事性的歌曲有一部分旋律是在开场第一段的基础上，根据歌词的不同进行重复变化演奏的，听起来就像是不同的歌曲。

谱例：《牛腿琴叙事歌》①

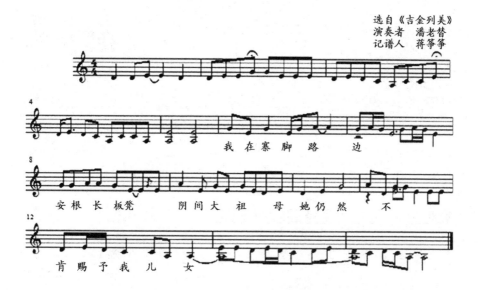

牛腿琴曲节奏平缓自由，调式有羽调和商调，旋律以级进、三度进行为主。乐曲结构基本上都有前奏、间奏和尾声。在侗族，牛腿琴被广泛应用于各种民俗活动之中，如婚丧嫁娶、爬楼对歌、节日喜庆等。民俗来源于生活、来源于人们长期的社会实践，在历史的进程中，牛腿琴早已成为侗族民俗生活的重要部分，这是牛腿琴能够长期存在的主要原因。

四、侗笛代表曲目

侗笛是侗族一种直吹的管乐器，与牛腿琴、侗琵琶、芦笙并称为"侗族四大乐器"。侗笛代表性传承曲目有流行于贵州黎平县的《爱情曲》《笛韵》，流行于湖南通道县的《走寨曲》《主人调》《离娘调》《迎宾牌》《入棺调》《过街调》《登山曲》《下井调》等。

① 蒋筝筝．论侗族牛腿琴的特点及其民俗学特征［D］．贵州师范大学，2015：12.

谱例：《爱情曲》①

爱 情 曲

黎平县
石国勋　演奏
王承祖　采录
王承祖　记谱

1 = E （侗笛筒音作 5 = b¹）

中板

① 《中国民族民间器乐曲集成》全国编辑委员会，《中国民族民间器乐曲集成·贵州卷》编辑委员会. 中国民族民间器乐曲集成·贵州卷（上）[M]. 北京：中国ISBN中心，1992：921.

第五章
侗族器乐的传人与传曲

谱例：《笛韵》①

笛 韵

黎平县
杨文章　演奏
吴定邦　采录
吴定邦　记谱

$1 = {}^\#F$（侗笛筒音作 $5 = {}^\#c^1$）

中板

廿 2 1 1 2 3　1 5 3 2 3 5　6 5 6 5 6 5　3 2 3 5 1 5

3 2 3 3 2 1　1 2 1 2 3　1 5 3 2 3 3　3 - - - ｜ 2 1 1 2 3

1 5 3 2 3 3　2 1 6 1 6 1　1 2 1 2 3　2 1 1 2 1 2　2 1 2 3 2 3

3 2 6 1 6 - - - ｜ 1 1 3 2 3　1 1 2 2 1 2　1 1 2 1 2 1

2 2 5 2 5 2　5 2 1 2 3 5　6 5 6 5　3 2 3 5　1 5 3 2 3 2

1 1 2 3 1 2 1 - - - ｜ 2 1 2 3 . 2　1 1 2 1 2 3 . 2　1 6 1 1 2 2

1 1 2 2　1 2 3 2 3 . 2　6 1 6 1　1 1 3 2　1 1 3 2 6 1　6 - - -

2 1 1 2 3　1 5 5 2 3 3 - - - ｜ 2 3 1 1 2 3　1 5 3 2 3 3 - - -

1 6 1 3 2 3　1 1 2 2　1 1 2 3 . 2　1 1 2 3 1 2 1 - - -

① 《中国民族民间器乐曲集成》全国编辑委员会，《中国民族民间器乐曲集成·贵州卷》编辑委员会. 中国民族民间器乐曲集成·贵州卷（上）[M]. 北京：中国 ISBN 中心，1992：920.

第五章
侗族器乐的传人与传曲

谱例：《走寨曲》①

走 寨 曲

1 = E（侗族简音作5=6）

道通县
黄怀高 演奏
曾祥嗣 吴永成 记谱

自由地

① 《中国民族民间器乐曲集成》全国编辑委员会，《中国民族民间器乐曲集成·湖南卷》编辑委员会. 中国民族民间器乐曲集成·湖南卷（下）[M]. 北京：中国ISBN中心，1996：1 101.

说明：侗族青年男女，有走寨之习俗。即男青年在月明星朗之夜，吹起侗笛，到女方家约会，姑娘闻声相迎，家长不会阻挠。这首曲子是男青年在路途上即兴吹奏的乐曲。

侗笛曲大致可分为情歌和叙述歌两类，叙述歌主要演唱历史故事、生产知识等内容，情歌多是男女之间相互倾吐爱情的内容。侗笛在许多歌剧、歌曲中扮演着重要角色，如在歌剧《刘三姐》中，侗笛是乐队配器中的一员，艺术顾问陈良曾说，《刘三姐》的乐队配器，最大特征就是大胆启用民族民间侗笛和马骨胡。以它们为主，从而具有浓郁的民族、地区风格。

侗笛在制作和音响上都反映出侗族的特色，侗笛独奏曲较少，多为声乐伴奏，常见的是女唱男吹，也有个别地方是女吹女唱。用侗笛伴奏的歌曲侗族俗称"嘎笛"或"嘎当基"，其调式没有一定的规范性，最常用的就是降E大调、F大调、D大调三种。侗笛在经过改良后，其音域、音色等方面都得到了改善，侗笛传承人为改良后的侗笛创作了许多作品，如《风雨桥畔茶花香》《侗寨的早晨》《五月的蝉歌》等，丰富了传统的侗笛音乐，为侗笛音乐增添了艺术表现力。

五、唢呐代表曲目

侗族唢呐音乐曲目根据不同环境、场合来演奏，每一首曲子都与所发生的事情相对应，乐曲所表达的含义与侗族人的生活习惯、思想感情等紧紧相连。在结婚场合，新娘梳妆要吹奏曲调优美抒情的《美女梳头》，在新娘离开家的时候，吹奏缓慢而充满思念情绪的《出门调》，迎亲的返回途中，吹奏欢快愉悦的《过山调》，路过村寨吹奏《过街调》，过河便要吹奏《过渡调》，在新娘进入新郎的家中时，便要吹奏喜庆欢快的《喜临门》《满堂红》等，而新娘新郎举行拜堂仪式时，乐队会吹奏《拜堂调》等曲调。侗族唢呐乐曲极为丰富，比如办喜事的唢呐曲有《唢呐屋》《两头忙》《美女梳头》《满堂红》《小开门》《大开门》《蜜蜂过坡》《唢呐头》《打马游街》《借路过》等；办白事的唢呐曲有《闹三更》《送老登山》《急急风》《竹叶青》等。侗族唢呐也在一些乐曲的间奏或是伴奏中运用，给整首乐曲带来新风格。

谱例：《拜堂调》①

拜 堂 调

通道县
陆大朋 陆文举 演奏
郑流星 记谱

1 = C（唢呐筒音作 5 = g）

中板 ♩=90

① 《中国民族民间器乐曲集成》全国编辑委员会，《中国民族民间器乐曲集成·湖南卷》编辑委员会. 中国民族民间器乐曲集成·湖南卷（下）[M]. 北京：中国ISBN中心，1996：1 054.

说明：此曲专用于侗族拜堂成亲。

谱例《送葬调》①

送 葬 调

通道县
陆大朋　陆文举　演奏
郑流星　记谱

1 = G（唢呐筒音作 1 = g）
中板 ♩ = 90

① 《中国民族民间器乐曲集成》全国编辑委员会，《中国民族民间器乐曲集成·湖南卷》编辑委员会. 中国民族民间器乐曲集成·湖南卷（下）[M]. 北京：中国ISBN中心，1996：1055－1056．

```
1 3 | 2 1 | 6 ⁶⃝6 | 6 5 | 3 ³⁵ | 5 3 | 2 2 | ⁱ⁷2 2 5 | 3 3 2 |
1 - | 1 2 | 3 5 | 5 2 | 1 - | 1 2 | 3 5 | 2 3 | 1 - | 1 1 |
3 3 2 | 1 · 2 | 1 1 | 2 1 | 丁
3 5 5 5 | 5 1 | 6 · 6 6 5 | 3 3 |
丁 丁
5 5 5 5 | 5 1 | 6 · 1 6 5 | 3 3 | 2 2 | 3 3 | 2 2 3 | 3 3 6 |
5 5 3 | 2 2 3 | 5 3 | 3 5 6 | 6 5 | ³⁷5 - | 5 - | 5 0 ‖
```

说明：此曲在送葬时演奏。

谱例：《进门调》①

进 门 调

从江县
杨茂昌等　演奏
张中笑　杨方刚　吴定邦　采录
张中笑　记谱

1 = A （唢呐Ⅰ、Ⅱ筒音作 5 = e¹）

中板 ♩=80

（乐谱略）

① 《中国民族民间器乐曲集成》全国编辑委员会，《中国民族民间器乐曲集成·贵州卷》编辑委员会. 中国民族民间器乐曲集成·贵州卷（下）[M]. 北京：中国ISBN中心，1992：1290 - 1293.

第五章
侗族器乐的传人与传曲

第五章
侗族器乐的传人与传曲

文化人类学视域下的侗族器乐研究 178

说明：1. 演奏者及所操乐器：杨茂昌、潘大奎演奏唢呐Ⅰ、Ⅱ；潘显钦演奏小镲；潘德基演奏木边鼓及小锣。

2. 用于丧事。

第六章 侗族器乐的功能与审美

侗族是一个能歌善舞的民族，历来有"歌舞的海洋"之美誉。侗族大歌更是享誉世界，成为宣传侗族文化的"窗口"。在侗族人民的生产生活中，日常劳作、逢年过节以及各种礼仪和休闲活动都有吹芦笙、弹琵琶、拉牛腿琴、吹侗笛、吹木叶、打锣鼓等与之相伴。明代弘治年间《贵州图经新志·黎平府·风俗》中记载："侗人""暇则吹芦笙、木叶，弹琵琶、二弦琴……以为乐"[1]。可见，侗族民间器乐是以民俗生活的模式世代传承于侗族民间的艺术样式，它承载着侗族的历史文化记忆。作为侗族精神文化的载体，作为侗族文化的一种象征符号，侗族器乐早已融入侗族的血脉，彰显出独特的社会功能、文化价值与审美意蕴。

第一节 侗族器乐的四大功能

侗族器乐是侗族民众表达喜怒哀乐情感和反映真善美的重要载体，它们的创生、发展与侗族人的日常劳作、审美情趣、精神诉求，以及侗

[1] 转引自冼光位. 侗族通览[M]. 桂林：广西人民出版社，1995：297.

族社会结构、经济和民俗生活等密切相关。正如《乐记·乐施篇》中说："乐也者，圣人之所乐也。而可以善民心，其感人深，其移风易俗，故先王著其教焉。"① 侗族器乐作为侗族传统文化的重要组成部分，反映着侗族独特的自然人文生境和农耕文化内涵，体现着侗族原始信仰的遗迹和古朴的哲学思维方式，成为我们了解侗族社会生产生活的有效载体，折射出祭祀、礼仪、祈福、教化等多元社会功能。

一、祭祀功能

长期以来，侗族民间信仰集中体现着自然崇拜、祖先崇拜和神灵崇拜，有着原始古朴的农耕文化特点。在侗族区域，作为自然界的客观存在物，土地、花、鸟、虫、鱼、山、水、兽及祖先等，都被认为是受某种神秘力量操纵的，由此衍生为侗族人的崇拜对象。因此，在侗族的许多村寨，道路边的土地祭祀（图6-1）、井水旁的水神祭祀、房屋内的祖先祭祀等现象普遍存在。例如，榕江县车江侗寨，至今仍留存有每年正月某一吉日，寨子里的妇女要到井边进行敬祭活动的习俗。另以侗族民众非常重视的"白喜"为例。侗族人认为，人的离世只不过是其躯体从现实世界的离开，而其灵魂则以一种神性的力量庇护现世家族成员，保佑他们健康成长、免受磨难。更有甚者，认为离世的人还能转世投胎并重返人世。在侗族区域，给辞世的人做道场，对其灵魂进行超度，对离世的人，在不同时节进行祭拜的民俗活动就一直存在。在这方面，侗族民众认为，做道场能实现生活上的趋利避害；通过相应的祭拜活动，能求得事业兴旺、家庭幸福。

在侗族民众的祭祀活动中，侗族民间器乐往往与其他艺术形式融合在一起，扮演着"人神"沟通的角色，凸显出神圣的力量。例如，"萨"神在侗族所信仰的神灵中具有至高无上的地位，它被视为是本民族的女始祖、女英雄，素有"萨岁""萨麻庆岁""萨麻天子""达摩

① 转引自朱立元. 美学大辞典［Z］. 上海：上海辞书出版社，2010：199.

娘娘"等不同称谓。由于侗族民间把"萨"视为能保护本族民众、能治天理水、能除凶驱魔的神灵，因此，侗族人在遭遇天灾人祸、碰到日常生活中之非正常现象时，都会去"萨"的神坛前，以吟诵祭祀词、器乐演奏、跳芦笙舞等方式进行祭祀、祈祷，以期能得到她的庇护。在侗族，由于"萨"神在民众生活中具有重要地位，因而其祭祀活动具有规模大、参与人数多等特点。每年农历正月初一、十五，或其他年节，都会有相应的"萨"神祭祀活动。祭祀仪式中，杀鸡宰羊、摆香案、放鞭炮、吹芦笙等都是基本活动。

图 6-1　土地庙（摄于天井寨）

关于"萨"神祭祀，在侗族各地又有所区别。如，从江县龙头乡宰门侗寨，祭祀"萨"神的时间是在每年正月初五。祭祀当天，当地要求老人们穿寿衣、妇女身着盛装、男人们携猎枪等参加活动，并在一位德高望重的寨老主持和带领下，伴着高亢的芦笙曲、喧天的锣鼓声，合着鞭炮、火炮和猎枪声，一路走向"萨"堂举行祭祀仪式。到达"萨"堂，寨老一边向"萨"神供奉祭品、烧纸钱、上香等，一边喃喃自语，行主祭礼。主祭结束后，男人们举枪鸣放，随后将象征敌人首级和胜利果实的稻草扎在枪头，带回家中。又如，榕江县车江侗寨的"萨"堂，平时有专职的老人负责香火的守护。祭"萨"时日，他会把

"萨"堂打扫得干干净净,穿上寿衣,并在"萨"堂里为全寨人准备好甜树叶、吉祥茶等。同时,寨子里要挑一位品行好、勤劳善良的妇女来扮演"萨"神。待准备工作就绪后,祭"萨"仪式才正式开始。在车江侗寨,祭"萨"者多为女性,仅有德高望重的老阿公能够参加。活动时,身穿寿衣的老阿公们就会手拿一根或几根茅草,在祭"萨"队伍前引路,芦笙队(图6-2)、锣鼓队紧随其后。到达祭"萨"场地后,祭"萨"队伍围绕"萨"堂转三圈,然后围着寨子转一圈。转完寨子后,祭"萨"队伍来到鼓楼坪进行哆耶祭"萨",边歌边舞,器乐相伴,尽情欢乐。

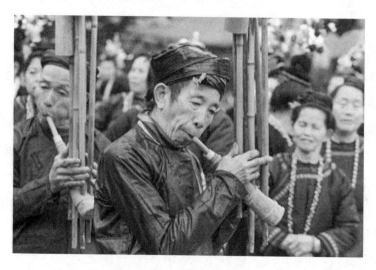

图6-2　祭"萨"仪式中的芦笙演奏（摄于榕江）

除"萨"神祭祀之外,耕耩礼则是侗族地域民众为求得年度五谷丰登而举行的,以祭祀神农为主题的大型民俗活动。耕耩礼活动无论从形式的选择还是内容的程式化层面,都反映出侗族民众对获得农事丰收的渴望,对幸福美好生活的向往,因而在侗族地区很受重视。耕耩礼通常于吉日在田间地头举行,活动时,参与祭祀的乐师们分处在不同方位,分别以侗箫、侗笛、木叶、摇铃等传统乐器为载体,通过不同形式的表演与组合,进行祭祀。

此外,侗族区域有乐手参与的祭祀活动还有很多。如,在巫师主持

下,由吹笙者开道进行的祭土地、祭田活动;请道士主持,于旱、雹、虫、火等灾害发生时举行的打醮仪式活动;还有祭龙神、祭"飞山祖公"等活动。这些祭祀活动,从多方面印证了以芦笙为代表的侗族民间器乐在民间祭祀活动中的重要性及其所具有的祭祀功能。

二、礼仪功能

中华民族素以"礼仪之邦"闻名于世。中华民族自古以来就有懂礼、习礼、守礼、重礼的优良传统。作为中华民族的一分子,侗族也不例外。在侗族民间,不论是社交礼仪,还是人生礼仪,基本上都离不开民间器乐的身影。所谓社交礼仪,即社会交往中形成的礼仪规范。侗族区域社会交往礼仪丰富,节日祝贺、庆生祝寿、迎亲嫁女、房屋上梁、乔迁新居等民间活动都有器乐相伴。侗族民间还有许多传统的琵琶歌、牛腿琴歌、侗笛歌、唢呐歌等与侗族社交礼仪相适应的"乐歌"(乐器与歌唱融为一体的歌种)。清代李宗昉《黔记》中记载的"车寨苗(侗族村寨)在古州……男弦女歌,最清美"[1],说的就是"男弹女唱"的侗族琵琶歌表演艺术形式。在侗族区域,琵琶、牛腿琴、侗笛等乐器是青年男女恋爱和社交活动中不可或缺的媒介。每当夜幕降临,侗族男青年提着灯笼,带上琵琶或牛腿琴,三五成群,结伴走寨,寻找姑娘们"行歌坐夜",以歌相交、以歌传情。在侗族村寨之间集体走访做客的传统社交活动"为也"中,男女老幼皆着盛装,组成"耶队""歌队""芦笙队""侗戏班"等参与联欢。

所谓人生礼仪,是指人的成长过程中必然要经历的不同仪式和遵循的礼节,其内容主要包括诞生礼仪、成年礼仪、结婚礼仪和丧葬礼仪等。在侗族区域,小孩出生,需有器乐等助兴,而婚、丧活动中的民间器乐应用则是常态。可以说,民间器乐是侗族人生礼仪仪式中的重要组成部分。在侗族的诞生礼仪中,小孩从出生到报生,都有着相应的民俗

[1] 转引自黎平县文体广电局. 侗族琵琶歌[M]. 北京:中国文史出版社,2014:63.

活动。首先，侗族人非常看重婚后的生育。若新婚后一段时间没有孕育迹象或者是没有生育男孩，他们就有到主掌生育的神灵处去祈求、拜祭的习俗。例如，早年新晃侗族自治县民间就有舞龙灯求嗣、祈祷龙王送子的习俗；榕江县的侗族则有农历二月初二这天在小溪或小沟架设便桥供人行走，或是在岔路口安放指路牌为陌生人行路提供方便等，以祈求多子多福的风俗。其次，侗族区域产妇家都很忌讳陌生人来。她们在产房门窗前挂草标或橙子叶辟邪，以告示禁止陌生人入户。小孩出生后第一位进屋的客人，称其为"踩生"，并认为踩生人的秉性会对新生儿有一定影响。而报生，是指在婴儿出生后，主家派专人到外公外婆家里去，告知他们有关小孩出生信息的习俗。由于受侗族不同地域习俗差异的影响，报生的时间安排、礼物准备有所区别。如，在通道侗族自治县，小孩出生第二天，主家去报生时，如果出生的是男孩，就会带上一只公鸡；如果出生的是女孩，则会携带一只母鸡；而锦屏县一带的侗族，则是在婴儿出生十天后才敲锣打鼓去报生。

 侗族实行一夫一妻的婚姻制度。传统社会侗族婚姻的缔结，多讲究门当户对，如锦屏县瑶光侗寨等地流传的"斗米配斗米，斤盐结斤盐"等谣谚就是例证。其他也有自由恋爱、父母主持的婚姻状况。但因与家人意见不合而出现的"抢婚""私奔"等现象也不鲜见。自 20 世纪 80 年代以来，自由恋爱成为侗族青年男女择偶的主要途径。在南部侗族区域，每当农闲时，特别是在冬末春初的夜间，三五成群的青年小伙，就会携带"琵琶""格以（牛腿琴）"等乐器结伴来到"姑娘堂"进行对歌活动。在黎平县、从江县等地至今仍有"走姑娘""走寨""坐夜歌"等习俗。期间，侗族器乐演奏成为青年男女沟通交流、表情达意的重要形式与内容。

 侗族的婚丧礼仪，其演奏的曲目一般都较为讲究。在婚礼现场，多吹奏欢乐喜庆的曲调，如《小开门》《满堂红》等；在丧事活动中，为营造气氛、表达失去亲人之痛，多以吹奏《送葬调》等悲切凄凉的乐曲为主。

这些活动，充分展现了侗族民间器乐具有的礼仪功能。

三、祈福功能

中国传统岁时节日的发展经历了自先秦时期创生、秦汉时期形成、魏晋至唐代发展融合、宋至清代繁盛以及民国以来变革等阶段。宋代以来，传统岁时节日开始从古老的信仰中解放出来，并逐渐向礼仪化、娱乐化方向发展。

从历史文献记载来看，祭祀祈福是侗族民间的"上古之礼"，有悠久的历史传统。这一事实，有确切的文献记载为证。《魏书·僚（卷一百一）》说："(僚) 其俗畏鬼神，尤尚淫祀，所杀之人，美鬓髯者，必剥其面皮，笼之于竹，及燥，号之曰'鬼'，鼓舞祀之，以求福利。"① 其中的"僚"就包含有侗族的先民。而在今靖州芦笙界（今靖州苗族侗族自治县藕团乡新街）发现的民国时期的一块"芦笙堂"石碑碑文中写道："春祈以应彩后而万物生发，秋报答神灵而五谷丰登，垂留于后世矣。余等效上古之德，以酬天地之恩……各寨不论男女贫富，务要赴芦笙场以笙歌舞……不失上古之礼。"② 这一记载表明了侗族芦笙祭祀祈福的历史、时间及目的等。即春天祭祀祈求"万物生发"，秋收之后"报答神灵"，以求"五谷丰登"。

从现实生活的层面来说，至今在侗族民间，除夕、春节、元宵节与芦笙节，祭祀社王的口社节，农历三月初三的祭峒王节，认祖归宗的合鼎罐节，农历四月初八的乌饭节，等等，都有民间器乐演奏。特别是农历三月的大戊日，在湘、黔、桂三省蒙冲界上开展的对歌、斗鸟、器乐比赛等活动，被称为"大戊梁歌会"。侗族民间的节俗活动，为乐手们相互学习、交流提供了较好的平台。

侗族的"春节"活动也各有其地方性特点。如，三江县境内的侗族，农历十二月三十过大年，除夕的当天祭祀祖先，正月初一清晨用烧

① 转引自王颖泰. 贵州古代表演艺术 [M]. 贵阳：贵州人民出版社，2004：46.
② 湖南民族民间舞蹈集成·怀化地区卷 [M]. (资料本)，1984：572.

肉和酸肉祭祖。而在同乐侗寨，初一除用酸肉外，还要用甜酒祭祖。独峒侗寨这天还有燃放鞭炮来驱逐"野鬼"的习俗。榕江县侗族称"春节"为"达年"。一般有在农历十二月二十七、二十八日杀年猪，农历十二月三十日贴春联、门神的传统。他们是在除夕的当天燃香点烛祭祖，鼓乐班每年从除夕到正月初一通宵达旦地表演；大年初一零时鸣炮辞旧迎新；初一早上用饭菜、茶水祭祖；初二寨上的村民都要到"萨"堂祭祀"萨"神以祈求保佑（图6-3）；初三以后寨中开始演侗戏、"行歌坐月"、举行芦笙会、唱大歌等，直至正月十五；元宵节当天张灯结彩，鼓乐喧天，舞龙灯、滚狮子、踩高跷、跑竹马、跑旱船、放焰火等祈福活动，更少不了锣鼓和民间器乐的表演。

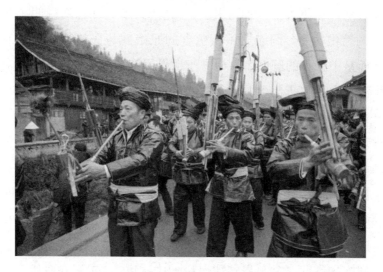

图6-3 侗寨迎春祭"萨"祈福平安①

此外，在侗族区域，小寒食节、清明节时，过去人们在扫墓祭祖、焚香烧纸的时候也常伴有鼓乐，演奏悲凉的乐曲，以示哀悼。部分地区也有在农历七月十五日"鬼节"这天举行祭"鬼"活动，并邀请鼓乐班来演奏，以达成消灾降福的目的。

① https：//dy.163.com/article/E835TJDK053410IE.html；NTESwebSI = B763FC14C5CA3672B2BE43DFF42B7708.hz-subscribe-web-docker-cm-online-rpqqn-8gfzd-qppx5-7c94496qjkc-8081.

四、教化功能

音乐是人类共同的精神食粮，它以感性的音响形式存在，直击内心，在感化提振精神、引导人们崇真向善、树立正确价值观念等方面具有其他艺术门类不可比拟的作用。《乐记·乐化篇》载："乐在宗庙之中，君臣上下同听之，则莫不和敬；在族长乡里之中，长幼同听之，则莫不和顺；在闺门之内，父子兄弟同听之，则莫不和亲。"① 《吕氏春秋·适音》云："先王之制礼乐也……将以教民平好恶，行理义也。"② 《晋书·乐志》曰："是以闻其宫声，使人温良而宽大；闻其商声，使人方廉而好义；闻其角声，使人恻隐而仁爱；闻其徵声，使人乐养而好使；闻其羽声，使人恭俭而好礼。"③ 这些文献记载，均说明了"乐通人伦"的教化功能。侗族器乐所蕴含的原始性与民族性文化遗存，以其独特而富于张力的鲜明个性傲立于世界民族音乐之林，融入侗族人的日常生活之中。它所蕴含的教化功能，有力地促进了侗族社会政治、经济和文化的和谐发展。

在侗族人的日常生产劳作过程中，他们以器乐为载体来表达和宣泄内心情感，寄托对生活的理解和对未来的憧憬，甚至在传授知识的过程中给予民众的行为规范以指引。例如，侗族琵琶歌、牛腿琴歌、侗笛歌、唢呐歌中包蕴着丰富的传统文化知识和生活技能，其表演和传唱也发挥着道德规范的教化功能，使人们在潜移默化中接受传统礼仪和道德教育。侗族琵琶歌《父母恩情比海深》中唱道："崽怀在身娘辛苦，子未落地母忧心，九月漫长娘血养，母亲从此减精神……父亲养儿够劳累，耕田种地为儿孙；担心吃穿没个晚上睡安稳，不等鸡叫就起身……孝顺父母人称赞，怠慢老人乡邻议纷纭……"④这首歌形象地描绘出父

① 转引自《中华舞蹈志》编辑委员会. 中华舞蹈志·陕西卷 [M]. 上海：学林出版社，2014：374.
② 吕氏春秋 [M]. 南京：凤凰出版社，2013：36.
③ 转引自论语全鉴 [M]. 北京：北京联合出版公司，2015：408.
④ 龙耀宏，龙宇晓. 侗族大歌琵琶歌 [M]. 贵阳：贵州人民出版社，1997：285-287.

母生儿育女的艰辛，旨在通过传唱，以劝告侗族青年孝敬父母。借助器乐来引导人们遵从伦理、崇真向善的歌曲，在侗族民间还有许多，都是侗族器乐教化功能在日常生活中的具体体现。

《吕氏春秋·音初》载："凡音者，产乎人心者也。感于心则荡乎音，音成于外而化于内。"① 作为人内心情感的表现方式，音乐有一种潜移默化的神奇育人功效。在侗族区域，人们利用民间器乐来颂扬好人好事、教育民众的现象屡见不鲜。对诸如救死扶伤、出资建桥、修缮庙堂学舍等事迹，乡民们会自发组织或邀请民间吹打班、鼓乐队、侗戏班等前来助兴。此所谓"正德以出乐，和乐以成顺，乐和而民乡方矣"②。在现今的湖南、广西及贵州的侗族村寨，仍然有用吹芦笙、打锣鼓等方式赞颂好人好事的优良传统。

中华人民共和国成立以来，侗族民间器乐在进行政策宣传、文化宣讲等方面仍然发挥了重要作用。特别是在宣传党和国家政策，慰问军烈家属，欢送新兵入伍，各级政府组织的庆功会、劳模会等场合，都有民间器乐的身影。而今，随着社会发展，侗族民间器乐的演奏与表演被拓展到更为广阔的空间。原有的民间器乐只是在农家的庭院和街头场地演出，现已搬上舞台，表演形式也由早期的合奏，增加了独奏形式，如琵琶弹唱、牛腿琴演奏等，演奏曲目也在不断更新。它们在丰富舞台演出的同时，满足了广大民众对民间器乐的新的欣赏意愿与审美需求，也对传承与弘扬侗族民间器乐文化起到了一定的教化功用。

第二节　侗族器乐的五个价值

任何一个民族艺术的产生总是基于特定民族的文化生境及其民众生

① 吕氏春秋（诸子集成本）[M]．北京：中华书局，1954：59．
② 吕氏春秋（诸子集成本）[M]．北京：中华书局，1954：59．

产生活、宗教信仰、礼仪和娱乐等的实际需求，故而，民族艺术必定与特定民族的自然人文和民俗风情有着密切关联。侗族器乐就是侗族人在侗族的时空环境中，为了满足他们自身生活的需要而创造并承续下来的文化样式。侗族器乐与侗族民间生产生活、岁时节日、信仰习俗、人生礼仪和休闲游艺等民俗风情有着密切联系并发挥着重要作用。因此说，侗族器乐不是一个封闭独立、自律自约的存在物，也不是纯粹的器乐形式，而是将侗族自然地理以及侗族人的生产劳作、语言习惯、文化传统、宗教信仰、情感认同、道德规范、审美取向等融于一体的文化价值体系。它承载着侗族文化的历史记忆，蕴含着侗族人的生命哲思，反映着侗族人的情感态度，彰显着侗族人的审美追求。由此，我们将侗族器乐的价值集中概括为文化传承、社会交往、民族认同、宗教信仰和娱乐健身五个方面。

一、文化传承价值

侗族器乐以多样的存在方式弥散在侗族人生活的各个角落，"能够从多方面折射出各地的社会生活面貌，并集中体现出一个民族和一个地域人们的心理素质、性格特征和审美观念"①。同时，它又使侗族文化得以传承和发展，具有特殊的历史文化传承价值。

郭沫若曾说："中国旧时的所谓乐（岳），它的内容包含的很广。音乐、诗歌、舞蹈，本是三位一体不用说，绘画、雕镂、建筑等造型艺术也被包含着。甚至于连仪仗、田猎、肴馔等都可以涵盖。所谓'乐'（岳）者，乐（洛）也，凡是使人快乐，使人的感官可以得到享受的东西，都可以称之为乐。"② 这表明，古代的音乐不仅仅是歌、舞、乐三位一体的综合艺术形式，而且还包含着丰富而深刻的思想情感与生活内容。作为一种文化事象，侗族器乐始终伴随着侗族历史文化而生存、发展和变化。从历史上的传说时代开始，侗族器乐就与侗族歌舞、侗族人

① 史新民. 湖北民间器乐文化 [M]. 北京：中国文联出版社，2003：240.
② 郭沫若. 乐记论辩 [M]. 北京：人民音乐出版社，1983：5-6.

的生活和娱乐紧密地联系在一起，表现为一种特殊的文化形态，并随着社会进步而延续至今。如格尔兹所说："一种民族文化就是多种文本的综合体，而这些文本自身又是另外一些文本的综合。"① 作为侗族文化记忆的重要载体，民间器乐的发展不仅仅是其自身内部作用的结果，同时也反映出民间器乐与民族社会政治、经济、文化等的必然联系。

例如，早在原始社会时期，侗族民间就有各种侗族器乐起源的神话、传说与故事，反映出侗族人民原始朴素的音乐起源观念。这些神话、传说与故事，语言朴实、情节生动、想象丰富，极具戏剧性，表达了侗族人对音乐的执着追求，刻画出侗族人不畏艰辛的文化品格，向我们表明侗族是一个有着悠久音乐文化传统的民族，也告诉我们侗族人为了音乐所付出的沉重代价，甚至生命。从这些神话、传说与故事中，我们发现侗族与苗族自古以来就有交往，而且关系紧密。《相金上天去买"确"》②中的"故些"与"相金"上天买"确"（歌舞）、《四也挑歌传侗乡》③中的"四也"传歌走侗乡串苗寨等，传递出侗族与邻为善的包容精神。又如，在侗族区域民间依然存在的"哆耶""芦笙踩堂"等传统民俗音乐活动中，侗族器乐甚至成为侗族文化传承的象征性符号。原始社会时期，"原始人为了求生存，必须与险恶的大自然苦斗，在不能战胜大自然和客观环境时，就产生需要精神力量的支助，后来逐渐演变成巫术"。④ 侗族乐舞"哆耶"的产生也反映出这种状态——原始社会时期的侗族人既依赖宇宙万物而生存，但对千变万化的宇宙万物不能给出科学的解释，进而产生神秘畏惧的心理，于是，他们便幻想宇宙万物皆有灵性，认为宇宙万物主宰着人类的生产生活，甚至是命运，遂将

① 克里夫德·格尔兹. 文化的解释 [M]. 纳日碧力格, 译. 上海：上海人民出版社, 1999：5.

② 中国民间文学集成全国编辑委员会,《中国民间故事集成·贵州卷》编辑委员会. 中国民间故事集成·贵州卷 [M]. 北京：中国ISBN中心, 2003：448-450.

③ 杨通山. 侗族民间故事选 [M]. 上海：上海文艺出版社, 1982：5-7.

④ 孙继南, 周柱铨, 主编；王玉成, 编著. 中国音乐通史简编 [M]. 济南：山东教育出版社, 1993：4.

天地万物视为神,加以膜拜、供奉和祭祀,产生了侗族原始信仰及巫术、占卜和祭典等仪式活动。尤其在巫术、祭典仪式活动中,侗族人伴着咒语,手持乐器,载歌载舞,试图通过这种活动得到神灵的帮助和恩惠,也借此对神灵的庇佑和恩赐表达感激。通过对这些活动的研究,不仅可使人们了解其历史源流、形态特征、民众参与行为、运行机制和文化内涵等,而且也为人们提供了侗族社会和历史文化方面的知识。

可以说,侗族器乐是侗族民俗生活的产物,同时也是侗族民俗文化得以流传的载体。在这个意义上说,侗族器乐表现着侗族人固有的物质文化、行为文化和心理文化特征,反映着侗族人的传统习俗、心理素质和道德情操,凸显出侗族绚丽的文化色彩和独特的文化精神。侗族器乐伴随着侗族历史不断演变、丰富而流传下来,逐渐形成自身体系。即在侗族的历史进程中,侗族器乐始终伴随着民众日常生活,融化在农耕劳作、岁时节日、民间信仰、礼仪习俗和休闲游艺活动之中,承载起侗族历史文化的记忆。

不可否认,随着时代的发展,侗族器乐与许多民族民间音乐一样,在全球化、城镇化、现代化的进程中,面临着生存的挑战。直面侗族器乐现状,我们不能把它仅仅当成一种孤立、纯粹的音乐文化现象来看待,而是要将它置于侗族历史文化发展的宏伟背景中,进一步深化其文化内涵,赋予其应有的地位。侗族器乐悠久的历史、多样的形式和丰富的文化内涵,是展示和传承侗族文化的重要载体,蕴含着侗族的文化基因,体现出侗族文化的精神内涵和美学旨归。正是在这个层面上,我们说侗族器乐记录着侗族人与自然、社会,以及人类自身协同演化的过程。通过侗族器乐我们不仅能发现侗族的生态智慧、生活面貌、审美追求等,而且能窥探到侗族人生存繁衍的时间与空间信息。

二、社会交往价值

社会交往,简称"社交",是指在一定的历史条件下,人与人之间相互往来,进行物质、精神交流的社会活动。社交是人类生存的基本方

式，不仅因为人的本质属性是社会性，而且人是在社会关系中生活的具体的人。在马克思看来，社交对于满足人们的需要，促进社会发展具有重要意义。主要表现为社交是个体生存的需要，社交是人自我显现的方式，社交建构着社会。① 可以说，自从有了人类，便有了社交，社交使得人类社会得以不断发展、不断进步。反映在民族文化、民族艺术的层面，民族文化之间的交往是促进民族文化发展的重要手段。不论是西方音乐的历史，还是中国音乐的历史，都可以说是在"社交"中不断丰富和发展起来的。正如习近平总书记所强调的，"文明因交流而多彩，文明因互鉴而丰富"，这是对国家、民族文化艺术"社交"价值的高度概括。诚如人类学家马林诺夫斯基所言："人类任何一个民族的文化都对本民族的心理与生理的需要产生价值。"② 侗族器乐的生存与发展已经表明，它不仅对本民族的心理和生理需要产生价值，而且也对其他民族的心理和生理需要产生价值。

　　从历史的角度说，在前文对侗族器乐历史的梳理中，我们已经明了侗族器乐的发展离不开对其他民族音乐特别是器乐文化的借鉴和吸收，于是有了流入侗族区域并被赋予侗族色彩的其他民族器乐，出现了侗族特色器乐中的其他民族器乐元素，它们共同推动着侗族器乐的发展。从侗族器乐的存在方式而论，侗族器乐历来都不是孤立的存在对象，而是处于与侗族民歌、舞蹈、戏曲、曲艺等姊妹艺术互融共生的存在状态，有的为歌舞戏曲伴奏，有的则发展成独立的"乐歌"形式，这便是侗族器乐自身社交的生动写照。从民族生活的角度说，侗族器乐应用于侗族社交活动的实例不胜枚举。不论是侗族青年之间的"行歌坐夜"等社交活动，还是侗族村寨之间的集体社交"为也""吃相思"，抑或是侗族民间劳动、岁时、祭祀、婚嫁、丧葬等日常社交活动，都有器乐相伴相随。

　　如果说，上列社交活动还只是在侗族族群范围内发生的话，那么对

① 参见尹保华. 社会学概论 [M]. 北京：知识产权出版社，2018：116.
② 李真. 论湘西苗族鼓舞的保护与开发 [J]. 怀化学院学报，2008 (10)：5-8.

外交流则是侗族器乐跨越族际传播的最好例证。正如别林斯基所言："人类的心灵有一个特点，当它得到对美好事物的甜美愉悦的感受，如果不同时与另一颗心灵分享这种感受，那它就仿佛在这些美好感受的重量下难以自持。"① 侗族器乐自远古走来，历经历史的洗礼，它一方面以其特有的方式参与侗族民俗生活的建构，逐渐形成了侗族的器乐观念和行为方式，发展成侗族文化的象征符号和侗族人的精神表达方式；另一方面，它又在侗族民俗生活的建构中与汉族及周边民族音乐文化相互交流、吸收和借鉴，表现出一种安身立命、融化他者的顽强生命力，从而实现自身不断完善的发展诉求，形成了具有自身特色的文化价值体系，并在新时代的历史征途中绽放光彩。随着非物质文化遗产保护工作的深入推进，侗族芦笙、牛腿琴、琵琶歌、侗笛等器乐先后被各级政府文化部门列为非物质文化遗产项目，这不仅引来一批其他民族学者的理论关注、其他民族青年加入传承实践，而且被引入各级学校教育之中，并在各类高端媒体平台传播交流。其社会影响力与日俱增，逐渐冲出了侗寨、冲出了侗族，走向了国家甚至国际舞台，并在国家、民族文化社交中发挥着积极作用。例如，早在民国时期，玉屏笛箫就在美国旧金山召开的巴拿马太平洋万国博览会（1915）上获金质奖章，并在国内的南京、重庆、桂林、贵阳等地巡展，产品畅销北京、上海、南京、重庆等地，产生了广泛影响。② 又如，2019 年 10 月 18 日，在韩国首尔举行的第七届"首尔·中国日"活动中，黎平县侗族大歌艺术团出演的侗族器乐合奏《欢乐侗家人》、侗族牛腿琴歌《天星明月》、侗族大歌《侗歌声声》等赢得阵阵喝彩。

每个国家、每个民族、每个人都生活在社会环境之中，并且其发展取决于与之交往的其他国家、民族和个人的发展。马克思曾说："思想、观念、意识的生产最初是直接与人们的物质活动，与人们的物质交

① 转引自董健. 论中国当代戏剧精神的萎缩［J］. 中国戏剧，2005（04）：10.
② 玉屏侗族自治县志编纂委员会. 玉屏侗族自治县志［M］. 贵阳：贵州人民出版社，1993：232.

往，与现实生活的语言交织在一起的。"① 就侗族器乐而言，它作为侗族文化的载体，其中包含着侗族语言、风土人情、民俗生活等，反映出侗族器乐自身的文化价值。如罗门所言："艺术能够也应该被作为获得世界性理解和同情，从而获得和平与积极的文化合作的手段来加以利用。它们可以用来缓冲种族、宗族、社会和政治集团之间的敌对，并发展相互的宽容和友谊。"② 侗族器乐是侗族族群内部社交活动中的重要媒介和重要语言，也是侗族跨族群交流的重要"窗口"和文化名片。它不仅传承了侗族的生产生活知识、民间艺术、社会制度及风土人情，强化了侗族内部的族群意识，有助于族群和谐相处、共同发展，而且在增进与不同民族间的交流与理解，促进中华民族共同体建设等方面，发挥出广泛的社交价值。同时，侗族器乐也在与不同领域、不同族群的交流互鉴中，汲取有益养分，不断完善自身。

三、民族认同价值

所谓民族认同，是"民族成员在交往关系中，基于在身体特征、语言特征和风俗习惯等方面所具有的一致性而形成的一种亲近感。民族成员长期受民族文化的熏陶，对民族文化产生了依恋，从而使民族成员能够感觉到自己和其他成员处于同一群体当中"，体现为"社会成员对自己民族归属的自觉认知"。③ 实现民族认同的因素有很多，其中，文化是最重要、最基础的要素。因为"民族存在的根基在于人类文化的不同。不同的群体在不同的物质环境中创造了不同的文化内容，而不同群体的人们也正是从这些文化的不同中感悟自我，认识自己的民族归属的。文化是民族存在的基础，也是民族认同存在的根基"（王希恩《论民族认同》）④。至于文化的具体内容，包含的范围很广，具体关注点则

① 马克思，恩格斯. 马克思恩格斯全集（第3卷）[M]. 北京：人民出版社，2002：29.
② 转引自孙洪斌. 中国影视发展大战略 [M]. 长春：长春出版社，2011：164.
③ 刘国强. 媒介身份重构：全球传播与国家认同建构研究 [M]. 成都：四川大学出版社，2009：58.
④ 转引自陈奇，钟家鼎，余怀彦. 贵州古代儒文化与民族认同研究.（打印稿），2015：40.

因人而异。

　　作为侗族文化的重要载体，侗族器乐是经过历史锤炼而传递下来的艺术产物，它表达着侗族人的思想情感，承载着侗族人的审美追求和文化精神，也是侗族民族精神得以内聚和团结的有效载体。"一首乐曲，一部套曲，给人一种信号，号召人们集聚，招来人们欢快，也就促进了人群之间的凝聚。"① 如，《三江县志》中记载："鼓楼，侗村必建……楼必悬鼓立座，即该村之会议场也。凡事关规约，及奉行政令，或有所兴举，皆鸣鼓集众会议于此。"② 这表明，鼓楼里的木鼓，其意义已经远远超出了仅仅作为"通知"的工具，而是具有庄严、神圣的民族认同价值。

　　侗族丰富多彩的器乐文化承载着侗族的历史，展示出其特色与魅力。"每一个民族的传统文化都具有传递和延续民族生命力的传承价值和功能。因为一个民族的传统文化是该民族成员世代传承相沿的共识文化符号，推动和形成该民族共同体的民族凝聚力和向心力。"③ 侗族器乐的民族认同价值集中表现为如下两个方面。其一，侗族器乐是侗族文化符号的体现。"族性涉及代代相传承的文化性质，如宗教、饮食、语言、性情、服饰、民俗、族群起源等客观因素的存在，为其提供更为强大的民族向心力。"④ 总体来说，族性是由族群所认同的心理及其行为方式。反映在侗族器乐领域，主要表现为侗族器乐所反映的侗族文化心理及其行为方式。从这个层面上说，侗族器乐以其包蕴的丰富的民俗文化事象，反映出侗族人民的精神状态。例如，侗族器乐在长期的历史发展中形成了具有自身特色的族性乐器，如侗族琵琶、牛腿琴、侗笛及其特性音调，族群内的人很容易辨识。就像走进一个村寨，一看到鼓楼和风雨桥就知道是侗族村寨一样，侗族特色乐器与器乐已经成为侗族的精

① 史新民，等. 湖北民间器乐文化 [M]. 北京：中国文联出版社，2003：240.
② 刘锋. 百苗图疏证 [M]. 北京：民族出版社，2004：212.
③ 崔英锦. 朝鲜族传统游戏传承的教育人类学研究 [D]. 中央民族大学，2007：104.
④ 庄孔韶. 人类学概论 [M]. 北京：中国人民大学出版社，2006：46.

神文化符号。人们一接触到这样的乐器与器乐,就会引起强烈共鸣,生发出民族归属感。其二,侗族器乐是侗族文化精神的体现。在辉煌灿烂的文化景观里,"一个民族文化的特质,或曰'民族精神的标记',既非造物主的赋予,也不是绝对理念的先验产物,而是该民族在长期的社会实践中创造、积淀而成的,这种创造和积淀又不是凭空制作,而是植根于民族生活的土壤之中的"①。侗族人的生活区域具有依山傍水、集群聚居、与兄弟民族杂居的特点,形成了极具特色的民间生活习俗。这些民俗生活,不论是婚丧嫁娶、节日庆祝,还是宗教祭祀、日常劳作,都有歌舞戏乐相伴。侗族人的生活就在青山秀水的怀抱中历史地展开着,"生命的繁衍中无不透露着他们对这片土地的眷恋",无不显露出他们对音乐的执着,或吹响芦笙和侗笛,或拉起牛腿琴,或以哆耶扭动,或用情歌倾诉,或用酒歌祝赞,或用傩戏祈祷……"在酸、苦、爱、恨的音乐表现张力中,显现出的是对人生终极价值的宣扬,表现在对生命的尊重、对乡村社会秩序和民间传统的遵从上。"② 从而巩固了人伦关系,强化了民族文化认同。

 侗族是一个求美向善、执着于音乐的民族,他们自由自在地栖居在如诗如画的南方侗乡,他们在自由自在地创造美的音乐、享受美的生活、创造诗意人生。"优美的自然环境陶冶了他们优美的心性与情感,他们追求歌化的生活,不论耕田种地、织布纺线,或是插秧采茶、打柴打铁,都有其自创的即兴歌谣,只要有可能,枯燥无味的实用性劳作都被他们用诗性智慧改造成能为自己带来身心快乐的即兴艺术表演。闲时走村串寨,访亲交友,赛歌对歌,若发生人生大事,譬如婚丧嫁娶,生子过寿等更是彻夜歌声。"③ 在长期的生产生活实践中,侗族人凭借自己的辛劳和智慧,创造着美丽富饶的家园,缔构出具有民族特色的灿烂

 ① 冯天瑜,何晓明,周积明. 中华文化史·上 [M]. 2 版. 上海:上海人民出版社,2005:14.
 ② 李宝杰. 区域—民俗中的陕北音乐文化研究 [M]. 北京:文化艺术出版社,2014:229.
 ③ 朱慧珍,张泽忠. 诗意的生存·侗族生态文化审美论纲 [M]. 北京:民族出版社,2005:186.

文化。其中，形式多样、丰富多彩的民俗生活，及与之相伴相随的哆耶、芦笙踩堂、大歌、情歌、坐夜歌、"款"歌、侗戏、侗歌剧、琵琶弹唱、果吉拉唱、傩戏和木偶戏……构成了绚丽多姿的侗族器乐文化样态。如李宝杰所说："民间艺术的发生与成长离不开有机的生态环境和生存空间，文化生态一方面为各种艺术样态的形成提供了温床，另一方面在艺术样式的孕育中，把地方性的文化精神与艺术气质融入其间，形成区域性文化艺术的风格和旨归。"① 丰富多彩的侗族器乐，将侗族的自然景象、历史人文、社会交往、生产劳作、传统习俗、行为准则、道德规范、宗教信仰及各种喜好融于一体，以特殊音声在侗族的社会交往、岁时节令、人生礼仪和宗教信仰中一一反映出来，表现出侗族人的生存智慧和灵魂的脉动，彰显出侗族文化的巨大向心力，体现着侗族团结向上的民族精神，成为侗族民族认同的核心。

四、宗教信仰价值

宗教信仰是一种特殊的社会文化现象，"是在异己的外部力量的压迫下产生虚幻的反应。这种力量的一种信仰和实践体系，是以信仰超人间力量的社会意识形式为核心的观念、情感以及与之相适应的组织与制度所构成的一种社会文化现象"②。侗族不仅是能歌善舞的民族，也是一个信仰多神的民族。自古以来，侗族人就有"属于原始宗教范畴的信仰及其相应的祭祀仪式，并皆有相伴随的念咒、吟诵、乐、歌与舞等等宗教音乐形式"③。原始社会时期，"社会生产力极其低下，环境恶劣，人们的生活水平十分落后，面对残酷的现实考验和凶险的自然界，远古人民作乐以自娱或娱乐自然，以幻想求得安宁与健康的生活"④。原始社会时期的侗族人过着洞穴巢居、狩猎捕鱼的生活，掘洞、拉木、

① 李宝杰. 区域—民俗中的陕北音乐文化研究 [M]. 北京：文化艺术出版社，2014：229.
② 孙红军. 认清邪教与宗教的联系与区别 [A] //中国反邪教协会第五次报告会暨学术讨论会论文集 [C]. 中国反邪教协会，2002：3.
③ 张中笑. 侗族民间祭祀乐研究 [J]. 歌海，2010（04）.
④ 王炳照，阎国华. 中国教育思想史（第一卷）[M]. 长沙：湖南教育出版社，1994：1-2.

抬石、狩猎等都是侗族人最基本的生存需要，往往依靠集体力量完成。为了统一劳动步调、振奋精神、提高劳动效率，侗族原始人以"heix yeeh""heix yeeh"（嘿耶）的呼喊声，配合着各种生产动作和劳动工具发出的声响，形成了侗族原始歌舞样态。恩格斯曾说："一切宗教都不过是支配着人们日常生活的外部力量在人们头脑中的幻想的反映……在历史的初期，首先是自然力量获得了这样的反映，而在进一步的发展中，在不同的民族那里又经历了极为不同和极为复杂的人格化。"① 原始社会时期的侗族人信仰多神，将宇宙万物视为神，并设立神坛来祭祀。在祭祀仪式中，参加祭祀的人在神坛前通过手舞足蹈的方式来赞诵神灵、感恩神灵，"祭祀耶"应运而生。"祭祀耶"的发展过程，经历着从个人歌舞到集体歌舞的变迁。原始社会时期的巫术祭祀活动中，巫师演唱的歌被称为"傩歌"，而跳的舞被称为"傩舞"。因此说，这种"祭祀耶"是今侗族区域傩戏的早期雏形，对侗族其他戏剧等表演艺术的孕育具有深远影响。

南朝梁代任昉《述异记》中载："越俗祭防风神，奏防风古乐，截竹长三尺，吹之如嘷，三人披发而舞。"② 朱熹的《楚辞集注》中有"沅、湘之间，其俗信鬼而好祀，其祀必使巫觋作乐，歌舞以娱神"③的记载。其中的"歌"就是傩歌，而"舞"就是傩舞。《宋史》（卷495）称："黔南之溪洞夷僚疾病，击铜鼓沙锣以祈鬼神。"④《沅州府志》曰："至春秋大赛，行傩逐疫，尚在行之，此又古礼之未坠者。"⑤ 而《岭表纪蛮》也明确记载："苗侗诸族多祀之，其出处无可考。"⑥ 这些文献中记载的都是民间除邪驱病的傩仪祭祀活动。

① 马克思恩格斯全集（第三卷）[M]. 北京：人民出版社，1972：354.
② 任昉. 述异记//商濬，辑. 稗海 [M]. 台北：大化书局，1985：132.
③ [宋]朱熹. 楚辞集注（卷二）[M]. 上海：上海古籍出版社，1979：29.
④ 转引自贵州省民族研究所. 民族研究参考资料（第十一集）[M].（内部刊印），1982：4.
⑤ 转引自曲六乙. 中国少数民族戏剧通史·上卷 [M]. 北京：中国民族摄影艺术出版社，2014：394.
⑥ 转引自曲六乙. 中国少数民族戏剧通史·上卷 [M]. 北京：中国民族摄影艺术出版社，2014：394.

唐宋元时期，不断有汉族移民进入侗族区域，他们不仅带来了生产技术，也带来了文化艺术，笛子、木鱼、铜钹、洞箫及法曲、儒家雅乐、宴乐、奚琴、轧琴、曲项琵琶、箜篌、方响等随着佛教、道教传入侗族区域。① 这些传入的乐器和乐曲被广泛应用于民间祭祀与娱乐表演活动。他们与区域内巫风融合，逐步衍生出一种具有民族性、地域性的傩文化。民间巫师在祭祀活动中，不仅载歌载舞，而且还掺杂一些故事情节，融入神话、传说、故事及现实生活内容，使傩仪祭祀活动发展成祀神娱人的宗教仪式剧形式。

明清以来，随着儒、释、道在侗族区域的传播，侗族民间逐渐出现"佛、道、儒的尊崇，以及外化出的种种祭祀仪式及相伴随的宗教音乐"②。侗族区域多建庵院，尊孔崇儒、朝山拜佛在侗族区域风行，并渗透在传统的丧葬习俗之中。《天柱县志》记载："明代万历年间，天柱侗乡已举办过'雷霆大法事'的佛事活动。明清至民国时期，佛庵香火很盛。道教则以巫术冲傩的形式广泛流行……还有广泛化缘做'万人缘'，超度一切孤魂野鬼的大型佛事活动。"③《侗族文学史》说："侗族丧葬，通常是人死之后，家属亲友举哀……开设灵堂祭吊，杀猪宰牛宰羊，吹'八仙'（唢呐），出讣告，念祭文……有的还请'道士'念经开路……逢吉日时，载各自择地而葬。"④ 因此说，明清以来的侗族丧葬仪式是多信仰共存的宗教行为，既有原始宗教性质，也有佛教、道教色彩，还有民俗的程式。

弗雷泽曾说："在各种形式的自然宗教中，几乎没有一种形象像永生信仰与死者崇拜这样在人类生活中产生如此深远的影响。"⑤ 在侗族人看来，死者在阴间获得的祭品越多，生活就越幸福，就能更好地护佑子孙，于是产生了为死者献祭的厚葬礼仪习俗，把丧葬仪式作为人生中

① 郑流星．怀化地区民间器乐探论［J］．怀化师专学报，1995（03）．
② 张中笑．侗族民间祭祀乐研究［J］．歌海，2010（04）．
③ 贵州省天柱县志编辑委员会．天柱县志［M］．贵阳：贵州人民出版社，1993：122．
④ 《侗族文学史》编写组．侗族文学史［M］．贵阳：贵州民族出版社，1985：151．
⑤ 转引自郭跃华．死的困扰与生的执著［M］．北京：中国人大出版社，1992：28．

的头等大事。杨方刚、张中笑主编的《贵州少数民族祭祀仪式音乐研究》①里的"侗族篇",编者在总体论述侗族仪式音乐生成背景、发展历程、音乐特征等的基础上,以"道场"(张应华撰著)、"祭萨"(吴培安撰著)为个案,展现出侗族器乐的祭祀仪式魅力和宗教信仰色彩。这一宗教信仰观念一直延续至今,并活态存在于侗族民间民俗生活之中。

通过对侗族器乐生存方式进行"历史整体性"和"文化关联性"分析可知,不论是用于生产生活、岁时节日,还是用于祭祀仪式与社交礼俗,侗族器乐都有浓郁的宗教信仰色彩,并贯穿于侗族器乐发展的始终,充分体现着侗族器乐的宗教信仰价值。

五、健身娱乐价值

汉代王逸在《楚辞章句·九歌序》中说:"昔楚国南郢之邑,沅、湘之间,其俗信鬼而好祀。其祀,必作歌舞以乐诸神。"②古代侗族与其他民族一样,都喜用"歌乐舞鼓"乐诸神。以后,随着社会的发展,人们逐渐摆脱这种宗教信仰的束缚,每每利用祭祀之机,尽情歌乐鼓舞,抒发自己的情感,表达自身的追求,使得音乐的功能由祀神转向娱人。汉代刘向的《说苑·修文》中明确记载了这一转向,说:"乐非独以自乐也,又以乐人;非独以自正也,又以正人矣哉。"③唐代以来,侗族器乐一边继续沿用于宗教祭祀活动,一边也用于娱乐健身,并得到长足发展。

侗族器乐作为侗族文化的代表,展现着侗族音乐文化的独特魅力。长期以来,侗族人都会用唱歌、吹芦笙、"哆耶"等方式来表达内心感情,这承袭了自古以来人们最初的情感表达方式,从而体现了"发乎

① 杨方刚,张中笑. 贵州少数民族祭祀仪式音乐研究 [M]. 贵阳:贵州人民出版社,2010.
② 转引自郑若良,刘鹏. 湖南稻作 [M]. 长沙:湖南科学技术出版社,2006:244.
③ 于民. 中国美学史资料选编 [M]. 上海:复旦大学出版社,2008:90.

情"的特征。《吕氏春秋》中就有记载上古时代人们尽情歌舞的情景："昔葛天氏之乐，三人操牛尾，投足以歌八阕。一曰载民，二曰玄鸟，三曰遂草木，四曰奋五谷，五曰敬天常，六曰建帝功，七曰依地德，八曰总禽兽之极。"①

在日常生产劳作中，侗族人常用器乐进行演奏，给生活增添娱乐。例如，薅秧鼓舞也称薅田鼓舞、薅草锣鼓，是在田间地头薅草时一边打击锣鼓一边唱民歌的传统歌舞形式。薅秧锣鼓由先秦时期"祭祀田祖"②仪式活动演变而来，历代文献不乏记载。苏轼的《眉州远景楼记》说："岁二月，农事始作。四月初吉，谷稚而草壮，耘者毕出，数十百人为曹，立表下漏，鸣鼓以致众，择其徒为众所畏信者二人，一人掌鼓，一人掌漏，进退坐作，惟二人之听。鼓之而不至，至而不力，皆有罚。"③明人何宇度的《益部谈资》云："以木为桶，腰用篾束三四道，涂以土泥，两头用皮幪之。三四人横抬杠击，州郡献春，及田间秧种时，农夫皆击此，复杂以巴渝之曲。"④ 这些都是薅田锣鼓活动场景的记载。明清时期，黔阳、怀化、芷江、新晃、石阡等地侗族区域也有薅田鼓舞的记载。乾隆三十年的《辰州府志·卷十四·风俗》说："刈禾既毕，群事翻犁，插秧芸草，间有鸣金击鼓歌唱以相娱乐者，亦古田歌遗意。"⑤ 乾隆五十五年的《沅州府志·卷十九·风俗》载："以岁，农人连袂步于田中，以趾代锄，且行且拔，塍间击鼓为节，疾、徐、前、却，颇以为戏。"⑥ 这一记载与清代道光五年的《晃州厅志》记载相同，都说明了清代侗族民间薅田鼓舞的表演特点。可见清代"击鼓为节"有"疾、徐、前、却"等动作的薅秧鼓舞流传范围之广。薅秧

① [战国]吕不韦.吕氏春秋[M].郑州：中州古籍出版社.2010：11.
② 《周礼·春官》载："凡国祈年于田祖，吹豳雅，击土鼓以乐田畯。国祭腊，则吹豳颂，击土鼓，以息老物。"
③ 缪天瑞.音乐百科辞典[M].北京：人民音乐出版社，1998：112.
④ [明]何宇度.益部谈资[M].北京：中华书局，1985：8.
⑤ 湖南民族民间舞蹈集成·怀化地区卷[M].（资料本），1984：8.
⑥ 乾隆五十五年《沅州府志·卷十九·风俗》，第81页.

鼓舞的音乐曲调多采用当地田歌、山歌、小调、号子等，代表作品有《插田歌》《薅秧歌》《溜溜歌》《翻山歌》等，随着音乐的起伏跌宕，锣鼓的紧密稀疏，劳动者随时都有一种新的感觉，给人以振奋，又给人以无穷的回味。

明清时期，出现了侗族男女青年"玩山"的文献记载。明代邝露在《赤雅（卷上）》中说："峒女于春秋时，布花果笙箫于名山，五丝刺同心结百纽鸳鸯囊，选峒中之少好者伴峒官之女，名曰天姬队，余则三三五五，采芳拾翠于山傲水湄，歌唱为乐。男亦三五成群，歌儿赴之，相得则唱和竟日，解衣结带相赠以去。春歌正月初一、三月初三，秋歌中秋节，三月之歌曰'浪花歌'。"① 侗族"三月三"赶坳会渊源于此。乾隆二十五年的《芷江县志·西溪风俗》称："每逢春社、重阳等日，寨内闺女赴山岗游戏，与未婚男子互相唱歌。歌若契合，即将随带手帕互易，归家请媒定合。"② "明末清初，每逢农历四月八，邦洞附近侗族群众集中在高寨对唱山歌"③，由德高望重的寨老主持，这就是"邦洞四月八歌场"的来历。还有记载说，天柱"细草坪歌场是湘黔边区人民群众业余文化生活的缩影……四十八寨歌节起源于部落首领时代，至清雍正时期达到顶峰"④。这些记载，反映了侗族民间玩山、娱乐的盛况。

而在侗族民族民间传统节日中，还有许多以男性为主体的竞技性比赛活动，如芦笙节、摔跤节、抢花炮等。

新中国成立以来，特别是党的十一届三中全会以来，随着经济的发展、社会的繁荣，人民生活水平不断提高，侗族民间器乐活动得到更加

① ［明］邝露. 赤雅［M］. 北京：中华书局，1985：7.
② 转引自杨先尧，蒲师术. 新晃侗族自治县民族文化图录［M］. 北京：中国电影出版社，2016：267.
③ 姚敦屏. 邦洞四月八歌场［A］∥天柱县非物质文化遗产宝库［C］. 贵阳：贵州大学出版社，2009：239.
④ 杨家清. 细草坪歌场［A］∥天柱县非物质文化遗产宝库［C］. 贵阳：贵州大学出版社，2009：243.

广泛的开展。劳作之余，人们三五一群，演奏几段熟悉的旋律，既增加了几分愉悦，又有效地缓解了身心疲乏。即便是丧葬场合，通宵达旦的乐声，也能缓解守灵时的悲伤情绪，减轻忧郁之苦。各种各样的侗族器乐演奏具有自娱娱人的娱乐价值。

第三节 侗族器乐的审美层面

中国是一个多民族的国家，各民族文化既有共性特征，又因各自地域、生活习俗的差异呈现出不同的个性。《汉书·地理志》中说："凡民函五常之性，而其刚柔缓急，音声不同，系水土之风气，故谓之风。"① 不仅反映出"音声"风格与地理人文环境之间的有机联系，而且说明地理人文环境是塑造地域文化风格的重要因素。就中国民族器乐而言，其"美学特质集中体现在对人文情怀的抒发和感悟。在传统民族器乐中，这种人文情怀的抒发和感悟，根据不同的心境或精神寄托，又有不同的指向。其审美或指向特定的社会情怀，或指向某种情态心境，或指向人生哀乐情感，或指向趣识乐风……"② 作为中国民族器乐的构成部分，侗族器乐既有中国传统器乐的共性特点，也有自身的个性显现。

一、侗族器乐语言的历史表达

音乐不仅仅是声音的艺术，而且也是一种"语言"艺术。管建华指出："中国音乐语言是一种'意合性语法'生成结构，偏重心理，略于形式，'具有一种尚未外化了的心理实体'，演奏唱者以音乐曲调感

① [汉] 班固. 汉书 [M]. 北京：中华书局，1962：1 640.
② 修海林. 民族器乐审美中的人文情怀与审美范畴 [J]. 人民音乐，2009（09）：18.

为反省对象，无外显的强弱、快慢、力度、表情等规定性用语和标记，强调口语生成法则及口传心授。"① 这样从哲学美学高度对中国音乐语言特征做出的概括符合实情。直面中国传统音乐文化发展历程，我们可以发现这样一个事实，即中国传统音乐始终与地域语言声调、音韵等保持着紧密联系。这在古代有关"唱论"的文献以及柯克的《音乐语言》、杨荫浏的《语言音乐学讲稿》、苗晶与乔建中的《论汉族民歌近似色彩区的划分》等相关成果②中已有论述。

在中华民族多种多样的语言系统中，每一种语言都有它自身的节奏、韵律和结构方式。佐尔丹·柯达伊说："每一种语言都有它自己固有的音色、速度、节奏和旋律，总之，有它自己的音乐。如果让我们的语言像铃铛般的音响听起来像破了的磁盘似的，我们就不能责怪无人理睬我们，而我们就会在人海中消失。"③ 一个民族的语言是其文化得以世代传承的重要条件。就音乐而言，一个民族音乐的传承必定是以音乐语言为支撑的。侗族器乐是侗族人民在长期的生产生活中创造的精神产品，其语言形态、语言特征不仅与侗族的自然地理密切关联，而且与侗族的历史人文紧密相关。

从自然地理角度说，虽然它本身不能创造出音乐文化，但它是人类生存进而创造音乐的先决条件。侗族聚居区位于云贵高原与广西丘陵、湖南丘陵的交会处，境内山峦纵横、河溪广布、土地肥沃、气候温润，塑造了一个相对封闭而又发育完备的自然生态系统。这一特定的自然生态系统为侗族音乐等原生态文化的生存提供了得天独厚的环境条件。《乐记·乐本篇》记载说："凡音之起，由人心生也。人心之动，物使

① 管建华.中国音乐审美的文化视野 [M]. 南京：南京师范大学出版社，2013：4.
② 参见 [英] 柯克.音乐语言 [M]. 茅于润，译.北京：人民音乐出版社，1981；杨荫浏.语言音乐学讲稿 [M]. 中央音乐学院中国音乐研究所，1963；苗晶，乔建中.论汉族民歌近似色彩区的划分 [M]. 北京：文化艺术出版社，1987.
③ 转引自 [匈] 萨波奇·本采.旋律史 [M]. 司徒幼文，译.北京：人民音乐出版社，1983：221.

之然也。"① 勤劳聪慧的侗族人民从自然界中获取生存的物质，并从自然界取材进行音乐创作。反映在侗族器乐领域，一方面表现为侗族器乐独奏曲跳跃灵动的节奏节拍、跌宕起伏的旋律、错落有致的和声、清脆明亮的音色、行如流水的风格；另一方面体现在侗族器乐"乐歌"（器乐与歌唱结合的歌种）之中，例如，《蝉之歌》是侗族人模拟蝉鸣创作而成的经典，《河水歌》则是侗族人模拟流水创作而成的代表歌曲。

从历史人文的角度论，侗族器乐语言的生成与发展离不开侗族的口承传统、民间信仰和族群审美观。② 首先，侗族历来只有自己的民族语言而没有民族文字，他们以口传心授的方式传承民族的历史和文化，形成了"口承"传统。侗族民间谚语说："汉人有字传书本，侗家无字传歌声。"唱歌不仅是侗族族群精神的表达方式，而且是侗族族群文化的活态教材。例如，流行于从江县小黄寨的琵琶歌《祖公上河》便是唱述小黄寨侗族祖先起源的传统曲目。类似的作品，一方面说明了侗族的渊源，另一方面也表明侗族器乐语言带有移民音乐语言的文化色彩。其次，受相对封闭的自然生态的限制，侗族民间认为自然主宰着人类的生产生活，甚至是命运，遂将自然万物视为神，加以膜拜、供奉和祭祀。敬畏和崇拜自然成为侗族民间信仰的一个重要方面。反映在侗族器乐领域，如跳芦笙舞以芦笙为主要道具和伴奏乐器，因其舞蹈动作幅度较大，故其音乐曲调较为简单。芦笙舞曲旋律婉转、柔和优美，"这也和侗家生活环境有关，侗家依山傍水，建寨聚居，所以曲调如流水一般悠扬起伏"③。而其节拍较为自由，曲式多为二句、四句，音乐旋律多从"徵""羽"音开始，也有从"角""商"音开始的，但较为少见；旋律进行多为"徵""羽"交替，偶尔见有"角""商"音穿插；乐曲基本结束于"徵"音。再次，由于侗族只有民族语言而没有民族文字，

① 转引自杜占明. 中国古训辞典 [Z]. 北京：燕山出版社，1992：163.
② 陈守湖. 侗族大歌生境探析 [J]. 贵州社会科学，2014（11）：93.
③ 湖南省文化厅. 湖南民族民间舞蹈集成（四）[M]. 长沙：湖南文艺出版社，2009：1923.

唱歌成为"侗民族实实在在的生活,是侗民族深沉而忧郁的情感,甚至可以说是侗民族虔诚而执着的信仰和宗教"①。如"乐歌"中唱道:"人不吃饭活不长,人不唱歌心不欢;饭养身来歌养心,要我戒歌实在难。"② 可见,在侗族族群的审美观念中,"歌乐鼓舞"和吃饭一样重要,是他们日常的生活方式。

正如卢梭所言,音乐不仅可以模仿自然,更重要的是模仿人类的语言。语言是表现人的思想感情最有力的手段,模仿语言的旋律比语言本身的影响力更大。又如贝多芬所说:"音乐是比一切智慧、一切哲学更高的启示。"③ 侗族器乐在多样结构的类型中,通过独特的音乐形态和声音组合,表现出侗族厚重的历史人文之美。

二、侗族器乐意象的多样呈现

"意象"一词,使用者较多,对其理解也不一致。按照《辞海》中的解释,"意象"是表象的一种,即由记忆表象或现有知觉形象改造而成的想象性表象。文艺创作过程中意象亦称"审美意象",是想象力对生活所提供的经验材料加工生发,而在作者头脑中形成的形象显现。④ 在人类漫长的生产生活实践中,勤劳智慧的人们用艺术的方式创造出多种多样影响深广的"审美意象"。作为侗族文化的一种象征性符号,侗族器乐具有丰富的表现内容,涉及侗族人生活的方方面面,担负着传史、传文等历史重任,并在侗族自然、神话传说、英雄事迹、婚姻生活、丧葬祭祀、日常生活和人生哲理等方面形成独特的审美意象。

人与大自然是相互依存、相互渗透,你中有我、我中有你的关系。在侗乡山水田园之中辛勤劳作的侗族人民,他们不自觉地会模拟大自

① 陈守湖. 大歌之旅 [N] 贵州日报,2009-10-16 (11).
② 中国民间歌曲集成编辑委员会. 中国民间歌曲集成·贵州卷(上)[M]. 北京:中国ISBN 中心,1995:1 148.
③ 转引自刘智远. 崇高的卑微 [M]. 青海:宁夏人民出版社,2017:32.
④ 辞海编辑委员会. 辞海(1999年版彩图珍藏本)[Z]. 上海:上海辞书出版社,1999:5 453.

然，从中获取灵感进行艺术创造，并借此表达对大自然的敬畏和感恩。如音乐作品《布谷歌》《喜鹊歌》模拟鸟鸣，《蝉之歌》《吉哟歌》模仿蝉鸣，以及描绘自然的《大山真美好》等，与其说是侗族人与大自然和谐相处、浑然一体的写照，不如说是侗族人对侗寨自然景观的颂赞，透显出侗族器乐浓郁的地缘情意。

人的本质属性是社会性，这是马克思主义的基本观点，也是侗族大歌的文化属性。在侗族社会生活中，民族内部的矛盾、纠纷，都靠民族自身的乡规制度来调解和维持，这决定了侗族人崇尚团结友善、崇尚和谐相处的审美心理。反映在侗族传统音乐领域，有一种以安定劝抚、劝教戒世为目的的"劝世"类音乐作品。它多以称赞和讽刺为主，告知年轻一代关于家庭伦理、社会规范、社会道德等内容。如《父母恩深》《父母歌》等作品通过叙事说理的方式，潜移默化地让年轻一代受到日常生活、伦理道德、宗教信仰等方面的教育，使他们懂得友善待人、孝顺父母、尊敬老人，懂得互相帮助、和谐相处。

爱情与婚姻是人们生活的一大主题，这一主题也突出反映在侗族器乐领域。无论是侗族青年男女谈情说爱的玩山、"行歌坐夜"活动，还是侗族青年男女的结婚仪式，器乐都是重要的媒介和情感抒发载体。在侗族的传统婚俗中，每一段婚姻的缔结都要遵循一套约定俗成的程序，而每一个程序都有与之对应的"歌乐鼓舞"相伴，内容极为丰富。如侗家姑娘出嫁前唱《伴嫁到天明》，接亲时唱《一脚来到郎门前》，回门唱《感谢歌》，等等。这些作品比较全面地反映了侗族人民的恋爱观、婚姻观，揭示出侗族传统社会的婚姻制度。

此外，在侗乡村寨，我们经常听到鼓楼里传来阵阵歌声，那是由不同歌队进行的集体对唱、合唱。侗族人通常在这个"歌乐鼓舞"的过程中，开展生活娱乐、知识传授、谈情说爱、道德教化等社交活动。例如，小黄侗寨的《布谷催春》《侗家生活节节高》等生动地描绘出侗家人欢愉的劳作生活景象，表达了他们对幸福生活的追求；乜洞侗寨的《噶乜》唱述："大家请安静，听我唱支歌。唱的是以前我俩本相好，

现在为什么却变了心？……真是叫人伤心啊！"① 演绎着一个女子被男方抛弃的悲剧爱情故事，是在给侗族青年男女进行婚姻道德理念的教育，体现着侗族人民的婚姻信仰；而坑洞侗寨的《莫让青春流过水》唱道："人不唱歌可惜歌，人不做活要挨饿……误了农时误了瓜，误了年轻岁月时光流过水。"② 这是在告诫人们不要错过了耕种的好时机，要珍惜农时、辛勤劳作，反映出侗族人的生产观念。

总之，侗族器乐表现内容丰富，有叙述人类起源的，有赞颂幸福生活的，有描述民族风俗习惯的，有讲述传说故事的，有劝告孝顺长辈的……这一切都与器乐联系起来，使人自然而然地获得知识、感受愉悦、得到教化。正是这样，侗族器乐得以与侗乡政治、经济、婚姻、文化制度形成呼应，并介入血缘、地缘、族缘等各种人际关系的建构之中，呈现出侗族器乐包蕴丰富的意象之美。

三、侗族器乐实践的民俗特质

民俗是指一个国家、民族或一个社会群体在长期的生产生活中逐渐形成，并世代传袭的规范人们的行为、语言和心理的一种基本力量，同时也是民众习得、传承和积累文化创造成果的一种重要方式。③ 从本质上说，民间音乐是一种民俗存在，而民俗则是民间音乐的栖息地。关于音乐与民俗之关系，学术界多有论述。其中，侗族学者吴浩、张泽忠在《侗族歌谣研究》中指出："民俗与民歌是'源'与'流'、'井'与'水'的关系。"④ 虽然说的是侗歌，却形象地阐明了包括侗族器乐在内的中国民族民间音乐的存在方式。

作为侗族文化的表现形式，侗族器乐赖以生存和发展的根基，是丰富多彩的侗族民俗文化。有史以来，包括侗族器乐在内的侗族传统音乐

① 张中笑. 侗乡音画 [M]. 贵阳：贵州人民出版社，2010：325.
② 张贵华，邓光华. 侗族大歌概论 [M]. 北京：高等教育出版社，2015：90.
③ 钟敬文. 民俗学概论 [M]. 上海：上海文艺出版社，2009：1-2.
④ 吴浩，张泽忠. 侗族歌谣研究 [M]. 南宁：广西民族出版社，1991：56.

"往往作为民俗传统的象征符号和民俗生活化的原生艺术，在岁时节令、人生礼俗、民间信仰、社会交际、衣食住行、消遣娱乐等方面广泛应用"①，形成了侗族传统音乐的演述习俗，即以音乐的方式参与当地民俗节庆、宗教祭祀、人生礼仪、休闲游艺等民俗活动。而这一演述习俗的形成、传承和发展，离不开侗族的"侗款制度"、民俗节日以及以鼓楼为演述场所的传统民俗。

其一，"侗款制度"是侗族传统社会为了"对外共同御敌，对内保持团结、维持治安和维系社会道德风尚"②而兴起的一种村寨与村寨之间的带有军事联盟性质的民间自治和自卫联防组织，也称"合款""联款""团款"等。长期以来，"款"在教育侗族人民遵纪守法、维护侗族传统社会稳定、抵御外来侵略诸方面发挥了重要作用。那么，侗款制度对于侗族器乐的意义何在呢？通过对侗族传统器乐流传地域的考察，我们不难发现，有侗族特色风格的侗族器乐流传地域是侗族历史上"侗款制度"的中心区域，如"六洞"是由顿洞、肇洞、云洞、塘洞、洒洞和贯洞六个侗族村寨联合组成的"六洞款"，"九洞"就是"九洞款"，即九个侗族村寨联合组成的款组织等。侗族人"合款"通常在鼓楼和鼓楼坪举行，活动时鼓楼击鼓，号令民众聚集，并由款首（寨老）领唱款词，其他参与者则以虚字长音相和，史称"款歌"。换句话说，侗族器乐演述体制的建立和传续，在侗族传统的民俗活动"合款"中可以找到它的踪迹。

其二，侗族民间丰富多彩的民俗活动为侗族器乐提供着更为宽广的演述场域。在今天的侗族南部方言区依然盛行着大型民俗活动"月也"，也称为也（weex yeek），汉译为"吃乡食"或"吃相思"，是侗族民间一种村寨与村寨之间集体走访做客的社交活动，多在春节期间或秋收之后的农闲时间进行。活动期间，"歌队""芦笙队""侗戏班"

① 陶思炎，等. 民俗艺术学［M］. 南京：南京出版社，2013：1.
② 杨权，郑国乔，整理译注. 起源之歌（第1卷）［M］. 沈阳：辽宁人民出版社，1988：16.

等争相表演、光彩夺目。"侗人互相走寨对歌,其实互相走动的亦多是当年的同款村寨。"① 这说明,"月也"等侗族民间大型民俗活动,也可以看作是"侗款制度"在当今侗族社会中的遗迹。在这些民俗活动中包含着祭萨、拦路歌、鼓楼对歌、芦笙比赛、家庭待客、送客等一整套规范的礼仪环节,都以侗族音乐为媒介,其中侗族器乐必不可少。此外,在侗族民间玩山、"行歌坐夜"、房屋上梁、婚丧嫁娶等民族活动中,器乐的使用为活动增添了不少光彩。可以说,民俗生活是侗族器乐生存和发展的土壤。

其三,鼓楼作为侗族村寨的文化标志和公共文化空间,它是侗族传统社会进行"合款""议事""断案"等重大民俗仪式活动的场所。从侗族器乐的演述空间来看,传统的侗族器乐都是歌班、歌队、乐班聚集在鼓楼里进行表演,即便是当今社会,鼓楼仍然是侗族民众对歌(图6-4)、吹奏乐器、看书、下棋等休闲游艺的场所。

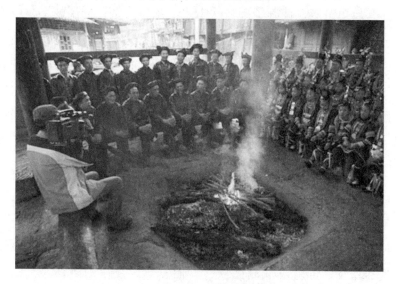

图6-4　央视《记住乡愁》节目组在榕江宰荡村拍摄鼓楼对歌（杨希摄）

如乔建中所言:"音乐与民俗有一种天然的亲缘关系,许多民俗

① 陈守湖. 侗族大歌生境探析 [J]. 贵州社会科学, 2014 (11): 92.

(特别是婚、丧、生、祭四大礼俗)离不开音乐,音乐也很少游离于特定的民俗。民俗是孕育音乐的土壤,音乐是民俗的外延,民俗以自身的生命力延续着音乐的传播及其发展。"① 侗族民俗生活是侗族器乐创生的园地和传承发展的重要场所。不论是日常休闲时间的练习,还是民俗时节中的演述,共同彰显出侗族器乐实践的民俗旨趣。

四、侗族器乐传统的生活旨趣

说到"生活"这个词,大家都不陌生,但要说清楚它的概念,却并不容易。生活是一个内涵十分广泛的概念,凡是与人的生存和发展有关联的活动都可以称为生活。当然,人类的生活又总是在特定的时空环境中进行的。侗族器乐,作为侗族人生活的重要组成部分,表现出浓郁的生活旨趣。

例如,《魏书·僚(卷一百一)》载:"僚者,盖南蛮之别种也……僚王各有鼓角一双,使其子弟自吹击之。用竹为簧,群聚鼓之,以为音节。"② 记载中的"僚人"是今侗族、壮族、布依族、仡佬族等民族的祖先,这已经得到史学界的认定。魏晋至隋代,生活在南方的古越人逐渐被"僚人"取代。而记载中的"鼓角"则指铜鼓和牛角号,"用竹为簧"即指在竹管中装上簧片制作而成的芦笙,而"以为音节"则指为歌唱(音)和舞蹈(节)伴奏。可以说,这则记载是"僚人"乐舞生活的形象描述。今侗族、苗族、布依族地区都有铜鼓、牛角号等遗存或出土物,芦笙更是在侗乡苗寨鲜活地上演着。

又如,宋人陆游《老学庵笔记》载:"辰、沅、靖州蛮有仡伶……农隙时至一二百人为曹,手相握而歌,数人吹笙在前导之。贮缸酒于树阴,饥不复食,惟就缸取酒恣饮,已而复歌。夜疲则野宿。至三日未厌,则五日,或七日方散归。"③ 其中,"仡伶"是侗族的自称,而

① 乔建中. 浅议民俗音乐研究[J]. 人民音乐, 1991 (07): 38.
② 转引自王颖泰. 贵州古代表演艺术[M]. 贵阳: 贵州人民出版社, 2004: 46.
③ [宋]陆游. 老学庵笔记(卷四)[M]. 北京: 中华书局, 1979: 44.

"辰、沅、靖"即包括今贵州黔东南黎平、从江、锦屏、天柱,湖南的新晃、通道、靖州、会同、洪江、绥宁、城步,以及广西三江等地的侗族聚居区。这是当时侗族区域"哆耶"活动盛况的记载,这则记载说明,宋代"哆耶"活动盛行于整个侗族区域。后来,在社会的演进中,随着中央王朝的管控和汉文化渗入,"哆耶"活动在侗族北部方言区逐渐退出历史舞台,而在交通相对闭塞、开发较晚的南部侗族方言区贵州榕江、黎平、从江,广西三江、龙胜,湖南通道等地,"哆耶"活动一直持续至今。

再如,唐代以来,踩芦笙(跳芦笙舞)已不完全用于祭祀活动,而发展成为社交活动的一部分,具有了娱乐的成分和社交的功能。侗族村寨每逢祭祀结束,就开始踩芦笙。村寨之间会相互邀请芦笙队进行芦笙舞表演,这既能相互切磋技艺,又增进了彼此的友谊。若某寨将邀请客寨芦笙队来进行芦笙踩堂活动,就要吹奏《约吹曲》,表示预约联络。如果客寨接受邀请参加活动,客寨的芦笙队领头者就会登上鼓楼吹《同哽(召集曲)》(也称《进堂曲》),号召芦笙队员前来集合,此时村寨姑娘们也要精心打扮一番,组成舞队,一同参加活动;集合完毕,领头者就吹《同拜(上路曲)》,带队出发;队伍路过其他村寨时,要吹《同打(借路曲)》,以示路过;到达主寨时,吹奏《劳堂(通报曲)》,以示到来;主寨听到后,姑娘们出寨门迎接,芦笙队列队吹奏《引伦(迎宾曲)》,欢迎客队进寨。客队进寨后,主队以油茶招待,客队吹奏《谢情曲》,随后,围成一圈,进入"踩芦笙"环节。

另如明末清初,中原地区大量汉民逃往湖南湘西和贵州等西南地区,其中有些难民定居在天柱境内。他们饱受战乱摧残,承受着背井离乡之苦。他们组织寨上的青年,传授汉族龙舞技艺,并于春节及农闲时间进行表演,以寄托对家乡的思念,又寓意着祈求上天保佑的良好心愿。文武龙队配备武术表演及大鼓、大号、锣、钹等乐器伴奏,"每条龙由一龙宝指挥,单龙表演滚、盘、翻、转、舞,双龙有二龙抢宝、

盘、戏、滚等等"①，活灵活现，花样繁多。文武龙表演从正月初一开始，走村入户，诵唱贺词、恭贺新春："黄龙今日贺新春，此时来到贵府门。来到你家打一望，五谷丰登好收成。今日黄龙游过后，家也发来人也兴，家发人兴福满门。"② 到了正月十五，文武龙队在自己寨上舞耍并表演精彩武术，后请道家先生到江河边举行祭祀活动，在锣鼓喧闹中，把龙烧掉，称为"送龙归海"。

此外，渊源于清乾隆年间巫师做道场时跳的宗教性舞蹈，至今流传于绥宁县、新晃县等地侗寨苗乡，演化为"耍锣钹"（图6-5）、"闹年锣"等民间器乐形式。

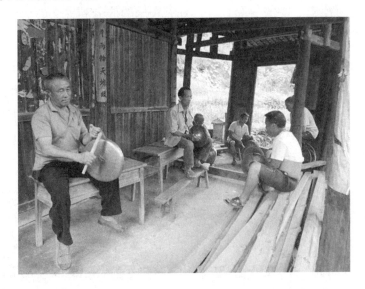

图6-5　耍锣钹（摄于绥宁）

总之，作为侗族民间喜闻乐见的文艺形式，侗族器乐源于侗族生活，又反映和表现着侗族生活。它一方面展现了侗族文化在器乐领域的独特性，另一方面也使侗族器乐得以有效传承。

① 杨家清. 天柱文武龙［A］//天柱县非物质文化遗产宝库［C］. 贵阳：贵州大学出版社，2009：450.

② 杨家清. 天柱文武龙［A］//天柱县非物质文化遗产宝库［C］. 贵阳：贵州大学出版社，2009：450.

五、侗族器乐演述的信仰隐喻

马克思曾说:"人们创造自己的历史,但是他们并不是随心所欲的创造,并不是在他们选定的条件下创造,而是在自己直接碰到的既定的,从过去继承下来的条件下创造。"① 原始社会时期的侗族人民信仰多神,将宇宙万物视为神,并设神坛来祭祀。在祭祀仪式中,参加祭祀的人在神坛前通过手舞足蹈的方式来赞诵神灵、感恩神灵,创造了"歌—乐—舞"三位一体的原始艺术形式"哆耶",成为侗族音乐文化的源头活水。唐宋元时期,铜鼓、芦笙等乐器在民间祭祀仪式活动中得到运用。随着社会的发展和文化交流的推进,明清以来侗族区域不仅有汉族音乐、乐器、戏曲曲艺及音乐表演活动的传入,而且本民族歌舞、民歌、戏曲、说唱、民族器乐、宗教仪式音乐等在吸收汉族音乐文化的基础上,以一种安身立命、融化他者的强大生命力不断前行,共同构成了明清以来侗族民俗音乐的繁盛景象。纵观侗族器乐发展史,我们发现,侗族器乐中富含的民族信仰既有自然崇拜、图腾崇拜,又有鬼神崇拜、祖先崇拜。

自然崇拜是指人们对自然物和自然现象的崇拜,起源于远古时期。在生产力低下、人类认识能力有限的时代,人们认为自然界受一种神秘的力量所控制,于是产生了自然崇拜。在侗族先民的思想观念中,不论是花鸟虫鱼还是风雨雷电,也不论是土地河湖还是太阳月亮……自然界的一切现象,都被视为神灵的创造,受神灵主宰。今侗族区域流传的祭祀古歌《造天造地》②《创世女神萨天巴》③《星郎为物之源》④ 等,内容十分丰富,"生动形象地反映了古代侗族对史前世界的看法,涉及种

① 中央编译局. 马克思恩格斯全集(第4卷)[M]. 北京:人民出版社,1974:189.
② 贵州省民族事务委员会、贵州省文联民研会. 侗族民间文学(第五集)[M].(内部资料),1985:154.
③ 杨保愿,翻译整理. 嘎茫莽道时嘉[M]. 北京:中国民间文艺出版社,1986:5-6.
④ 杨权,郑国乔,整理译注. 起源之歌(第1卷)[M]. 沈阳:辽宁人民出版社,1988:173-174.

种自然现象的解释以及社会生活的演变"①。这些传世古歌表明侗族人思想观念中天地万物是神灵创造出来的，神灵掌控着自然界的一切，包括人类生命。这些神灵如盘古、萨天巴、萨狁、龟婆、星郎等，"名称虽不一，但他们都是超越于人世间的神灵，是和侗族社会紧密联系在一起的人格化的神，这些神不仅造就了天与地，也造就了世间万物，把人和自然界的关系密切联系在一起"②。正是在这种思想观念的影响下，侗族民间形成了以自然崇拜为基础、以多神崇拜为对象的信仰特征。

图腾崇拜是原始氏族社会时期产生的一种崇拜现象，也是侗族器乐信仰隐喻的内容之一。在侗族遗存的许多图腾神话中我们可以发现，侗族人认为自己的祖先来源于某种动物或植物。牛、蛇、鱼、鸟、蜘蛛、蛋等图腾崇拜的遗迹至今还能在侗族区域找到。例如，今榕江、从江、黎平等地侗族村寨仍有"祭牛节"习俗，节日当天，在牛栏前摆设供品，烧纸上香，歌舞相伴，为牛祈求平安。又如，三江、龙胜等地侗族把鱼视为本民族的保护神，黎平县还专门设立"鱼冻节"等节日，将鱼尊为本民族的始祖加以崇敬。节日当天，村民欢聚一堂，举行盛大的"歌乐鼓舞"祭祀活动。祭祀古歌《侗族祖先哪里来》唱道："田要有鱼窝，寨要有鼓楼；鲤鱼要找塘中间做窝，人们会找好地方落脚；我们祖先开拓了'路团'寨，建起鼓楼就象大鱼窝。"③ 这首古歌的意思是说，侗族的鼓楼是模仿鱼窝建造起来的具有神圣社会功能的民族建筑，象征着侗族人团结在鼓楼里。

鬼神崇拜源于侗族先民认为万物有灵和"灵魂不死"的思想观念。也就是说，在侗族的民间信仰中认为人死了以后，他的灵魂能超然存在于世，既能与逝去的先辈在阴间一起生活，又能在暗中保护在世的阳人。至今，侗族区域还盛行为亡灵超度，举行隆重而庄严葬礼的习俗。吴嵘的《贵州民间信仰调查研究》中详细记载了黎平九寨侗乡祭祀鬼

① 杨权. 侗族民间文学史 [M]. 北京：中央民族学院出版社，1992：28.
② 吴嵘. 贵州侗族民间信仰调查研究 [M]. 北京：人民出版社，2014：13.
③ 转引自吴国春，杨元龙. 榕江民族风情 [M]. 贵阳：贵州人民出版社，1990：39.

神的信仰情况，正月祭龙神、二月初二祭物神、三月初三祭土地神、四月祭秧神（图6-6）、七月十五祭祖神等。① 笔者有幸于2017年农历四月二十到黎平三龙侗寨参加"开秧门"节，体验了侗族祭秧神活动的盛大场面。田埂上、稻田里人山人海，庄重的祭祀环节结束后，人们有的对歌、有的敲锣鼓、有的吹芦笙、有的犁田、有的插秧、有的抓鱼……气氛热闹非凡。

图6-6　祭秧神（成柯传媒供图）

祖先崇拜是以祖先亡灵为崇拜对象的民间信仰形式。在侗族人的思想观念中，孝是中华民族的传统美德，故而信仰祖先。祖先去世之后不仅要厚葬，而且要对其坟墓进行维护，每逢清明节举家前往扫墓，而在平日的节气里也要在家中祭拜。在侗族的祖先崇拜中，"萨"神崇拜是一种影响广泛的民间信仰现象，现今贵州黎平、榕江、从江、锦屏，广西三江、龙胜，湖南通道等地侗寨都还在举行盛大的祭"萨"活动。笔者有幸于2018年农历五月初四参加黎平三龙侗寨的祭"萨"活动，整个活动包括祭祖—请"萨"—迎"萨"—祭"萨"等环节，持续了一个小时，整个过程吹响芦笙（图6-7），锣鼓喧天，歌舞相伴，鞭炮轰鸣。

① 吴嵘. 贵州侗族民间信仰调查研究［M］. 北京：人民出版社，2014：52–54.

"如果一个社会内部没有全体成员共有且具有巨大社会影响力的信仰和精神,那么这个社会的文化就好似一潭死水,毫无生气。"① 在侗族民间信仰活动中,侗族器乐作为一种仪式要素贯穿其中,体现出其在侗族文化中的独特地位。

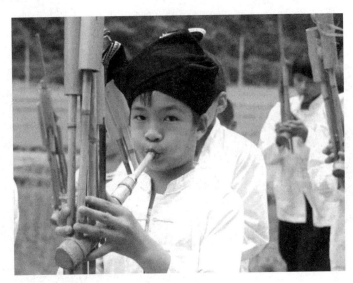

图6-7　祭"萨"游行中的芦笙(成柯传媒供图)

综上所述,侗族器乐是侗族人的生活传统,也是侗族人的文化符号,有多样的社会功能、丰富的价值意蕴和多元的信仰隐喻。在其发展演变的过程中,民俗性特质、生活化原则始终是侗族器乐的鲜明品格。侗族器乐植根于寻求生活愉悦、生命自由的土壤之中,承载着侗族的社会历史,反映着侗族的风土人情和价值观念,表达着侗族人的生活态度和生命情怀,建构起侗族人的社会身份认同和民族文化认同,诠释出侗族人的宇宙观和生命价值观,实现了侗族人对其文化史观的理解和认知。

① 郝德永. 课程与文化:一个后现代的检视 [M]. 北京:教育科学出版社,2002:253.

第七章　侗族器乐的传承与创新

中国民族器乐历史悠久、品种繁多，它们不仅是中华优秀传统文化的重要组成部分，是非物质文化遗产保护的重要对象，而且在世界民族音乐文化中也占有独特的地位。它与中华民族歌舞、文学、音乐、历史等熔铸在一起，凝聚着中华民族独特的生活情感、道德情操以及不同于西方的价值观，体现着中华民族的艺术精神。

侗族器乐是中国民族器乐的构成部分，它不仅体现着中国民族器乐的共性特点，而且在其发展进程中形成了具有自身特色的体系。作为一种广泛存在于侗族民间礼俗生活中的文艺形式，侗族器乐既是一种民俗形式，又是一种生活内容。它与侗族歌舞、戏曲、曲艺、仪式、信仰等交融共生，构成侗族人生活的逻辑整体，具有绵长的历史性、鲜明的民族性和综合的文化性特征，在侗族社会发展中发挥着重要作用。

20世纪以来，伴随着城市化的飞速发展，信息化的高速推进，年轻一代的审美趣味和审美诉求改弦更辙，致使侗族器乐的保护、传承和开发利用面临着各种挑战，如何有效保护和延续侗族器乐的历史文脉和现实状态，重塑侗族器乐的发展空间，提升侗族器乐的社会影响力等，成为当前亟待思考和解决的问题。

第一节 侗族器乐的保护现状

在世界经济一体化进程中，各国、各民族的传统文化受到不同程度的冲击，有的濒危，有的消亡。联合国教科文组织通过了《保护非物质文化遗产公约》（2003）和《保护和促进文化表现形式多样性公约》（2005），其中《保护非物质文化遗产公约》已有178个缔约国，表明保护人类非物质文化遗产已成为世界共识。中国政府积极响应，加入联合国教科文组织通过的《公约》，并在"政府主导"和社会各界的广泛参与下，在政策法规制定、保护工作规划、开展普查工作、建设名录体系、完善保护机制、落实保护政策，以及信息化保护和宣传等方面都取得了显著成效，建立了较为完善的国家、省、市、县四级非物质文化遗产名录体系，形成了较为完备的非物质文化遗产保护机制等。

在党和国家各级政府部门的正确领导下，经过十多年的努力，侗族器乐中的芦笙、土号、琵琶、牛腿琴、侗笛等成功列入各层级非物质文化遗产保护名录，标志着侗族器乐保护取得实质性突破。

一、侗族器乐保护成效

根据田野调查掌握的资料显示，侗族区域各级政府文化部门以国家文化政策为导向，根据自身所处的地域文化环境特点，出台了一系列文化遗产保护的政策措施。尽管这些政策措施不是专门为保护侗族器乐而实施的，但对侗族器乐的保护与传承发挥了至关重要的作用，取得了相应的成效。

（一）贵州侗族区域的成效

贵州是侗族人口聚居第一大省，黔东南区域是侗族集中分布地域。在贵州省委、省政府和上级各有关部门的正确领导和关心支持下，黔东

南各县文化部门为抓好民族文化遗产保护传承和利用工作，纷纷设立工作小组、出台相应工作方案，并付诸实践。例如，黔东南州在州级层面成立了黔东南州非物质文化遗产保护中心，先后颁布《民族文化村寨保护条例》《关于进一步加强全州非物质文化遗产保护与传承工作的实施意见》等政策性文件；黎平县相继成立了"肇兴侗族民间文化保护区实施领导小组""黎平侗族文化进课堂工作领导小组"；从江县为加强对传承人的管理，发挥传承人的积极性，制定了"从江县民族民间文化优秀传承人管理办法"；榕江县成立了"榕江县民族民间文化抢救工程领导小组""榕江县民族民间文化进校园课题实验引导小组"和"非物质文化遗产保护工程领导小组"；丹寨县成立了"丹寨县民族民间文化抢救和保护工作领导小组""丹寨县民族民间文化抢救和保护工作顾问委员会""丹寨县民族民间文化抢救和保护工作专家委员会""丹寨县民族民间文化抢救和保护工作委员会"和"丹寨县非物质文化遗产保护办公室"等。各县工作组成立后，制定政策措施、规划保护方案等，为包括侗族器乐在内的属地非物质文化遗产抢救、保护提供了坚强的后盾。

　　黔东南各地政府在资金不是很充足的情况下，还加大了文化遗产保护的力度。不仅划拨专门资金用于扶持与鼓励文化遗产传承人、建设文化遗产传承基地和培养传承人才，而且还积极开展向社会宣传推行属地传统文化的系列活动等。反映在侗族器乐领域，其成效集中表现在以下方面：其一，搜集整理和出版了一批侗族器乐文史资料与研究著述，如《中国民族民间器乐曲集成·贵州卷》（中国 ISBN 中心，2006 年）中的"侗族部分"、《民间文学资料（第 58 集）侗族琵琶歌》（中国民间文艺研究会贵州分会编，1983 年）、《三宝侗族古典琵琶歌》（贵州省志民族志编委会编，1987 年）、《侗族芦笙文化概述》（《民族文化艺术交流》，1990 年 03 期）等。其二，先后有侗族琵琶歌、玉屏笛箫制作技艺、侗族牛腿琴、侗笛等入选各层级非物质文化遗产保护名录，并命名吴玉竹、杨月艳、吴仕恒、杨昌奇、吴家兴、吴长娇等为侗族琵琶歌

国家级传承人,刘泽松、顾国富、杨长流、姚茂禄等为玉屏笛箫制作技艺国家级传承人等。其三,以学校为阵地,命名了西江民族小学,榕江乐里中学、车民小学等一批非物质文化遗产青少年传承基地,深入推进侗族器乐进校园传承活动。如榕江县各民族学校积极开展"民族民间文化进课堂"活动,开设侗族琵琶歌(图7-1)、侗族大歌等。

图7-1　榕江县乐里中学的老师在教学生弹唱侗族琵琶歌①

(二)湖南侗族区域的成效

　　湖南是侗族人口聚集的第二大省,侗族人口主要分布在怀化市的新晃侗族自治县、会同县、通道侗族自治县、芷江侗族自治县、靖州苗族侗族自治县。新世纪以来,以国家、省部级文化政策为指导,怀化市委市政府高度重视民族民间文化遗产保护,并在侗族器乐保护方面取得实效。据《怀化日报》报道,近年来,怀化委市政府高度重视拓宽非物质文化遗产传承保护渠道,努力实现非物质文化遗产保护成果普惠于民。不断加大财政投入,先后投资1.5亿元建成传习展示基地50余个,2017年更是将全市的市级非物质文化遗产代表性传承人

① 转引自《人民日报·海外版》,2019-6-22(006).

每人每年3 000元补助纳入财政预算。并要求各县（市、区）不断加大非物质文化遗产保护投入，如新晃人民政府每年用在文化遗产及民族民间传统文化保护方面的资金不低于300万元。① 2018年2月7日，"怀化市非物质文化遗产保护中心"正式挂牌成立，该中心"以非物质文化遗产项目申报为主线，以非物质文化遗产保护传承为根本，以文化生态保护为重点，以非物质文化遗产设施建设为基础，以非物质文化遗产研究传播为突破"②，标志着怀化市非物质文化遗产保护工作得以深化推进。

在上级部门的领导下，怀化市各县非物质文化遗产保护工作有序开展。自1996年通道侗族自治县承办"首届中国侗族芦笙节"以来，该县多次举办侗族芦笙文化艺术节（图7-2），并将其纳入"旅游兴县"的战略发展规划，极大地鼓舞了各区域民族传承侗族芦笙的热情，也使"侗族芦笙之乡"的知名度迅速提升，吸引了省内外众多游客，有效地推动了民族文化的交流，促进了民族旅游产业发展。

图7-2　通道县第十届侗族芦笙文化艺术节活动场景（杨建怀供图）

① 朱帅. 怀化有"宝"：且行且珍惜——怀化市非物质文化遗产保护与传承现状调查 [N]. 怀化日报，2017 - 12 - 20（06）.
② 胡彤. 怀化市非遗保护中心确定2018年六大重点工作 [N]. 边城晚报，2018 - 04 - 24（06）.

2005年，通道侗族自治县出台了《通道侗族自治县侗族原生态文化保护办法》，侗族芦笙被列入重点保护对象。2008年，侗族芦笙成功申报进入国家级非物质文化遗产保护名录。随着《通道侗族自治县侗族芦笙五年保护计划》与《通道侗族自治县侗族文化村寨保护条例》等政策文件的出台，为包括侗族芦笙在内的侗族文化遗产保护提供了"法律"保障。此外，为了更好地保护、发展侗族芦笙文化，通道侗族自治县专门成立了侗族芦笙传承与推广的队伍，研制侗族芦笙保护方案；整理了一批侗族芦笙、侗族琵琶歌等资料；涌现出杨枝光、石喜富等侗族芦笙国家级传承人和吴永春、石敏帽等侗族琵琶歌传承人；形成了许多民间文艺团体，它们积极在演出的层面实施民族文化传承工程，展现出侗族芦笙的艺术魅力，提升了侗族芦笙的知名度和影响力。

（三）广西侗族区域的成效

广西是侗族人口聚集的第三大省，侗族人口主要分布在三江侗族自治县、龙胜各族自治县和融水苗族自治县，其中三江侗族自治县是广西侗族人口分布最多的地方。卢树松通过三江侗族自治县境内侗笛传承的实证调查研究后指出：近年来，我国有关部门和相关专业的专家以及众多音乐工作者努力为保留这些宝贵的民族文化遗产做了大量工作。他认为尽管传统文化受到了现代化的冲击，但一些现代化的传播方式也在一定程度上促进了侗笛的传播。① 侗笛于2008年入选第二批广西壮族自治区级非物质文化遗产保护名录，全面开启了侗笛保护与传承的新征途，涌现出胡汉文（图7-3）等杰出的侗笛传承人。

2015年，全国人大代表、广西三江侗族自治县县长吴永春谈道，加强保护和利用非物质文化遗产已迫在眉睫。三江县委、县政府通过"传承项目+传承基地+市场"的模式，如建立自治区级的少数民族非物质文化遗产保护基金，加大对少数民族中非物质文化遗产具有代表性项目的传承基地建设的资金投入，出台鼓励性政策，在中小学教学中引

① 卢树松. 浅谈广西三江侗族传统乐器——侗笛的传承和发展［J］. 北方音乐，2017（12）：38.

入非物质文化遗产传承内容，加大对少数民族人才培养资金的投入等，走出了一条独特的民族文化艺术保护之路，既使侗笛、侗族琵琶歌等民族艺术得到有效保护与传承，也实现了侗族经济与文化融合发展的良好局面。

图 7-3　侗笛传承人胡汉文①

（四）湖北侗族区域的成效

湖北是侗族人口聚集的第四大省，侗族人口主要分布在恩施土家族苗族自治州，该地区属于少数民族聚居区，位于湖北省的西南部。2005年8月1日，恩施土家族苗族自治州为了保护民族文化遗产，继承和弘扬优秀民族文化，促进经济发展和社会进步，正式实行《恩施土家族苗族自治州民族文化遗产保护条例》，确定了民族文化遗产"保护为主、抢救第一、合理利用、有序开发"的方针，规定"自治州、县（含县级市）人民政府文化行政主管部门负责本行政区域内的民族文化遗产保护工作；民族宗教、公安、工商、规划建设、国土资源、旅游、体育、卫生、环保等有关部门依照各自职责，协助文化行政主管部门做好民族文化遗产保护工作"，"自治州各级人民政府应当采取措施，合

① 转引自中工网 http：//people.51grb.com/people/2018/04/27/1672540.shtml.

理利用和开发民族文化遗产，发展民族文化产业，开发具有特色的民族文化产品，对于具有独创性，有重大历史、文化艺术和科学价值的民族文化遗产开发项目，应当予以扶持"。① 除此之外，还实行明确的奖惩制度等，有效地激发了境内侗族人民传承侗族器乐文化遗产的热情。

二、侗族器乐保护原则

有史以来，侗族器乐就是侗族文化的"活态博物馆"。它不仅是文化交流的重要资源，而且也是一个独特的文化教育场。侗族器乐中蕴藏着侗族人的信仰、价值观念、性格特征、交往礼仪和认知模式等，渗透于侗族的历史实践和侗族人的日常生活里。侗族器乐的保护与传承，有助于培养侗族人的文化自信和文化自觉，有助于帮助侗族人获得民族认同感，并以更加开放、包容的态度接受文化多样性，认同文化的差异性。结合国家政府文化部门的政策导向、侗族器乐保护的实践成效和学术界已有的相关研究成果，我们认为侗族器乐的保护与传承体现出以下原则。

（一）原真性原则

原真性"是英文 Authenticity 的翻译，有时也称为真实性，其英文原意是确实性、真实性、纯正性。在 20 世纪 60 年代，原真性原则被引入文化遗产保护中"②。在侗族器乐的保护工作中，各级政府和相关人士坚决反对"挂羊头卖狗肉"的行为，反对打着"保护"的幌子，为了个人利益做一些混淆真伪的事情。坚决制止将侗族器乐的文化价值与旅游行业的经济收益等同，而造成对侗族器乐文化的破坏以及过度开发；坚决打击侗族器乐制假活动，严禁在侗族器乐作品和相关故事中随意添加情节内容，保护好侗族器乐传承文化生态。

从文化生态的角度说，通常我们将文化分为"原生态文化"与

① 《恩施土家族苗族自治州民族文化遗产保护条例》，2005 年 8 月。
② 王巨山. 非物质文化遗产保护原则辨析——对原真性原则和整体性原则的再认识 [J]. 社会科学辑刊，2008（03）：167.

"次生态文化"两类。所谓"原生态文化",就是指历史上创造并流传或保存至今的、未经任何刻意改变的传统文化;所谓"次生态文化"则是指那些在传统的、原生文化基础上创造出来的新兴文化。① 就侗族器乐而言,因其源自民俗生活,并与民俗生活密切关联,因此我们的重点应当是在保护好侗族器乐"原生态文化"的基础上进行创造。确切地说,"原生态文化"与"次生态文化"没有高下优劣之分。我们之所以强调"原生态文化"的重要性,是因为随着时光的流逝,这种历史悠久、蕴含丰富的原型文化越来越少,而这种历经千百年历练生存发展下来的"原生态文化",集中展现着一个民族的精神气质和文化面貌,在"次生态文化"创造中发挥着重要的基础作用。侗族器乐想长盛不衰,就必须保护好它的原生状貌,否则,新文化的创造将是无源之水、无本之木,一个民族的文化安全就会失去基本保障。

(二) 整体性原则

整体性原则也是文化遗产保护的重要原则。所谓"整体性保护","是指在非物质文化遗产保护过程中,应该对非物质文化遗产自身及其生存空间这两个层面实施全方位保护"②。我们知道,保护环境不能只保护某一个方面,必须从全局出发。同样,对于历史文化遗产来说,它是连同周围环境一同存在的,我们要做的不仅仅是保护遗产本身,还要保护其周围的整体环境。反映在侗族器乐保护领域,整体性原则可从侗族器乐自身及其外部环境两个层面着手。

就侗族器乐自身的角度说,首先要保护的是侗族器乐的技术和艺术。所谓技术包括乐器制作技术和演奏技巧,而艺术则指侗族器乐的相关基础理论和艺术表现等知识,包括作品的意境、情感等。从侗族器乐外部环境的层面论,就是要保护好侗族器乐的生存空间。通过前文的论述,我们已经知道侗族器乐赖以生存和发展的土壤是侗族的民俗生活。侗族器乐的产生与侗族的民俗生活和文化生态环境紧密相依,因此,想

① 苑利,顾军. 非物质文化遗产保护的十项基本原则 [J]. 学习与实践, 2006 (11): 123.
② 苑利,顾军. 非物质文化遗产保护的十项基本原则 [J]. 学习与实践, 2006 (11): 121.

要保护和传承好侗族器乐,就必须保护好它的文化生境。比如,侗族芦笙的保护,一方面要保护好芦笙传曲、芦笙制作技艺、芦笙演奏技巧,另一方面还要保护好与它密切相关的民俗生活场域,如"芦笙堂"、芦笙节等。否则,就像鼓楼大歌演唱没有了鼓楼、端午节赛龙舟没有了河流一样,保护成了空谈。

(三)多样性原则

在中华民族这个大家庭里,"不同的时间和空间,人们由于自然条件不同,物质生产方式、生活方式和社会组织结构亦不同,因而创造出了各具特色的文化,其体现的精神、表现的特点和发展的态势各不相同"①。这是对文化多样性的高度概括。联合国教科文组织在第31届全体会议上通过的《世界文化多样性宣言》中指出:"文化在不同的时空中会有不同的表现形式。这种多样性的表现形式构成了各人类群体所具有的独特性与多样性。文化的多样性是交流、革新和创作的源泉,对人类来说,保护它就像与保护生物多样性进而维持生物平衡一样必不可少。从这个意义上讲,文化多样性是人类的共同遗产,应当从当代人和子孙后代的利益考虑予以承认和肯定。"②

就侗族器乐的保护而言,因侗族区域分布广泛,遍布贵州、湖南和广西等地,各地风土人情不一,体现在侗族乐器制作技艺、乐器音色、器乐曲调、演奏技巧、乐曲风格及其应用场域等方面都有一定的差异。我们要在尊重彼此间差异的基础上,互相交流借鉴,取长补短,共同进步,共同发展。

(四)人本性原则

文化是人类的精神创造,人是文化得以承继的核心载体。正如冯骥才所说:"历朝历代,除了一大批彪炳史册的军事家、哲学家、政治家、文学家、艺术家以外,各民族还有一大批杰出的民间文化传承人,后者掌握着祖先创造的精湛技艺和文化传统,他们是中华伟大文明的象

① 夏日云,张二勋.文化地理学[M].北京:北京出版社,1991:67.
② 《世界文化多样性宣言》,联合国,2001年11月.

征和重要组成部分。当代杰出的民间文化传承人是我国各民族民间文化的活宝库，他们身上承载着祖先创造的文化精华，具有天才的个性创造力。……中国民间文化遗产就存活在这些杰出传承人的记忆和技艺里。代代相传是文化乃至文明传承的最重要的渠道，传承人是民间文化代代薪火相传的关键，天才的杰出的民间文化传承人往往还把一个民族和时代的文化推向历史的高峰。"① 不论是物质文化遗产保护，还是非物质文化遗产传承，保护好传承人至关重要，也是我们必须遵循的原则。

世界各国的文化遗产保护事实已经证明，只有保护好传承人，文化遗产才能得到有效保护和传承，侗族器乐保护更是如此。然而，由于受经济全球化、外来文化的影响以及现代先进传媒手段的冲击，青年一代的审美观念发生了很大变化。田野调查表明，侗族器乐艺人大多年事已高，趋于老龄化，青年一代为了生存需求，又受到外来文化的冲击而没有兴趣学习和传承侗族器乐，即使有一些青年人正在学习，也还是处在积累阶段，因而造成当代侗族器乐传承人"青黄不接"的局面，尤其缺乏专门的创作和表演人才，致使侗族器乐面临着传承危机。如靳之林所说："非物质文化遗产的抢救保护问题，应首先着眼于人的抢救保护，而不只是让它进入历史典籍和博物馆。物质文化遗产的保护是物质的保护，作为精神文化遗产的保护是人的传承，是活态文化的传承。在这里，'保护'二字的内涵就是传承，不能传承何谈保护？我们希望在亿万群众的社会生活中看到民族精神文化的传承发展。"② 因此，完善、健全传承人培养机制，保护好健在的传承人，培养好后备传承人，是目前保护与传承侗族器乐最重要、最艰巨的任务。政府、文化部门应加强对"活态"传承人的保护，给予其一定的经济补助和政策优惠，拨出专门款项，用于鼓励他们参加各类创作和演出活动，引导他们做好收徒

① 中国民间文艺家协会. 中国民间文化杰出传承人调查、认定、命名工作手册 [M]. 北京：中国民间文艺家协会，2005：11.
② 靳之林. 关于中国非物质文化遗产的抢救、保护与传承、发展//中国艺术研究院编. 人类口头和非物质遗产抢救与保护国际学术研讨会. （内部资料），2002：34.

传艺工作，增强他们的文化认同感和文化传承自觉。同时，也要支持他们到地方、到学校，去培养后备传承人。

（五）利用性原则

世界各国的文化遗产保护实践已经表明，"单纯的保护不仅因为经济方面的原因很难实现，文化遗产的社会价值也很难在完全封闭的状态下完全展示出来。而在确保文物安全的情况下将这些遗产推向市场，不仅可以解决文化遗产的保护费用，同时也会在最大限度上凸现文化遗产的社会价值，并力争实现我们利用遗产保存历史、教育后人的最终目的"①。侗族器乐的保护，不是要把它当成"文物"，更不能把它当成观赏品，搬进博物馆和展览厅，而是要通过开发利用，激发它的活力，实现它的价值。

侗族器乐内容丰富、形式多样。只有通过开发利用，才能展现其价值。田野调查研究表明，侗族器乐已被纳入一些侗族村寨的"文旅融合"规划，也被引入当地各级学校开展教育传承，也有一些侗族器乐文创产品问世，还有一些地方对侗族器乐进行了乐器制作、表演等产业开发……这在一定程度上促进了侗族器乐的传播和发展，但还缺乏将整个侗族器乐进行整体开发利用的顶层规划和具体实施方案，这值得我们进一步思考。

第二节 侗族器乐的传承危机

侗族器乐渊源于农耕文明，与侗族传统民俗生活互融共生。它凝聚着历代侗族人的情感与智慧，包蕴着侗族社会发展的时空信息，承载着侗族的文化精神，是侗族人民弥足珍贵的文化遗产。20 世纪以来，在

① 苑利，顾军. 非物质文化遗产保护的十项基本原则 [J]. 学习与实践，2006 (11)：127.

全球一体化的强烈冲击下，侗族器乐与其他传统文化一样，被排挤于文化的边缘，甚至在20世纪60年代被视为"封、资、修"而受到批判。改革开放以来，文化界拨乱反正，加之少数民族政策的落实，侗族器乐得以缓慢恢复。"随着改革开放和外来文化的冲击，整个精神文化领域弥漫着一种重估历史的冲动，对历史文化进行反思，对传统全面颠覆和解构越来越呈现出偏激的情绪。"[①] 一时间，各种新思想、新观念涌现，加之全球化、工业化、信息化的深入推进，传承了千年之久的侗族器乐文化受到了强烈冲击，挣扎在消亡的边缘。而今，在世界非物质文化遗产保护运动的驱动下，侗族器乐出现了复兴的迹象，但由于其剥离了原生文化的"传承场"，既与民间生活脱节，又与现代人的审美需求相距甚远，致使侗族器乐传承处于窘困境地。

一、侗族器乐传承面临的危机

随着全球化、工业化、信息化的飞速发展，侗族人的生产生活方式发生了显著变化，审美情趣和审美追求也改弦易辙，导致产生于农耕文化土壤，并与侗族传统民俗生活互融共生的侗族器乐逐渐失去生存空间。不论从传承生态的视角看，还是从传承人的层面说，侗族器乐传承均面临着危机。通过对相关文献和田野调查掌握的第一手资料进行分析提炼，我们认为当代侗族器乐传承面临的危机可集中概括为两个方面：其一是传承人"青黄不接"；其二是原生文化"传承场"消减。

（一）侗族器乐传承人"青黄不接"

玛格丽特·米德基于文化传递的视角，将人类文化的传递分为前喻型文化传递、并喻型文化传递和后喻型文化传递。前喻型文化传递指前辈人（老年人）向后辈人（年轻人）传递文化，其中前辈人在社会中占有权威地位；并喻型文化传递指社会中同辈人群体之间互相传递文化；而后喻型文化传递则是指前辈人（老年人）要向后辈人（年轻人）

[①] 何琼. 贵州少数民族传统戏剧文化及当代转换研究 [M]. 北京：中国社会科学出版社，2016：124.

学习新知识的文化传递方式。玛格丽特·米德指出:"由于年轻人对新鲜事物的理解更具有前瞻性,因而他们的观点也就更具说服力,而这就意味着我们由此进入了一个崭新的历史时期。"①

古代社会,侗族器乐都是由前辈人传给后辈人,或是同辈人之间相互传递,通过"口传心授"的方式世代传习下来。到了20世纪,特别是中华人民共和国成立以来,随着社会的变迁,侗族人的生产生活方式较之于传统社会而言发生了较大改变。侗族青少年受教育的方式从民间约定俗成的"口传心授"转变为国家统一的学校教育,他们学习的东西是规范化的科学文化知识,并接受着西方音乐和流行音乐的洗礼,而逐渐疏远了侗族器乐;他们更多的是信服老师的教诲,而不是长辈的说教。在这样的时代背景下,侗族器乐传统的前喻型文化传递方式陷入窘境,而侗族器乐也逐渐淡出了年轻人的审美视野。在对侗族器乐传承人的访谈调查中,笔者几乎都会问到同一个问题:"来您这里学习侗族器乐技艺的年轻人多吗?"侗族乐师吴国齐(图7-4)等的回答几乎相同:"现在年轻人的观念和以前不一样了,他们认为侗族乐艺术性不高,学习侗族器乐又不能挣钱……侗族这门乐器制作和演奏的人基本上都四五十岁了,有很多技能很高又懂文化的艺人都老了,动不了。很可惜,我们现在还能教,也愿意教,可没有人愿意来学呀……"②

图7-4　笔者与琵琶歌师吴国齐合影

————————

① [美].玛格丽特·米德.代沟[M].曾胡,译.北京:光明日报出版社,1988:20.
② 依据2015年3月28日到通道采访侗族芦笙传承人杨枝光、石喜富,侗族琵琶歌传承人石敏帽,以及2017年8月11日到黎平访谈侗族器乐制作与表演艺人吴国齐,侗族牛腿琴艺人皮德豪和吴万雄,侗族大歌传承人潘萨银花、吴品仙等人的口述资料整理。

随着社会的发展，侗族人的生活水平日益提高，电视、手机、网络等新媒体技术逐渐渗透到侗族区域，广泛出现在侗族人的生活之中。以前吃完晚饭侗族青年男女"行歌坐夜""爬窗探妹"谈情说爱的风俗已成如烟往事，而逢年过节侗族村寨之间的集体社交活动"为也"也几乎消失。取而代之的是人们围坐在自家的电视机前安静地欣赏外面的世界，或持手机刷朋友圈、打游戏。访谈中，牛腿琴琴师吴万雄（图7-5）对笔者说

图7-5　笔者与牛腿琴琴师吴万雄合影

道："现在的青年学生学习任务重，以学习文化知识为主，即便学习乐器也以西洋乐器为主，以考学为目的，哪里有专门的时间用来学习侗族器乐，他们根本没有传习的意识，再一个家长也不允许。而完成基本学业的年轻人（高中毕业生），迫于家庭生活的压力，大多出门打工去了，靠他们来传习侗族器乐几乎不可能。现在还在从事传承工作的老年人有些因为经济困难、有些因为年迈体弱，大多已经力不从心。目前，最要紧的事情是赶快想办法来继承还在世的这些老年人的绝活，不然侗族器乐技艺将随着他们的离世而失传，那我们就是这个时代的罪人了，对不起侗族的列祖列宗呀。"[1]

以上是造成侗族器乐传承人"青黄不接"的主要原因，当然还有其他一些方面的因素。例如，张玉美的《贵州黎平三龙侗族琵琶调查报告》[2] 通过实地调查研究发现侗族琵琶在贵州黎平三龙地区的保护与传承现状不容乐观，并认为大量青年人外出打工以及侗族琵琶的传承功能被现代文化教育所取代，成为导致三龙侗族琵琶传承人断层的主要原

[1] 依据2017年8月11日到黎平三龙访谈侗族牛腿琴艺人吴万雄的口述资料整理。
[2] 张玉美. 贵州黎平三龙侗族琵琶调查报告［J］. 歌海，2009（02）：54-55.

因。而肖伟的《弦歌不辍　薪火相传——湖南通道侗族芦笙传承研究》①则认为人才流失、民族文化认同缺失、专业保护人才欠缺、保障经费投入不足和开发保护关系失衡等是造成湖南省通道县侗族芦笙传承人"青黄不接"的主要问题。

（二）侗族器乐文化"传承场"的流失

所谓"传承场"，指文化传承的时空场域及其总体过程的综合。我们知道，任何一种文化的传承都是在特定的时空场域中实现的，这就是一种文化的"传承场"。从侗族器乐传统的生存样态来看，生产生活、岁时节日、民俗礼仪、信仰仪式和休闲游艺无疑是其最主要的原生"传承场"。而"在迈向现代化的今天，各族人民也积极学习外来文化，文化传承场同时也是文化传播场，市场、学校等渐居重要地位"②。20世纪以来，随着侗族区域社会、经济结构的变化，侗族人民的生产生活、思想观念和行为方式等也在发生相应变化，而与侗族器乐互融共生的传统民俗生活逐渐被代替，导致侗族器乐赖以生存的传统"传承场"日益缩小甚至消失，成为侗族器乐当代传承面临的又一危机。

诚如王希恩所说："在现代化的强烈冲击和国家及社会各种力量自觉保护的双重作用下，当前中国少数民族传统文化的基本状况是复兴、衰退和变异三种现象并存。"③我们通过田野调查也发现，在现代社会进程中，侗族器乐同其他传统文化一样，也面临着复兴、衰退和变异共存的局面。在调查访谈中，侗族琵琶歌师吴太安（图7-6）等说道："我记得20岁以前，我们这里的各类民俗活动非常多，唱歌、弹琴那就更不用说了，基本每天都可以在鼓楼听到。现在我们侗寨受社会、经济发展的冲击很大，受高科技、新媒体的影响也不小。我们的年轻人沉迷于手机、痴迷于影视和网络等，民俗活动越来越少，歌师寂寥冷落。以

① 肖伟. 弦歌不辍　薪火相传——湖南通道侗族芦笙传承研究[J]. 贵州民族研究，2018（02）：148-152.
② 赵世林. 民族文化的传承场[J]. 云南民族学院学报，1994（01）：63.
③ 王希恩. 论中国少数民族传统文化现状及其走向[J]. 民族研究，2000（06）：11.

前我们几个小伙子弹琵琶、拉牛腿琴，唱着、跳着，跑去和姑娘对歌的那种愉悦，已经成为历史记忆了……现在我们从电视上或者是舞台上看到的'行歌坐夜''爬窗探妹'等表演性质太强，甚至还有商业属性，已经没有了原生的那种来自内心的自觉，就是为了开心。"①

然而，在传统文化受到猛烈冲击的现代社会，一些侗族人已经逐渐意识并主动担当起传承侗族器乐的责任和使命，涌现出的各级各类

图 7-6　笔者与琵琶歌师吴太安合影

侗族器乐文化传承人就是其优秀代表。他们不计报酬、不图名利，以身体力行的传承实践，坚守着侗族器乐的文化价值，表现出传承侗族器乐的文化自信和文化自觉，为复兴侗族器乐做出了实实在在的贡献，令人感动！这让笔者想起 2017 年 8 月，新晃侗族自治县文化局原局长杨先尧（图 7-7）带笔者一行到黎平三龙、从江小黄侗寨等地开展田野调查时的情景。8 月 11 日，我们到黎平三龙的调查，得到了吴国齐的鼎力相助。他是"三龙侗族文化促进会"（成立于 2012 年）的骨干成员。他把我们带到"促进会"活动中心后，以吴品仙为核心的成员们盛情邀请我们共度晚餐，为我们尽情演唱酒歌、牛腿琴歌和琵琶歌等，还给我们随行人员穿上当地的特色侗族服饰……8 月 13 日，我们赶到小黄侗寨时已经快晚上 10 点，找到一家民宿准备住下。进店时恰巧撞见店家和当地的一群青年人在厅堂吃晚饭，打听了我们的来意后，盛情邀约我们坐下，一同吃饭，并为我们演唱了酒歌（图 7-8）、琵琶歌、牛腿琴歌等……让笔者动容！

① 依据 2017 年 8 月 11 日到黎平三龙访谈吴太安等琵琶歌师的口述资料整理。

图 7-7　笔者与杨先尧局长在三龙合影

图 7-8　小黄侗寨青年为我们唱酒歌、行酒礼

与此同时，随着国家文化政策的贯彻落实，而今侗族区域经济结构有所调整，特别是在文化遗产保护和"文旅融合"的新时代，许多侗族村寨都以发展乡村旅游为契机，对民族村寨资源进行开发、整合与利用。各种侗族文化表演成为侗族乡村旅游中一块特色鲜明的招牌，侗族器乐表演就是其中之一。而今，不仅在侗族区域学校、旅游区、商场、饭店等地可以听闻侗族器乐的演奏，而且在北京、首尔、墨尔本等国内

外大都市的民俗活动中，侗族器乐也以其特有的风格吸引了无数观众的眼球。但我们也应该清醒地意识到，这种"复兴"，是市场化、商业化运作的结果，有些将侗族器乐过度开发、包装的现象使侗族器乐丧失了原本的边界，侗族器乐有失去本位的危险。如何合理有效地保护、传承和利用侗族器乐成为新时代摆在我们面前的重要课题。

二、侗族器乐传承危机的成因

侗族器乐传承面临危机的成因来自多个方面，总体来说，既有侗族器乐自身的内部因素，又有其外部环境的制约。一方面，当今社会是一个不断创新、力求发展的社会，侗族乐器制作技艺粗糙、器乐传承方式狭隘、传承经典乐曲少、应用场域局限、传承人断层等，成为制约侗族器乐自身发展的关键要素；另一方面，当今社会，在全球化、城镇化和信息化等的影响下，侗族的自然环境、人口结构、生产生活方式、价值观念、审美情趣等都与过去大相径庭，发生了本质的变化，致使侗族器乐赖以生存的土壤不断流失、生存环境不断恶化，传承的空间日益缩减等，是影响侗族器乐传承的外部因素。要具体论述侗族器乐传承危机的成因，还得从历史的角度去分析。

（一）多元文化的冲击

在当今经济全球化和文化多元化的影响与冲击下，如何有效保护和传承民族传统文化，已经成为世界各国共同面临的挑战。就侗族而言，传承和发展民族丰富多彩的民俗传统文化对于保存民族历史记忆、展现民族精神等都有重要意义。侗族器乐作为侗族民俗生活中成长起来的文化载体，折射着侗族文化形成和发展历程中的时空信息和价值取向等，对侗族文化的传承保护、开发利用具有重要的现实意义。然而，在这个多元文化并存的时代，侗族器乐传承面临着严峻的挑战。新媒体、大数据等技术的高速发展，极大地缩短了世界各国之间交流的速度和时间，也为人们的文化选择和文化交流带来了更多的机会与便利。各种文化都可以借助发达的信息渠道和媒介平台进行展示，渗透到人们的思想观念

中，势必会对人们的情感、态度、认知和价值观等产生影响。"随着时间的推移，人们脑海中的某些传统文化价值观模糊甚至被新的价值观替换，某些传统文化价值观的消退成为无法避免的事情，这也是传统文化在现代社会融合发展过程中必须面对的一个社会发展动态和文化趋势。"① 于是，出现了文化选择的多样性特征。

文化的多元化发展，为文化主体的选择提供了多种可能，呈现为文化选择的主体性和主动性。在这样的时代背景下，聚居在湘黔桂鄂边区的人们有了接受多元文化的可能性，有了选择多样文化的主动性。过去在侗族民间广泛传承的侗族器乐，逐渐淡出了人们的视野，呈现出逐渐弱化甚至消亡的趋势。这显然是文化传承主体受多元文化影响的结果，具体体现为对侗族器乐的价值判断、认知态度等发生了明显的改变。我们应该清楚，"在市场经济背景下，人们的认识在发生改变，社会生活在改变，非物质性文化遗产要变成商品和市场对接，就要流失掉好多东西，如果其本质的东西一旦流失，无疑是对非物质性文化遗产的破坏"②。侗族器乐的传承与发展是一个漫长的社会过程，离开了侗族器乐独特的社会生境、历史发展和文化传统，就很难理解侗族器乐深刻的文化内涵。

诚然，文化多样性的出现并非空穴来风，而是民众社会文化需求的直接反映。有学者指出："民俗沟通着民众的物质生活和精神生活，反映着集体的和社会的人群意愿，连结着人类的过去、现在与未来，不论其传承变异，还是消亡新生，都离不开时代和社会为它提供的客观基础。"③ 在多元文化的冲击下，传统民俗文化自身的因素成为文化主体选择的关键。"民俗文化最大的特征就是既有传承又有变异，随着社会的发展，传统民俗文化总会发生相应的变化和调整来适应新的环境，只

① 周智慧. 蒙古族传统游戏搜集整理与传承研究［M］. 北京：中央民族大学出版社，2019：168.
② 谭启术. 政府该如何保护非物质文化遗产［J］. 学习月刊，2007（13）：28.
③ 江帆. 论传统民俗文化在当代的贬值与增值［J］. 民俗研究，1997（01）：4.

有这样才能够保持旺盛的生命力，代代相传"①。作为民俗文化的存在方式，侗族器乐中一些包蕴丰富但不适合当今文化发展趋势、不符合当今人们审美需要的种类、技法、乐曲及其运行机制和思想观念等，如果不及时地改进和完善，势必会被文化传承主体冷落甚至抛弃，面临生存的危机。因此，在多元文化并存的新时代，侗族器乐也要在继承其固有文化精神的基础上，不断调适、与时俱进，这样才能将那些蕴藏在侗族器乐中的文化内涵挖掘出来，才能将那些尘封在侗族器乐里的文化价值激活起来，使侗族器乐得以可持续传承。

（二）社会变迁的影响

在漫长的历史进程中，侗族人依山傍水而居，日出而作日落而息，世代传承、繁衍生息，创造和延续了悠久的民族发展史。回溯侗族历史进程，我们不难发现，农耕生产是侗族人最为主要的谋生手段和基本的生产方式。然而，近现代中国社会的变迁等，对包括侗族器乐在内的侗族传统文化产生了较大影响。

首先，社会生产生活方式的变迁影响着侗族器乐传承。一方面，机械化、工业化的出现导致农耕文明的转型，导致其与民俗文化逐渐脱离。比如，机械化代替人力之后，古代那种集体劳作时歌乐鼓舞的景象、日常劳作中的各种礼仪习俗等逐渐退出历史舞台。又如，村民已经较少用牛耕田（图7-9），那么，此前侗族民间盛行的牛崇拜信仰活动也就没有了用武之地，与此共融的祭祀乐舞也就没有了生存空间，其中的器乐消亡就是顺理成章的事情。另一方面，侗族器乐与侗族日常礼俗生活分离之后，与侗族器乐相关的文化事象也逐渐淡出了民众的视野。在侗族传统社会中，掌握侗族器乐演奏技能的乐师往往都是掌握着丰富的侗族传统文化知识的人，很受尊重。当侗族传统社会民俗生活在新社会语境中日益消退的时候，这种认知也悄然发生着改变。以往乐师在生活中的风采已不复存在，在仪式活动中的神圣地位也动摇了。因此，通

① 安德明. 对非物质文化遗产保护工作的反思［J］. 河南社会科学，2008（1）：19.

过侗族器乐的传习渴望得到人们尊重的内在动机大大降低，削弱了侗族传统器乐对人们的吸引力。

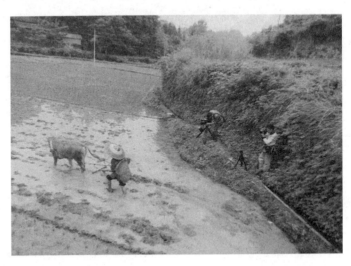

图7-9　凤凰卫视在天井寨拍摄的农耕文化（龙立军供图）

其次，侗族社会生活环境的变迁影响着侗族器乐传承。环境条件是侗族人生存的基础，也是侗族文化得以创生和延续的土壤。随着社会经济的发展和传统生产生活方式的改变，侗族人传统的居住环境得以改善。铁路、公路等交通设施的兴建，市场、集市等贸易场所的兴起，大大增强了侗族人与外界的交流，外来人口带来的他族文化，也对侗族器乐的形式、内容产生了较大影响。一个最显著的实例，便是大量的西洋乐器、他族乐器被广泛应用于现今的侗族民间戏曲、曲艺及民间信仰仪式活动之中。吸收与借鉴本身并没有错，但前提是要在坚守传统精神的基础上有所取舍地加以吸收，而不是照抄照搬。否则，侗族传统器乐反映的民族共同心理将难以维持，侗族传统器乐渗透的民族认同感将会消减，这也是导致侗族传统器乐在现代社会面临传承危机的一个主要原因。

最后，侗族社会教育制度的变迁影响着侗族器乐传承。以前，侗族教育主要通过"口传心授"和"言传身教"的方式来实现，正规化的学校教育几乎没有。侗族传统器乐的传承也是如此。侗族青年、儿童主

要通过长辈的言传身教、耳濡目染和参与活动习得侗族器乐技能与知识,许多器乐活动实际上充当着教育侗族青年、儿童的"学校",让他们在这样的活动中耳濡目染地接受侗族生产生活知识。如今,侗族区域和全国其他地区一样,建立起全国统一的、标准化的学校教育体系。与此同时,民族民间优秀传统文化长期以来却没有得到应有的重视。虽然近年来人们已经意识到开发本土文化校本课程的重要意义,也在实践中取得了一些实效,比如,侗族区域各级中高职、中小学等纷纷将侗族传统器乐引入课堂教学,为培养侗族传统器乐人才做出了一些贡献,但这样的意识还很薄弱,收效也甚微,还不能从根本上扭转侗族器乐面临的传承危机。

(三)城镇化进程的影响

在传统社会中,侗族人的大多数时光都是在丰富多彩的民俗活动中度过的,与民俗活动共融共生的侗族器乐发挥着愉悦身心的重要作用。当今时代,城镇化范围的不断扩大使我们的生产生活发生了很大变化,也使弥足珍贵的传统文化正在淡出我们的视线,有的消亡、有的变异,更为严重的是就连传统文化这个概念也变得陌生起来。简而言之,城镇化进程的影响也是侗族器乐传承面临危机的主要原因,集中反映在以下几个方面。

传统的侗族社会,每到傍晚,村寨的鼓楼常常是民众传习侗族器乐、演唱侗歌(图 7-10)等的场所。侗族民众最重要的休闲娱乐方式就是男女老少围坐在鼓楼的"堂火"四周,有的弹琵琶、有的拉牛腿琴、有的吹侗笛、有的唱歌、有的跳舞、有的讲故事……如今,侗族人的休闲娱乐方式逐渐被广播电视、手机游戏、电脑网络等取代,即便是有"歌乐鼓舞"活动,多见的是萨克斯、小号、电子琴等西洋乐器,排挤了侗族器乐的生存空间。

图 7-10　鼓楼里的琵琶队（摄于小黄）

城镇化进程带来了经济的快速发展，一幢幢高楼在乡间拔地而起，乡村公共生活空间越来越少，村民集体排演、传承侗族乐器的空间越来越小。受经济观念的影响，人们一心投入经济上，几乎没有时间传习侗族器乐。此外，在城镇化的影响下，越来越多的乡民认识到教育的重要性，不论是学校、家庭还是社会，基本上都把精力集中在培养孩子掌握知识方面，孩子们根本没有时间参与侗族器乐传习活动。即便偶尔有个别学生愿意参加，也找不到同伴，很难融入为数不多的中老年人群体之中去尽情感受侗族器乐的乐趣。

总之，文化是国家发展、民族振兴的灵魂，是民族历史、民族文化的血脉。人类社会发展史既是人类生命繁衍的历史，也是人类文化传承的历史。在文化越来越成为经济社会发展的重要支撑，越来越成为民族凝聚力和创造力的重要源泉的新时代，"一个民族的音乐品种应该植根于广袤的土地上，根系拓展延伸得越宽广所获取的养分就越多。一个民族的任何音乐种类要获得良好发展生态，都需要更多人参与其间，演奏者和观众要形成一个庞大的互动体系，才能保证音乐品种正常发展的良

性循环"①。保护、传承和发展好侗族器乐,对于弘扬中华优秀传统文化,准确把握侗族人的精神生活,正确反映侗族人的审美诉求,推动侗族乡村文化发展具有重要的理论意义和实际价值。

第三节 侗族器乐的创新策略

从历史的层面看,侗族器乐是侗族人在世世代代生产生活中为了适应环境、保障生存和发展,创造、丰富和承继而来的一种文化样式。它体现着民众的智慧和生命哲思,蕴含着侗族传统生活习俗和文化。它在历史上发挥过作用,也必然在当代社会中有其存在的价值,如有助于促进民族认同、彰显侗族文化自觉、弘扬侗族文化精神等。正是侗族器乐的历史厚重感和实用性,决定了其存在的合理性和发展性。这里,我们通过分析侗族器乐的创新传承内容与形式、创新传承机制与模式、创新传承途径与方法等,为新时代侗族器乐的有效保护与创新传承提供思路。

一、创新传承内容与形式

对于一个国家、一个民族而言,创新就是其发展和进步的不竭动力。对于一种文化来说,创新就是其寻找生机和出路的必要途径。侗族器乐不仅是侗族的文化,而且是中国和世界的遗产。要保护、传承和发展好侗族器乐,必须在保存其固有民族精神的基础上,对某些与当代社会不相适应的内容与形式进行改革创新,将侗族器乐变革为既与当代社会生活相适宜又能满足当代人需求的文化样式,从而获得有效传承和发展。

① 郝亚男. 贵州从江侗族唢呐音乐探究 [D]. 贵州民族大学(硕士学位论文),2017:59.

(一) 确立侗族器乐创新观念

文化的传承与发展需要对传统文化进行变革和调试，这是文化自身发展的诉求，也是时代赋予文化的责任。如果"放弃了现代化则意味着这个民族精神的贫瘠，丢弃了传统文化则可能导致整个民族的衰落"[①]。因此，在全球化加快发展的时代，创新是民族文化发展的必由之路。

反观世界非物质文化遗产保护的成就，我们不难发现，许多濒危的非物质文化遗产项目之所以能重新回到人们的视线，一个重要的原因就在于它能在继承传承的基础上，重新加入与时代需求相吻合的新内容和新形式，寻找到了新的路径，抓住了新的机遇。就侗族器乐传承而言，为了避免其逐渐淡出人们的视线，就要求我们深化理论研究，确立创新观念。例如，传统社会时期侗族傩戏伴奏技艺传男不传女等观念在新时代得以破除（图7-11）。也就是说要在全球文化生态背景中去探寻其传统文化精神与时代诉求相契合的点，并在保存其文化精髓的基础上，改革一些陈旧的习俗、技法、组合形式，以及变革演出平台，开拓传承新路径等，赋予其新内容与形式，使其符合时代的需求，以此激发其活力和增强其吸引力。

图7-11　侗族傩戏女子伴奏乐班（摄于天井寨）

① 哈经雄，腾星. 民族教育学通论［M］. 北京：教育科学出版社，2001：558.

(二) 革新侗族器乐传承内容

侗族器乐自身不能因循守旧、墨守成规,而是要与时俱进、主动调适。在当今社会急剧变革的时代背景下,每一个民族都会出现"现代思维观念与传统文化心理的种种矛盾交织在一起,不断发生激烈的碰撞,在与时代精神的对接中,许多曾被我们的祖宗们视若神圣的文化经条纷纷解缚,更多的与时代相应的新的价值取向、思维方式、道德规范等文化观念逐渐渗进我们的民族文化精神之中,不知不觉间,一些新的价值取向俘获了众多民心"①。直面全球多元文化的冲击,侗族器乐的传承,不能仅仅在其外部环境上下功夫,最为关键的是要不断创新和丰富器乐内容。为了使侗族器乐在当代社会获得更为广阔的发展空间,我们应当以开放的眼光、包容的态度和批判的意识去有选择地吸收借鉴其他器乐的优长,及时淘汰或改进那些滞后于时代需求的内容,如落后的创作技法、记谱法和表现内容等。由于"人类的本性和规定性要求人们不能割裂自己的脐带和生命之根——文化传统和价值核心,处于一个无根无基的茫然状态和迷失状态"②,故而,侗族器乐当代传承的内容创新,并不是要剔除一切传统的元素,而是在保持其基本文化精神的基础上,结合时代需求进行恰当的改革,实现侗族器乐的历史性和现实性的"视野融合",使其既有传统性,又有开放性和包容性,赋予其符合时代需求的内容。

(三) 营造侗族器乐活动环境

环境是一种文化得以创生的土壤,也是一种文化得以传承的条件。作为一种民俗文化,侗族器乐的传承具有集体性的特点。不论是琵琶弹唱还是芦笙舞,不论是戏曲中的器乐还是民间信仰仪式中的器乐,往往需要多人相互配合才得以完成。虽然,随着社会的转型、经济的发展,侗族区域民间许多流传了几百年甚至上千年的民俗活动已经不复存在,致使侗族器乐传承与民俗生活相分离,但是,"我们继承了一种文化结

① 江帆. 论传统民俗文化在当代的贬值与增值 [J]. 民俗研究, 1997 (01).
② 孛尔只斤·吉尔格勒. 游牧文明史论 [M]. 呼和浩特: 内蒙古人民出版社, 2002: 273.

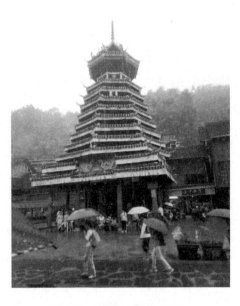

图 7-12　鼓楼（摄于肇兴）

构，哪怕只是出于公平，我们也有义务在把这一文化结构留给后人时，使它至少与我们发现它时一样丰富"①。也就是说，处于文化交流融合的时代，我们应该明确自身传承与弘扬民族文化的权利和义务。因此，侗族村民可积极利用村寨鼓楼（图 7-12）、风雨桥、民族文化传习基地等场所，组织民众参与器乐小组进行集体练习；今存的大量民间戏班可有计划、有组织地培养器乐伴奏人员，进而为戏班培养后辈乐人；鼓励民间乐师积极收徒传艺，积极培养侗族器乐传承人。

我们希望发挥基层党组织和乡村干部的作用，制订出符合当地侗族器乐传承的方案，如在当地设立侗族器乐传习所，编撰"进阶式"侗族器乐教材，组织乐师传授，发动村民学习，以及组织相应的民俗活动等，帮助当地民众提升侗族器乐传承的文化自觉性和参与度……此外，还希望与各方人士共同努力，将侗族器乐的某一部分，如作曲技法、某种乐曲或某个乐曲等，移植到艺术设计、电影电视等其他艺术形式中去，实现侗族器乐的创造性转化和创新性传承。总之，营造一个和谐、宽松、互助、愉快的侗族器乐传承环境非常必要。

（四）融合侗族器乐的传统性与时代性

在全球多元文化交织的格局下，创新是一种文化获得生命力的重要手段，也是一种文化可持续发展的根本动力。我们不能"强烈地认同

① ［加］威尔·金利卡. 多元文化的公民身份：一种自由主义的少数群体权利理论［M］. 马莉，张昌耀，译. 北京：中央民族大学出版社，2009：35.

其母体文化而排除其他民族的文化"①。侗族社会的发展是大势所趋，势必要求侗族器乐传承不能固守陈旧的内容，而要积极接纳、吸收其他民族器乐的优长来弥补自身已经不符合时代需求的要素，借此探寻更为广阔的生存空间。然而，为了赢得更为广阔的生存空间，关键在于使侗族器乐的传统性与时代性有机融合。因此，为了保证侗族器乐可持续健康地传承下去，除了要创新思想观念、创新器乐内容、营造器乐环境之外，还要对如何整合侗族器乐的传统性和时代性进行理性思考。我们认为，至少包括两个方面的内容：其一，传统对时代的选择。主要指"文化传承过程中，能够立足于世界的文化背景，选择适合于我国国情的现代化模式以及对外来文化的扬弃和取舍"②。反映在侗族器乐领域，在我国多民族文化语境下，侗族器乐的传承要积极借鉴和吸收其他民族器乐的文化精华或其他文化艺术的营养，为侗族器乐发展注入新鲜血液，丰富侗族器乐的表现力和感染力，为侗族器乐发展探寻新的途径、机会和空间。其二，时代对传统的选择。主要指"立足于现代工业和高科技社会发展的大背景下，如何对传统文化进行'精当取舍'，使传统文化为现代化社会服务，成为促进现代化社会生产的一个动力"③。就侗族器乐的传承来说，就是要发掘其有利于现代社会发展的思维方式和价值观念，为现代社会服务。

 费孝通曾说："文化自觉只是指生活在一定文化中的人对其文化有'自知之明'，明白它的来历，形成过程，所具的特色和它发展的趋向，不带任何'文化回归'的意思。不是要'复旧'，同时也不主张'全盘西化'或'全盘他化'。自知之明是为了加强对文化转型的自主能力，

① 李忠，石文典. 文化同化与冲突下的民族认同与民族偏见 [J]. 社会心理科学，2007 (Z3)：14.
② 周智慧. 蒙古族传统游戏搜集整理与传承研究 [M]. 北京：中央民族大学出版社，2019：199.
③ 周智慧. 蒙古族传统游戏搜集整理与传承研究 [M]. 北京：中央民族大学出版社，2019：199.

取得决定适应新环境、新时代时文化选择的自主地位。"① 在新的时代背景下传承与发展侗族器乐，既要保持其固有的文化精神，又要与时俱进，做出符合时代需求的变革，通过改革一些不合时宜的环境和表演程式，改进陈旧的乐器及其技法，创新和充实乐曲内容，使侗族器乐更加符合时代的需求。

二、创新传承机制与模式

任何一种文化都是经过历代传承得以延续和发展起来的，因此，文化的传承是一个民族发展的重要标志。在漫长的社会历史进程中，每一种民族文化都形成了具有自身民族特色的传承机制和传承方式，成为一个民族文化得以承继的关键，成为一个民族社会得以发展的动力。侗族器乐之所以能流传至今，也有赖于有效的传承机制和传承方式。纵观侗族器乐传承发展的历程，我们不难发现这样一个事实，即在中华人民共和国成立之前，侗族器乐的传承集中体现在与民俗活动紧密关联的自然状态，而在中华人民共和国成立之后，随着国家民族文化政策的实施，侗族器乐由自然状态转入自觉传承的轨道，形成为一套较为完备的传承机制和有效的传承模式，使得侗族器乐的文化精髓得以较好地承续下来。

当然，任何一项文化遗产的保护与传承，从来都不是仅凭一己之力就能实现，也不是一两天的努力就能达到的，而是多方主体长期共同努力的结果。侗族器乐的保护与传承，也是如此。既离不开政府的主导，也离不开民间的努力。"在蕴含着民族文化基因和历史记忆的非物质文化遗产保护场域中，国家通过立法、立项、财政支持等手段，使民间社会的保护活动合法化，并使'国家在社会中'；民间社会则借助国家的资源，在国家话语权下，采取能动性和实践性的策略，践行着'文化

① 费孝通. 费孝通论文化与文化自觉 [M]. 2版. 北京：群言出版社，2007：190.

自觉'。"① 只有在政府的宏观调控和正确引导下，通过汇聚民间力量，形成强大合力，才能更有效、更大限度地传承好民族文化遗产。

（一）强化政府的引领和保障

20世纪中叶以来，中国的文化部门在保护民族民间文化遗产方面做出了积极贡献。特别是20世纪80年以来，中国自上而下开展的民族民间歌曲、舞蹈、戏曲、曲艺和民族器乐集成工作，开启了全面保护中国传统音乐文化的先河。21世纪以来，在非物质文化遗产保护成为国际关切之际，中国政府积极响应，加入联合国教科文组织通过的《保护非物质文化遗产公约》（2003），并结合国情，出台了一系列政策措施。在"政府主导"和社会各界的共同努力下，中国非物质文化遗产法规建设、工作规划、普查工作、名录体系建设、保护机制建设，以及信息化保护和支持鼓励举办民族文化活动等方面都取得了显著成效。"国家制定的各种与民族文化相关的政策及进行的实践举措为各民族文化繁荣发展提供了重要保障。"②

在国家、省部级文化部门的正确引导下，侗族区域各州、县政府因地制宜，相继出台并实施了一系列文化政策、法规来保护属地的民族文化遗产。例如，黔东南苗族侗族自治州委、州政府通过招商引资、完善传承人选拔机制、建立项目传承人档案、给传承人发放政府津贴、资助民族民间文化传承活动、加强非物质文化遗产项目建设、正规教育传播非物质文化遗产等深入推进当地民族文化遗产保护。③ 怀化市委、市政府高度重视拓宽非物质文化遗产保护传承渠道，加大了非物质文化遗产保护资金投入力度。近年来，先后投资1.5亿元建成了50多个传习基地；并于2017年开始将市级非物质文化遗产代表性传承人每人每年

① 胡丽婷. 非物质文化遗产保护中的国家与民间社会关系论析 [J]. 江西社会科学, 2012 (08): 192.

② 周智慧. 蒙古族传统游戏搜集整理与传承研究 [M]. 北京: 中央民族大学出版社, 2019: 201.

③ 仝红霞. 论地方政府在非物质文化遗产保护中的作用——以黔东南州非物质文化遗产保护为例 [J]. 湖北广播电视大学学报, 2013 (11): 73-74.

3 000 元的奖励补助纳入财政预算。新晃侗族自治县投入非物质文化遗产保护的资金预算,每年不低于 300 万元,其中用于对非物质文化遗产田野调查研究、实物收集、人才培养、交流传播、传承人奖励(图 7-13),以及数字化建设等方面的资金占预算的 60% 以上。① 黎平县委、县政府每年出资 10 万元用于扶持岩洞镇农民侗族大歌队,并于 2008 年与北京申电瑞达公司签订协议引进 6.5 亿元,成立现代文化创意产业公司——贵州侗族大歌文化产业发展有限公司等。② 在国家各级政府部门相关文化政策的引领下,侗族文化得到了较好的保护、传承和发展,侗族器乐也得以"去粗取精",重新回到人们的视线和生活之中。

图 7-13　新晃县表彰民间文化传承人(吴晓渊供图)

此外,各级政府还以非物质文化遗产保护为契机,积极开展非物质文化遗产宣传活动、休闲游艺和文化旅游活动等,在活动中对公众进行非物质文化遗产普及教育,从而培养了社会公众的文化保护与传承意识,提高了公众参与非物质文化遗产保护的文化自信和文化自觉。同时,也确保了侗族器乐通过丰富多彩的内容与形式,不断提高公众的参与度来提高其经济效益和社会效益。因此,侗族器乐的有效保护和可持

① 朱帅. 怀化有"宝":且行且珍惜——怀化市非物质文化遗产保护与传承现状调查 [N]. 怀化日报,2017 - 12 - 20 (06).

② 全红霞. 论地方政府在非物质文化遗产保护中的作用——以黔东南州非物质文化遗产保护为例 [J]. 湖北广播电视大学学报,2013 (11):73 - 74.

续健康传承,需要政府的政策引领,并提供相应的人力、物力和财力等保障。

(二)提升群众的认同感和参与度

长期以来,侗族器乐始终以群体性特征在民间传承,具有广泛的群众基础。它的群体性不仅表现为侗族器乐是侗族人在生产生活中群体创造的产物,而且还体现为侗族器乐是群众集体参加的活动。诚如赵世林所说:"文化传承,是指文化在一个人们共同体(如民族)的社会成员中作接力棒似的纵向交接的过程。这个过程因受生存环境和文化背景的制约而具有强制性和模式化要求,最终形成文化的传承机制,使人类文化在历史发展中具有稳定性、完整性、延续性等特征。也就是说,文化传承是文化具有民族性的基本机制,也是文化维系民族共同体的内在动因。"[①] 这段话不仅说明了文化传承的机理和特征,也强调了文化传承的重要性。侗族器乐也是这样延续下来,并在侗族社会历史上发挥了重要作用的。今天的侗族器乐传承时空、传承组织、内容与形式等都发生了一些变迁,但仍然保留着群体性特征,仍然是侗族"维系民族共同体的内在动因"。因此,不论是政府行为、商业开发,还是民间操办,总是有许多民众积极响应并参与到侗族器乐传承活动之中,以侗族器乐为媒介结交朋友、传情达意、表达礼仪、交流经验等。可以说,民众的认同感和参与度是侗族器乐得以世代传承的最基本的保证和内在动力机制。

(三)深度融合侗族器乐与旅游

随着社会的进步和经济的发展,休闲旅游逐渐成为人们的一种生活方式。在"文旅融合"的新时代,人们在旅游中更追求精神上的慰藉。"现代旅游不再停留在纯粹消遣和自然景观的观赏上,而更多地开始选择自然景观和人文历史、风俗文化景观相结合,使旅游体验的目的除了基本的让人身心愉悦之外,其核心内容成为更加与文化氛围、文化欣赏

[①] 赵世林. 论民族文化传承的本质 [J]. 北京大学学报(哲学社会科学版),2002 (03):10.

等贴近，用感官体验的方式不仅满足心理上的旅游需求，更是可以满足精神层面的需求，让文化变成可以感受可以观看欣赏的东西，让人们享受一种具有文化底蕴的高层次旅游体验。"①

在"文旅融合"的时代背景下，一种文化资源被当作文化资本开发为旅游资源后，依托于规范化的旅游开发和相应的经费支持，更有利于其传承和发展。反映在侗族器乐领域，侗族器乐以侗族乡村旅游开发为依托，赢得了发展的新机遇。同时，侗族器乐也为塑造侗族乡村形象，增进侗族乡村旅游经济收入发挥了积极作用。例如，黎平肇兴侗寨等地的乡村旅游开发中，侗族器乐就发挥了很大的作用。旅游节当天，侗寨寨门两侧芦笙队伍迎接宾客，错落有致的队伍、动人的乐声瞬间让游客产生了愉悦感和新鲜感。走进寨中，琵琶歌、牛腿琴歌、芦笙表演、侗戏等民俗活动跃入眼帘，他们与周围的山、水和谐统一在一起，好似一曲"交响乐"，又如一幅亮丽的"田园风景画"，让人震撼、让人动容。以侗族器乐等艺术形式为媒介，开展侗族乡村旅游，通过规范化的管理和精细化的运作，吸引来大批游客，推动了当地旅游事业的发展，也给旅游业主和当地民众带来了一定的经济效益。

当然，侗族器乐旅游开发是一把"双刃剑"。有的旅游景点急功近利，不顾侗族器乐的艺术规律，打着旅游开发的幌子，专注于商业化表演；有的全然不顾侗族器乐的风格特色和文化精神，瞎编乱造，甚至用于哄骗游客……这不仅破坏了侗族器乐的精神面貌，而且有损侗族形象。

因此，侗族器乐与旅游业的深度融合需要规范化的管理和精细化的运作，这样才能达到互利共赢的结果。这不仅有利于侗族器乐的产业化发展，更是让优秀的侗族传统文化得到有效传承，从而使经济与文化发展实现双赢。然而，使侗族器乐作为文化资本和人文旅游资源得到开发（图7-14）的前提是，保护好侗族器乐得以生存的自然人文生态，让自

① 周智慧. 蒙古族传统游戏搜集整理与传承研究［M］. 北京：中央民族大学出版社，2019：202.

然生态系统和人文生态系统有机统一。正如费孝通所说:"只有在认识自己的文化、理解所接触到的多种文化的基础上,才有条件在这个正在形成中的多元文化的世界里确立自己的位置,然后经过自主的适应,和其他文化一起,取长补短,共同建立一个有共同认可的基本秩序和一套各种文化都能和平共处、各抒所长、联手发展的共处守则。"① 侗族乡村旅游业与侗族器乐旅游开发需要协同努力,共同研究出有针对性的对策去保护好侗族器乐生存的自然生态和人文景观。

图 7-14 侗族器乐登上乡村旅游舞台展演(摄于肇兴)

三、创新传承途径与方法

音乐不仅仅是一连串的音符结构,而是包蕴人们生活习俗、宗教信仰、审美追求等丰富内涵的文化价值体系。侗族器乐与侗族所处的自然人文环境关系密切,也对侗族文化的生成和发展有着重要的作用。人们在侗族器乐中潜移默化地接受着侗族文化的熏陶,从而进一步增进对侗族文化的认知。然而,随着社会经济的发展,城镇化建设的加快,商业化和工业化的深入推进,人们的思想观念、审美旨趣等都发生了相应的变化,致使侗族器乐从它的载体到其体现的人文精神正在消退,濒临断

① 费孝通. 费孝通论文化与文化自觉 [M]. 2 版. 北京:群言出版社,2007:190.

裂。如何走出侗族器乐传承面临的危机，成为值得进一步探讨的问题。唯有通过建立健全的、有针对性的传承机制，形成既符合侗族器乐发展规律又与侗族文化发展现实需求相适应的顶层规划和具体可操作的措施，才可能使侗族器乐在民族文化之林永葆生命的活力。因此，侗族器乐的传承与发展，既需要国家相关政府部门通过立法的形式出台并实施专门的法规政策作保障，又需要地方各级机构、社会人士、传承主体等去贯彻落实相应的政策法规，形成政府与民间的合力，同时积极探索侗族器乐传承的新途径和新方法，这样才可能使侗族器乐获得有效传承与发展。

（一）完善侗族器乐法规建设

回顾中外文化遗产保护的历史与现状，我们不难发现这样的事实——制定与实施法规政策是保护文化遗产的有效途径。我国文化遗产保护与传承的相关法律法规为侗族器乐保护与传承提供了方向性的指导，但与侗族器乐传承相关的具体政策尚未健全，需要我们积极地去完善。

侗族区域各级地方政府、侗族器乐传承组织等可在国家相关政策范围内拟定并实施符合当地社会发展实情的侗族器乐发展规划，也可以形成侗族区域联动机制，共同商讨侗族器乐传承方案。首先，通过深入实地调查，掌握侗族器乐生存现状。其次，提炼出侗族器乐传承面临的问题，并研究出有针对性、可操作的方案，出台和实施相关政策措施，确保侗族器乐传承得到进一步深化。比如，侗族鼟锣、闹年锣、牛腿琴、唢呐等传统器乐品种，需要各级政府相关部门制定相关政策和投入资金来扶持其"活态传承"。如制定侗族器乐传承人认定与管理制度、奖励制度、优惠政策，拨出专项经费用于资料搜集、活动场所建设、乐器制作以及宣传教育、文化交流等，这在一定程度上能激发侗族器乐传承动力，能吸引人们参与到传承队伍中来。同时，也深化和完善了侗族器乐传承法规建设。

（二）推进侗族器乐教育实施

侗族器乐传承的途径有很多，其中教育传承无疑是重要途径。"对

青少年进行非物质文化遗产的教育，是一个综合性的工程。必须是正规教育（学校）与非正规教育（社区、家长等）相结合、书本知识与实践体验相结合，让儿童从感性兴趣入门，逐渐进入理性理解阶段，从而真正认识到非物质文化遗产的重要性，成为其传承者。"① 据此，侗族器乐传承可积极渗透于日常生活教育、学校教育和社会教育中去，通过多种教育渠道和教育方式进行传承与发展。

首先，侗族器乐产生并发展于侗族日常生活和民间礼俗之中，是侗族人必不可少的生活内容。因为，侗族器乐与侗族人的生活方式、生活内容息息相关，是原生态的教育素材，所以，在生活中传承侗族器乐是其得以发展的基本途径。实际上，许多侗族器乐就是在生活中得以广泛传承的。例如，侗族芦笙、侗族打击乐、琵琶、侗笛、牛腿琴等，常常通过节日庆典或休闲游艺活动让人们得以了解。因此，政府统筹规划、民众积极参与，通过开展多样的活动，积极为侗族器乐在生活中传承营造有利环境，是其生活教育传承的一个重要途径。

其次，侗族区域各州、县政府文化部门也要重视将侗族器乐引入区域基础教育学校，采取相关政策措施，形成制度化教育体系。通过调查研究可知，目前侗族区域许多基础教育学校已将侗族芦笙、琵琶、侗笛、牛腿琴等引入校园，在一定程度上推动了学校多元文化教育的实施。例如，柳州壶西实验中学把侗笛引入课堂，并借助国家二级演奏员、侗笛传承人胡汉文的优势资源，把学校打造成为以传播侗笛为特色的民族文化学校。这种做法不仅使学生充分感受到侗笛的魅力所在，也提升了学生的民族音乐素质，同时为特色化办学提供了参照。又如，三江县民族实验学校自2007年开始全面实施民族文化进校园活动以来，该校的芦笙、侗笛、琵琶演奏队等一直活跃在各级各类文艺演出的舞台上，被各类媒体争相报道，产生了一定影响，为侗族器乐传承做出了积极贡献。但是，也还存在一些亟待解决的问题。比如，侗族器乐进校园

① 郑土有．非物质文化遗产保护中的"儿童意识"——从日本民俗活动中得到的启示[J]．江西社会科学，2008（09）：28．

有些流于形式，既没有专门的师资，也没有相应的教材和课程，仅凭民间艺人到学校演出一场、讲座一场既达不到预设传承效果，也不符合教育主管部门的规定。因此，侗族器乐学校传承应该在政府引导下，就师资、教材、课程及其评价等做出总体设计。比如，组织专家学者搜集整理侗族器乐资料，对其进入课程教学进行可行性论证；结合各年龄段学生身心特点，选择合适的素材，编撰对应性教材，培养相应师资，等等。最终形成政策性文件和具体实施方案，以深入推进侗族器乐学校教育工作，确保取得实质性进展。

再次，在政府文化部门的统筹安排下，鼓励侗族各区域文艺团体出台系列政策措施，招收和培养侗族器乐人才，是推动其社会教育传承的可靠途径。由于地方各级政府文化部门基本上都有以弘扬和传承民族文化为己任的艺术团、歌舞团、文化馆、非物质文化遗产保护与传承中心等，并有较为完备的管理机制、专门的人才队伍和相关的优势，是承担侗族器乐社会教育的重要场域。目前，虽有很多文艺团体在培养侗族器乐人才，但基本以培养文艺团体的后辈人才为目标，或以商业化开发为目的，较少关注侗族器乐的社会普及教育。因此，我们可通过政府文化部门统筹，通过在各级各类文艺团体常年开设侗族器乐兴趣班等方式，达成侗族器乐社会教育传承的目的。

（三）深化侗族器乐传承交流

"文化的存在价值应该是与其所处时代的大文化背景进行合理的调适，应该适应民族所处社会或者国家的发展需求，这样才能被发扬和传承。"[1] 实际上，在多元文化背景下，侗族器乐还能得以传承，是它在承继自身文化精神的基础上，积极借鉴和吸收其他文化的优长和经验，并不断调适和创新的结果。因此，通过培育侗族器乐文化交流环境、优化文化交流机制、探求新的交流方式等，为推动侗族器乐传承与发展带来了新的生机。

[1] 周智慧. 蒙古族传统游戏搜集整理与传承研究 [M]. 北京：中央民族大学出版社，2019：208.

1. 营造器乐传承交流环境

环境是文化得以创生和传承的土壤，也是文化交流得以顺利实施的基础条件。我们知道，每一个民族都有体现自身民族精神的文化。直面世界多元文化冲击，如何坚持"文化相对论"的观点，让侗族器乐得以有效传承成为摆在我们面前的问题。"文化相对论"的核心观点是"认为每一个民族的文化都具有其独特性和价值，都是在长期的历史过程中形成并与其经济条件相适应的……社会的稳定与和睦来自对不同特点的尊重，不同文化群体应尊重对方的文化，以寻求了解和协调为目的，而不去毁坏与我们不相同的东西"①。因此，侗族器乐的传承既不能墨守成规，也不能盲目排外，而需要尊重其他文化，积极与它们交流，并借鉴和吸收其优长来丰富和完善自身。故而，侗族器乐的传承、交流需要通过保护其赖以生存的环境条件，如民俗生活、传人传谱、乐器制作技艺、民俗节会等，从整体上保护其传承、交流的文化生态环境，杜绝自视不凡、自我满足等不利于文化生态建设的现象，同时，坚持开放、包容和尊重的心态，积极与外界交流，汲取其优势来弥补自己的不足，不断调适和构建和谐的侗族器乐文化传承、交流生态。

2. 优化器乐传承交流机制

文化的传承发展是一个不断变化的动态过程，这一过程也是该文化与其他文化交流结果的直接反映。如果一种文化呈现出静止的状态，也就意味着这种文化已经没有了发展空间，甚至面临着"死亡"的危机。

任何一个民族的文化都不是孤立存在的单一对象，它总是与其他民族文化相互依存、彼此参照、互相借鉴、共同进步。文化发展的历史进程告诉我们，"不同文化间的内在关联需要我们耐心地挖掘与融合，需要我们以一种积极的心态和创造力去建构更为完善的文化交流机制，这样才能营造一个和谐而自然的人类社会文化环境，丰富人类的精神世界"②。

① 张国云．传统、仪式与精神守望［M］．北京：中央民族大学出版社，2016：17.
② 崔英锦．朝鲜族传统游戏传承的教育人类学研究［D］．中央民族大学（博士学位论文），2007：125.

因此，侗族器乐的传承与发展，须从时代和社会发展出发，积极借鉴吸收其他民族文化的精髓来变革、丰富和完善自身，以增强自身的生命活力。这就要求我们在坚守侗族器乐自身文化精神的基础上，以积极开放的心态，在与其他民族文化的交流中，通过吸收他人之长补己之短，调整自身内部结构，探寻适合自身发展规律的交流手段和传承模式，使之与时代发展相同步，与社会发展相适应。

3. 探寻器乐传承新方式

每一个民族的文化都有其自身独特的传承方式，例如，民歌谣曲通过口耳相传得以传承，民间武术、技艺等通过言传身教实现传承，等等。侗族器乐传承之所以在当今时代面临危机，是因为社会发展冲击了它的传统的传承模式和传承方式。前文说到，侗族器乐最大的特点是在农耕民俗生活中传承的。这种传统的传承方式显然已经不能适应当代社会状况，这迫使我们去探索新的传承方式。调查研究表明，过去那种通过民俗生活传承侗族器乐的方式已经很少见了，取而代之的是通过节日盛会、学校教育、旅游展演、艺术设计等方式来传承。例如，近年来举办的"中国侗族芦笙文化艺术节""大戊梁歌会""侗戏艺术节""銮锣民族文化艺术节"（图7-15），创办的侗族民俗文化艺术博物馆，以及各级各类学校教育中的侗族器乐教学，等等，都是新型有效的侗族器乐传承方式。

此外，"民族文化的发展不能只停留在如何保护，应更多地把眼光放在如何传承，拓展其传承的视野和发展的空间。文化发展首先要有足够的发展空间，而能够保持发展空间在于不断调整其文化结构和功能与社会发展相适应。例如，积极开发和建设民族文化产业，创造经济价值的同时为民族文化生存提供更多、更广的发展平台"[①]。这不仅起到了弘扬与传承侗族器乐文化的作用，而且对普及和推广侗族器乐文化也有重要意义。这不仅是侗族器乐文化传承的新途径，也是其他民族文化发

① 崔英锦. 朝鲜族传统游戏传承的教育人类学研究［D］. 中央民族大学（博士学位论文），2007：128.

展的新方式。

图7-15　艺术节中的侗族錾锣表演（新晃新锐传媒供图）

（四）开发侗族器乐产业

民族文化的传承与发展，既不能故步自封，也不能盲目吸收，而应该去探索如何将科学技术、信息化手段应用于自身发展和创新中去，"用这样传统与现代相结合的传承机制，适应社会的发展，拓宽更大的发展空间，使其发展之路更加长远"①，从而实现自身的创造性转化和创新性发展。

首先，在各级政府的引领下，通过举办高水平、有影响力的大型民俗节日活动或文化旅游活动等方式传承侗族器乐，这样既可使侗族器乐得以有效传承，也能够弘扬侗族文化。此外，通过这种方式可促进乡村旅游发展，吸引越来越多的游客，从而带动地方经济的发展。近年来，侗族区域"月也"（图7-16）、"侗族芦笙艺术节"、"三江县旅游文化艺术节"、"大戊梁歌会"等的成功举办，就充分说明了这种方式的可行性和有效性。

①　周智慧. 蒙古族传统游戏搜集整理与传承研究［M］. 北京：中央民族大学出版社，2019：211.

图 7-16　三江高秀侗寨芦笙迎"月也"
（微观侗乡供图）

其次，借助移动互联网优势，努力扩大侗族器乐传播范围。在信息化高速发展的时代，互联网可以有效整合传统媒体与新媒体资源，综合运用广播、报纸、杂志、微博、微信、网站等全媒体、数字化传播方式，全方位宣传、推广侗族器乐，让侗族器乐进入更多人的视野。例如，现在非常流行直播，可以用视频直播与互动的方式传播侗族器乐文化与技艺，让观众实时在直播评论区与传承人交流，这样可以让侗族器乐赢得更多人士的关注。也可以建立与此相关的微博、微信公众号，如新晃论坛、微观侗乡、中寨文旅、三江生活、成柯传媒等都是已有的成功案例，在这些融媒体平台上发布相关侗族器乐的知识和表演视频等，也是侗族器乐传承的有益途径。电脑、电视、手机等的普及，改变了侗族器乐靠民俗生活传承的传统传承方式，扩大了侗族器乐的社会影响力，也大大提高了侗族器乐的传承传播效率。

此外，积极借助大数据、现代艺术设计理念、科研院所、文创平台等，挖掘侗族器乐文化符号，通过设计将其用于服务乡村景观建设，或作为教育素材，或将其转化为文创产品，收获经济价值，为侗族器乐传承提供更多、更广的平台。一方面，可以与动漫、影视、游戏开发商联合，开发有关侗族器乐的卡通、电影电视作品及教具等，并把这些产品推向社会；另一方面，可以以"乡村振兴"为契机，与艺术设计单位联合，凝练侗族器乐文化符号，用于乡村景观建设。因此，结合时代发展，发掘侗族器乐文化资源的新价值，也不失为侗族器乐传承发展的有利途径。

结 语

中华民族辽阔的疆域、多元的民族和悠久的历史铸就了丰富多样的传统音乐文化样式，它们是民族智慧的标识和民族文化的象征，往往反映着特定时代、特定地域的民俗风情、社会意识、价值取向和审美追求等。

侗族器乐发端、发展以及世代传承于湘黔桂鄂毗连之域。侗族独特的地域风貌、历史人文、社会环境与民众的价值取向、审美诉求和风俗习性等，不仅是侗族器乐赖以生存的基础，而且是侗族器乐文化内涵的实质。侗族器乐不仅深刻地反映出侗族区域的地域特征和文化积淀，而且也精湛地展示出侗族的文明精髓和文化意象，具有厚重的历史感、鲜明的民族性和独特的地域性。其特点主要表现为以下几个方面。其一，侗族器乐并不是一种纯粹的、独立的艺术形式，而是在世代传承中依托于侗族生产生活、岁时节日、民俗礼仪、信仰仪式和休闲游艺等活动而存在的具有广泛人类学意义的价值体系。它不仅可以以独奏的形式凸显个性特征，而且可以通过合奏、伴奏以及与歌唱密切关联的音乐形式彰显包容品格；它不仅与侗族民众的日常生活有着紧密的联系，而且与当地的礼俗生活、民间信仰等密切关联，彰显着侗族人整体的世界观和音乐价值观，展现了鲜活的"生活世界"和"生命哲理"。其二，侗族乐师的知识和技能往往是通过"口传心授"习得的，这种方式就是通过"口耳来传其形，以内心领悟来传其神"的一种富有创造性、开放性的传承方式，它赋予了侗族器乐以不断丰富的内涵。其三，在侗族器乐领

域,还体现出一种"终身学习观",即乐师们一边从传统中汲取营养,一边结合时代发展的需求,在传承中创造性地改编、再创造。如此不断发展、不断延续,赋予了侗族器乐以无比顽强的生命力。其四,侗族器乐不仅与侗族地域的自然地理、人文环境有密切关系,而且与侗族语言、民歌、戏曲、曲艺及外族文化也紧密关联,赋予了侗族器乐以简明朴实、生动灵活的风格特征,也强化了侗族器乐浓郁的乡土特色和开放包容的精神品格。

侗族器乐从远古走来,携带着各个历史时期的文化信息,穿越时空,经久不衰,形成为一种风格独特、意蕴丰富的文化价值体系。它不仅在历史上发挥着文化传承、民族认同等重要功能,而且对当代人的精神塑造也有着不可替代的作用。"一种文化模式的源远流长与代代相传,基于文化的承载者,一群人的数量和文化流传区域的大小有关,又与文化起源时经选择而约定俗成的思维方式、行为方式,与自然、社会发展规律的相符程度有关。"① 侗族器乐的发展格局可表述为自我民族文化认同与融化他者的存在方式。一方面,侗族器乐自创生以来就形成了自身的音乐观、音乐行为和音乐思想,并以其特有的节奏和音声方式建构着侗族民俗生活,延续至今,彰显出侗族器乐自我民族文化认同的灵魂;另一方面,在侗族器乐发展史中,它与汉族及周边民族不断进行文化交流,并吸收其他民族音乐文化的优长,将其融化到侗族民俗生活中,反映出侗族器乐融化他者的生命张力。正是侗族器乐自觉的民族文化认同和融化他者的存在方式,成就了自身独特的发展范式和生存格局。

然而,20世纪下半叶以来,随着全球化、信息化、城镇化的快速发展,人们的审美追求、价值取向、文化观念等都发生了转变,致使侗族民间器乐传承面临着危机。在侗族器乐传承危机的背后,隐藏着我们理解和感应世界方式的变迁。我们应该清醒地意识到,任何更新太快、

① 田耀农.陕北礼俗音乐的考察与研究[M].上海:上海音乐学院出版社,2005:5.

丧失边界的事物都是可怕的，它对民族文化带来了巨大冲击，使侗族器乐有着失去本位的危险。

侗族器乐作为侗族文化的重要载体，是研究侗族历史文化的活化石。无论从弘扬和传播民族文化的视角看，还是从世界、国家及地方非物质文化遗产保护与传承的视域说，挖掘与探讨在侗族区域环境中，在共有的、特殊的文化背景、语言特征、经济条件、生存方式和风俗习惯等基础上所形成的器乐样态及其关联的作家与作品、传承与传播、发展与创新等内容，有着十分重要的学术意义和现实价值。

当笔者从文化人类学的角度切入侗族器乐时，当笔者走在山河之间与乐师交流时，当笔者在民俗活动中体验侗族器乐时……笔者深切地感受到了一种独特的体悟和强烈的震撼。这是侗族器乐透过音符的表象展露出来的灵光，沁润着人们的肺腑，荡涤着人们的心灵。它以独特的社会功能和广博的文化蕴含，聚集着侗族自然地理、人文历史，表现出侗族人特有的民族精神、民族性格、伦理道德和行为规约等。从侗族器乐的发源开始，它就承担起传承侗族文化精神、塑造侗族人格品质的使命。虽然，在历史的长河里，侗族器乐也出现过衰落、消沉甚至是异化的现象，但它犹如一条"传统的河流"，从未彻底中断。上千年来，侗族器乐独特的发展范式和文化品格，成为传承侗族民族精神和文化内涵的重要载体，成为传播侗族文化体系和侗族文化价值的重要方式。

在不断发展的社会进程中，特别是在当今多元文化交融的时代背景下，侗族器乐面临着传承危机，这是时代带给它的挑战。侗族器乐何以传承、如何传承成为我们必须积极面对和理性思考的问题。习近平总书记深刻地指出："我们的文学艺术，既要反映人民生产生活的伟大实践，也要反映人民喜怒哀乐的真情实感，从而让人民从身边的人和事中体会到人间真情和真谛，感受到世间大爱和大道。"[①] 通过研究，笔者认为侗族器乐的保护与传承，既不能一味地固守传统模式，又不能一味

① 习近平. 筑就中华民族伟大复兴时代文艺高峰——在中国文联十大、中国作协九大开幕式上的讲话[J]. 中国法治文化, 2016 (12): 11.

地跟风时代、盲目创新，而应在坚守自身民族文化精髓的基础上，有机融合时代需求和借鉴其他民族文化的优长，通过灵活多样的传承方式，赋予其新时代的内涵，进而赢得更为广阔的生存空间。这不仅需要营造适宜的侗族器乐文化传承生态，从思想领域唤醒人们传承文化的自信和自觉，积极探寻符合当代文化取向和审美诉求的侗族器乐创新方略，而且需要真正实现传统与现代的有机融合，规划出它的顶层发展设计和具体的实施途径，如此方能实现侗族器乐的"活态传承"，方能实现侗族器乐的创造性转化和创新性发展。

 侗族器乐的保护、传承与创新，非一己之力所能为之，也不是短期内就可达成的目标，而是需要集结多方力量，经过长期、持续不断的实践才能实现的一项事业。直面历史悠久、蕴含丰富、形式多样的侗族器乐，"希望人们不要把它看作一种意见，而要看作是一项事业，并相信我们在这里所做的不是为某一宗派或理论奠定基础，而是为人类的福祉和尊严……"[①] 我们满怀深情地将弗兰西斯·培根的这段话敬献给为侗族器乐保护与传承做出过贡献的人们。

① 转引自邓正来. 关于中国社会科学自主性的思考（增修版）［M］. 北京：中国法制出版社，2018：345.

参考文献

[1] 杨松远. 中国侗族琵琶歌系列·三宝琵琶歌·上 [M]. 贵阳：贵州民族出版社，2016.

[2] 杨松远. 中国侗族琵琶歌系列·三宝琵琶歌·下 [M]. 贵阳：贵州民族出版社，2016.

[3] 吴定国. 侗族琵琶歌 [M]. 北京：中国文史出版社，2014.

[4] 广西壮族自治区少数民族古籍整理出版规划领导小组办公室. 侗族琵琶歌·上 [M]. 南宁：广西民族出版社，2012.

[5] 广西壮族自治区少数民族古籍整理出版规划领导小组办公室. 侗族琵琶歌·中 [M]. 南宁：广西民族出版社，2012.

[6] 广西壮族自治区少数民族古籍整理出版规划领导小组办公室. 侗族琵琶歌·下 [M]. 南宁：广西民族出版社，2012.

[7] 龙耀宏，龙宇晓. 侗族大歌·琵琶歌 [M]. 贵阳：贵州人民出版社，1997.

[8] 向零. 民族志资料汇编·三宝侗族古典琵琶歌 [M]. 贵州省志民族志编委会，1987.

[9] 贵州省民族事务委员会. 侗族文学资料·第6集·侗族叙事歌和琵琶歌 [M]. 贵州省民间文艺研究会编印，1984.

[10] 中国民间文艺研究会贵州分会. 民间文学资料·第58集·侗族《琵琶歌》[M]. 中国民间文艺研究会贵州分会，1983.

[11] 黔东南苗族侗族自治州文艺研究室. 侗族琵琶歌 [M]. 贵

阳：贵州人民出版社，1981.

[12] 潘琼阁. 侗族芦笙传承人张海 [M]. 北京：民族出版社，2012.

[13] 朱咏北. 非物质文化遗产保护与通道侗族芦笙研究 [M]. 苏州：苏州大学出版社，2015.

[14] 马伯龙，杨昌树. 金芦笙 [M]. 贵阳：贵州人民出版社，2005.

[15] 王建荣. 湖南侗族百年 [M]. 长沙：岳麓书社，1998.

[16] 全国政协暨湖南、贵州、广西、湖北政协文史资料委员会. 侗族百年实录（上）[M]. 北京：中国文史出版社，2000.

[17] 粟永华，吴浩. 侗族文坛记事 [M]. 南宁：广西民族出版社，2008.

[18] 贵州省民委文教处. 贵州芦笙文化 [M]. 贵阳：贵州人民出版社，1992.

[19] 余未人. 走进鼓楼侗族南部社区文化口述史 [M]. 贵阳：贵州人民出版社，2001.

[20] 张中笑. 贵州少数民族音乐文化集粹·芦笙篇·芦笙乐谭 [M]. 贵阳：贵州人民出版社，2010.

[21] 杨秀昭，吴定国. 侗族大歌与少数民族音乐研究：侗族大歌研讨会暨中国少数民族音乐学会第九届年会论文集 [M]. 北京：中国文联出版社，2003.

[22] 刘锋，龙耀宏. 中国民族村寨调查：侗族贵州黎平县九龙村调查 [M]. 昆明：云南大学出版社，2004.

[23] 李根富，史文志. 湖南侗族史料：节俗 [M]. 北京：线装书局，2007.

[24] 杨通山. 侗族民间故事选 [M]. 上海：上海文艺出版社，1982.

[25] 贵州省文管会办公室，贵州省文化出版厅文物处. 贵州侗族

音乐南部方言区［M］．贵阳：贵州人民出版社，1985．

［26］杨永明，吴珂全，杨方舟．中国侗族鼓楼［M］．南宁：广西民族出版社，2008．

［27］王军，董艳．民族文化传承与教育［M］．北京：中央民族大学出版社，2007．

［28］《国家级非物质文化遗产大观》编写组．国家级非物质文化遗产大观［M］．北京：北京工业大学出版社，2006．

［29］南宁师范学院广西民族民间文学研究室．广西少数民族风情录［M］．南宁：广西民族出版社，1984．

［30］铁木尔·达瓦买提．中国少数民族文化大辞典·西南地区卷［M］．北京：民族出版社，1998．

［31］冯伯阳．袖珍音乐辞典［M］．长春：吉林大学出版社，1991．

［32］朱慧珍．民族文化审美论［M］．南宁：广西人民出版社，2004．

［33］柯琳．贵州少数民族乐器100种［M］．北京：中国文联出版公司，1995．

［34］杨秀昭．广西少数民族乐器考［M］．桂林：漓江出版社，1989．

［35］贵州省人民政府外事办公室．贵州民族节日［M］．贵阳：贵州美术出版社，1987．

［36］叶春生．民俗美［M］．海口：海南人民出版社，1987．

［37］海力波，吴忠军．历史记忆与文化表征［M］．哈尔滨：黑龙江人民出版社，2010．

［38］吴言韪，陈川．中国少数民族乐器大观［M］．成都：四川人民出版社，1990．

［39］过伟．广西民俗［M］．兰州：甘肃人民出版社，2003．

［40］冯骥才．中国非物质文化遗产百科全书·代表性项目卷

[M]．北京：中国文联出版社，2015．

［41］冯骥才．中国非物质文化遗产百科全书·传承人卷［M］．北京：中国文联出版社，2015．

［42］潘琼阁．侗族芦笙传承人·张海［M］．北京：民族出版社，2012．

［43］湖南省文化厅．湖南省非物质文化遗产名录［M］．长沙：湖南人民出版社，2009．

［44］张中笑，王立志，杨方刚．贵州民间音乐概论［M］．贵阳：贵州大学出版社，2010．

［45］索晓霞．多彩贵州·原生态文化国际论坛（2014）［M］．北京：社会科学文献出版社，2015．

［46］《中国民族民间器乐曲集成》全国编辑委员会，《中国民族民间器乐曲集成·贵州卷》编辑委员会．中国民族民间器乐曲集成·贵州卷［M］．北京：中国ISBN中心，2006．

［47］贵州省地方志编纂委员会．贵州省志·文物志［M］．贵阳：贵州人民出版社，2003．

［48］《中国民族民间器乐曲集成》全国编辑委员会，《中国民族民间器乐曲集成·广西卷》编辑委员会．中国民族民间器乐曲集成·广西卷［M］．北京：中国ISBN中心，2007．

［49］李瑞岐．节日风情与传说［M］．贵阳：贵州人民出版社，1983．

［50］《中国民族民间器乐曲集成》全国编辑委员会，《中国民族民间器乐曲集成·湖南卷》编辑委员会．中国民族民间器乐曲集成·湖南卷［M］．北京：中国ISBN中心，1996．

［51］王秀萍．中国民族乐器简编［M］．北京：新华出版社，2013．

［52］周和明，铁梅．中国民族乐器考［M］．沈阳：辽宁民族出版社，2013．

［53］杨筑慧．侗族［M］．沈阳：辽宁民族出版社，2015．

［54］文化部文学艺术研究所音乐舞蹈研究室．中国乐器介绍［M］．北京：人民音乐出版社，1978．

［55］木菁．中国古代乐器艺术美［M］．乌鲁木齐：新疆美术摄影出版社，2015．

［56］叶大兵，乌丙安．中国风俗辞典［M］．上海：上海辞书出版社，1990．

［57］《侗族简史》编写组，《侗族简史》修订本编写组．侗族简史［M］．北京：民族出版社，2008．

［58］贵州少数民族社会历史调查组．侗族简史简志合编［M］．北京：中国科学院民族研究所，1963．

［59］柳羽．侗族芦笙的传说［J］．音乐爱好者，1980（03）．

［60］杨进飞．侗族芦笙考［J］．广西民族研究，1988（01）．

［61］钟峻程．三江侗族芦笙调的和声思维［J］．民族艺术，1988（01）．

［62］杨正功．侗族芦笙舞［J］．民族艺术，1988（04）．

［63］杨保愿．侗族芦笙舞蹈概述［J］．民族艺术，1990（01）．

［64］王定兴．怀化地区侗族芦笙舞［J］．怀化师专学报，1992（04）．

［65］陈国凡．侗族芦笙风情及其音乐特点［J］．中国音乐，1993（02）．

［66］普虹．高传侗族芦笙谱［J］．中国音乐，1997（02）．

［67］张勇．高硐侗族芦笙谱及"芦笙乐板"调查报告［J］．中国音乐，1999（01）．

［68］义亚．贵州侗族"芦笙乐谱"之研究［J］．贵州大学学报（艺术版），2000（04）．

［69］义亚．榕江侗族芦笙谱调查叙事［J］．贵州艺术高等专科学校学报，2000（Z1）．

[70] 姜大谦. 侗族芦笙文化初探 [J]. 贵州民族学院学报（哲学社会科学版），2000（01）.

[71] 赵晓楠. 南部侗族芦笙谱的不同谱式及其历史发展轨迹 [J]. 音乐研究，2002（02）.

[72] 吴培安. 侗族芦笙略论 [J]. 贵州民族学院学报（哲学社会科学版），2004（05）.

[73] 吴媛姣，陈燕鸣. 从侗族芦笙复调音乐看侗族音乐文化的发展 [J]. 贵州文史丛刊，2005（04）.

[74] 符姗姗. 话说侗族"芦笙舞" [J]. 电影文学，2007（22）.

[75] 潘琼阁. 侗族芦笙：喜乐、和谐、群聚力 [J]. 中国民族，2009（04）.

[76] 徐小明. 黔东南从江县高增乡侗族芦笙笛调查研究 [J]. 贵州民族学院学报（哲学社会科学版），2012（04）.

[77] 李清菊，吴景军. 精美的芦笙会唱歌·通道侗族芦笙音乐的前世与今生 [J]. 新湘评论，2013（23）.

[78] 吴媛姣，吐尔洪·司拉吉丁. 侗族音乐文化生态：研究综述及意义 [J]. 贵州民族研究，2014（11）.

[79] 傅安辉. 侗族芦笙文化论 [J]. 贵州民族大学学报（哲学社会科学版），2015（04）.

[80] 吴媛姣，吐尔洪·司拉吉丁，梁元真. 侗族芦笙溯源及其制作流程工艺考 [J]. 民族音乐，2015（05）.

[81] 龙初凡. 黔东南侗族芦笙节的人类学田野考察 [J]. 中国山地民族研究集刊，2016（01）.

[82] 李萃. 从江县洛香村侗族芦笙对抗赛的音乐考察与文化分析 [D]. 贵州民族大学，2017.

[83] 肖伟. 弦歌不辍 薪火相传：湖南通道侗族芦笙传承研究 [J]. 贵州民族研究，2018（02）.

[84] 郝亚男. 贵州从江侗族唢呐音乐探究 [D]. 贵州民族大

学，2017.

[85] 朱慧珍. 侗族琵琶歌［J］. 广西民族学院学报（社会科学版），1979（03）.

[86] 周宗汉. 侗族乐器［J］. 乐器，1981（03）.

[87] 周宗汉. 侗族乐器［续］［J］. 乐器，1981（04）.

[88] 吴媛姣. 侗族传统民乐研究述评及进一步研究取向［J］. 贵州民族研究，2013（02）.

[89] 卓玥. 非物质文化遗产传承人研究［D］. 广西民族大学，2014.

[90] 冯毓杰. 经济人类学视野下的侗族音乐文化变迁［D］. 贵州财经大学，2014.

[91] 邓钧. 中国传统音乐中的多声形态及其文化心理特征探微：以侗族多声部大歌和笙乐器为例与彭兆荣先生商榷［J］. 中国音乐学，2002（02）.

[92] 杨秀昭，何洪. 侗族琵琶［J］. 乐器，1982（05）.

[93] 傅作森. 侗族的走寨与坐妹［J］. 中央民族学院学报，1982（02）.

[94] 杨国仁，王承祖. 侗族琵琶及琵琶歌［J］. 中国音乐，1985（04）.

[95] 郑流星. 怀化地区民间器乐探论［J］. 怀化师专学报，1995（03）.

[96] 乐声. 侗族琵琶·伽倻琴［J］. 乐器，2003（08）.

[97] 张玉美. 黎平三龙侗族琵琶调查［J］. 民族音乐，2009（02）.

[98] 周俣含. 侗族琵琶演奏及伴奏艺术探析［D］. 中央音乐学院，2016.

[99] 曾杜克. 双管侗笛［J］. 乐器科技，1978（02）.

[100] 蒋一民. 黔东南侗族音乐印象记［J］. 音乐艺术，1982

（03）．

［101］何洪，杨秀昭．侗笛［J］．乐器，1983（03）．

［102］善诚，立早．侗笛［J］．贵州民族研究，1990（01）．

［103］江钰．侗笛的改良及其在作品中的运用［J］．歌海，2011（06）．

［104］孙玉森．竖着吹的笛子：侗笛［J］．戏剧之家，2015（01）．

［105］李麟威．广西三江侗族传统吹奏乐器考察［J］．歌海，2015（03）．

［106］董桓．侗笛音乐调查研究［J］．民族音乐，2016（05）．

［107］梁健．侗笛在中学音乐课堂中的开发与传承研究［J］．通俗歌曲，2016（05）．

［108］卢树松．浅谈广西三江侗族传统乐器：侗笛的传承和发展［J］．北方音乐，2017（12）．

［109］杨忠益．简论侗笛的艺术美［J］．民族音乐，2018（02）．

［110］何洪．牛腿琴［J］．乐器，1981（06）．

［111］邹放．牛腿琴的来历［J］．山茶，1987（03）．

［112］周恒山．侗族牛腿琴与牛腿琴歌［J］．中国音乐，1989（01）．

［113］孔宪钊．低音牛腿琴［J］．乐器，1993（04）．

［114］袁炳昌．牛腿琴［J］．国际音乐交流，1994（03）．

［115］薛良．侗歌采风简记［J］．中国音乐，1994（01）．

［116］董菊英．牛腿琴［J］．民族工作，1999（09）．

［117］陈宝君．牛腿琴的传说［J］．乐器，2001（10）．

［118］乐声．吐任·利列·牛腿琴［J］．乐器，2004（07）．

［119］吴媛姣．南部侗族地区民族音乐概观［J］．贵州民族学院学报（哲学社会科学版），2004（05）．

［120］宁方华．小黄寨的小歌与婚俗［J］．中国音乐，2005

（03）．

［121］贺锡德．中国少数民族乐器介绍之十：侗族类的侗琵琶和牛腿琴［J］．音响技术，2007（05）．

［122］乔红．侗族民间器乐在侗族生活中的地位和作用［J］．民族音乐，2009（06）．

［123］关意宁．侗乡印象［J］．音乐生活，2010（01）．

［124］李勋．侗族牛腿琴音乐声学分析［J］．大众文艺，2011（12）．

［125］刘素娟．走进侗歌之乡：小黄村［J］．山西师范大学学报（社会科学版），2013（S1）．

［126］蒋筝筝．论侗族牛腿琴的特点及其民俗学特征［D］．贵州师范大学，2015．

［127］宋林．浅谈侗族民间器乐艺术牛腿琴的文化内涵［J］．戏剧之家，2016（24）．

［128］危静．侗族民间器乐的民俗性解读［J］．黄河之声，2016（01）．

［129］李颖彤，曾玥明，余念慈．行走在侗寨之间：香港中文大学学生贵州乡土文化调查片段［J］．中国民族，2016（11）．

［130］宋林．侗族牛腿琴歌与其生境的适应研究［D］．吉首大学，2017．

［131］谢琦．侗族音乐的舞台化发展历程概述［J］．贵州师范学院学报，2015（01）．

［132］杨仪均．从自然天籁到教化之维：对贵州侗族音乐文化传统的认识与思考［J］．艺术百家，2013（S1）．

［133］曹蕙姿．湖南侗族音乐的保护与传承［J］．贵州民族研究，2015（04）．

后 记

《文化人类学视域下的侗族器乐研究》是在本人承担的2018年湖南省省级研究生科研创新项目（CX2018B276）成果基础上补充修改和完善而成的，也是"湖南师范大学·湖南非物质文化遗产研究与发展中心"推出的"非物质文化遗产研究与保护丛书"之一。

书稿的完成要感谢"湖南师范大学·湖南非物质文化遗产研究与发展中心"主任黎大志教授、学术委员会主任杨和平教授，湖南师范大学音乐学院朱咏北教授、吴春福教授等提供的机会；感谢我的导师，湖南师范大学潇湘学者讲座教授杨和平先生的精心指导和审校；感谢接受我访谈的侗族器乐传承人杨枝光、石喜富、石敏帽、吴国齐、韦斌棋等，以及为我田野访谈提供帮助的杨清波书记、杨先尧局长、石佳能主任、游庆平主任、杨世英主任、杨建怀老师、龙立军先生等；感谢我文中引用过资料却未曾谋面的专家学者们；感谢支持本书出版并为校稿付出艰辛的贵州民族大学文学院院长龙耀宏教授；感谢为本书出版付出辛劳的苏州大学出版社薛华强主任；感谢我家人、朋友们的关心和支持。在此，向各位致以崇高的敬意！

虽然，书稿即将付梓，但我深感侗族器乐本体构成的复杂、历史意蕴的丰厚，我认识到侗族器乐"基于民间而又超于民间""基于乐器而又超于器乐"的存在方式仍然值得学术界做深入的调查、分析和阐释。

我想，这也是我今后应当努力的方向。

由于侗族器乐历史悠久、分布广泛、类型多样、内涵丰富、传承人和传承曲目繁多，仅凭我一己之力难以做全面深入的考察研究。本书只是在前辈学人研究成果的基础上，结合自身的一点体验，做了挂一漏万的概论，必定存在这样或那样的不足，诚请诸位批评指正！

<div style="text-align:right">
吴远华

2019 年 10 月 23 日

于贵州民族大学
</div>